L 45
50.

LES MONUMENTS

DE

L'HISTOIRE DE FRANCE

TYPOGRAPHIE DE CH. LAHURE ET C⁽ⁱᵉ⁾
Imprimeurs du Sénat et de la Cour de Cassation
rue de Vaugirard, 9

LES MONUMENTS

DE

L'HISTOIRE DE FRANCE

CATALOGUE

DES PRODUCTIONS DE LA SCULPTURE, DE LA PEINTURE

ET DE LA GRAVURE

RELATIVES A L'HISTOIRE DE LA FRANCE ET DES FRANÇAIS

PAR M. HENNIN

TOME CINQUIÈME

1364 — 1422

PARIS

J. F. DELION, LIBRAIRE, SUCCESSEUR DE R. MERLIN

QUAI DES AUGUSTINS, 47

1858

SUITE DE LA

TROISIÈME RACE.

CHARLES V LE SAGE.

1364.

Le sacre de Charles V à Rheims, d'après une miniature Mai 19.
d'une histoire manuscrite de ce prince, aux Célestins de Paris, miniature in-fol. en haut. Gaignières,
t. IV, 1. = Miniature in-fol. en haut. Idem, 14. =
Pl. in-fol. en larg. Montfaucon, t. III, pl. 1. = Partie
d'une pl. in-fol. en haut. Beaunier et Rathier, pl. 141,
n°ˢ 1, 2.=Pl. in-fol. en haut. Idem, pl. 149.=Partie
d'une pl. in-fol. magno en haut. Al. Lenoir, Monuments des arts libéraux, pl. 39, p. 43.

> Pour la planche de Montfaucon, du manuscrit n° 7031, voir à l'année 1374.

Dessin représentant le couronnement de Charles V et
le baptême de Clovis, d'une charte de Charles V,
en faveur de l'église de Reims, du milieu du xiv⁰ siècle, des Archives de Reims (Vancler, liasse 1, n° 4.)
Pl. in-fol. en larg. Silvestre, Paléographie universelle, t. III, 75.

Sceau et contre-sceau de Robert de Tarente, II⁰ du Septemb. 10.
nom, empereur de Constantinople, prince d'Achaïe,

1364.
Septemb. 10. mari de Marie de Bourbon, en 1347. Partie d'une pl. lithogr., in-4 en haut. Buchon, Nouvelles Recherches — quatrième croisade, atlas, pl. 38, n° 6. Voir, idem, Recherches — quatrième croisade, p. 59 et 257.

Septemb. 29. Bataille d'Auray gagnée par Jean de Bretagne, comte de Montfort, sur Charles de Blois. *Dessiné et gravé par M. Guelard*. Pl. in-fol. en haut. Morice, Histoire de Bretagne, t. I, à la page 308.

> Cette estampe paraît faite d'après une miniature du temps, non indiquée.

Figure de Charles de Châtillon, dit de Blois et de Bretagne, qui disputa longtemps le duché de Bretagne à Jean de Montfort et à son fils, et qui fut tué à la bataille d'Auray. Partie d'une pl. in-fol. en haut. Montfaucon, t. II, pl. 52, n° 1.

> Montfaucon donne cette figure comme lui ayant été communiquée, sans dire d'où elle était tirée.

Pourpoint de Charles de Blois, en étoffe de soie brochée d'or. Pl. lithogr., in-4 en haut. Mémoires de la Société des antiquaires de Normandie, 2⁰ série, 2⁰ vol., à la page 426.

Sceau de Charles de Blois, duc de Bretagne. Partie d'une pl. in-8 en haut. Revue archéologique, A. Leleux, 1852, pl. 205, n° 3, Barthélemy, à la page 750.

Dix-huit monnaies du même. Partie de deux pl. in-4 en haut. Tobiesen Duby, Monnoies des barons, pl. 61, n⁰ˢ 6 à 12, pl. 62, n⁰ˢ 1 à 11.

Monnaie du même. Partie d'une pl. in-fol. en haut. Trésor de numismatique et de glyptique, Histoire

par les monuments de l'art monétaire chez les modernes, pl. 19, n° 6.

1364.
Septemb. 29.

Monnaie du même. Petite pl. grav. sur bois. Revue numismatique, 1841, E. Cartier, p. 367, dans le texte.

Monnaie du même. Partie d'une pl. lithogr., in-8 en haut. Idem, pl. 20, n° 6, p. 367 (texte, pl. 19 par erreur.)

Monnaie du même. Partie d'une pl. in-8 en haut. Idem, 1846, Al. Ramé, pl. 5, n° 7, p. 56.

Monnaie du même. Partie d'une pl. in-8 en haut. Idem, Hucher, pl. 10, n° 14, p. 181.

Monnaie du même. Partie d'une pl. in-8 en haut. Idem, 1847, A. Barthélemy, pl. 8, n° 2, p. 183.

Quatre monnaies du même. Partie de deux pl. in-8 en haut. Idem, idem, pl. 18, n°s 9, 10, pl. 19, n°s 1, 2, p. 429, 430.

Onze monnaies noires de Bretagne, frappées par Charles de Blois, duc de Bretagne, en imitation des pièces du roi Jean et de Philippe de Valois. Pl. et partie d'une autre in-8 en haut. Idem, Hucher, pl. 15, n°s 1 à 10, pl. 16, n° 1, p. 326 et suiv.

Monnaie du même. Petite pl. grav. sur bois. Fillon, Considérations—sur les monnaies de France, p. 159, dans le texte.

Monnaie du même. Partie d'une pl. in-8 en haut. ...nismatique, 1850, E. Hucher, pl. 8, n°s 1

relatif à cette monnaie, l'auteur donne des monétaires de l'hermine et du lis, et la

1364.
Septemb. 29.

planche 8 est remplie entièrement de représentations du lis à diverses époques.

Six monnaies du même. Partie d'une pl. in-4 en haut. Poey d'Avant, pl. 4, n°s 9 à 13, pl. 5, n° 1, p. 53 à 56.

1364.

Genese et les faictz des Hébreux et d'autres, tirés de Lucain, Suétone et Salluste. Manuscrit sur vélin, du xiv° siècle, in-fol. magno, maroquin rouge. Bibliothèque impériale, Manuscrits, ancien fonds français, n° 6890, ancien n° 305. Ce volume contient :

Miniature représentant huit sujets relatifs à la création du monde. Pièce in-4 en larg., au feuillet 1 du texte recto.

Des miniatures représentant des sujets historiques divers; combats, scènes de mer, campements, combats singuliers, etc. Petites pièces en larg., dont quatre sont réunies une fois sur une feuille, dans le texte.

D'un travail peu remarquable, ces miniatures n'offrent que quelques détails intéressants sur les costumes, armures, arrangements intérieurs et usages. La conservation est médiocre.

D'après une mention signée Robertel, placée à la fin de ce volume, il a appartenu au duc Pierre, deuxième de ce nom, duc de Bourbon d'Auvergne, comte de Clermont-en-Beauvoisis, de Foretz de la Marche, etc., gouverneur de Languedoc. Il fut écrit par Mathias de Rivau, poitevin, à Paris, en 1364.

Recueil de titres et copies de titres, relatifs à la maison royale. — Le roi Jean, du xiv° siècle. Manuscrits sur vélin et papier in-fol. cartonné, 2 volumes. Bibliothèque impériale, Manuscrits, fonds de Gaignières, n° 906 [1,2]. Ces volumes contiennent :

Des sceaux originaux en cire.

La conservation des sceaux est médiocre.

Portrait de Jean de Luxembourg, châtelain de Lille, seigneur de Ligny, d'après le recueil de Félix de Vignes. *L. de R.* Pl. in-8 en haut., lithogr. Lucien de Rosny, Histoire de Lille, à la page 112. — 1364.

Deux monnaies du même. Partie d'une pl. in-4 en haut. Tobiesen Duby, Monnoies des barons, pl. 101, n°s 2, 3.

Monnaie du même, frappée à Élincourt. Partie d'une pl. lith., in-8 en haut. Revue numismatique, 1842, L. Dancoisne, pl. 8, n° 12. Le texte de la notice (p. 183 à 192) ne fait pas mention de cette pièce.

Sceau de Philippe de Navarre, comte de Longueville, second mari de Yoland de Flandre, etc. Partie d'une pl. in-fol. en haut. Wree, la Généalogie des comtes de Flandre, p. 103 *b*, Preuves 2, p. 229.

Mereau de l'église de Saint-Michel-des-Lions de Limoges. Partie d'une pl. in-8 en haut. Revue numismatique, 1851, M. Ardant, pl. 11, n° 2, p. 218.

Portrait de Jean Clopinel, dict de Meung, à mi-corps, tourné à droite, les deux mains appuyées sur un bâton. Pl. petit in-4 en haut. Thevet, Pourtraits, etc., 1584, à la page 499, dans le texte. — 1364?

<blockquote>Ce portrait est imaginaire.</blockquote>

Sceau de lieutenance de chancellerie de Conches en Bourgogne. Pl. in-8 en haut. Mémoires de la Société d'histoire et d'archéologie de Châlon-sur-Saône, 1844-1846, P. Diard, pl. 6, à la page 193.

Sceau de Henry de Sarrebruck, seigneur de Commercy, fils de Jean II. Partie d'une pl. in-8 en haut., lithogr. Dumont, Histoire — de Commercy, t. I, à la page 117.

1365.

Janvier 22. Sceau et contre-sceau de Marie d'Artois, seconde femme de Jean de Flandre, comte de Namur, Ier du nom. Partie d'une pl. in-fol. en haut. Wree, la Généalogie des comtes de Flandre, p. 83 *a*, Preuves 2, p. 53.

Mars 14. Tombe de Jehan le Civil, dict Cantin, en pierre, dans la chapelle de Saint-Pierre, à gauche, derrière le chœur de l'église de l'abbaye de Josaphat, près de Chartres. Dessin in-8, Recueil Gaignières à Oxford, t. XIV, f. 88.

Mars 27. Sceau de Isabeau, dame de Somerghem, Eeclo, etc., fille naturelle de Louis de Nevers, femme de Simon de Mirabel. Partie d'une pl. in-fol. en haut. Wree, la Généalogie des comtes de Flandre, p. 115 *a*, Preuves 2, p. 265.

Juillet 12. Figure de Simon de Touars, comte de Dreux, sur son tombeau de marbre, dans l'église du château d'Eu. Dessin in-fol. en haut. Gaignières, t. IV, 26.=Partie d'une pl. in-fol. en haut. Montfaucon, t. III, pl. 15, n° 2.

Tombeau de Simon de Thouars, comte de Dreux et de Jeanne d'Artois sa femme. Ce tombeau en marbre noir, les figures de marbre blanc, est dans la chapelle de la Trinité de l'abbaye de Notre-Dame d'Eu. Dessin in-4, Recueil Gaignières à Oxford, t. I, f. 59.

<small>Simon de Thouars fut tué dans un tournoy qui eut lieu le jour de ses noces, le 12 juillet 1365.</small>

<small>Jeanne d'Artois vivait encore en 1420.</small>

1365. Tombe de Jacobus de Meldis, en pierre, du costé de

l'église, dans le cloistre de l'abbaye de Vauluisant. 1365.
Dessin in-fol. Idem, t. XIII, f. 81.

Deux monnaies de Jean III de Vienne, évêque de Metz.
Partie d'une pl. in-fol. en larg., lithogr. De Saulcy,
Recherches sur les monnaies des évêques de Metz,
pl. 2, n^{os} 70, 71.

> Jean III, de Vienne, se démit de son évêché de Metz, en
> 1365, par suite de démêlés avec les habitants de cette ville, et
> fut nommé évêque de Bâle. Il y mourut en 1382.

C'est la Bible historiale en français, par Comestor ou Pierre 1365 ?
Pretre, traduit par Guyart des Moulins. Manuscrit du
xiv^e siècle, deuxième tiers, de 46^c. Bibliothèque des ducs
de Bourgogne, n° 9004, Marchal, t. II, p. 129. Ce
volume contient :

Des miniatures diverses.

Cy commence la Bible hystoriaux ou les hystoires escho-
latres, c'est le problème de celui qui mist cest livre de
latin en françois, par Pierre Pretre ou doyen de Troyes,
par Guyart des Moulins. Manuscrit du xiv^e siècle,
deuxième tiers, de 40^c. Bibliothèque des ducs de Bour-
gogne, n° 9024, Marchal, t. II, p. 129. Ce volume
contient :

Des miniatures diverses.

Figure d'après une miniature de ce manuscrit : pl. in-4
en haut. Marchal, t. II, à la page 129.

Suite de la Bible hystoriaux ou les histoires escholatres,
par Pierre Pretre, traduit par Guyart des Moulins. Ma-
nuscrit du xiv^e siècle, deuxième tiers, de 40^c. Biblio-
thèque des ducs de Bourgogne, n° 9025, Marchal, t. II,
p. 129. Ce volume contient :

Des miniatures diverses.

> Voir au n° 9024 ci-avant.

1365 ? Biblia sacra. Manuscrit du xiv° siècle, deuxième tiers, de 36°. Bibliothèque des ducs de Bourgogne, n° 9157, Marchal, t. II, p. 107. Ce volume contient :

Des miniatures diverses et des armoiries peintes de la maison de Bourgogne, qui établissent que ce volume a appartenu à Philippe le Hardi, duc de Bourgogne, et à Marguerite, fille de Louis de Maele, sa femme.

Bible historiale de Pierre Pretre, traduit par Guyart des Moulins. Manuscrit du xiv° siècle, deuxième tiers, de 33°. Bibliothèque des ducs de Bourgogne, n° 9541, Marchal, t. II, p. 128. Ce volume contient :

Des miniatures diverses.

Pelerinage de Jesus-Christ, en vers. Manuscrit du xiv° siècle, deuxième tiers, in-.... Bibliothèque des ducs de Bourgogne, n° 10177, Marchal, t. I, p. 204. Ce volume contient :

Des miniatures.

Saint Grégoire, dialogues. Manuscrit du xiv° siècle deuxième tiers, in-.... Bibliothèque des ducs de Bourgogne, n° 9553, Marchal, t. I, p. 192. Ce volume contient :

Des miniatures.

Legende dorée. Manuscrit du xiv° siècle, deuxième tiers, in-.... Bibliothèque des ducs de Bourgogne, n° 9225, Marchal, t. I, p. 185. Ce volume contient :

Des miniatures.

Legende dorée. Manuscrit du xiv° siècle, deuxième tiers, in-.... Bibliothèque des ducs de Bourgogne, n° 9227, Marchal, t. I, p. 185. Ce volume contient :

Des miniatures.

La vie de monseigneur Saint-Remy, en vers. Manuscrit 1365 ? du xiv° siècle, deuxième tiers, in-. Bibliothèque des ducs de Bourgogne, n° 5365, Marchal, t. I, p. 108. Ce volume contient :

Des miniatures.

Aristote. Le livre du gouvernement des rois et des princes. Manuscrit du xiv° siècle, deuxième tiers, in-. Bibliothèque des ducs de Bourgogne, n° 10367, Marchal, t. I, p. 208. Ce volume contient :

Des miniatures.

Somnium peregrationis humanæ vitæ, en vers français. Manuscrit du xiv° siècle, deuxième tiers, in-. Bibliothèque des ducs de Bourgogne, n° 10197, Marchal, t. I, p. 204. Ce volume contient :

Des miniatures.

Cy commencent les epistres de Seneques, translatées de latin en françois. Manuscrit du xiv° siècle, deuxième tiers, de 40°. Bibliothèque des ducs de Bourgogne, n° 9091, Marchal, t. II, p. 57. Ce volume contient :

Miniatures, dont l'une représente le portrait du translateur écrivant.

Cy commencent les epitres Seneque, translatées de latin en françois. Manuscrit du xiv° siècle, deuxième tiers, de 32°. Bibliothèque des ducs de Bourgogne, n° 10546, Marchal, t. II, p. 58. Ce volume contient :

Miniatures, dont l'une représente un portrait.

Allunde, Zael, etc. Le livre des neuf juges d'astrologie. Manuscrit du xiv° siècle, deuxième tiers, in-. Bibliothèque des ducs de Bourgogne, n° 10319, Marchal, t. I, p. 207. Ce volume contient :

Des miniatures.

1365? Le songe du pelerinage de la vie humaine, en vers. Manuscrit du xiv° siècle, deuxième tiers, in-..... Bibliothèque des ducs de Bourgogne, n° 10176, Marchal, t. I, p. 204. Ce volume contient :

Des miniatures.

Guillaume de Tignonville, des dits moraux des philosophes. Manuscrit du xiv° siècle, deuxième tiers, in-.... Bibliothèque des ducs de Bourgogne, n° 11109, Marchal, t. I, p. 223. Ce volume contient :

Des miniatures.

Chi commenche par table touttes les rebricques de cest livre, nomme le livre messire Marc Pol, chitoyen de Venise, creant en Jhu-Crist, ouquel livre sont declareez et contenues plurseurs grans mervelles de aucunes parties du monde. Manuscrit du xiv° siècle, deuxième tiers, de 30°. Bibliothèque des ducs de Bourgogne, n° 9309, Marchal, t. II, p. 81. Ce volume contient :

Initiale peinte représentant le portrait de l'auteur.

Leroy, par Fr. Laurent. Somme des vertus et des vices. Manuscrit du xiv° siècle, deuxième tiers, in-..... Bibliothèque des ducs de Bourgogne, n° 9544, Marchal, t. I, p. 191. Ce volume contient :

Des miniatures.

Traité du Jeu des echecz. Manuscrit du xiv° siècle, deuxième tiers, in-..... Bibliothèque des ducs de Bourgogne, n° 10502, Marchal, t. I, p. 211. Ce volume contient :

Des dessins.

Le livre du Trésor amoureux, en vers français Manuscrit du xiv° siècle, deuxième tiers, in-..... Bibliothèque des ducs de Bourgogne, n° 11140, Marchal, t. I, p. 223. Ce volume contient :

Des miniatures.

Les devises du roy Appollonius, par Cordier (?). Manuscrit du xiv⁰ siècle, deuxième tiers, in-4. Bibliothèque des ducs de Bourgogne, n° 11192, Marchal, t. II, p. 208. Ce volume contient :

1365?

Une miniature.

Cy commence la table des rubriches du premier livre de la seconde décade de Titus Livius. — Cy finist le ix⁰ livre de la tierce décade de Titus Livius. Manuscrit du xiv⁰ siècle, deuxième tiers, de 44°. Bibliothèque des ducs de Bourgogne, n° 9050, Marchal, t. II, p. 210. Ce volume contient :

Des miniatures diverses.

Ci commence le livre de Cesar, comment il conquit plusieurs terres; compilation tirée de Suétone, Salluste, César, Lucain, etc. Manuscrit du xiv⁰ siècle, deuxième tiers, in-. Bibliothèque des ducs de Bourgogne, n° 10212, Marchal, t. II, p. 218. Ce volume contient :

Miniatures diverses.

Quelques auteurs attribuent cette compilation à Jean Duchesne ou Duquesne de Lille.

M. Van Praet, qui cite cet ouvrage, dans ses recherches sur la bibliothèque de la Gruthuyse, p. 231, pense que ce Duchesne n'en était que le copiste.

Ici commencent li fait des Roumains, compilé en sa vie de Salute, de Suetone, de Lucain; cist premiers livres est de Julie César, à la fin : Explicit li rommans de Julius César, qui fu escrit à Roùme, l'an de grace mil cc lxxx et xiii, et fut lessamplaire pris a messire Hige de Sabele, un chevalier de Roume. Manuscrit du xiv⁰ siècle, deuxième tiers, de 34°. Bibliothèque des ducs de Bourgogne, n° 10168, Marchal, t. II, p. 218. Ce volume contient :

1365 ? Des miniatures diverses.

 Cette compilation est peut-être de Jean Duchesne ou Duquesne, comme le n° 10212 ci-avant.

 Les sept sages de Rome. Manuscrit du xiv° siècle, deuxième tiers, in-. Bibliothèque des ducs de Bourgogne, n° 11190, Marchal, t. I, p. 224. Ce volume contient :

Des miniatures.

 Traité de la cérémonie du couronnement des rois de France, avec les serments prêtés par le roi, les pairs et les officiers; fait par ordre du roi Charles V. Manuscrit petit in-fol. de 199 feuillets, de la Bibliothèque du roi d'Angleterre, parmi ceux de la Bibliothèque cottonienne. *Tiberius*, B. VIII. Ce manuscrit contient :

 De très-belles miniatures. Vers le milieu du volume, sur la partie d'un feuillet qui est restée blanche, on lit ces mots : Ce livre du sacre des roys de France est à nous, Charles V° de notre nom, roy de France, et le fismes corriger, ordiner, escrire et historier l'an 1365.

 Le Long, t. IV, supplément, n° 25947*.

 Généalogie armoriée des ducs de Brabant, en flamand. Manuscrit du xiv° siècle, deuxième tiers, in-. Bibliothèque des ducs de Bourgogne, n° 15653, Marchal, t. I, p. 314. Ce volume contient :

Des armoiries.

1366.

Deux sceaux de Henry de Flandre, II° du nom, comte de Lodi. Partie d'une pl. in-fol. en haut. Wree, la Généalogie des comtes de Flandre, p. 86 c, Preuves 2, p. 68.

Miniature d'une charte, par laquelle le chapitre de Rouen s'engage à dire pour Charles V le Sage un certain nombre de messes, représentant ce roi béni par l'enfant Jésus, des Archives du royaume. Trésor des chartes, J. Carton 463, n° 53, voir Revue archéologique, 1847, p. 751. 1366.

Sceau de la ville de Paris. Partie d'une pl. in-fol. en haut. Calliat, Hôtel de ville de Paris, à la fin de la 1re partie. = Partie d'une pl. in-fol. en haut. Le Roux de Lincy, Histoire de l'hôtel de ville de Paris, à la page 148.

1367.

Monnaie de Jacques, seigneur de Piémont, prince titulaire d'Achaïe. Partie d'une pl. lith., in-4 en haut. Buchon, Recherches — quatrième croisade, pl. 3, n° 13, p. 282 (par erreur n° 19). = Idem, Nouvelles recherches, atlas, pl. 24, n° 13. Mai.

Sceau du chapitre de Notre-Dame de Rouen, à une charte de 1367. Partie d'une pl. in-fol. en haut. Trésor de numismatique et de glyptique, Sceaux des communes, communautés, évêques, abbés et barons, pl. 10, n° 4. 1367.

Figure d'Agnez la Boujue, femme de Guillaume d'Outreleau, dit le Picart, bourgeois du Mans, sur son tombeau en pierre, à gauche du chœur de l'église du séminaire du Mans. Dessin in-fol. en haut. Gaignières, t. III, 120.

1368.

Tombeau de Charles d'Artois, fils de Jean d'Artois, comte d'Eu et d'Ysabel de Melun, en marbre noir, Avril 15.

1368.　　　dans l'église de l'abbaye d'Eu. Dessin oblong, Re-
Avril 15.　　cueil Gaignières à Oxford, t. I, f. 58.

>On a ruiné ce tombeau, et la table de marbre sert à l'autel qui est derrière le grand autel du chœur.

Septemb. 13. Deux monnaies de Pierre IV d'André, évêque de Cambrai. Partie d'une pl. in-fol. en haut. Trésor de numismatique et de glyptique, Histoire par les monuments de l'art monétaire chez les modernes, pl. 19, n° 9 (texte, n° 10), 10 (texte, n° 9.)

>Voir à l'année 1412.

Septemb. 21. Figure de Claire de Mès, fille de Ferri de Mès, maître des requêtes de l'hôtel du roi, sur sa tombe, auprès de sa mère, morte le 9 août 1379, dans le chœur des Jacobins de Chaalons. Dessin in-fol. en haut. Gaignières, t. IV, 31.

>La table du recueil de Gaignières, donnée dans la bibliothèque historique de Le Long, porte ce dessin au n° 31 bis. Voir à l'année 1379.

Décembre 3 Trois sceaux et un contre-sceau de Charles, fils de Jean le Bon, et de Bonne de Luxembourg, roi, sous le nom de Charles V, en 1364, avec le titre de dauphin de Viennois, qu'il conserva jusqu'à la naissance de son fils Charles VI, le 3 décembre 1368. Partie d'une pl. in-fol. en haut. Trésor de numismatique et de glyptique, Sceaux des grands feudataires de la couronne de France, pl. 1, n°s 4, 5, pl. 2, n° 1.

Sceau du même, idem. Partie d'une pl. in-fol. en haut. Idem, pl. 3, n° 2.

1368.　　　Figure de Marguerite de Brabant, femme de Louis de Male, comte de Flandres, mort le 6 janvier 1384, à côté de son mari, avec leur fille, sur leur tombeau,

dans l'église collégiale de Saint-Pierre, à Lille. Mont- 1368.
faucon, t. III, pl. 29. = Deux pl. in-4. Millin, Anti-
quités nationales, t. V, n° LIV, pl. 4, 5. = Pl. lith.,
in-8 en haut. Lucien de Rosny, Histoire de Lille, à la
page 107.

Sceau de la même. Partie d'une pl. in-fol. en haut.
Wree, la Généalogie des comtes de Flandre, p. 78
(par erreur 104) *b*, Preuves 2, p. 31.

Reliquaire de vermeil doré, représentant sainte Made-
leine, au-dessous de laquelle sont représentés à ge-
noux le roi Charles V, la reine Jeanne de Bourbon,
sa femme, et Charles, dauphin, leur fils; fait par
ordre du roi, et donné en 1368 au trésor de l'église
de l'abbaye de Saint-Denis. *N. Guerard sculp.* Partie
d'une pl. in-fol. en larg. Felibien, Histoire de l'ab-
baye royale de Saint-Denys, Pl. 2, D.

Traduction française d'Aristote, par Nicole Oresme, pré- 1368?
cepteur du roi Charles V. Manuscrit in-4 sur peau de
vélin. Bibliothèque de la ville de Rouen. G. Haenel, 427.
Ce manuscrit contient :

Une peinture dédicatoire et autres miniatures impor-
tantes. Les armes de la ville de Rouen se voient dans
une des bordures qui décorent ce livre.

Figures d'après une miniature de ce manuscrit, repré-
sentant Nicolas Oresme offrant son ouvrage à Char-
les V. Partie d'une pl. in-fol. en haut. Montfaucon,
t. III, pl. 7, n° 1. = Partie d'une pl. in-fol. en haut.
Seroux d'Agincourt, Histoire de l'Art, etc., pein-
ture, pl. LXVIII, n° 6, t. II, d°, p. 76. = Pl. in-8
en haut. Langlois, Essai sur la calligraphie des ma-
nuscrits du moyen âge, à la page 63 (pl. 8.)

1368 ? Bénédiction de la bannière royale de France, faite à Rheims par l'archevêque; le roi Charles V la remet à un seigneur qui la reçoit à genoux, d'après une miniature d'une histoire manuscrite de Charles V, dans la Bibliothèque des Célestins de Paris. Miniature in-fol. en haut. Gaignières, t. IV, 7. = Pl. in-fol. en haut. Montfaucon, t. III, pl. 3. = Partie d'une pl. in-fol. en haut. Beaunier et Rathier, pl. 143, nos 1, 2.

 Cette miniature est tirée du manuscrit du *Rational des Divins offices* de Jehan Golein; bibliothèque impériale, ancien fonds français, n° 7031. Voir à l'année 1374.

1369.

Août 1. Tombe de Guillaume du Brueil, en pierre, à droite, au fond de la chapelle de la Vierge, dans l'église de l'abbaye de Saint-Ouen de Rouen. Dessin in-8, Recueil Gaignières à Oxford, t. IV, f. 16.

Décembre 3. Figure d'Amé de Genève IV, fils d'Amedée III, comte de Genève, sur son tombeau, à droite du grand autel de l'église des Chartreux de Paris. Partie d'une pl. in-4 en haut. Millin, Antiquités nationales, t. V, n° LII, pl. 4, n° 1.

1369. Louis II du nom, duc de Bourbon, instituteur des chevaliers de l'escu d'or, dit de Bourbon, accompagné de ses chevaliers, reçoit un hommage, d'après une miniature du livre manuscrit des hommages du comté de Clermont en Beauvoisis, à la Chambre des Comptes de Paris. Miniature in-fol. en haut. Gaignières, t. V, 28. = Pl. in-fol. en haut. Montfaucon, t. III, pl. 5.

Sceau de John Chaundos, connétable d'Aquitaine, sous le prince de Galles, le prince noir, attaché à une pièce originale de la collection de documents historiques sur le Poitou, de M. B. Fillon. Petite pl. grav. sur bois. Poey d'Avant, à la page 188, dans le texte. — 1369.

Monnaie de Hugues Adhemar, seigneur de Montelimard. Petite pl. grav. sur bois. Revue numismatique, 1841, E. Cartier, p. 212, dans le texte.

Monnaie que l'on peut attribuer à Pierre Ier, roi de Jérusalem et de Chypre. Partie d'une pl. lithogr., in-4 en haut. Buchon, Recherches — quatrième croisade, pl. 6, n° 10, p. 406, indiquée dans le texte n° 6. = Idem, Nouvelles recherches, atlas, pl. 27, n° 6.

Entrevue d'Isabelle de Valois, duchesse douairière de Bourbon, avec la reine Jeanne de Bourbon sa fille, auprès du château de Clermont, entourées de diverses dames de leurs cours, et avec des chasseurs, d'après une miniature d'un manuscrit des hommages du comté de Clermont en Beauvoisis, à la Chambre des Comptes de Paris, miniature in-fol. en larg. Gaignières, t. IV, 15. = Pl. in-fol. en larg. Tableaux généalogiques ou les seize quartiers de nos rois, etc., par Jean Le Laboureur, avec un Traité de l'origine et de l'usage des quartiers, par le P. Menestrier. Paris, Coustelier, 1683, in-fol. = Même pl. avec deux pages d'explication de cette estampe. Gaignières, t. IV, 15 bis. = Pl. in-fol. en larg. Tab. X, acta eruditorum, 1683, p. 412. = Pl. in-4 en haut. De Choisy, — 1369?

1369 ? Histoire de Charles V, à la page 207. = Pl. in-fol. en larg. Montfaucon, t. III, pl. 4.

En reproduisant cette miniature, déjà publiée par le P. Menetrier, en 1683, et par l'abbé de Choisy, en 1689, Montfaucon s'étonne de ce que les planches de ces deux auteurs contiennent beaucoup de différence avec la sienne qu'il a fait faire d'après un dessin de M. de Gaignières.

Il pense qu'il pouvait y avoir à la Chambre des comptes deux miniatures sur ce même sujet à peu près semblables.

Une difficulté se présente qui peut faire douter que cette entrevue ait eu lieu en 1369. On voit sur cette miniature une petite princesse que l'on regarde comme étant Marie, fille de Charles V, dont la naissance est fixée à l'année 1370. Cela reculerait de quelques années l'époque de cette entrevue, s'il est constant que cette jeune princesse est réellement Marie, fille de Charles V.

Les mérancolies de Jean Dupin, ou livre pour amender sa vie. Manuscrit sur vélin, du xive siècle, in-4, maroquin rouge. Bibliothèque de l'Arsenal, Manuscrits français, théologie, n° 99 A. Ce volume contient :

Miniature représentant l'auteur écrivant dans son cabinet. Pièce in-8 en haut.; au-dessous, le commencement d'une partie du texte; le tout dans une bordure d'ornements, au feuillet 1.

Un grand nombre de miniatures représentant des sujets divers relatifs aux textes de l'ouvrage, réunions, repas, martyres, scènes religieuses et d'intérieurs, compositions bizarres, fantastiques, etc. Pièces in-12 en larg., dans le texte. Les feuillets, au nombre de 93, contiennent presque tous une et quelquefois deux miniatures.

Ces miniatures, de travail peu correct, mais soigné, offrent de l'intérêt pour un grand nombre de détails de vêtements et accessoires divers. La conservation est belle.

1370.

Tombe de Jacques Cosson, chanoine, en pierre, au neuvième pilier à droite, dans la nef de l'église de Notre-Dame de Paris. Dessin grand in-8, Recueil Gaignières à Oxford, t. IX, f. 13. — Janvier 21.

Couronne de la reine Jeanne d'Évreux, femme du roi Charles IV, en or, enrichie de rubis, saphirs et perles, du trésor de l'église de l'abbaïe de Saint-Denis. *N. Guerard sculp.* Partie d'une pl. in-fol. en larg. Félibien, Histoire de l'abbaye royale de Saint-Denys, pl. 4, T. = Partie d'une pl. in-fol. magno en haut. Al. Lenoir, Monuments des arts libéraux, etc., pl. 35, p. 41. — Mars 4.

Elle épousa Charles IV en 1325 et mourut le 4 mars 1370.

Figure de Jeanne d'Évreux, troisième femme de Charles IV le Bel, en marbre blanc, sur son tombeau de marbre noir, le cinquième à gauche du grand autel, dans le chœur de l'église de Saint-Denis. Dessin in-fol. en haut. Gaignières, t. III, 23. = Dessin in-8, Recueil Gaignières à Oxford, t. II, f. 38. = Partie d'une pl. in-fol. en haut. Montfaucon, t. II, pl. 43, n° 6. = Partie d'une pl. in-8 en haut. Al. Lenoir, Musée des monuments français, t. II, pl. 68, n° 52 bis. = Partie d'une pl. in-fol. magno en haut. Al. Lenoir, Monuments des arts libéraux, etc., pl. 33, p. 39.

Deux sceaux de la même. Partie de deux pl. in-fol. en haut. Trésor de numismatique et de glyptique, Sceaux des rois et reines de France, pl. 7, n° 3, pl. 10, n° 3.

1370.
Mars 17.
Tombeau de Aymericus de Montibus, episc. Pictavin, fundatorque hujus capituli (Aimeric de Mons, évêque de Poitiers), en pierre, tenant à la closture du chœur, à gauche, en dehors, dans l'église cathédrale de Saint-Pierre de Poitiers. Dessin in-4 en larg. Recueil Gaignières à Oxford, t. VII, f. 104.

Avril 16.
Tombeau de Blanche d'Anjou, fille naturelle du roi René, femme de Bertrand de Beauveau, seigneur de Pressigny, dans le sanctuaire de l'église des Grands-Carmes, à Aix en Provence. Partie d'une pl. in-4 en haut. Millin, Voyage dans les départements du midi de la France, pl. XLIII, n° 2, t. II, p. 296.

<small>Ce tombeau fut détruit lors de la révolution. M. de Saint-Vincens l'avait fait dessiner avant cette destruction.</small>

Octobre 4.
Figure d'Agnez, femme de Henry Queloquet, maire de Ponteau-de-Mer et bourgeois de Rouen, mort le 28 mai 1387, auprès de son mari, sur leur tombe, dans le chapitre des Cordeliers de Rouen. Dessin in-fol. en haut. Gaignières, t. V, 90.

Décemb. 19.
Tombeau d'Urbain V, à droite du grand autel de l'église de l'abbaye de Saint-Victor, à Marseille. Pl. in-8 en larg., grav. sur bois. Ruffi, Histoire de la ville de Marseille, t. II, à la page 126, dans le texte.

Deux monnaies du même, frappées à Avignon. Partie d'une pl. in-4 en haut. Saint-Vincens, Monnaies des comtes de Provence, pl. 20, nos 11, 12.

1370.
Sceau de Robert de Fiennes, de Tingry, etc., connétable de France. Partie d'une pl. in-fol. en haut. Wree, la Généalogie des comtes de Flandre, p. 92 c, Preuves 2, p. 140.

Tombe de Herbertus Camus, abbé de l'abbaye d'Héri- 1370.
vaulx, en pierre, la cinquième et dernière de la pre-
mière rangée, au bas des marches de l'autel, dans le
sanctuaire de l'église de cette abbaye. Dessin grand
in-8, Recueil Gaignières à Oxford, t. III, f. 59.

Figure de Silvestre du Chafault, chevalier, seigneur du
Chafault, de Monceaux et de la Mozinière, sur son
tombeau, contre le mur de la chapelle de Sainte-
Anne, dans l'église de l'abbaye de Villeneuve en
Bretagne. Dessin in-fol. en haut. Gaignières, t. IV,
28. = Dessin in-4, Recueil Gaignières à Oxford,
t. VII, f. 38.

> Le recueil de Gaignières à Oxford, contient une tombe de
> Sevestre du Chanfault, mort en 1301, et de Jehan Sevestre du
> Chanfault, mort en 1323, t. 7, f. 36. Voir à l'année 1301.
>
> Montfaucon a indiqué la mort de Silvestre de Chafaut, à l'an-
> née 1376. Voir à cette date.

Tombeau de Jean Chandos, près du pont de Lussac, à
six lieues de Poitiers, près la route de Limoges. In-4
en larg. Plate XIX.

> Cette estampe est jointe à un mémoire de Samuel Rush
> Meyrik. Archæologia or miscellane ou Society of antiquaries of
> London, t. 20, 1824, p. 484.

Aristote, par N. Oresme. Le livre des Éthiques — des poli-
tiques. Manuscrit de l'année 1370, in-. Deux
volumes. Bibliothèque des ducs de Bourgogne, n[os] 9089-
9090, Marchal, t. I, p. 182. Ces volumes contiennent :

Des miniatures.

Chroniques de France, de Flandres, d'Angleterre, com-
mençant en 1296 et finissant en 1370, en français.
Manuscrit sur parchemin, in-fol. de 112 feuillets, maro-

1370. quin bleu, Bibliothèque de l'Arsenal, Manuscrits français, histoire 143. Ce manuscrit contient :

Sept miniatures représentant les événements suivants :
1. Déclaration de guerre entre Philippe le Bel et le comte de Flandres.
2. Déroute de Robert, comte d'Artois, devant Courtrai, 1302.
3. Bataille de Mons-en-Puelle, 1304.
4. Défaite des Flamands au pied du mont de Cassel, 1328.
5. Victoire des Anglais sur le roi Philippe VI, en l'île de Cadsaut (?) 1339?
6. Descente d'Édouard, roi d'Angleterrre, à Harfleur.
7. Bataille de Crécy, 1346.

Ces miniatures, précieusement exécutées, offrent des détails d'armures et d'habillements du temps où le volume a été peint. Sa conservation est parfaite.

Poesies heraldiques en langue flamande. Manuscrit de l'année 1370, environ, de 22c. Bibliothèque des ducs de Bourgogne, n° 15652, Marchal, t. II, p. 98. Ce volume contient :

Un grand nombre de dessins d'armoiries, parmi lesquelles quelques-unes sont relatives à la France.

1370 ? Biblia sacra. Manuscrit sur vélin, du xive siècle, in-fol., velours rouge. Bibliothèque de l'Arsenal, Manuscrits latins, théologie, n° 4 a. Ce volume contient :

Un grand nombre de miniatures peintes dans les lettres initiales ou dans des bandes d'ornements, représentant des personnages saints et des sujets de dévotion, dans le texte.

Ces petites miniatures, de travail fin, offrent de l'intérêt pour quelques détails de vêtements.

1370?

La conservation est parfaite.

Au feuillet 527, verso, se trouvent ces mentions :

« Cette bible est a no.⁵ Charles le V⁰ de notre nom, Roy de France. Signé CHARLES.

Signé LOYS.

« Cette bible è a no.⁸ Loys, fils de notre s. et p. le roy Charles des.⁵ (dessus) dit et laq^le bible no.⁸ donnons et avons donc aux religieux celestins de paris, priez Dieu pour môs, et pe (re) pour môs et pour moy. »

La cité de Dieu, traduction de Jehan de Prelles. Manuscrit sur vélin, du xiv° siècle, in-fol., 2 volumes cartonnés. Bibliothèque impériale, Manuscrits, fonds de Saint-Germain des Prés, français, n° 8. Ce manuscrit contient :

Miniature représentant Charles V, roi de France, assis sur son trône avec quatre personnages debout, auquel l'auteur, un genou en terre, offre son livre. Pièce in-12 en haut., dans le vol. 1ᵉʳ, au commencement du texte.

Miniature représentant quatre religieux debout. Pièce in-12 carrée, dans le volume second, au commencement du texte.

Ces deux miniatures, de mains différentes et d'un travail médiocre, offrent peu d'intérêt. La première est presque entièrement gâtée.

Heures de Charles V, roi de France. Manuscrit in-8 sur peau de vélin. Bibliothèque publique de la ville de Tours, G. Haenel, 481. Ce manuscrit contient :

Des peintures d'une grande beauté.

Il provient de Saint-Martin.

Politiques et économiques d'Aristote. Manuscrit sur vélin,

1370 ? du xiv° siècle, in-fol., veau marbré. Bibliothèque impériale, Manuscrits, ancien fonds français, n° 6863[2.2]. Lancelot, 151. Ce volume contient :

Quelques miniatures représentant des sujets divers, scènes d'intérieurs, etc. Dans la première on voit un comte de Flandres, probablement Louis II de Male, auquel le volume est présenté. Petites pièces, dans le texte.

> Ce travail qui a de la finesse, ces petites miniatures sont intéressantes sous le rapport des costumes et des arrangements intérieurs. La conservation est très-bonne.
>
> Ce manuscrit a été exécuté probablement pour Louis II de Male, mort en 1384.

Politiques et économiques d'Aristote, traduction de Nicolas Oresme. Manuscrit sur vélin, du xiv° siècle, in-fol. magno très-épais, maroquin rouge. Bibliothèque impériale, Manuscrits, ancien fonds français, n° 6860, ancien n° 321. Ce volume contient :

Des miniatures représentant des sujets relatifs à l'ouvrage. Dans la première on voit Nicolas Oresme travaillant dans son cabinet; celle qui est en tête des éthiques est divisée en quatre compartiments; on y voit dans le premier le roi Charles V assis, remettant le livre d'Aristote à un personnage en manteau ecclésiastique; dans le second, le même ecclésiastique ayant sur un pupitre un manuscrit, et un varlet apporte un autre volume; dans le troisième, le traducteur suivi d'un clerc portant un livre, et précédé par un varlet; dans le quatrième, Charles V reçoit le volume présenté par le traducteur.

> Ces miniatures, d'un travail fin et remarquable offrent de l'intérêt pour des détails de vêtements, d'ameublements et d'arrangements intérieurs. La conservation est très-belle.

Ce manuscrit a probablement été exécuté pour Charles V. On peut croire qu'il fut porté en Italie, en 1380, par Charles d'Anjou, frère de Charles V, lorsqu'il se rendit dans le royaume de Naples. Il appartint ensuite à la famille Visconti, fut apporté de Milan, par Louis XII, et placé à Blois.

1370?

Une femme inconnue, debout, sans indication d'où ce monument est tiré. Dessin in-8 en haut. Gaignières, t. IV, 42.

Cette feuille porte deux dessins, dont l'autre est relatif à l'année 1380.

Calice et patène de vermeil émaillé, avec une inscription portant que ce calice fut donné par le roi Charles V, fils du roi Jean, à la chapelle de Saint-Jean, de l'église de Saint-Denis, du trésor de l'église de l'abbaïe de Saint-Denis. *N. Guerard sculp.* Partie d'une pl. in-fol. en larg. Felibien, Histoire de l'abbaye royale de Saint-Denys, pl. 4, DD.

Pierre tombale de Isabelle de Béthencourt, femme de Odon IV, seigneur de Ham. Partie d'une pl. lith., in-fol. en haut. Taylor, etc., Voyages pittoresques et romantiques dans l'ancienne France. Picardie, 2 vol., n° 17.

Elle vivait encore en 1355.

Deux sceaux et contre-sceau de Jean d'Enghien, comte de Liche (Lecce), au royaume de Naples. Partie d'une pl. in-fol. en haut. Wree, la Généalogie des comtes de Flandre, p. 114 *b, b*, Preuves 2, p. 259.

Sceau de la curie papale à Avignon; probablement *in Sede vacante*. Partie d'une pl. in-4 en haut., grav. sur bois. Argelati, t. III, Appendix, à la page 134, n° 39, dans le texte.

1370 ? Sceau en bronze d'Édouard, prince d'Aquitaine, fils aîné de Édouard III, roi d'Angleterre. Partie d'une pl. in-4 en larg. Ducourneau, la Guyenne historique et monumentale, t. 1, 1re partie, à la page 107, n° 1.

1371.

Février 22. Tombe de Jacques Dandrye, mort 22 février 1371, Jeanne du Celier, fame maistre Jacques Dandrye, morte 8 mars 1385, Jacques de Saint Benoist, mort 13 mai 1349 ; elle est en pierre, au bas des marches du grand autel, au milieu du chœur de l'église de Sainte-Croix, de la cité de Paris. Dessin in-4, Recueil Gaignières à Oxford, t. X, f. 12.

Août 19. Armoiries de Louis II le Bon et le Grand, duc de Bourbon, comte de Clermont, etc., et d'Anne, dauphine d'Auvergne, sa femme. Petite pl. grav. sur bois. Achille Allier, l'Ancien Bourbonnais, t. I, p. 660, dans le texte.

Août 22. Deux monnaies de Gui de Luxembourg VI, comte de Saint-Paul et de Ligny. Partie de deux pl. in-4 en haut. Tobiesen Duby, Monnoies des barons, pl. 101, nos 1, 5 (texte, n° 3.)

Monnaie du même. Partie d'une pl. in-fol. en haut. Trésor de numismatique et de glyptique, Histoire par les monuments de l'art monétaire chez les modernes, pl. 21, n° 13.

Deux monnaies d'un comte de Saint-Paul ou Saint-Pol, du nom de Gui, que l'on peut attribuer à Gui de Luxembourg VI. Partie de deux pl. in-4 en haut. Tobiesen Duby, Monnoies des barons, pl. 101, n° 2. — Supplément, pl. 4, n 4.

Tombeau de Marie de Bretagne, religieuse de Poissy, qui mourut le 24 mai 1371, et d'Isabel d'Artois, aussi religieuse de Poissy, qui mourut le 13 novembre 1371, en pierre, à gauche, devant la chapelle de Sainte-Anne, dans la nef des religieuses de Saint-Louis de Poissy, proche l'entrée du chœur. Dessin in-fol., Recueil Gaignières à Oxford, t. I, f. 101. 1371. Novemb. 13.

Charles V assis, tourné à droite, et devant lui Jean de Bruges, peintre du roi, à genoux, lui présentant une Bible ouverte, sur laquelle est une figure du Père éternel, d'après une miniature placée à la tête d'un manuscrit du temps. Miniature in-fol. en haut. Gaignières, t. IV, 4. = Dessin color. en haut. Idem, t. IV. 5. = Dessin in-fol. en haut. Idem, t. IV, 6. = Partie d'une pl. in-fol. en larg. Montfaucon, t. III, pl. 12, dans le texte, n° 8; dans la planche, aucun numéro. = Partie d'une pl. in-fol. en haut. Seroux d'Agincourt; Histoire de l'Art, etc. Peinture pl. LXVIII, n° 7, t. II, d°, p. 76. 1371.

> Le manuscrit dans lequel on avait copié cette miniature était une Bible traduite en français, présentée, en 1371, à Charles V par Jean Vandetar, *son servant*. Cette miniature était placée en tête du volume, qui en contenait diverses autres. (Van Praet, Recherches sur Louis de Bruges, p. 86.)
>
> On ne sait pas ce qu'est devenu ce manuscrit.

Combat en duel d'un gentilhomme, contre un chien dont il avait assassiné le maître. Ce duel eut lieu sous Charles V, par ordre du roi. Le tableau, du temps, représentant ce fait, était placé sur la cheminée de la grande salle du château de Montargis. Pl. in-fol. Wulson de la Colombière, le vrai théâtre

1371. d'honneur, t. II, p. 300. = Pl. in-fol. en larg. Montfaucon, t. III, pl. 18.

1372.

Juin 6. Monnaie de Robert II de Genève, évêque de Cambrai, en 1368. Petite pl. grav. sur bois. Du Cange, Glossarium novum, 1766, t. II, p. 1326, dans le texte.

Monnaie du même. Partie d'une pl. in-fol. en haut. Trésor de numismatique et de glyptique, Histoire par les monuments de l'art monétaire chez les modernes, pl. 19, n° 12 (texte, n° 11.)

Monnaie du même. Partie d'une pl. in-8 en haut. Revue numismatique, 1843, pl. 13, n° 5, p. 293.

Novemb. 17. Figure de Mile, conseiller du roi au parlement, sur sa tombe, à la chapelle de Sainte-Anne, dans l'église cathédrale de Sens. Dessin in-fol. en haut. Gaignières, t. IV, 32.

Tombe de Mile, conseiller du roy, et de Jeanne de Vesines, sa femme, morte en 1382, en pierre, dans la chapelle de Sainte-Anne, de l'église cathédrale de Saint-Estienne de Sens. Dessin grand in-4, Recueil Gaignières à Oxford, t. XIII, f. 72.

1372. Le livre des propriétés des choses, translaté de latin en français, l'an de grace 1372, par le commendement de tres puissant prince Charles le Quint de son nom regnant p. cellui temps en France, et le translata son petit et humble chappellain frere Jehan Courbechon, etc. Manuscrit sur vélin, du xiv° siècle, in-fol., maroquin rouge. Bibliothèque impériale, Manuscrits, fonds de Gaignières, n° 12. Ce volume contient :

Miniature représentant un écusson à banderoles con- 1372.
tournées. Pièce in-fol. en haut., en tête du texte.

Miniature représentant l'auteur à genoux, offrant son
livre à Charles V assis, entouré de trois person-
nages. Petite pièce en larg.; au-dessous le com-
mencement du texte; le tout dans une riche bor-
dure d'ornements et figures. In-fol. en haut. En
tête du texte.

Dix-neuf miniatures représentant des sujets divers rela-
tifs à l'ouvrage, scènes de la création, réunions de
personnages, compositions mystiques, scènes de
mœurs, animaux. Pièces in-12 carrées de diverses
dimensions, dans le texte.

> Ces miniatures, de travail peu remarquable, offrent quel-
> que intérêt pour des détails de vêtements. La conservation est
> bonne.

Figures d'après la miniature de présentation de ce ma-
nuscrit. Miniature in-fol. en haut. Gaignières, t. IV,
9. = Pl. in-fol. en haut. Montfaucon, t. III, pl. 8.

Le liure des proprietes des choses, translate de latin en
francois, par frere Jehan Corbichon, par le cõmãdement
de treshault et excēlent p̄nce Charles le Quint, p. la
grace de Dieu, roy de France. Manuscrit sur vélin, du
XIV° siècle, in-fol., veau brun. Bibliothèque impériale,
Manuscrits, supplément français, n° 1544. Ce volume
contient :

Miniature divisée en sept compartiments, représentant
des sujets religieux et relatifs à la création. Pièce in-4
en larg., au-dessous le commencement du texte ; le
tout dans une bordure d'ornements. In-fol. en haut.,
au commencement de l'ouvrage.

1372. Quelques miniatures représentant des sujets religieux ou mystiques. Pièces in-12 de diverses formes; l'une représente la Sainte Trinité figurée par un homme ayant deux têtes, l'une barbue et l'autre jeune, et seulement deux bras; sur la poitrine est le Saint-Esprit, et au-dessus la thiare papale.

> Miniatures d'un bon travail qui offrent quelque intérêt sous le rapport des vêtements. La conservation est bonne, sauf celle de la première pièce.

Le liure des proprietés des choses, translate de latin en francois, lan mil ccc lxxij, par le cōmandemt du roy Charles le Quint de son nom, etc., par Jean Corbichon. Manuscrit sur vélin, du xiv^e siècle, in-fol. cartonné. Bibliothèque impériale, Manuscrits, fonds de Saint-Germain des Prés, français, n° 124. Ce volume contient :

Miniature divisée en quatre compartiments, représentant trois sujets sacrés divers relatifs à l'ouvrage, et l'auteur à genoux, offrant son livre au roi assis sur son trône. Pièce in-4 en larg., au feuillet 1, recto.

Des miniatures représentant des sujets divers, assemblée d'anges, scène familière, réunions, oiseaux, insectes, paysages, etc. Pièces de diverses grandeurs, dans le texte. Lettres initiales d'ornements peintes.

> D'un travail peu remarquable, ces miniatures offrent un faible intérêt. Les oiseaux sont d'une bonne exécution. La conservation est médiocre.

Ci commence le livre des propriétés des choses, translaté du latin en françois, l'an de grace mil ccclxxii, par le commandement du très-excellent et puissant prince Charles le Quint de son nom, regnant en ce temps en France puissament, par Jehan Corbechon. Manuscrit de l'année 1372 de 38°. Bibliothèque des ducs de Bour-

gogne, n° 9093, Marchal, t. II, p. 38. Ce volume contient :

1372.

Des miniatures et des initiales.

Cy commence la table des rubriches des proprietés, translaté du latin en françois, par le commandement Charles le Quint, roy de France, et le translata maistre Jehan de Corbechon, de l'ordre Saint-Augustin, l'an de grace M. CCC. LXXII. Manuscrit de l'année 1372 de 41°. Bibliothèque des ducs de Bourgogne, n° 9094, Marchal, t. II, p. 38. Ce volume contient :

Des miniatures et des initiales.

Aristote, par Nicolas Oresme. Translation du livre des Ethiques. — Idem, des politiques. Manuscrits de l'année 1372, deux volumes in-..... Bibliothèque des ducs de Bourgogne, n°s 9505-9506, Marchal, t. I, p. 191. Ces volumes contiennent :

Des miniatures.

Thomas de Cantipré. Du bien universel. Manuscrit de l'année 1372, in-...... Bibliothèque des ducs de Bourgogne, n° 9507, Marchal, t. I, p. 191. Ce volume contient :

Des miniatures.

Table de cuivre ornée de figures et montée sur un pied, érigée par les secrétaires du roi, et relative à une fondation faite par eux aux Célestins de Paris. Partie d'une pl. in-4 en haut. Millin, Antiquités nationales, t. I, n° III, pl. 20, n° 3.

Voir : Beurrier (le P. Louis), histoire du monastère et couvent des pères célestins de Paris. — Paris, v° Pierre Chevalier, 1634. in-4°, page 62.

1372. Tombeau en pierre et vitre au-dessus, dans laquelle on lit : « Monsieur Estienne Rogier, chanoine de Chartres, doctor en loys et en decres. » Ce chanoine fit bâtir une partie de l'église, et vivait en 1372; dans le mur, à droite du grand autel, derrière le chœur de l'église des Jacobins de Chartres. Dessin in-fol., Recueil Gaignières à Oxford, t. XIV, f. 69.

Sceau de Charles, seigneur de Montmorency, grand panetier et maréchal de France. Petite pl. Du Chesne, Histoire généalogique de la maison de Montmorency, p. 24, dans le texte.

1372? Bas-relief en pierre, représentant les armoiries de Charles d'Alençon, prince du sang de France, archevêque de Lyon, sur un lion couché, que ce prélat fit placer sur le coin d'un mur, dans la cour de l'archevêché, pour laisser un monument de sa supériorité dans des querelles avec la ville de Lyon. Pl. in-12 en haut., grav. sur bois. Menestrier, Histoire de la ville de Lyon, p. 496, dans le texte.

<blockquote>Charles d'Alençon, fut archevêque de Lyon, du 13 juillet 1365, au 5 juillet 1375.</blockquote>

Cinq monnaies des comtes de Vendôme, du nom de Bouchard, sans que l'on puisse les attribuer à l'un plutôt qu'aux autres; Bouchard VII n'existait plus en 1374. Partie d'une pl. in-4 en haut. Tobiesen Duby, Monnoies des barons, pl. 88, nos 1 à 5.

1373.

Mars 4. Tombe de Henri Goin, en pierre, devant la chapelle de Saint-Cosme et de Saint-Damien, dans l'aisle, derrière le chœur de l'église de Notre-Dame de Paris.

Dessin grand in-8, Recueil Gaignières à Oxford, t. IX, f. 75. — 1373. Mars 4.

Épitaphe de Thibault de Valettes, en cuivre ; au-dessus, le crucifiement avec sainte Marie et saint Jean, Thibault de Valettes à genoux, et saint Thibaud, contre le mur, au fond de la croisée, à droite, dans l'église de Saint-Maurice d'Angers. Dessin in-4. Idem, t. XVIII, f. 117. — Mars 5.

Tombeau de Jeanne le Bouthilliere de Senlis, femme en secondes nopces de Nicolas de Brague, en pierre, contre le mur, à droite, dans la chapelle de Braque, dans l'église de la Mercy de Paris. Deux dessins in-fol. et in-4 en larg. Idem, t. XI, f. 48, 49. — Mars 14.

Sceau de Jean III de Craon, archevêque de Reims. Partie d'une pl. in-4 en larg. Marlot, Histoire de la ville, cité et université de Reims, t. IV, à la page 74, n° 4. — Mars 26.

Tombeau de Jeanne, dite Blanche, de France, fille de Philippe VI de Valois et de Blanche de Navarre, avec sa mère, morte le 5 octobre 1398, à l'abbaye de Saint-Denis. Pl. in-8 en haut., grav. sur bois. Rabel, les Antiquitez et Singularitez de Paris, fol. 67, verso, dans le texte. = Même planche. Du Breul, les Antiquitez et choses plus remarquables de Paris, fol. 80, dans le texte. = Dessin in-fol. en haut. Gaignières, t. IV, 19. = Partie d'une pl. in-fol. en haut. Montfaucon, t. III, pl. 13, n° 1. = Partie d'une pl. in-8 en haut. Al. Lenoir, Musée des monuments français, t. II, pl. 69, n° 57. — Septemb. 16.

Figure de Jeanne de France, fille de Jean, roi de France, — Novembre 3.

1373.
Novembre 3.

femme de Charles II le Mauvais, comte d'Évreux, roi de Navarre, à genoux, d'après un vitrail de la nef de l'église de Notre-Dame d'Évreux. Dessin color., in-fol. en haut. Gaignières, t. VI, 18. = Dessin in-8, Recueil Gaignières à Oxford, t. I, f. 21. = Partie d'une pl. in-fol. en haut. Montfaucon, t. III, pl. 13, n° 2.

Novemb. 27? Tombeau de Guy d'Auvergne, cardinal, appelé le cardinal de Boulogne, à l'abbaye du Bouschet. Pl. in-fol. en haut. Baluze, Histoire généalogique de la maison d'Auvergne, t. I, à la page 128.

Décemb. 25.

Pour Beatrix de Bourbon, fille de Louis I, duc de Bourbon, femme de Jean de Luxembourg, roi de Bohême, voir au 25 décembre 1383.

1373.

Le miroir du monde. Manuscrit sur vélin, du xiv° siècle, in-4, veau marbré. Bibliothèque impériale, Manuscrits, supplément français, n° 202. Ce volume contient :

Quelques miniatures représentant des sujets de l'histoire sainte. Petites pièces, dans le texte.

Ces miniatures d'un bon travail offrent peu d'intérêt. La conservation est belle. Il y a seulement une mutilation de feuille.

Une mention porte que ce manuscrit a été écrit à Paris, l'an 1373.

Ce liure est nomme Rustican, lequel parle du labeur du champ q fist translater le tres noble roy de France Charles le Quint de ce nom, lan mil ccc soixante treze. Manuscrit sur vélin, du xiv° siècle, in-fol. cartonné. Bibliothèque impériale, Manuscrits, supplément français, n° 1546. Ce volume contient :

Miniature représentant l'auteur lisant dans son cabinet devant un pupitre. Pièce in-4 en haut., ceintrée par

le haut. Au commencement du prologue; au-dessous armoiries soutenues par deux hommes velus.

1373.

Miniature représentant les zones des airs. Pièce in-4 en haut. Au commencement de l'ouvrage.

Quelques miniatures représentant des travaux des champs et des personnages dans un jardin. Pièces petit in-4 en haut., ceintrées par le haut; armoiries au-dessous, dans le texte.

> Le travail de ces miniatures est bon; elles offrent de l'intérêt pour les sujets qu'elles représentent et pour des détails de vêtements. La conservation est très-belle.

Figures d'après des miniatures de ce manuscrit. Dix-neuf dessins color., in-12 et in-fol. en haut. Gaignières, t. IV, 105 à 123. = Pl. in-fol. en larg. Beaunier et Rathier, pl. 150.

> Dans la table du recueil de Gaignières de Le Long, le n° 114 est porté, par erreur, 113.

Épitaphe de Pierre de Gondy, vingt-troisième abbé, en cuivre, avec la fondation de l'abbaye, en 1229, par Berrengaria, et l'enterrement du corps de Berrengaria, en 1365, contre le mur, devant le grand autel, à gauche, dans le chœur de l'église de l'abbaye de Lespan, proche la ville du Mans. Dessin grand in-8. Recueil Gaignières à Oxford, t. VIII, f. 80.

Sceau d'Engergier ou Ingelram, ou Ingerger Ier, seigneur d'Amboise, etc. Partie d'une pl. in-fol. en haut. Wree, la Généalogie des comtes de Flandre, p. 72 a, Preuves 2, p. 15.

Deux monnaies de Jean, comte d'Armagnac, vicomte de Lomagne. Partie d'une pl. in-4 en haut. Tobiesen Duby, Monnoies des barons, pl. 105, n° 3 et....

1373. Deux monnaies de Jean I^{er}, comte d'Armagnac, héritier de la vicomté de Lomagne, frappées à Lectoure. Partie d'une pl. in-4 en larg., lithogr. Mémoires de la Société archéologique du midi de la France, t. III, 1836-1837, Chaudruc de Crazannes, p. 127, n^{os} 6, 7, p. 118, dans le texte.

Deux monnaies de cuivre des comtes d'Armagnac, dont l'une de Jean I^{er}, frappées à Lectoure. Partie d'une pl. in-4 en larg. Ducourneau, la Guyenne historique et monumentale, t. I, 1^{re} partie, à la page 140, n^{os} 6, 7.

Monnaie d'Aymar V ou VI le Gros, comte de Valentinois. Partie d'une pl. lithogr., grand in-8 en haut. Revue de la Numismatique française, 1837, le marquis de Pina, pl. 4, n° 4, p. 105.

Monnaie du même. Partie d'une pl. in-8 en haut. Rousset, Mémoire sur les monnaies du Valentinois, pl. 2, n° 1, p. 20.

Deux monnaies du même. Partie d'une pl. in-8 en haut. Revue numismatique, 1844, Requien, pl. 5, n^{os} 7, 8, p. 123.

Une des deux est de la ville de Die.

1374.

Janvier 30. Tombe de Guy Gombert, à costé gauche du grand autel, dans l'église de Saint-Denis du Pas, de Paris. Dessin in-8, Recueil Gaignières à Oxford, t. X, f. 9.

Novemb. 10. Sceau de Florent de Maldeghem, premier mari de Marguerite de Flandre, fille naturelle de Louis III du nom comte de Flandre. Partie d'une pl. in-fol. en

haut. Wree, la Généalogie des comtes de Flandre, p. 115 c, Preuves 2, p. 288.

1374.
Novemb. 10.

Le Rational des divins offices de Guillaume Durant, évêque de Mende, traduit par Jehan Golein. Manuscrit sur vélin, petit in-fol., maroquin rouge. Bibliothèque impériale, Manuscrits, ancien fonds français, n° 7031. Ce volume contient :

1374.

Miniature représentant Charles V, la reine Jeanne de Bourbon avec leurs deux fils et leurs deux filles, et Jehan Golein assis entre eux et écrivant. Pièce petit in-4 carrée, au feuillet 1 recto.

Quelques miniatures représentant des cérémonies du sacre de Charles V, et d'autres faits de ce temps. Pièces de diverses grandeurs, dans le texte. Initiales peintes.

Ces diverses miniatures sont d'un travail soigné; elles offrent beaucoup d'intérêt pour les détails de vêtements et autres que l'on y trouve. On peut regarder les figures de la première miniature comme étant des portraits exacts :

Une mention à la fin du volume porte qu'il a été exécuté en l'année 1374, pour le roi Charles V, dont il porte la signature.

Ce beau manuscrit fut enlevé du Louvre, vers le commencement du xv° siècle, par le duc de Bedford, qui l'emporta en Angleterre. Depuis, il a appartenu à Jehan, comte d'Angoulême, troisième fils de Louis, duc d'Orléans et de Valentine de Milan, qui l'acheta à Londres, en 1441. Il a fait partie de la bibliothèque de Fontainebleau, n° 621, ancien catalogue n° 22.

Quatre des miniatures de ce manuscrit ont été reproduites par Montfaucon. J'en laisse les indications à leurs dates respectives, à cet article et dans le règne de Charles V, afin de ne pas changer l'ordre établi pour les citations des planches de l'ouvrage des monuments de la monarchie française. Ces miniatures sont aux planches 1, 3, 9, du tome III. Il faut ajouter

1374.
Novemb. 10.

que ces reproductions ne sont pas conformes aux originaux et que les indications du texte contiennent des inexactitudes. Ainsi, Montfaucon dit qu'une partie de ces planches sont copiées d'après un manuscrit de la bibliothèque des Célestins de Paris, tandis que ce Rational des divins offices n'a pas cessé d'appartenir au roi depuis les dernières années du xve siecle.

Quelques parties de ces miniatures ont été aussi reproduites dans les dessins de Gaignières et dans quelques publications. Je laisse aussi à leurs dates respectives ces indications, qui ne sont pas toujours exactes. Il y a des confusions pour les attributions de ces miniatures dans Montfaucon et dans les auteurs qui l'ont suivi. Voir aux années 1364, 1368, et ci-après.

Figures d'après la première miniature de ce manuscrit. Miniature in-fol. en haut. Gaignières, t. IV, 10. = Pl. in-fol. en haut. Montfaucon, t. III, pl. 9.

Charte donnée par Pierre, abbé du monastère de Sainte-Marie de Royaumont, de l'ordre de Cîteaux, diocèse de Beauvais, du 14 septembre 1374. Manuscrit, feuille de vélin, in-fol. en larg. Aux Archives de l'État, J. 465, n° 48. Cette charte contient :

Lettre initiale peinte, représentant un prince et une princesse entourés de quatre jeunes enfants; au-dessous quelques religieux, dont l'un tient une crosse. Pièce in-12 carrée en tête de la charte. Le sceau en cire est joint.

Cette miniature, d'un travail fin, offre de l'intérêt pour les vêtements. La conservation est médiocre.

—

Miniatures de trois duplicata de la charte de Charles V le Sage, pour la majorité des rois, représentant des lettres et ornements, du trésor des chartes J, carton 401, pièces n° 6, voyez Revue archéologique, 1847, p. 751.

Figure de Jeanne de Vendosme, fille de Bouchart, comte de Vendosme et d'Isabeau ou Jeanne de Bourbon, sur la tombe de ses père et mère, au milieu du chœur de l'église de Saint-Georges de Vendosme. Dessin in-fol. en haut. Gaignières, t. IV, 25.
= Partie d'une pl. in-fol. en haut. Montfaucon, t. III, pl. 14, n° 6.

1374.

Tombeau de Gaufridus episc. cathal. (Geoffroy III de Saligny, évêque de Châlon-sur-Saône), en pierre, à la porte du chœur, en dehors de l'église cathédrale de Saint-Estienne de Châlons. Dessin in-8, Recueil Gaignières à Oxford, t. XIII, f. 19.

Tombeau de Marguerite, dauphine, première femme de Godefroy de Boulogne, seigneur de Montgascon, mort le..... 1404, et de son mari, dans l'abbaye du Bouschet. Pl. in-fol. en haut. Baluze, Histoire généalogique de la maison d'Auvergne, t. I, à la page 119.

Sceau de la chatellenie de Creil, à une charte de 1374. Partie d'une pl. in-fol. en haut. Trésor de numismatique et de glyptique, Sceaux des communes, communautés, évêques et barons, pl. 11, n° 11.

Monnaie frappée à Aix-la-Chapelle, avec la figure de Charlemagne et le millésime de 1374. Petite pl. grav. sur bois. Revue de la Numismatique française, 1837, Ed. Lambert, p. 295, dans le texte.

<small>C'est une des premières monnaies sur lesquelles la date ait été placée.</small>

Monnaie de Louis de Villars-Thoire, évêque de Valence. Partie d'une pl. lithogr., grand in-8 en haut.

40 CHARLES V.

1374 ? Revue de la Numismatique française, 1837, le marquis de Pina, pl. 4, n° 3, p. 102.

Monnaie du même. Partie d'une pl. in-8 en haut. Rousset, Mémoire sur les monnaies du Valentinois, pl. 1, n° 5, p. 13.

Trois monnaies du même. Partie d'une pl. in-8 en haut. Revue numismatique, 1844, Requien, pl. 5, n°⁵ 4 à 6, p. 122.

Monnaie du même. Partie d'une pl. in-8 en haut. Revue numismatique, 1844, Long D. M., pl. 14, n° 2, p. 431.

1375.

Janvier 24. Tombe de Jean d'Augeran, évêque, en cuivre, à gauche, devant les chaires des chanoines, dans le chœur de l'église cathédrale de Saint-Pierre de Beauvais. Dessin grand in-8, Recueil Gaignières à Oxford, t. XIV, f. 2.

<small>Le dessin paraît porter 1336 par erreur.
Jean III d'Augerant fut évêque de Beauvais du 24 septembre 1368 au 24 janvier 1375.</small>

Juillet 4. Tombe de Johannes de la Bernichière, abbas, en cuivre, dans le chœur de l'église de l'abbaye de Saint-Aubin d'Angers. Dessin grand in-8. Idem, t. VIII, f. 127.

Juillet 5. Figure que l'on croit être celle de Charles III du nom comte d'Alençon, fils de Charles de Valois II du nom comte d'Alençon, et de Marie d'Espagne, sur un tombeau, au couvent des Jacobins de la rue Saint-Jacques de Paris. Partie d'une pl. in-4 en haut.

Millin, Antiquités nationales, t. IV, n° xxxix, pl. 6, n° 6. 1375.
Juillet 5.

Monnaie attribuée à Charles d'Alençon, cousin du roi Charles V, archevêque de Lyon. Partie d'une pl. lithogr., grand in-8 en haut. Revue de la numismatique française, 1837, Adr. de Longpérier, pl. 12, n° 1, p. 362.

Monnaie que l'on peut attribuer à Pierre V de la Jugie, archevêque de Narbonne. Partie d'une pl. in-4 en haut. Tobiesen Duby, Monnoies des barons, pl. 2, n° 1. Août 27.

Sceau de Philippe, fils de Philippe VI, duc d'Orléans et de Touraine, comte de Valois, et contre-sceau. Partie d'une pl. in-fol. en haut. Trésor de numismatique et de glyptique, Sceaux des grands feudataires de la couronne de France, pl. 3, n° 3, Septembre 1.

> Recueil de copies de titres relatifs à l'abbaye de Bonneval. Manuscrits sur papier, la plus grande partie du xiii° au xv° siècle, in-fol. cartonné. Bibliothèque impériale, Manuscrits, fonds de Gaignières, n° 191. Ce volume contient :

Dessin représentant le sceau et contre-sceau de Philippe, fils du roi de France, duc d'Orléans, comte de Valois et de Beaumont, à une charte du...... octobre, 13..... Pièce petit in-4, dans le texte.

—

Figure de Henri, comte de Vaudemont, sur son tombeau, dans l'église des Cordeliers de Nancy. Partie d'une pl. in-fol. en larg., lithogr. Grille de Beuzelin, Statistique monumentale, pl. 4, n° 3. 1375.

1375. Halle couverte, dans laquelle on voit trois boutiques, miniature d'une traduction française des Éthiques et des Politiques d'Aristote, par Nicolas Oresme, grand-maître du collége de Navarre, doyen du chapitre de la cathédrale de Rouen, précepteur de Charles V, et évêque de Lisieux; manuscrit de la seconde moitié du xive siècle; copie de ce même manuscrit du second tiers du xve siècle; le manuscrit original appartenant aux Archives de la commune de la ville de Rouen. Pl. color., in-fol. en haut. Willemin, pl. 170.

> La cite de Dieu de saint Augustin. A la fin : Et cette translacio et exposicion fut commenciee par maistre Raoul de Praelles a la Toussains, lan de grace mil trois cens soixāte et onze, et fut acheuee le premier iour septembre lan de grace mil trois cens soyeante et quinze. Manuscrit sur vélin, du xive siècle, in-fol., vélin. Bibliothèque impériale, Manuscrits, supplément français, n° 23. Ce volume contient :

Quelques miniatures représentant des sujets de sainteté. Petites pièces carrées, dans le texte.

> Ces miniatures, d'un travail médiocre, offrent peu d'intérêt. La conservation est bonne.

> Le liure de la cite de Dieu, que fist mons. saint Augustin, traduit par Raoul de Prelles, pour Charles V. Manuscrit sur vélin, du xive siècle, in-fol. magno, veau marbré. Bibliothèque impériale, Manuscrits, supplément français, n° 1549. Ce volume contient :

Miniature représentant Charles V sur son trône, auquel Raoul de Prelles offre son livre; quelques autres personnages sont dans la salle. Pièce in-12 carrée; au-

dessous le commencement du prologue ; le tout dans une bordure d'ornements, in-fol. en haut., au feuillet 1.

1375?

Miniature représentant une ville avec beaucoup de personnages ; en haut, à gauche, Dieu le Père dans une gloire, auquel saint Augustin offre son livre. Pièce in-4 en larg., au-dessous le commencement du texte ; le tout dans une bordure d'ornements, avec animaux fantastiques. In-fol. en haut., au commencement du texte.

Quelques miniatures représentant des sujets divers relatifs à l'ouvrage. Pièces in-12 en haut., dans le texte.

<small>Miniatures d'un bon travail, qui offrent de l'intérêt pour des détails de vêtements et d'armures, et pour d'autres particularités. La conservation est belle.</small>

Saint Augustin, par Raoul de Prelles, la cité de Dieu, t. I et II. Manuscrit de l'année 1375, in-...... Bibliothèque des ducs de Bourgogne, nos 9005, 9006. Marchal, t. I, p. 181. Ce volume contient :

Des miniatures.

Le liure des voies de Dieu, a tres excellent et tres puissant prince Charles le Qūt, roy de France, par Jaq̄s Laudans de Saint-Quentin. Manuscrit sur vélin, du xiv^e siècle, in-8, maroquin rouge. Bibliothèque impériale, Manuscrits, ancien fonds français, n° 7845. Ce volume contient :

Miniature représentant l'auteur à genoux, offrant son livre au roi Charles V assis, derrière lequel sont quatre personnages debout. Pièce in-12 en larg. ; au-dessous le commencement du texte ; le tout dans

1373? une bordure, avec animaux et armoiries. In-8 en haut., au feuillet 1, recto.

Miniature représentant Jésus-Christ dans une gloire, au-dessous duquel est un triangle de bandes couvertes de personnages et d'animaux. En bas, dans un lit, une sainte femme à laquelle apparaît un ange. Pièce in-8 carrée; au-dessous le commencement du texte; le tout dans une bordure avec des oiseaux.

<small>Miniatures d'un travail ordinaire, offrant de l'intérêt pour des détails de vêtements, et aussi pour la singularité de la disposition du second sujet. La conservation n'est pas bonne.</small>

La vie de monseigneur Saint-Denis glorieux appostre de France. Manuscrit sur vélin, du xive siècle, petit in-4, maroquin rouge, trois parties. Bibliothèque impériale, Manuscrits, ancien fonds français, nos 7953, 7954, 7955. Ce manuscrit contient :

Un très-grand nombre de miniatures représentant des sujets relatifs à l'Histoire Sainte, et particulièrement à celle des saints. Pièces de diverses grandeurs, la plupart in-8 en haut., dans le texte.

<small>Ces miniatures, d'un travail fin et soigné, sont fort remarquables par le grand nombre de particularités que l'on y trouve sous le rapport des costumes, des meubles, des édifices, et de détails d'usage. Leur conservation est belle.</small>

Livre de prières de Marguerite, fille de Louis de Mâle, comte de Flandres, épouse de Philippe, quatrième fils du roi Jean. Manuscrit de la collection de Vivant Denon. Ce manuscrit contient :

Trente-quatre miniatures, dont deux représentent, savoir : l'une, la comtesse Marguerite à genoux et

la Vierge tenant son fils dans les airs; l'autre le dit moralisé, intitulé : *Les trois morts et les trois vivants*. Pl. lithogr., in-fol. max° en larg. Amaury Duval, Monuments des arts — recueillis par le baron Vivant Denon, t. I, pl. 45.

1375?

De l'information des princes, translate de latin en françois, du comencement (comandement) du roy de France, Charles le Quint, par Iehan Golein, de l'ordre de Nre-Dame du Carme. Manuscrit sur vélin, du XIV° siècle, in-4, maroquin rouge. Bibliothèque impériale, Manuscrits, ancien fonds français, n° 7899. Ce volume contient :

Miniature représentant un écusson à fleurs de lis sans nombre. Pièce in-8 en haut., au feuillet 1, verso.

Miniature représentant Charles V assis, auquel l'auteur à genoux offre son livre; un autre frère est debout. Au-dessus de la tête du roi est un dais ayant la forme d'un éteignoir. Pièce in-12 en larg.; au-dessous le commencement du texte; le tout dans une bordure d'ornements avec un écusson de fleurs de lis sans nombre, soutenu par deux anges. In-4 en haut., au feuillet 2, recto.

Quelques miniatures et lettres peintes représentant des sujets relatifs à l'ouvrage. Petites pièces, dans le texte.

> Miniatures d'un bon travail, qui offrent de l'intérêt pour les vêtements; la figure de Charles V est fort curieuse. La conservation est belle.

Discours d'entendement et de raison, par Charles de Coectivy. Manuscrit français sur vélin, du XIV° siècle, in-4,

1375?

maroquin violet. Bibliothèque impériale, Manuscrits, ancien fonds latin, n° 7404. Ce volume contient :

Quinze miniatures représentant chacune deux ou trois personnages conversant ensemble. Pièces in-8 ou in-12 en haut. ou carrées, dans le texte.

> Ces miniatures, d'un travail fin, offrent de l'intérêt pour les vêtements. La conservation est parfaite.

Senèque. Des remedes contre fortune, translate de latin en françois, par Jacques Bauchans de Saint-Quentin en Vermandois, offert à Charles V. Manuscrit sur vélin, du xiv° siècle, in-4. maroquin rouge. Bibliothèque impériale, Manuscrits, ancien fonds français, n° 7354. Ce volume contient :

Miniature représentant l'auteur à genoux, offrant son livre à Charles V debout; trois autres personnages sont présents. In-12 carrée, ceintrée par le haut; au-dessous le commencement du texte; le tout dans une bordure d'ornements. In-4 en haut., au feuillet 1, recto.

Deux miniatures représentant des scènes d'intérieur, in-12 carrées, ceintrées par le haut; au-dessous le commencement d'un chapitre du texte; le tout dans une bordure d'ornements. In-4 en haut., dans le texte.

> Ces trois miniatures sont d'un travail très-fin, et forment de charmants petits tableaux; elles sont intéressantes pour des détails de vêtements et arrangements intérieurs. La conservation est parfaite.
>
> Ce manuscrit a appartenu à Louis de Bruges, seigneur de la Gruthuyse. Van Praet, page 139.

Le romant des Trois Pelerinages, composé par Guillaume de Guilieuille, moine de Chalis, en vers. Manuscrit sur

vélin, du xive siècle, in-fol., veau brun. Bibliothèque Sainte-Geneviève, Y, f. 9. Ce volume contient :

1375?

Miniature représentant un moine couché, probablement l'auteur, et le même dans une chaire, parlant à de nombreux auditeurs. Pièce petit in-4 en larg.; au-dessous le commencement du texte; le tout dans une bordure d'ornements avec l'écusson de France, et une autre petite miniature représentant l'auteur se mettant en voyage. In-fol. en haut., au commencement de l'ouvrage.

Miniature représentant deux personnages dans un jardin. Pièce in-8 en larg., étroite, au folio 160, dans le texte.

Une grande quantité de miniatures représentant des sujets divers sacrés et autres, compositions d'un petit nombre de figures. Pièces in-12, dans le texte. Plusieurs des miniatures qui ornaient ce volume ont été coupées et enlevées. Lettres peintes, ornementations.

Une indication du texte porte que l'auteur fit ces pèlerinages en l'an 1358.

Ces miniatures sont d'un travail fin et très-soigné; elles offrent un grand intérêt pour les vêtements, ameublements, accessoires divers, de l'époque à laquelle elles ont été peintes. La conservation est belle, sauf quant au premier feuillet, qui est presque entièrement gâté.

Titus Livius, traduit en françois, par P. Bercheur. Manuscrit sur vélin, du xive siècle, in-fol. max°, maroquin rouge. Bibliothèque impériale, Manuscrits, ancien fonds françois, n° 6717, ancien n° 90. Ce volume contient :

Des miniatures représentant des faits relatifs aux récits de l'ouvrage; batailles, faits de guerre, scènes d'in-

1375 ? térieur, entrevues, conférences, couronnement, etc. Les unes in-4 en haut., au haut des pages, entourées de riches bordures d'ornements; les autres in-8 en haut., dans le texte.

> Miniatures d'un beau travail. Elles offrent un grand nombre de particularités remarquables pour les vêtements, armures, ameublements, accessoires, etc. La conservation est très-belle.

Le liure de Valere le Grant, translate par maistre Simō de Haisdin, maistre en theologie. Manuscrit sur vélin, du xiv^e siècle, in-fol., veau marbré. Bibliothèque impériale, Manuscrits, supplément français, n° 1550. Ce volume contient :

Miniature représentant le roi de France.......... assis, entouré de quelques personnages, auquel l'auteur à genoux offre son livre. Pièce in-8 en haut.; bordure avec armoiries, in-fol. en haut., au commencement du livre I.

Six miniatures représentant des sujets relatifs aux récits de l'ouvrage; apparition singulière, combat, réception, repas, mort de Lucrèce, la Fortune. Pièces in-8 en haut.; en tête de chacun des livres, deuxième à septième.

> Miniatures d'un bon travail; elles offrent de l'intérêt pour des détails de vêtements, d'armures et d'arrangements intérieurs. La conservation est belle.

—

Costumes des Célestins de Paris, depuis l'époque de la fondation de leur couvent de Paris, par Charles V, sans indication d'où ils sont tirés. Pl. in-4 en haut. Millin, Antiquités nationales, t. I, n° III, pl. 1, n^{os} 1 à 5.

Petit sceau du chapitre de l'église collégiale de Saint-Georges de Nancy. Partie d'une pl. lithogr., in-8 en larg. Bulletin de la Société d'archéologie lorraine, Henri Lepage, t. I, bulletin 3, pl. 6, p. 275. 1375?

1376.

Sceau et contre-sceau de Guillaume VI de Melun, archevêque de Sens. Petites pl. grav. sur bois. Société de sphragistique, Quantin, t. I, p. 325, 326, dans le texte. Mai 3.

Sceau d'Édouard, prince de Galles, fils d'Édouard III, duc d'Aquitaine, dit le Prince Noir, pour le district de Grandchamp dans le Querci. Petite pl. grav. sur bois. Ainslie, sur le titre. Juin 8.

Sceau du même. Partie d'une pl. in-8 en haut. Revue numismatique, 1843, comte de Gourgue, pl. 14, n° 16, p. 377.

Sceau attribué au même. Pl. de la grandeur de l'original, lithogr. Mémoires de la Société archéologique du midi de la France, t. I, p. 4, dans le texte.

Monnaie du même. Petite pl. en larg. Köhler, t. VII, p. 25, dans le texte.

Monnaie du même. Partie d'une pl. in-4 en haut. Tab. III, fig. 1, Acta eruditorum. Nova acta, 1744, p. 364.

Huit monnaies du même, frappées en Guyenne. Partie d'une pl. in-4 en haut. Venuti, Dissertations sur les anciens monuments de la ville de Bordeaux, n°s 17 à 24.

1376.
Juin 8.

Dix monnaies du même. Partie d'une pl. in-fol. en haut. Snelling, Miscellaneous views, etc., 1769, pl. 1, nos 24 à 33.

Vingt-neuf monnaies du même. Pl. et partie de deux autres in-fol. en haut. Tobiesen Duby, Monnoies des barons, pl. 34, nos 9 à 15, pl. 35, nos 1 à 14, pl. 36, nos 1 à 8.

Monnaie du même. Partie d'une pl. in-4 en haut. Idem, Supplément, pl. 3, n° 8.

Neuf monnaies du même. Partie de deux pl. in-4 en haut. Ruding, Annals of the coinage of Britain, Supplément, partie 2, pl. 10, nos 25 à 27, pl. 11, nos 1 à 6.

Cinq monnaies du même. Partie d'une pl. in-4 en haut. Idem, pl. 13, nos 1 à 5.

Douze monnaies du même. Partie d'une pl. in-4 en haut., et partie d'une pl. in-12 en larg. Hawkins, Description of the anglo-gallic coins, pl. 2, nos 1 à 11, et vignette sur le titre, n° 2, p. 54 et suiv.

Quatre monnaies d'or du même. Partie d'une pl. in-4 en haut. Ainslie, pl. 1, nos 5 à 8, p. 11, 14, 16, 13.

Deux monnaies d'or du même. Partie d'une pl. in-4 en haut. Idem, pl. 2, nos 16, 17, p. 32, 17.

Quinze monnaies d'argent et de billon du même. Partie de deux pl. in-4 en haut. Idem, pl. 4, 5, nos 38 à 52, p. 86 à 105 et 151.

Trois monnaies d'argent du même. Partie d'une pl. in-4 en haut. Idem, pl. 7, nos 96 à 98, p. 96, 149, 103.

La monnaie n° 98 est indiquée, dans le texte, par erreur, pl. 4, n° 28. La monnaie que cette dernière indication concerne est d'Édouard III, p. 73.

Quatre monnaies du même. Partie d'une pl. in-fol. en haut. Trésor de numismatique et de glyptique, Histoire par les monuments de l'art monétaire chez les modernes, pl. 16, n°ˢ 3 à 6.

1376.
Juin 8.

Monnaie, pied-fort, du même, frappée à Figeac. Petite pl. grav. sur bois. Revue numismatique, 1839, le baron Chaudruc de Crazannes, p. 454, dans le texte.

Monnaie du même, frappée à Poitiers. Petite pl. grav. sur bois. Lecointre-Dupont, Essai sur les monnaies frappées en Poitou, p. 137, dans le texte.

Monnaie du même. Petite pl. grav. sur bois. Mémoires de la Société des antiquaires de l'Ouest, Lecointre-Dupont, 1840, p. 224, dans le texte.

Monnaie du même. Partie d'une pl. lithogr., in-8 en haut. Revue numismatique, 1841, E. Cartier, pl. 14, n° 7, p. 278.

Deux monnaies du même. Deux petites pl. grav. sur bois. Fillon, Considérations — sur les monnaies de France, p. 155, dans le texte.

Monnaie du même. Petite pl. grav. sur bois. Fillon, Lettres à M. Dugast-Matifeux, p. 177, dans le texte.

Monnaie du même. Partie d'une pl. in-8 en haut. Idem, pl. 9, n° 10, p. 176.

Monnaie du même. Partie d'une pl. in-4 en haut. Poey d'Avant, pl. 12, n° 10, p. 185.

Tombe de George du Molley, abbesse, en pierre, au milieu du chapitre de l'abbaye de la Trinité de Caen, à la première rangée. Dessin grand in-8, Recueil Gaignières à Oxford, t. V, f. 11.

Août 12.

1376. Figure de Jean Perdrier, prêtre, maître-es-arts, clerc
Octobre 3. de la chapelle du roi, en bas-relief, au milieu de la sacristie de l'ancienne église des Blancs-Manteaux, à Paris. Dessin in-fol. en haut. Gaignières, t. IV, 38.
= Partie d'une pl. in-fol. en haut. Montfaucon, t. III, pl. 17, n° 5 (le texte porte par erreur n° 4.)
= Partie d'une pl. in-4 en haut. Millin, Antiquités nationales, t. IV, n° XLVII, pl. 3, n° 2.

> La table du recueil de Gaignières, dans la bibliothèque historique de Le Long, indique la date du 3 août. Millin a suivi cette indication.

Décemb. 11. Figure de Leonor de Villers, femme de Gilles de Poissy, chevalier, seigneur de Fuantes, mort le. 1382, auprès de son mari, sur leur tombe, dans la chapelle de l'Ange gardien de l'église cathédrale de Sens. Dessin in-fol. en haut. Gaignières, t. V, 44.

> Voir à l'année 1382.

1376. Tombeau de Jean II, dernier landgrave de la Basse-Alsace, dans l'église de Buchsweiler. Partie d'une pl. in-fol. double en larg. Schœpflin, Alsatia illustrata, t. II, pl. 2, à la page 533, n° 3, texte, p. 535.

Figure de Silvestre du Chafaut, chevalier, seigneur du Chafaut, de Monceaux et de la Lemosinaire, sur son tombeau, dans l'église de l'abbaye de Villeneuve en Bretagne, dans la chapelle de Sainte-Anne, avec sa femme, morte en 1353. Partie d'une pl. in-fol. en haut. Montfaucon, t. III, pl. 15, n° 4.

> Il y a dans le recueil de Gaignières à Oxford une tombe de Sevestre du Chaufault, mort en 1301, et de Jehan Sevestre du Chaufaut, mort en 1323. T. VII, f. 36. Voir à l'année 1301. Voir également à l'année 1370.

Figure de Pierre Bouju, bourgeois du Mans, sur sa tombe en pierre, contre la muraille, près de la sacristie, dans l'église du séminaire du Mans. Dessin in-fol. en haut. Gaignières, t. IV, 40.

1376.

1377.

Tombeau de Jeanne de Bourbon, femme de Charles V, avec son mari, mort le 16 septembre 1380, à l'abbaye de Saint-Denis. Pl. in-8 en haut., grav. sur bois. Rabel, les Antiquitez et Curiositez de Paris, fol. 62, verso, dans le texte. = Même pl. Du Breul, les Antiquitez et choses plus remarquables de Paris, fol. 76, verso, dans le texte. = Dessin in fol. en haut. Gaignières, t. IV, 16. = Partie d'une pl. in-fol. en larg. Montfaucon, t. III, pl. 12, n° 5. = Pl. in-8 en larg., et partie de pl. in-8 en haut. Al. Lenoir, Musée des monuments français, t. II, pl. 70, 68, n°s 60, 58. = Pl. in-12 en larg. A. Lenoir, Histoire des arts en France, pl. 58.

Février 6.

Figure de la même, sur le tombeau où étaient ses entrailles, aux Célestins de Paris. Partie d'une pl. in-4 en haut. Millin, Antiquités nationales, t. I, n° III, pl. 23, n° 3. = Partie d'une pl. in-fol. max° en larg. Albert Lenoir, Statistique monumentale de Paris, livrais. 10, pl. 6. = Pl. in-fol. en haut., color., pl. 13. Idem, livrais. 30. = Pl. in-12 en haut., sans bords, grav. sur bois. Lacroix, le Moyen âge et la Renaissance, t. III, modes et costumes, 9, dans le texte.

Figure de la même, au portail de l'église des Célestins de Paris. Partie d'une pl. in-fol. en larg. Montfaucon, t. III, pl. 12, n° 7. = Partie d'une pl. in-4 en haut.

1377.
Février 6.

Millin, Antiquités nationales, t. 1, n° III, pl. 2. = Partie d'une pl. in-fol. max° en haut. Albert Lenoir. Statistique monumentale de Paris, livrais. 9, pl. 5. = Partie d'une pl. in-8 en haut. Guilhermy, Monographie — de Saint-Denis, à la page 159. = Partie d'une pl. in-4 en larg. Annales archéologiques, baron de Guilhermy, t. VII, à la page 198.

> Cette statue fut transportée au musée des Petits-Augustins, et fut indiquée comme étant de Marguerite de Provence. Depuis 1815 elle a été placée dans l'église de Saint-Denis, toujours connue de Marguerite de Provence. Voir l'article de M. le baron de Guilhermy.

Portrait de Jeanne de Bourbon, femme de Charles V le Sage, d'après une miniature, dans un volume manuscrit des hommages du comté de Clermont en Beauvoisis, à la Chambre des Comptes de Paris, miniature in-fol. en haut. Gaignières, t. IV, 13. = Partie d'une pl. in-fol. en larg. Montfaucon, t. III, pl. 12, n° 2.

Mai 16.

Figure de Girard le Sayne, escuyer, seigneur de Lestrée, sur sa tombe, dans le chapitre des Jacobins de Chaalons. Dessin in-fol. en haut. Gaignières, t. IV, 36.

Juin 22.

Épée fleurdelisée qu'on croit avoir appartenu à Édouard III, roi d'Angleterre, mais qui pourrait recevoir une autre attribution; du cabinet de M. le comte de Mailly. Partie d'une pl. color., in-fol. en haut. Willemin, pl. 146.

Sceau et contre-sceau d'Édouard III, roi d'Angleterre et duc de Normandie, à une charte du 26 mars 1351, de la collection de Thomas Astle Esq; le contre-sceau représente une partie des anciennes fortifica-

tions de Calais. Vignette in-8 en larg. Ducarel, anglo-norman, antiquities, dédicace, p. v. = Partie d'une pl. lithogr., in-4 en haut. Idem, pl. 2, n° 6.

1377.
Juin 22.

Sceau et revers du même comme roi de France. Pl. in-fol. en haut. Trésor de numismatique et de glyptique, Sceaux des rois et reines de France, pl. 9.

Trois sceaux et contre-sceaux du même. Pl. et partie d'une pl. in-fol. en haut. Trésor de numismatique et de glyptique, Sceaux des rois et reines d'Angleterre, pl. 6, nos 1, 2, pl. 7, n° 1.

Trois sceaux du même, dont les types se rapportent à ceux des monnaies de Philippe VI et de Jean II. Parties de trois pl. in-8 en haut. Revue de la Numismatique belge, C. Piot, t. IV, pl. 17, 18, 19, nos 11, 13, 15, p. 395, 397.

Monnaie d'or du même. Petite pl. grav. sur bois. Mercure de France, 1724, juin, à la page 1365, dans le texte.

Monnaie du même, comme duc d'Aquitaine. Partie d'une pl. in-4 en haut. Thom. Pembrock, p. 4, pl. 9.

Deux monnaies du même, frappées à Calais. Partie d'une pl. in-4 en haut. Idem.

Monnaie d'or du même. Partie d'une pl. in-4 en haut. Venuti, Dissertations sur les anciens monuments de la ville de Bordeaux, n° 16.

Quatre monnaies du même. Partie d'une pl. in-fol. en haut. Snelling, A. View, etc., 1763, pl. 1, nos 1 à 4.

Quinze monnaies du même. Partie d'une pl. in-fol. en haut. Idem, 1762, pl. 2, nos 1 à 15.

1377.
Juin 22.

Trois monnaies du même. Partie d'une pl. in-8 en larg. D. E. F. Idem, Miscellaneous views, etc., 1769, p. 19, dans le texte.

Dix monnaies du même. Partie d'une pl. in-fol. en haut. Idem, pl. 1, nos 14 à 23.

Vingt-quatre monnaies du même, dont les trois premières pourraient être attribuées à Édouard Ier ou à Édouard II. Planche et partie de deux autres in-4 en haut. Tobiesen Duby, Monnoies des barons, pl. 32, nos 13 à 17, pl. 33, nos 1 à 11, pl. 34, nos 1 à 8.

Deux monnaies du même. Partie d'une pl. in-4 en haut. Idem, pl. 39, nos 7, 8.

Trois monnaies du même, frappées à Calais. Partie d'une pl. in-4 en haut. Idem, pl. 76, nos 1 à 3.

Trois monnaies que l'on peut attribuer au même. Partie d'une pl. in-4 en haut. Idem, Supplément, pl. 3, nos 2 à 4.

Monnaie du même. Partie d'une pl. in-4 en haut. Idem, pl. 3, n° 5.

Monnaie du même. Partie d'une pl. in-4 en haut. Idem, pl. 3, n° 7.

Cinq monnaies du même. Partie de trois pl. in-8 en haut. Leake, an historial accunt of english money, 1re série, pl. 2, n° 16; 2e série, pl. 1, n° 12; 3e série, pl. 2, nos 16, 17, 18.

Deux monnaies du même, frappées en France. Partie d'une pl. in-4 en haut. Ruding, Annals of the coinage of Britain, rois d'Angleterre, pl. 3, nos 10, 12.

Quatre monnaies du même, frappées en France. Partie

CHARLES V.

d'une pl. in-4 en haut. Idem, Supplément, partie 2, pl. 10, n°ˢ 17 à 20.

1377.
Juin 22.

Quatre monnaies du même, idem. Partie d'une pl. in-4 en haut. Idem, pl. 12, n°ˢ 10 à 13.

Deux monnaies du même, idem. Partie d'une pl. in-4 en haut. Idem, pl. 13, n°ˢ 17, 18.

Quinze monnaies du même, idem. Partie d'une pl. in-4 en haut., et partie d'une pl. in-12 en larg. Hawkins, Description of the anglo-gallic coins, pl. 1, n°ˢ 1 à 14, et vignette sur le titre, n° 1, p. 44 et suiv.

Quatre monnaies d'or du même. Partie d'une pl. in-4 en haut. Ainslie, pl. 1, n°ˢ 1 à 4, p. 3, 8, 4, 5.

Trois monnaies d'or du même. Partie d'une pl. in-4 en haut. Idem, pl. 2, n°ˢ 13 à 15, p. 6, 30, 9.

Dix-huit monnaies d'argent et de billon du même. Parties de deux pl. in-4 en haut. Idem, pl. 3, 4, n°ˢ 20 à 37, p. 64 à 80.

Neuf monnaies d'argent et de billon du même. Partie d'une pl. in-4 en haut. Idem, pl. 6, n°ˢ 67 à 75, p. 71 à 85.

Quatre monnaies d'argent et billon du même. Partie d'une pl. in-4 en haut. Idem, pl. 7, n°ˢ 92 à 95, p. 83, 143, 145, 69.

Monnaie de billon d'Édouard Ier, II ou III, incertaine, Partie d'une pl. in-4 en haut. Idem, pl. 3, n° 19, p. 62.

Monnaie de billon épiscopale de la ville de Cahors, du

1377.
Juin 22.

temps d'Édouard II et III, roi d'Angleterre, duc d'Aquitaine. Partie d'une pl. in-4 en haut. Idem, pl. 6, n° 76, p. 109.

Deux monnaies d'Édouard III, roi d'Angleterre et de France. Partie d'une pl. in-fol. en haut. Trésor de numismatique et de glyptique, Histoire par les monuments de l'art monétaire chez les modernes, pl. 2, nos 12, 13.

Deux monnaies du même. Partie d'une pl. in-fol. en haut. Idem, pl. 16, nos 1, 2.

Deux monnaies du même, frappées à Lectoure. Partie d'une pl. in-4 en larg., lithogr. Mémoires de la Société archéologique du midi de la France, t. III, 1836-1837, Chaudruc de Crazannes, p. 127, dans le texte, nos 2, 3, p. 120.

Monnaie anglo-française du même. Partie d'une pl. in-4 en haut. Conbrouse, t. III, pl. 60.

Monnaie du même. Partie d'une pl. in-4 en haut. Idem, pl. 64, n° 2.

<small>Le Catalogue à la fin du volume fait confusion pour les pièces de cette planche.</small>

Monnaie du même. Pl. in-4 en haut. Idem, t. IV, pl. 191.

Deux monnaies du même, dont l'une frappée à Bordeaux. Partie d'une pl. lithogr., in-8 en haut. Revue numismatique, 1841, E. Cartier, pl. 14, nos 5, 6, p. 278.

Deux monnaies d'argent du même, frappées à Lectoure. Partie d'une pl. in-4 en larg. Ducourneau,

la Guyenne historique et monumentale, t. I, 1re partie, à la page 140, nos 2, 3.

1377.
Juin 22.

Monnaie du même. Partie d'une pl. in-8 en haut. Revue numismatique, 1843, A. Barthélemy, pl. 15, n° 3, p. 393.

Monnaie du même, frappée à Bordeaux. Petite pl. grav. sur bois. Fillon, Lettres à M. Dugast-Matifeux, p. 175, dans le texte.

Six monnaies du même, duc d'Aquitaine. Partie d'une pl. in-4 en haut. Poey d'Avant, pl. 12, nos 4 à 9, p. 181, 183.

Monnaie du même, idem. Partie d'une pl. in-4 en haut. Idem, pl. 25, n° 14, p. 457.

Figure de Geoffroy de Collon, écuyer tranchant du roi, sur sa tombe, à l'abbaye de Preülly, près Montereau. Dessin in-fol. en haut. Gaignières, t. IV, 34. = Partie d'une pl. in-fol. en haut. Montfaucon, t. III, pl. 17, n° 1.

1377.

1378.

Entrevue du roi Charles V et de l'empereur Charles IV, tirée du cabinet de M. de Gaignières. Pl. in-8 en larg. De Choisy, Histoire de Charles V, à la page 307, vignette.

1378.
Janvier 4.

Les recueils de Gaignières ne contiennent pas le dessin de cette entrevue.

L'entrevue du roi Charles V et de Charles IV, empereur, entre Saint-Denis et la Chapelle, d'où ils entrèrent dans Paris, miniature placée au commencement d'un manuscrit, contenant la relation de cette en-

1378.
Janvier 4.

trevue. Pl. in-fol. en haut. Montfaucon, t. III, pl. 10.

Entrevue du roi Charles V et de Charles IV, empereur, en 1378, miniature d'un ancien manuscrit non désigné. Partie d'une pl. in-fol. magno en haut. Al. Lenoir, Monuments des arts libéraux, etc., pl. 32, p. 43.

La venue de l'empereur Charles en France et de sa réception par le roi Charles le Quint, le 4 janvier 1378. Manuscrit sur vélin, du xiv^e siècle, in-4, maroquin rouge. Bibliothèque de l'Arsenal, Manuscrits français, histoire, n° 643. Ce volume contient :

Miniature représentant l'entrevue du roi Charles V et de l'empereur Charles IV, au moment où ils se rencontrent. Ils sont à cheval; le roi est suivi de quatre cavaliers, et l'empereur d'un seul. In-12 en haut.; au-dessous trois lignes du commencement du texte; le tout dans une bordure d'ornements et écusson fleurdelisé. Pièce in-4 en haut., au feuillet 1.

Cette petite miniature est de très-bon travail, et fort intéressante pour les vêtements des personnages. La conservation est belle.

Janvier 17. Figure de Jean de Clugny, fils de Guillaume de Clugny, seigneur de Conforgion, mort le 24 novembre 1324, à côté de son père, sur leur tombeau, dans l'église des Pères de l'Oratoire de Dijon. Pl. in-fol. en haut. Plancher, Histoire de Bourgogne, t. II, à la page 353.

Mars 27. Deux monnaies de Grégoire XI, frappées à Avignon. Partie d'une pl. in-4 en haut. Saint-Vincens, Monnaies des comtes de Provence, pl. 21, n^{os} 13, 14.

Tombe de Jean de Saint-Denis (ou Papillon), abbé, en pierre, un peu cachée, sous le marchepied de l'autel de la chapelle de Saint-André, dans l'ancienne église de Saint-Pierre, dans l'abbaye de Jumiéges. Dessin in-8, Recueil Gaignières à Oxford, t. V, f. 34. 1378. Mars.

Monnaie du pape, *sede vacante*, frappée à Avignon, vraisemblablement entre la mort de Grégoire XI et l'élection de Clément VII. Partie d'une pl. lithogr., in-8 en haut. Revue numismatique, 1839, E. Cartier, pl. 11, n° 4, p. 263. Juin.

Figure de Marguerite de Chalons, dame de Thory et de Puysaie, fille de Jean de Chalons, comte d'Auxerre et de Tonnerre, sur son tombeau, dans l'église des Chartreux de Paris. Partie d'une pl. in-4 en haut. Millin, Antiquités nationales, t. V, n° LII, pl. 4 bis, n° 3. Octobre 11.

Le texte ne fait pas mention de cette figure.

Trois sceaux et deux contre-sceaux de Guillaume Ier, comte de Namur. Partie d'une pl. in-fol. en haut. Wree, la Généalogie des comtes de Flandre, p. 84. Preuves 2, p. 60. Décembre.

Société des bibliophiles de Reims, miniatures d'une Bible du XIVe siècle (1378), et *fac simile* du texte, par Prosper Tarbé. Reims, L. Jacquet, in-12, fig. 19. Ce volume contient : 1378.

Vingt miniatures qui faisaient partie d'une bible peinte qui paraît avoir appartenu à Jean Pastourel, en 1378. Petites pl. lithogr., in-12 en larg.

Ces vingt miniatures dessinées à la plume, le trait légère-

1378.

ment ombré par un lavis en noir, faisaient partie d'un volume qui devait contenir un grand nombre de dessins semblables, puisque c'était une bible et que ces vingt dessins, qui ont seuls échappé à la destruction, sont relatifs seulement aux premiers chapitres de la Genèse.

Vitre sur laquelle on lit : « Damoiselle Marie la Barboue e Gilles Segnart escuier de Nevers, on fait metre ceste vitre en l'honneur de Dieu et de monsieur Saint-Jacques, lan 1378. » On y voit l'annonciation, saint Jean-Baptiste, les donateurs de la vitre et leurs enfants. Cette vitre est vis-à-vis de l'autel, à droite, dans l'église des Jacobins de Chartres. Dessin grand in-8, Recueil Gaignières à Oxford, t. XIV, f. 74.

1379.

1379.
Juin 26.

Tombeau d'Ysabel d'Artois, fille de Jean d'Artois, comte d'Eu, et d'Ysabel de Melun, en marbre noir, la figure de marbre blanc peinte, dans la chapelle de Saint-Jean de l'abbaye d'Eu. Dessin oblong. Recueil Gaignières à Oxford, t. I, f. 60.

Août 9.

Figure de Marguerite, femme de M. Ferri de Mès, chevalier et conseiller du roi, maître des requêtes de l'hôtel du roi, sur sa tombe, dans le chœur des Jacobins de Chaalons. Dessin in-fol. en haut. Gaignières, t. IV, 30.

La table du recueil de Gaignières, donnée dans la bibliothèque historique de Le Long, porte ce dessin au n° 31.

Tombe de demoiselle Gabaude, jadis fille de maistre Ferris de Mes, morte 21 septembre 1368, et Marguerite, femme de Ferris de Mes, morte 9 août 1379,

dans le chœur, près le balustre, au bas des marches 1379.
du sanctuaire de l'église des Jacobins de Chaalons.
Dessin in-4, Recueil Gaignières à Oxford, t. XIII,
f. 32.

Tombeau d'Isabel d'Alençon, religieuse du prieuré de Septemb. 3.
Saint-Louis de Poissy, fille de Charles de Valois,
comte d'Alençon, mort en 1346, et de Marie d'Es-
pagne sa deuxième femme; il est de pierre, à droite,
devant le jubé, dans la nef des religieuses de l'église
de Saint-Louis de Poissy. Dessin in-fol. Idem, t. I,
f. 12.

Statue couchée de Yde de Dormans, dame de Saint- Octobre 8.
Venant, sur son tombeau, dans la chapelle du col-
lége de Beauvais, à Paris, maintenant au Musée de
Versailles, n° 1272.

> Le masque et les mains étaient en albâtre; les mains ont
> été refaites et le masque est très-altéré.

Figure de Marie d'Espagne, fille de Ferdinand II d'Es- Novemb. 19.
pagne, femme de Charles d'Évreux, comte d'Es-
tampes, et en secondes noces, de Charles, comte
d'Alençon, de Chartres, du Perche, etc., en marbre
blanc, sur son tombeau, dans la chapelle du rosaire
de l'église des Dominicains de la rue Saint-Jacques.
Partie d'une pl. in-fol. en haut. Montfaucon, t. II,
pl. 51, n° 2. = Partie d'une pl. in-4 en haut. Millin,
Antiquités nationales, t. IV, n° xxxix, pl. 10, n° 4.

> Le texte de Millin porte par erreur pl. 6, n° 6.

Le Rationel du deuin office, translate en françois, par
maistre Iehan Golein, de lordre de Nre-Dame du Carme,
sur le cmdemt du roy Charles le Quint qui regnait en
France, lan M. ccclxxix. Manuscrit sur vélin, de la fin

1379. du xiv^e siècle, in-fol. magno, maroquin rouge. Bibliothèque impériale, Manuscrits, ancien fonds français, n° 6840, ancien n° 237. Ce volume contient :

Quelques miniatures représentant des sujets relatifs aux cérémonies religieuses, dont deux offrent les couronnements d'un roi et d'une reine (feuillets 28, 31.) Pièces de diverses grandeurs, dans le texte. Lettres initiales peintes. Ornements.

<small>D'une exécution qui a quelque mérite, ces miniatures offrent de l'intérêt, sous le rapport des vêtements et des cérémonies de l'église. Celles des deux couronnements sont curieuses. La conservation est très-belle.

Une mention, vers la fin du volume porte qu'il appartenait à Jehan, duc de Berry. Au-dessous est la signature de ce prince.

L'auteur de cet ouvrage est Guillaume Durant, évêque de Mende.</small>

Le liure du roy Modus et de la royne Ratio, qui parle des deduis et de pestilence ; à la fin : lan de grace mille ccc lxxix. Manuscrit sur vélin, du xiv^e siècle, petit in-fol., veau brun. Bibliothèque impériale, Manuscrits, supplément français, n° 632 [12]. Ce volume contient :

Une grande quantité de miniatures représentant des sujets divers relatifs à la chasse. Pièces de différentes grandeurs, dans le texte.

<small>Miniatures d'un bon travail ; on y trouve beaucoup de détails curieux sur les vêtements et les ustensiles de chasse, sur les animaux, les chiens, et diverses particularités relatives à la venerie. La conservation est médiocre.</small>

Lettre initiale peinte de la charte de fondation de la Sainte-Chapelle de Vincennes, représentant la figure de Charles V le Sage, des Archives du royaume, L, carton 852, n° 1. Pl. in-8 en haut. Revue archéologique, 1847, pl. 81, p. 752.

Monnaie de Charles, dauphin, comme dauphin de 1379. Viennois, depuis Charles VI. Partie d'une pl. in-4 en haut. Tobiesen Duby, Monnoies des barons, pl. 23, n° 5.

Sceau et contre-sceau du Châtelet de Paris, de 1359 à 1379. Partie d'une pl. in-8 en haut. Revue archéologique, A. Leleux, 1852, pl. 201, n°os 7, 7 bis. Edmond Dupont, à la page 541.

Grand camée antique, représentant l'Apothéose d'Auguste, connu sous le nom d'Agate de la Sainte-Chapelle. Il avait été placé dans une bordure gothique en forme de reliquaire sous Charles V, en 1379. Au Cabinet des médailles antiques et pierres gravées. Du Mersan, Histoire du Cabinet des médailles antiques et pierres gravées, page 38.

> Ce camée est le plus grand connu. Je ne le cite que sous le rapport de la monture qui l'entourait ; elle avait été faite en l'année 1379. Cette monture fut détruite lors du vol qui eut lieu au Cabinet des médailles antiques et pierres gravées, dans la nuit du 16 février 1804.

Sceaux de quelques chevaliers de l'ordre de la couronne, institué par Enguerrand VII, seigneur de Coucy. Partie d'une pl. in-4 en haut. Toussaints du Plessis, Histoire de la ville et des seigneurs de Coucy, not., fol. 59.

1380.

Le duc de Bourbon, Louis II, rend hommage au roi 1380. Charles V pour la comté de Clermont en Beauvoisis, Mars ? miniature d'un manuscrit de la Chambre des Comptes. *Le Clercq, f.* Pl. in-4 en haut. De Choisy, Histoire

1380.
Mars?

de Charles V, à la page 429.=*Jollain excudit. fol.* 6. Pl. in-fol. en larg. Tableaux généalogiques, etc., par le Laboureur et le P. Menestrier, 1683, p. 6. = Même planche, avec deux pages d'explication de cette estampe. Gaignières, t. IV, 8 bis. = *E. Andre Sohn. sc.* Pl. in-fol. en larg. Tab. VI, Acta eruditorum, 1683, p. 261. = Miniature in-fol., carrée. Gaignières, t. IV, 8. = Pl. in-fol. en larg. Montfaucon, t. III, pl. 11. = Pl. lithogr. et color., in-fol. m° en haut. Du Sommerard, les Arts au moyen âge, atlas, chap. xxviii, pl. 1.

De Choisy pense que cet hommage eut lieu au commencement de l'année 1380.

Montfaucon dit que les planches publiées par l'abbé de Choisy et le P. Menestrier sont fort différentes de celle qu'il donne d'après le dessin du recueil de M. de Gaignières. Il ajoute qu'il y a quelquefois plusieurs miniatures sur le même sujet, à la chambre des comptes.

Je n'ai pas pu trouver dans le texte de Du Sommerard des détails relatifs à sa planche.

Pour un hommage reçu par le même duc de Bourbon Louis II. Voir à l'année 1369.

Juillet 13. Figure de Bertrand Du Guesclin, comte de Longueville, connestable de France, en marbre blanc, sur son tombeau, à Saint-Denis, dans la chapelle de Charles V. Dessin en haut. Gaignières, t. IV, 27. = Partie d'une pl. in-fol. en haut. Montfaucon, t. III, pl. 6, n° 2. = Parties de deux pl. in-8 en haut. Al. Lenoir, Musée des monuments français, t. II, pl. 69 et 71, n° 59. = Pl. in-fol. en larg. Beaunier et Rathier, pl. 139. = Partie d'une pl. in-fol. magno en haut. Al. Lenoir, Monuments des Arts libéraux, etc., pl. 40, p. 43. = Pl. in-8 en haut. Guilhermy, Mo-

nographie — de Saint-Denis, à la page 170. = Partie d'une pl. in-4 en larg. Annales archéologiques, B. de Guilhermy, t. VII, à la page 297.

1380.
Juillet 13.

Portrait du même, à mi-corps, tourné à gauche, tenant son épée debout de la main droite. Pl. petit in-4 en haut. Thevet, Pourtraits, etc., 1584, à la page 259, dans le texte.

Histoire de messire Bertrand Du Guesclin, connestable de France, etc., par Claude Menard. Paris, Nivelle-Seb. Cramoisy, 1618, in-4. Ce volume contient :

Portrait du même, la tête nue, tourné à droite, tenant son épée sur l'épaule. On lit en bas : BERTRAND DU GUESCLIN, COMTE DE LONGUEVILLE, CONESTABLE DE FRANCE, pl. in-4 en haut. Au dernier feuillet de l'avis : au lecteur curieux.

—

Portrait du même, en pied, dans une bordure à sujets et emblèmes. En haut : BERTRANDUS DU GUESCLIN, COMES STABULI, pl. in-fol. max° en haut. Vulson de la Colombière, les Portraits des hommes illustres, etc., au feuillet D.

Portrait du même, en pied. En haut, à droite, ses armoiries ; en bas: BERTRANDVS DV GVESCLIN, COMES STABVLI, pl. in-12 en haut. Vulson de la Colombière, les Vies des hommes illustres, etc., à la page 35.

Portrait du même, *Tiré du cabinet de M. le comte de Rieux, Hallé invenit. A. Loir sculpsit.* Pl. in-fol. en haut. Lobineau, Histoire de Bretagne, t. I, à la

1380.
Juillet 13.

page 393. — La même planche. Morice, Histoire de Bretagne, à la page 332.

Portrait du même, en buste; tableau du temps, du cabinet de M. le comte de Rieux. Partie d'une pl. in-fol. en larg. Beaunier et Rathier, pl. 140.

Monument de Du Guesclin qui renfermait ses entrailles, érigé par le maréchal de Sancerre, dans l'église des Dominicains du Puy en Vélay, à la fin du xiv^e siècle. Partie d'une pl. in-fol. m° en haut. Al. de Laborde, les Monuments de la France, pl. 138.

Le livre de Bertrand Du Guesclin. Manuscrit de l'année 1387, in-…….. Bibliothèque des ducs de Bourgogne, n° 10230, Marchal, t. I, p. 205. Ce volume contient :

Des miniatures.

Aout 31.

Tombeau de Aubers Doupont, chanoine de Toul, à la cathédrale de cette ville. Partie d'une pl. in-fol. en larg., lithogr. Grille de Beuzelin, Statistique monumentale, pl. 24. = Partie d'une pl. in-8 en larg. Revue archéologique, 1848, pl. 91, p. 270.

Septemb. 16.

Chronique générale de France, jusqu'au couronnement de Charles V. Manuscrit de l'année 1380, de 43^e. Bibliothèque des ducs de Bourgogne, n° 3, Marchal, t. II, p. 295. Ce volume contient :

Miniatures diverses, dont la première représente le portrait de l'auteur.

Recueil de titres et copies de titres relatifs à la maison royale — Charles V, etc., du xiv^e siècle. Manuscrits sur vélin et papier in-fol. cartonné, 2 volumes. Bibliothèque

impériale, Manuscrits, fonds de Gaignières, n° 907 [1,2]. Ces volumes contiennent :

1380.
Septemb. 16.

Des sceaux originaux en cire.

> La conservation des sceaux est médiocre.

Inventaire general du roy Charles le Quint, de tous les joyaulx qu'il avait au jour qu'il fut commance, tant d'or comme dargent, etc., lequel inventaire a este cōmāce a faire par ledit seigr, le xxime iour de januier lan mil troys cens soixante dix neuf, etc. Manuscrit sur vélin, du xive siècle, in-fol., maroquin citron. Bibliothèque impériale, Manuscrits, ancien fonds français, n° 8356. Ce volume contient :

Miniature représentant le roi Charles V assis sur son trône fleurdelisé, tenant le sceptre et la main de justice. Pièce in-4 en haut., au-dessous le commencement du texte; le tout dans une bordure avec ornements, légendes et deux lions, in-fol. en tête du volume.

> Miniature, d'un travail peu remarquable, mais intéressante pour le vêtement. La conservation est bonne.

—

Charles V le Sage à cheval, se promenant dans les environs du château de Vincennes, avec divers personnages, miniature du temps. Partie d'une pl. in-fol. en haut. Montfaucon, t. III, pl. 7, n° 2. = Partie d'une pl. in-fol. en haut. Seroux d'Agincourt, Histoire de l'Art, etc., Peinture, pl. CLXIV, n° 27, t. II, d°, p. 135.

Le château de Vincennes tel qu'il était du temps de

1380. Charles V, miniature du temps. Partie d'une pl. in-fol. en haut. Montfaucon, t. III, pl. 7, n° 3.

Septemb. 16. Un capitaine et un seigneur à cheval, du temps de Charles V, d'après des miniatures de manuscrits du temps, de la Bibliothèque royale. Pl. in-fol. en haut. Beaunier et Rathier, pl. 147.

<small>Sans désignation suffisante des manuscrits.</small>

Bas-relief représentant Jésus-Christ au jardin des oliviers, en marbre, entouré de soldats dans le costume du règne de Charles V. Pl. in-8 en haut., lithogr. Mémoires de la Société des antiquaires de Picardie, t. III, p. 415, atlas, pl. 27, n° 69.

Deux coeffures de femmes vers le règne de Charles V, sans indication de ce que sont ces monuments. Partie d'une pl. in-fol. en haut. Beaunier et Rathier, pl. 162.

Tombeau de Charles V avec Jeanne de Bourbon, sa femme, morte le 6 février 1377, à l'abbaye de Saint-Denis. Pl. in-8 en haut., grav. sur bois. Rabel, les Antiquitez et Curiositez de Paris, fol. 62, verso, dans le texte. = Même planche. Du Breul, les Antiquitez et choses plus remarquables de Paris, fol. 76, verso, dans le texte. = Dessin in-fol. en haut. Gaignières, t. IV, 12. = Dessin in-4, Recueil Gaignières à Oxford, t. II, f. 43. = Partie d'une pl. in-fol. en larg. Montfaucon, t. III, pl. 12, n° 4. = Pl. in-8 en larg., et partie de pl. in-8 en haut. Al. Lenoir, Musée des monuments français, t. II, pl. 70, 68, n°s 60, 58. = Pl. in-12 en larg. A. Lenoir, Histoire des arts en France, pl. 58.

Plan des tombeaux de la chapelle de Saint-Jean-Baptiste, 1380. dite de Charles V, à l'église de Saint-Denis, dont le Septemb. 16. plus ancien est celui de Charles V. *Alex. le Blond delin. Ph. Simonneau sculp.* Pl. in-4 en larg. Felibien, Histoire de l'abbaye royale de Saint-Denys, à la page 555, dans le texte.

Figure de Charles V le Sage et le Riche, au portail de l'église des Célestins de Paris, dont il avait été le fondateur. Partie d'une pl. in-fol. en larg. Montfaucon, t. III, pl. 12, n° 6. = Partie d'une pl. in-4 en haut. Millin, Antiquités nationales, t. I. n° III, pl. 2. = Partie d'une pl. in-fol. magno en haut. Al. Lenoir, Monuments des arts libéraux, etc., pl. 40, p. 43. = Pl. in-12 en haut., sans bords, grav. sur bois. Lacroix, le Moyen âge et la Renaissance, t. III, modes et costumes, 9, dans le texte. = Partie d'une pl. in-fol. max° en haut. Albert Lenoir, Statistique monumentale de Paris, livrais. 9, pl. 5. = Partie d'une pl. in-8 en haut. Guilhermy, Monographie — de Saint-Denis, à la page 159. = Partie d'une pl. in-4 en larg. Annales archéologiques, baron de Guilhermy, t. VII, à la page 198.

> Cette statue fut transportée au musée des Petits Augustins, où elle fut indiquée comme étant de saint Louis.
>
> Depuis 1815 elle a été placée, toujours comme de saint Louis, dans l'église de Saint-Denis, où elle est devenue l'objet des hommages les plus fervents.
>
> On en a fait une copie envoyée à Tunis et placée au lieu où saint Louis est mort, et d'autres copies. Voir l'article de M. le B. de Guilhermy.

Portrait du même, à genoux, vitrail, aux Célestins de Paris. Partie d'une pl. in-4 en haut. Millin, Antiquités nationales, t. I, n° III, pl. 20, n° 2.

1380.
Septemb. 16.
Portrait du même, vitrail aux Célestins de Paris. Partie d'une pl. in-4 en haut. Idem, t. I, n° III, pl. 19, n° 1.

> Ce portrait a été fait sous François I^{er} en 1540, en remplacement de celui du temps, de l'article précédent, détruit par une explosion de la tour de Billy, arrivée le 19 juillet 1538.

Bas-relief dans un arc ogive, représentant la sainte Vierge, Charles V, roi de France, deux religieux augustins et saint Augustin, au couvent des Grands-Augustins de Paris. Partie d'une pl. in-4 en larg. Idem, t. III, n° xxv, pl. 1 (n° 3.)

Statue de Charles V, roi de France, au couvent des Grands-Augustins de Paris. Partie d'une pl. in-4 en larg. Idem, t. III, n° xxv, pl. 8, n° 1.

Figure du même, en marbre blanc, sur son tombeau, au milieu du chœur de l'église de Notre-Dame de Rouen, où son cœur fut enterré. Dessin in-fol en haut. Gaignières, t. IV, 11. = Dessin in-8, Recueil Gaignières à Oxford, t. II, f. 42. = Partie d'une pl. in-fol. en larg. Montfaucon, t. III, pl. 12, n° 3.

Statue du même, placée extérieurement au côté nord-est de la cathédrale d'Amiens. Partie d'une pl. in-8 en haut., lithogr. Mémoires de la Société des antiquaires de Picardie, t. III, p. 417, atlas, pl. 29, n° 71.

Portrait du même, d'après une miniature du livre des hommages du Beauvoisis à la Chambre des Comptes de Paris. Miniature in-fol. en haut. Gaignières, t. IV, 3. = Partie d'une pl. in-fol. en larg. Montfaucon, t. III, pl. 12, n° 1. = Partie d'une pl. in-fol. en larg. Beaunier et Rathier, pl. 140.

Figure de Charles V, d'après les monuments du temps, 1380. pl. ovale in-12 en haut., grav. sur bois. Du Tillet, Septemb. 16. Recueil des roys de France, p. 223, dans le texte.

Sceau et contre-sceau du même. Petites pl. grav. sur bois, tirées sur partie d'une feuille in-4, Hautin, fol. 89.

Sceau et contre-sceau du même. Partie d'une pl. in-fol. en haut. Wree, la Généalogie des comtes de Flandre, p. 45 *a*, Preuves, p. 279.

Sceau du même. Pl. de la grandeur de l'original, grav. sur bois. Nouveau Traité de diplomatique, t. IV, p. 146.

Sceau du même, sur l'ordonnance de 1374, qui fixait la majorité des rois à quatorze ans. Pl. in-fol. en larg. Idem, t. VI, pl. 100.

Deux sceaux et contre-sceau du même. Partie d'une pl. in-fol. en haut. Trésor de numismatique et de glyptique, Sceaux des rois et reines de France, pl. 10, n[os] 1, 2.

Sceau du même. Pl. grav. sur bois. Société de sphragistique, L. J. Guenebault, t. III, p. 33, dans le texte.

Trente-six monnaies du même. Petites pl. grav. sur bois, tirées sur partie d'une feuille et sept feuilles in-4. Hautin, fol. 89, 91, 93, 95, 97, 99, 101, 103.

Deux monnaies du même. Partie d'une pl. in-fol. en haut. Du Cange, Glossarium, 1678, t. II, 2, p. 629, 630, dans le texte. — Trois monnaies, idem, 1733,

1380.
Septemb. 16.

t. IV, p. 924, n°ˢ 3 à 5. Le n° 3, dans l'édition de 1678, est attribué au roi Jean.

Monnaie du même. Partie d'une pl. in-fol. en haut. Idem, 1678, t. II, 2, p. 633, 634, dans le texte. — Idem, 1733, t. IV, p. 940, n° 30.

Quinze monnaies du même. Deux pl., une in-4 en haut., l'autre in-8 carrée. Le Blanc, pl. 282 *a* et 282 *b*, à la page 282.

Monnaie du même. Partie d'une pl. in-8 en haut., lithogr. de Bastard, Recherches sur Randan, pl. 14, à la page 137 et p. 187.

Deux monnaies du même. Partie d'une pl. in-fol. en haut. Trésor de numismatique et de glyptique, Histoire par les monuments de l'art monétaire chez les modernes, pl. 3, n°ˢ 3, 4.

Monnaie du même. Partie d'une pl. in-4 en haut. Conbrouse, t. III, pl. 59.

Deux monnaies du même, dont une peut être aussi attribuée à Charles VI. Partie d'une pl. in-4 en haut. Conbrouse, t. III, pl. 59 bis.

<small>Le Catalogue à la fin du volume ne fait pas mention de cette planche.</small>

Monnaie du même. Partie d'une pl. in-8 en haut. Revue numismatique, 1845, B. Fillon, pl. 18, n° 13, p. 355.

Huit monnaies du même. Partie d'une pl. in-4 en haut. Du Cange, Glossarium, 1840, t. IV, pl. 10, n°ˢ 12 à 19.

Quatorze monnaies du même. Partie de deux pl. in-8 en haut. Berry, Études, etc., pl. 37, n⁰ˢ 7 à 12, pl. 38, n⁰ˢ 1 à 8, t. II, p. 136 à 149.

1380.
Septemb. 16.

Dix monnaies du même, dauphin de Viennois. Deux pl. in-4 en haut. Morin, Numismatique féodale du Dauphiné, pl. 12, n⁰ˢ 1 à 4, pl. 13, n⁰ˢ 1 à 6, p. 137 et suiv.

Monnaie du même, Idem. Partie d'une pl. in-4 en haut. Idem, pl. 23, n° 3, supplément, p. 390.

CHARLES VI LE BIEN-AIMÉ.

1380.

1380.
Novembre 4.
Tapisserie représentant Charles VI sur son trône, entouré des pairs ecclésiastiques et laïques, lui rendant hommages après son couronnement. Pl. in-fol. en larg. Montfaucon, t. III, pl. 19. = Partie d'une pl. in-fol. magno en haut. Al. Lenoir, Monuments des arts libéraux, etc., pl. 40, p. 44.

Cette tapisserie, qui avait été probablement fabriquée à Reims, et qui était conservée dans la chapelle impériale à Bruxelles, est perdue. Voir Jubinal, t. II, p. 15.

1380.
Le rational des divins offices, composé en latin, par Guillaume Durand, eueque de Vedde Medde (ou Mende), en mil deux cent quatreuingt six, selon les uns, et en mil deux cent quatreuingt seize, selon les autres; translate depuis de latin en francois, uers lan mil trois cent quatreuingt, de lexpres commandement de Charles six, roy de France, par Jehan Golain, frère de l'ordre de Notre-Dame du Carme. Manuscrit sur vélin, du xiv° siècle, in-fol., maroquin rouge, Bibliothèque de l'Arsenal, Manuscrits français. Théologie, n° 24. Ce manuscrit contient :

Dessin au trait divisé en deux parties, représentant des saints personnages. Pièce in-4 en larg., en tête du texte.

Quelques dessins au trait représentant des sujets de dévotion. Petites pièces, dans le texte.

1380.

> Ces dessins, de médiocre travail, offrent peu d'intérêt, sauf quelques détails de vêtements.

> Chronique générale de France jusqu'à l'année 1380. Manuscrit de l'année 1380, de 44ᶜ. Bibliothèque des ducs de Bourgogne, n° 1, Marchal, t. II, p. 295. Ce volume contient :

Un grand nombre de miniatures diverses.

―

Tombe de sire Regnault, en pierre, à droite, proche les chaires des chantres, dans le chœur de l'église des Célestins de Paris. Dessin in-8, Recueil Gaignières à Oxford, t. XII, f. 84.

Statue de Jean de Dormans, chanoine de Paris et chancelier de l'église de Beauvais, mort à Sens, sur son tombeau au collége de Beauvais. Partie d'une pl. in-8 en haut. Al. Lenoir, Musée des monuments français, t. II, pl. 69, n° 56. ═ Maintenant au musée de Versailles, n° 297.

Figure de Ennor de Villiers, femme de Gasse de l'Isle, auprès de son mari, sur leur tombe, dans l'église de l'abbaye du Val. Dessin in-fol. en haut. Gaignières, t. III, 52.

Tombeau d'Ameline, seconde abbesse de Gercy, en pierre, à gauche, tout contre la grille, dans le chœur de cette abbaye. Dessin in-8, Recueil Gaignières à Oxford, t. III, f. 39.

Sceau de la ville de Guingamp en Bretagne, à un acte de 1380. Partie d'une pl. in-8 en haut. Revue ar-

1380. chéologique, A. Leleux, 1852, pl. 205, n° 4, Barthélemy, à la page 750.

Sceau de Besançon. Partie d'une pl. in-8 en haut., lithogr. Clerc, Essai sur l'histoire de la Franche-Comté, t. I, à la page 474.

Sceau de Jehan de Louvilliers, seigneur d'Angoudessent. Pl. grav. sur bois. Société de sphragistique, L. de Barmon, t. III, p. 287, dans le texte.

1380? « Cy apres sensuit la genealogie de la Bible, qui monstre et dit combien chacun age a dure depuis le commencement du monde iusques a ladvenement Ihucrist. Et comprent en brief cōment les trois filz Noe peuplerent tout le mōde après le deluge, etc. — Des empereurs de Romme et des roys de France, et de Angleterre et des papes, iusques au temps present. » Ce titre est placé en tête d'une longue bande formée de douze feuillets de vélin in-fol. en haut. Archives de l'État, M. 711[1]. Cette bande contient :

Quatre miniatures représentant quatre scènes de la création, in-12 en larg., sur une ligne.

Des miniatures représentant des sujets ou des personnages de l'Histoire sainte, de celle des Grecs, des Romains, de l'histoire de France et d'Angleterre, dans des petits médaillons ronds. Les deux derniers, relatifs à la France, sont les portraits de saint Louis IX et de Philippe de Valois. De nombreuses légendes historiques et des indications de généalogies se voient sur ce rouleau, dont les récits finissent au roi Charles V.

<small>Ces miniatures sont d'un travail peu remarquable ; les portraits et sujets offrent peu d'intérêt ; mais ce rouleau a un</small>

grand mérite de curiosité, à cause de sa grandeur peu commune et de l'époque à laquelle il a été peint. La conservation est médiocre.

1380 ?

Le livre de chasse que fist le comte Febus de Fois, seigneur de Bearn. Manuscrit sur vélin, de la fin du xive siècle, in-fol., maroquin rouge. Bibliothèque impériale, Manuscrits, ancien fonds français, n° 7098. Ce volume contient :

Un grand nombre de dessins en couleur de bistre, représentant des sujets relatifs à la chasse; le premier offre le comte de Foix assis, au milieu d'une assemblée de chasseurs avec des chiens. In-4 en larg., dans le texte.

Ces dessins sont intéressants pour les détails relatifs à la chasse, à cette époque, comme tous ceux des autres manuscrits de cet ouvrage. Ils sont de belle exécution.

Leur conservation est bonne.

Ce manuscrit provient de Fontainebleau, n° 888, ancien catalogue n° 665.

Figures d'après des miniatures de ce manuscrit, savoir : deux pl. dont une color., in-fol. en haut. Willemin, pl. 139-140. = Trois pl. lithogr., in-fol. en haut. et in-4 en larg. Histoire des comtes de Foix de la première race, par H. Gancherand. Paris, Alp. Levavasseur, 1834, in-8, fig. en tête de l'ouvrage, texte, p. 73 et suiv.

—

Portrait de Jean de Bourbon, fils naturel de Pierre Ier, duc de Bourbon, d'après une miniature du livre des hommages du comté de Clermont en Beauvoisis, miniature in-fol. en haut. Gaignières, t. IV, 20. = Partie d'une pl. in-fol. en haut. Montfaucon, t. III, pl. 16, n° 2.

1380 ? Figure du même, sur son tombeau, dans l'église du prieuré de Souvigny. Partie d'une pl. in-fol. en haut. Montfaucon, t. III, pl. 16, n° 5.

Portrait d'Agnès de Chaleu, femme de Jean de Bourbon, fils naturel de Pierre Ier, duc de Bourbon, en 1371, d'après une miniature du livre des hommages du comté de Clermont en Beauvoisis; miniature in-fol. en haut. Gaignières, t. IV, 21. == Partie d'une pl. in-fol. en haut. Montfaucon, t. III, pl. 16, n° 3.

Figure de la même, sur son tombeau, dans l'église du prieuré de Souvigny. Partie d'une pl. in-fol. en haut. Idem, t. III, pl. 16, n° 4.

Portrait de Marguerite de Bourbon, femme de Arnaud Amanien, sire d'Albret, grand chambellan de France, le 4 mai 1368, d'après une miniature du livre des hommages du comté de Clermont en Beauvoisis; miniature in-fol. en haut. Gaignières, t. IV, 22.

Buste de la même, sans indication d'où cette figure est tirée. Partie d'une pl. in-fol. en haut. Montfaucon, t. III, pl. 15, n° 1.

Miniature représentant deux femmes, dont une couronnée, du rational des divers offices, manuscrit de la bibliothèque de l'Arsenal, Th. 350 A. Partie d'une pl. in-fol. max° en larg. Martin et Cahier, Monographie de la cathédrale de Bourges, pl., étude 1.

<small>Ce manuscrit de la bibliothèque de l'Arsenal n'étant pas exactement désigné, il est impossible de donner son indication précise. Il n'existe pas à l'Arsenal de manuscrit à miniatures portant cette désignation.</small>

Figures des douze pairs de France, sur des vitraux de

Saint-Sauveur de Bruges. Pl. in-fol. in larg. Mont- 1380?
faucon, t. III, pl. 20.

Tombeau de Geoffroy de Beaume, maire de Rouen, et de sa femme, à Saint-André des Fèves, transporté à Saint-Vincent, à Rouen. Pl. in-8 en haut., lithogr. Cheruel, Histoire de Rouen, t. II, en tête du volume.

Un personnage inconnu, debout, sans indication d'où ce monument est tiré. Dessin in-12 en haut. Gaignières, t. IV, 42.

> Cette feuille porte deux dessins dont l'autre est relatif à l'année 1370.

Lame de cuivre provenant de la sépulture du dernier sire de Coucy, à la bibliothèque de Soissons. Pl. lithogr., in-fol. en haut. Taylor, etc., Voyages pittoresques et romantiques dans l'ancienne France. Picardie, 2 vol. n° 138.

Sceaux de Jean IV, comte de Sarrebruck, seigneur de Commercy, mort peu après la fin de mars 1380, et de Gille de Bar, sa femme. Pl. in-8 en haut., lithogr. Dumont, Histoire — de Commercy, t. I, à la page 131.

Sceau de Guillaume l'Évêque, vers 1380. Partie d'une pl. in-fol. en larg. Beaunier et Rathier, pl. 156, n° 4.

Trois monnaies incertaines ou de faux monnoyage de la principauté d'Achaïe. Partie d'une pl. in-4 en haut. De Saulcy, Numismatique des croisades, pl. 16, n°s 12, 13, 14, p. 150, 151.

1381.

1381.
Septemb. 11.

Figure de Charles, seigneur de Montmorency, en marbre blanc, sur son tombeau de marbre noir, dans l'église de l'abbaye du Val, près Beaumont-sur-Oise. Dessin in-fol. en haut. Gaignières, t. V, 41. = Partie d'une pl. in-fol. en larg. Montfaucon, t. III, pl. 34, n° 7.

Figure de Charles, seigneur de Montmorency, etc., maréchal de France, sur son tombeau, dans l'église de Notre-Dame du Val, avec celle de sa femme Perrenelle de Villers. Pl. in-fol. en haut. Du Chesne, Histoire généalogique de la maison de Montmorency, p. 208, dans le texte.

La date de la mort de Perrenelle de Villers n'est pas connue.

Sceaux de Charles, seigneur de Montmorency, grand panetier et maréchal de France. Deux petites pl. Idem, Preuves, p. 146, 150, dans le texte.

Sceaux du même et de Perrenelle de Villers, sa femme. Petite pl. Idem, p. 150, dans le texte.

1381.

Figure de Marguerite, femme de Pierre Loisel, cordonnier, bourgeois de Paris, mort le 19 septembre 1343, à côté de son mari, sur leur tombeau, dans l'église des Chartreux de Paris. Partie d'une pl. in-4 en haut. Millin, Antiquités nationales, t. V, n° LII, pl. 4 bis, n° 5.

Figure d'Isabeau de Courgenay, femme de Geoffroy de Collon, escuyer tranchant du roi Charles V, mort le........ 1377, auprès de son mari, sur leur tombe, à l'abbaye de Preüilly, près Montereau. Dessin

in-fol. en haut. Gaignières, t. IV, 35. = Partie d'une pl. in-fol. en haut. Montfaucon, t. III, pl. 17, n° 2.

1381.

Le texte par erreur ne porte pas le numéro.

1382.

Six monnaies de Louis d'Anjou, fils du roi Jean, comte d'Anjou et du Maine, roi de Naples, sous le nom de Louis Ier, comte de Provence et de Forcalquier, frappées avant la mort de Jeanne Ire, reine de Naples, qui l'avait adopté. Partie d'une pl. in-4 en haut. Papon, Histoire générale de Provence, t. III, pl. 11, nos 1 à 6.

1382.
Avril.

Papon pense que ces monnaies pourraient être attribuées à Jeanne Ire, avec Louis de Tarente son second mari.
Louis Ier d'Anjou mourut le 21 septembre 1384.

Monnaie d'or du même, frappée idem. Partie d'une pl. in-4 en haut. Saint-Vincens, Monnaies des comtes de Provence, planche sans numéro (après la pl. 6), n° 1.

Statue de Marguerite, comtesse de Flandres, fille de Philippe le Long, femme de Louis II, comte de Flandres et de Rhetel, sur son tombeau, à l'abbaye de Saint-Denis. Partie d'une pl. in-8 en haut. Al. Lenoir, Musée des monuments français, t. II, pl. 71, n° 61.

Mai 9.

Deux sceaux et contre-sceaux de la même. Partie d'une pl. in-fol. en haut. Wree, la Généalogie des comtes de Flandre, p. 50 *a*, *b*, Preuves, p. 312.

Portrait en pied de Jeanne Ire du nom, reine de Jéru-

Mai 22.

1382.
Mai 22.

salem, de Naples et de Sicile, en 1343, miniature d'un livre manuscrit des statuts de l'ordre du Saint-Esprit au droit désir, miniature in-fol. en haut. Gaignières, t. II, 5.

Portrait de Jeanne, reine de Naples et comtesse de Provence, MF. f. (*M. Frosne*). Pl. in-12 en haut. = Sceau et monnaies de la même, in-4 en larg. Ruffi, Histoire des comtes de Provence, p. 274, dans le texte.

Ce portrait est imaginaire.

Portrait de la même. Pl. in-12 en haut. Bouche, la Chorographie — de Provence, t. II, p. 366, dans le texte.

Idem.

Sceau et deux monnaies de la même. Pl. in-4 carrée. Idem, t. II, p. 394, dans le texte.

Sceaux et contre-sceaux de la même. Partie de deux pl. lithogr. in-4 en haut. Buchon, Nouvelles recherches — quatrième croisade, atlas, pl. 38, n° 5, pl. 39, n° 1.

Monnaie de la même. Petite pl. Paruta, édition de Maier, 1697, feuillet 126.

Six monnaies de la même. Petites pl. Vergara, monete del regno di Napoli, p. 33 à 36, dans le texte.

Monnaie de la même. Partie d'une pl. in-fol. en haut. Paruta, Grævius, 1723, pl. 198, n° 1, t. VII, p. 1270.

Monnaie de la même. Petite pl. grav. sur bois. Argelati, t. V, p. 54, dans le texte.

1382.
Mai 22.

Treize monnaies de la même, frappées en Provence et à Naples. Pl. in-4 en larg. Papon, Histoire générale de Provence, t. III, pl. 10, nos 1 à 13.

Treize monnaies de la même. Pl. in-4 en haut. Saint-Vincens, Monnaies des comtes de Provence, pl. 6, nos 1 à 13.

Deux monnaies de la même. Partie d'une pl. in-fol. en haut. Trésor de numismatique et de glyptique, Histoire par les monuments de l'art monétaire chez les modernes, pl. 24, nos 9, 10.

Monnaie de la même. Partie d'une pl. in-8 en haut. Revue numismatique, 1843, E. Cartier, pl. 19, n° 4, p. 453.

Jeton de la même. Partie d'une pl. in-4 en haut. Saint-Vincens, Monnaies des comtes de Provence, planche sans numéro (après pl. 11), n° 5.

Cinq monnaies de Jeanne, reine de Sicile, comtesse de Provence, et de Louis, prince de Tarente, son second mari. Pl. in-4 en haut. Saint-Vincens, Monnaies des comtes de Provence, planche sans numéro (après la pl. 6), nos 1 à 5.

Neuf monnaies de Robert et Jeanne Ire, roi et reine de Sicile et de Jérusalem. Partie d'une pl. in-fol. en haut., grav. sur bois, nos 1 à 9. Muratori, Antiquitates italicæ, etc., t. II, à la page 639-640, dans le

1382.
Mai 22.

texte. = Partie d'une pl. in-4 en haut., grav. sur bois. Argelati, t. I, pl. 29, n⁰ˢ 1 à 9.

<blockquote>Ces monnaies ont été frappées peu après la mort de Robert, vers 1345.</blockquote>

Août 11. Statue de Guillaume Blondel, chévalier, seigneur de Mery, maître des requêtes, placée extérieurement au côté nord-est de la cathédrale d'Amiens. Partie d'une pl. in-8 en haut., lithogr. Mémoires de la Société des antiquaires de Picardie, t. III, p. 421, atlas, pl. 31, n° 76.

Octobre 17. Monnaie de Pierre II ou Pierrin, ou Petrin, roi de Jérusalem et de Chypre. Partie d'un pl. lithogr., in-4 en haut. Buchon, Recherches — quatrième croisade, pl. 6, n° 7, p. 408. = Idem, Nouvelles recherches, atlas, pl. 27, n° 7.

Cinq monnaies de Pierre Ier ou de Pierre II, rois de Chypre ou de Jérusalem. Partie d'une pl. in-4 en haut. De Saulcy, Numismatique des croisades, pl. 11, n⁰ˢ 7 à 11, p. 107, 108.

1382. Figure de Gilles de Poissy, chevalier, seigneur de Fuantes, sur sa tombe, dans la chapelle de l'Ange gardien de l'église cathédrale de Sens. Dessin in-fol. en haut. Gaignières, t. V, 43.

Tombe de Gille de Poissy, mort 1382, et de Lianor de Villers sa femme, morte le 11 décembre 1376, en pierre, dans la chapelle de l'Ange gardien, dans l'église cathédrale de Saint-Estienne de Sens. Dessin in-4. Recueil Gaignières à Oxford, t. XIII, f. 71.

Figure de Jeanne de Vesines, femme de Mile, conseiller au parlement, mort le 17 novembre 1372, auprès

de son mari, sur leur tombe, à la chapelle de Sainte-Anne, dans l'église cathédrale de Sens. Dessin en haut. Gaignières, t. IV, 33.

1382.

Voir à l'année 1372.

Monnaie carrée de la ville de Gand, avec le nom de Philippe Artevelle. Petite pl. grav. sur bois. Revue de la Numismatique française, 1836, E. Cartier, p. 355, dans le texte.

1383.

Monnaie d'Amédée VI, comte de Savoie. Partie d'une pl. in-8 en haut. Revue numismatique, 1838, le marquis de Pina, pl. 7, n° 9, p. 130.

1383.
Mars 2.

Portrait d'Isabel de Valois, femme de Pierre Ier, duc de Bourbon, d'après une miniature d'un armorial d'Auvergne, du xve siècle. Miniature in-fol. en haut. Gaignières, t. III, 97. = Partie d'une pl. in-fol. en haut. Montfaucon, t. II, pl. 56, n° 4. = Partie d'une pl. in-4 en haut. Millin, Antiquités nationales, t. IV, n° xxxix, pl. 9, n° 6.

Juillet 26.

Portrait de la même, d'après une miniature du manuscrit des hommages du comté de Clermont en Beauvoisis, à la Chambre des Comptes de Paris. Miniature in-fol. en haut. Gaignières, t. III, 98. = Partie d'une pl. in-fol. en haut. Montfaucon, t. II, pl. 56, n° 3. = Partie d'une pl. in-4 en haut. Millin, Antiquités nationales, t. IV, n° xxxix, pl. 9, n° 7.

Portrait en pied de la même, dans un manuscrit du xvie siècle, de la Bibliothèque royale. Partie d'une

1383.
Juillet 26. pl. in-fol. en haut., lithogr. Achille Allier, l'Ancien Bourbonnais, t. I, p. 474.

> L'auteur n'a pas donné une indication suffisante de ce manuscrit.

Décembre 7. Deux sceaux et contre-sceaux de Wenceslas I^{er} de Bohême, duc de Luxembourg et de Brabant. Partie d'une planche et pl. in-fol. en haut. Wree, la Généalogie des comtes de Flandre, p. 65 *a*, *b*, Preuves, p. 400, p. 67 *a*, *b*, Preuves, p. 404.

Monnaie du même. Petite pl. grav. sur bois. Ordonnance, etc. Anvers, 1633, feuillet E. i.

Monnaie du même. Partie d'une pl. lithogr., in-8 en haut. Revue numismatique, 1841, E. Cartier, pl. 22, n° 2, p. 372 (texte, pl. 21 par erreur).

Deux monnaies du même. Partie d'une pl. in-8 en haut., lithogr. Den Duyts, n^{os} 314, 315, pl. H., n^{os} 44, 45, p. 126.

Trois monnaies de Wenceslas, duc de Luxembourg et Jeanne, duc et duchesse de Brabant. Partie d'une pl. in-8 en haut., lithogr. Idem, n^{os} 64, 65, 66, pl. 8, n^{os} 59, 60, 61, p. 19, 20.

Dix-sept monnaies des mêmes. Chiys, pl. 9, 10. Supplément, pl. 34.

Décemb. 25. Figure de Béatrix de Bourbon, fille de Louis I^{er}, duc de Bourbon et de Marie de Hainault, femme de Jean de Luxembourg, roi de Bohême, au haut d'un pilier, à gauche du grand autel de l'église des Jacobins de Paris, où elle est enterrée; son tombeau en marbre noir, dans la nef. Dessin in-fol. en haut. Gaignières,

t. V, 38. = Dessin grand in-8, Recueil Gaignières à Oxford, t. I, f. 28. = Partie d'une pl. in-fol. en haut. Montfaucon, t. III, pl. 14, n° 1. = Partie d'une pl. in-4 en larg. Millin, Antiquités nationales, t. IV, n° xxxix, pl. 7, n° 3. = Partie d'une pl. in-8 en haut. Al. Lenoir, Musée des monuments français, t. II, pl. 66, n° 62. = Moulage en plâtre, au Musée de Versailles, n° 2700.

1383.
Décemb. 25.

Béatrix de Bourbon, fille de Louis I^{er} duc de Bourbon, femme de Jean de Luxembourg, roi de Bohême, devint veuve le 26 août 1346, et se remaria à Eudes II, seigneur de Grancey en Bourgogne.

Suivant la plupart des auteurs, elle mourut le 25 décembre 1383. Cependant l'Art de vérifier les dates indique sa mort au 23 décembre 1373.

Millin a placé cette mort au 25 décembre 1324 ; et il donne même l'inscription du tombeau de cette princesse portant cette date.

Portrait de la même, d'après une miniature du livre manuscrit des hommages du comté de Clermont en Beauvoisis, à la Chambre des Comptes de Paris. Miniature in-fol. en haut. Gaignières, t. V, 37. = Partie d'une pl. in-fol. en haut. Montfaucon, t. III, pl. 14, n° 2. = Partie d'une pl. in-4 en haut. Millin, Antiquités nationales, t. IV, n° xxxix, pl. 9, n° 3.

Millin dit qu'il donne ce portrait d'après Gaignières, portefeuille 5, figure 4. Dans le recueil de Gaignières, ce portrait est : portefeuille 5, n° 37.

Figure de Yvon de Kaeraubars, escuyer de l'évêché de Leon en Bretagne, huissier d'armes du roi, sans désignation du lieu où ce monument était placé. Dessin in-fol. en haut. Gaignières, t. V, 45. = Des-

Décemb. 31.

1383.
Décemb. 31.

sin grand in-8, Recueil Gaignières à Oxford, t. X, f. 65.=Partie d'une pl. in-fol. en larg. Montfaucon, t. III, pl. 36, n° 10.

> La table du recueil de Gaignières de la bibliothèque historique de Le Long porte l'année 1333.

1383.

Le liuret de la fragilite dumaine nature fait et compile p. maniere de double lay, p. Eustace Morel de Vtus, escuier et huissier darmes du roy Charle le q̄nt, chastelain de Fymes, et a li presente le xvııj jour daurilg apres saintes Pasques, lan de grace ūres mil ccc quatreuins et troys. Manuscrit sur vélin, du xıv° siècle, petit in-fol., vélin. Bibliothèque impériale, Manuscrits, fonds français de Saint-Germain des Prés, n° 1627. Ce volume contient :

Dessin colorié représentant un personnage couronné entre deux religieux, auquel l'auteur presque nu et un genou en terre, présente son livre. Pièce in-8 en larg., feuilles après la table, verso.

Des dessins à la plume en camaïeu ou bien rehaussés en teinte de bistre ou de couleur, représentant des sujets divers, figures isolées, enterrements, Adam et Ève, accouchement, combat, sujets de sainteté, etc. Pièces de diverses grandeurs, dans le texte.

> Dessins composés et exécutés d'une manière fine et précise; ils offrent de l'intérêt pour les sujets qu'ils représentent et pour des détails de vêtements et d'accessoires divers. La conservation est bonne.

Sceau de Pierre de Chambly, sire de Virmes, chevalier, chambellan et conseiller du roi Philippe le Bel, mort dans le commencement du xıv° siècle, à une charte de 1383. Partie d'une pl. in-fol. en haut.

Trésor de numismatique et de glyptique, Sceaux des communes, communautés, évêques, abbés et barons, pl. 4, n° 4. 1383.

Monnaie de Louis, comte de Neufchâtel. Partie d'une pl. lith., in-8 en haut. Revue numismatique, 1838, le marquis de Pina, pl. 7, n° 6, p. 127.

1384.

Tombeau de Louis II, dit de Male, comte de Nevers, de Réthel et de Flandre, dans la chapelle de Notre-Dame, de l'église collégiale de Lille. Ce tombeau, outre la figure de ce personnage, représente aussi Marguerite de Brabant, sa femme, et Marguerite de Flandres, sa fille, placées à ses côtés. Le soubassement de ce tombeau représente sur ses quatre faces divers personnages de la famille des ducs de Bourgogne et de celle des ducs de Brabant. Une planche et partie de deux autres in-fol. en larg. Montfaucon, t. III, pl. 29, 30, 1re partie, nos 1 à 5; 2e partie, nos 1 à 5; pl. 31, 1re partie, nos 1 à 7. = Partie d'une pl. in-4 en larg., et trois pl. in-4 en haut. Millin, Antiquités nationales, t. V, n° LIV, pl. 4 à 7. = Pl. in-4 en haut. Félix de Vigne, Vade-mecum du peintre, t. II, pl. 65. = Pl. in-8 en haut., lith. Lucien de Rosny, Histoire de Lille, à la page 107. = Pl. in-fol. magno en haut. Al. Lenoir, Monuments des arts libéraux, etc., pl. 41, p. 44. 1384. Janvier 9.

> Louis de Male II eut une querelle avec Louis duc de Berry, comte de Boulogne, au sujet de l'hommage de ce comté. Le duc de Berry lui donna un coup de poignard à la poitrine, le 6 janvier 1384 (n. s.), dont il mourut trois jours après.

CHARLES VI.

1384.
Janvier 9.

Quelques auteurs placent sa mort au 6, au 20, ou au 30 janvier.

Figures de quatre princes et de quatre princesses de la maison de Bourgogne, faisant partie de celles qui entouraient le tombeau de Louis de Male, de sa femme et de leur fille, qui était autrefois à Lille. Deux pl. in-fol. en larg. Beaunier et Rathier, pl. 172, 173.

Six sceaux et deux contre-sceaux de Louis II de Male, comte de Flandres. Petites pl. Wree, Sigilla comitum Flandriæ, p. 57, 58, 59, 60, 61, dans le texte.

Sceau du même. Pl. in-12, grav. sur bois. Morellet, le Nivernois, t. II, p. 168, dans le texte.

Six monnaies du même. Petites pl. grav. sur bois. Ordonnance, etc. Anvers, 1633, feuillet A, 7; B, 4; P, 4; P, 7.

Monnaie du même. Partie d'une pl. in-4 en haut. Tobiesen Duby, Monnoies des barons, Supplément, pl. 6, n° 13.

Quatre monnaies du même. Partie d'une pl. in-fol. en haut., lithogr. Morellet, le Nivernois, atlas, pl. 119, n° 29-29 B, t. II, p. 254.

Trois monnaies du même. Partie d'une pl. in-8 en haut. Revue de la Numismatique belge, V. Gaillard, 2ᵉ série, t. I, pl. 9, n°ˢ 5, 6, 7, p. 119.

Monnaie du même. Partie d'une pl. lithogr., in-8 en haut. Revue numismatique, 1841, E. Cartier, pl. 22, n° 1, p. 371 (texte, pl. 21 par erreur).

Dix monnaies du même. Partie d'une pl. et deux pl. in-8 en haut., lithogr. Den Duyts, n°ˢ 166 à 172, 174 à 176, pl. IIII, n°ˢ 33, 34, pl. v et vi, n°ˢ 35 à 42, p. 61 à 65. 1384. Janvier 9.

Monnaie du même. Partie d'une pl. in-8 en haut. Revue numismatique, 1847, J. Rouyer, pl. 21, n° 7, p. 454.

Monnaie du même. Partie d'une pl. in-4 en haut. Poey d'Avant, pl. 26, n° 13, p. 465.

Quatorze monnaies que l'on peut attribuer au même. Pl. et partie de deux autres, in-4 en haut. Tobiesen Duby, Monnoies des barons, pl. 79, n°ˢ 11, 12; pl. 80, n°ˢ 1 à 8; pl. 81, n°ˢ 1 à 4.

Cinq monnaies que l'on peut attribuer au même. Partie de deux pl. in-4 en haut. Idem, pl. 89, n°ˢ 10, 11; pl. 90, n°ˢ 1 à 3.

Deux monnaies que l'on peut attribuer au même. Partie d'une pl. in-4 en haut. Idem, pl. 103, n°ˢ 1, 2.

Deux monnaies que l'on peut attribuer au même. Partie d'une pl. in-4 en haut. Idem, Supplément, pl. 4, n°ˢ 7, 8.

Monnaie que l'on peut attribuer au même. Petite pl. grav. sur bois. Revue numismatique, 1845, docteur Voillemier, p. 145, dans le texte.

 C'est la reproduction de celle de Duby. Monnaies des barons, Supplément, pl. 4, n. 8.

Monnaie de Thierry V, Bayer de Boppart, évêque de Metz. Partie d'une pl. in-fol. en haut. Trésor de numismatique et de glyptique, Histoire par les mo- Janvier 18.

1384. numents de l'art monétaire chez les modernes, pl. 21,
Janvier 18. n° 14.

Cinq monnaies du même. Partie d'une pl. in-fol. en larg., lithogr. De Saulcy, Recherches sur les monnaies des évêques de Metz, pl. 2, n°ˢ 72 à 76.

Cinq monnaies du même. Partie d'une pl. in-fol. en larg., lithogr. Idem, Supplément aux recherches sur les monnaies des évêques de Metz, pl. 4, n°ˢ 143 à 147.

Monnaie du même. Partie d'une pl. in-8 en haut. Mémoires de l'Académie nationale de Metz, 1850-1851, trente-deuxième année, n° 19, à la page 185.

Janvier 25. Tombeau de Ademarus Roberti, en pierre, la figure de relief, derrière le grand autel, à droite, dans le chœur de l'église de Saint-Estienne de Sens. Dessin in-fol., Recueil Gaignières à Oxford, t. XIII, f. 62.

Mars 2. Tombe de Gaufridus Lavenant, professeur, représenté avec ses élèves, à droite du grand autel, dans le sanctuaire de l'église de Saint-Yves de Paris. Dessin in-8, Recueil Gaignières à Oxford, t. X, f. 86.

Avril 6. Figure de Marie Chacerat, femme de Jean de Masières, conseiller du roi, mort le. 1360, à côté de son mari, sur leur tombe, dans le chœur des Célestins de Sens. Dessin in-fol. en haut. Gaignières, t. III, 111. = Dessin in-4, Recueil Gaignières à Oxford, t. XIII, f. 75.

Voir à l'année 1360.
Il y a confusion dans les indications de ces parentés.

Septemb. 10. Sceau de Jeanne, duchesse de Bretagne, comtesse de

Penthièvre et de Goëllo, vicomtesse de Limoges, etc., surnommée la Boiteuse, fille de Guy de Bretagne, femme de Charles de Blois, neveu de Philippe de Valois, reconnu par Jean III, duc de Bretagne, pour son successeur. Partie d'une pl. in-fol. en haut. Trésor de numismatique et de glyptique, Sceaux des grands feudataires de la couronne de France, pl. 18, n° 3. 1384. Septemb. 10.

Monnaie de la même. Partie d'une pl. in-4 en haut., lith. Tripon, Historique monumental de l'ancienne province du Limousin, n° 72, t. I, à la page 170.

Sceau de Jeanne de Flandres, fille de Louis, comte de Flandres et de Jeanne de Rethel, femme de Jean de Montfort, IV° du nom, duc de Bretagne, dont elle soutint les droits après sa mort, arrivée en 1345. Partie d'une pl. in-fol. en haut. Trésor de numismatique et de glyptique, Sceaux des grands feudataires de la couronne de France, pl. 18, n° 5.

Portrait de Louis de France, duc d'Anjou, roi de Naples, Sicile et Jérusalem, miniature du livre des hommages du comté de Clermont, à la Chambre des Comptes de Paris. Miniature in-fol. en haut. Gaignières, t. XI, 3. = Partie d'une pl. in-fol. en haut. Montfaucon, t. III, pl. 27, n° 3. Septemb. 21.

Portrait du même et de Marie de Blois, comtesse de Provence, sa femme MF. f. (*M. Frosne*). Pl. in-12 en haut. Sceaux des mêmes, in-4 en larg. Ruffi, Histoire des comtes de Provence, p. 306, dans le texte.

Ces portraits sont imaginaires.

1384.
Septemb. 21.

Portraits des mêmes. Pl. in-12 en haut. Bouche, la Chorographie — de Provence, t. II, p. 401, dans le texte.

Idem.

Sceau de Louis, duc d'Anjou, frère de Charles V, lieutenant-général du royaume. Partie d'une pl. in-fol. en haut. Histoire du Dauphiné (Valbonnais), t. I, pl. 5, n° 6.

Sceau de Louis de France, duc d'Anjou, roi de Naples, de Sicile et de Jérusalem. Partie d'une pl. in-fol. en haut. Trésor de numismatique et de glyptique, Sceaux des grands feudataires de la couronne de France, pl. 6, n° 5.

Sceaux du même et de Marie de Blois, sa femme. Pl. in-4 carrée. Bouche, la Chorographie — de Provence, t. II, p. 406, dans le texte.

Sceau de Marie de Blois, reine de Jérusalem et de Sicile, duchesse d'Anjou, comtesse de Provence et de Forcalquier. Pl. in-12, ronde, grav. sur bois. Ruffi, Histoire de la ville de Marseille, t. II, à la page 67, dans le texte.

Elle mourut le 13 novembre 1404.

Deux monnaies de Louis, duc d'Anjou, roi de Sicile et de Jérusalem. Partie d'une pl. in-4 en haut., grav. sur bois. Argelati, t. I, pl. 30, n°⁵ 3, 4.

Quatre monnaies du même, qui pourraient aussi appartenir à Louis II ou à Louis III. Partie d'une pl. in-4 en haut. Papon, Histoire générale de Provence, t. III, pl. 11, n°⁵ 7 à 10.

Monnaie du même. Partie d'une pl. in-4 en haut. To- 1384.
biesen Duby, Monnoies des barons, pl. 97, n° 7. Septemb. 21.

Trois monnaies du même, qui pourraient être aussi attribuées à Louis II ou Louis III. Partie d'une pl. in-4 en haut. Idem, pl. 98, n°⁵ 1 à 3.

Monnaie du même. Partie d'une pl. in-4 en haut. Idem, Supplément, pl. 8, n° 13.

Quatre monnaies du même. Partie d'une pl. in-4 en haut. Saint-Vincens, Monnaies des comtes de Provence, planche sans numéro (après la pl. 6), n°⁵ 2 à 5.

Monnaie du même. Partie d'une pl. in-fol. en haut. Trésor de numismatique et de glyptique, Histoire par les monuments de l'art monétaire chez les modernes, pl. 24, n° 12.

Monnaie du même. Partie d'une pl. in-8 en haut. Revue numismatique, 1846, Hucher, pl. 10, n° 13, p. 180.

Monnaie du même. Partie d'une pl. in-4 en haut. Poey d'Avant, pl. 18, n° 5, p. 261.

Peinture à fresque dans la chapelle fondée par Jehan 1384.
de Siffrevaste, dans la cathédrale de Coutances, et qui représente des personnages de sa famille. Pl. lithogr., in-4 en haut. Mémoires de la Société des antiquaires de Normandie, 2ᵉ série, 2ᵉ volume, à la page 258.

Figure de Auger de Brie, seigneur de Serrant, en relief, contre le mur, dans la chapelle de Serrant, de l'église de l'abbaye de Saint-Georges, près Angers. Dessin in-fol. en haut. Gaignières, t. V, 46.

1384. Figure de Perronnelle Courtet, femme de Anger de Brie, seigneur de Serrant, mort le........1384, en relief, auprès de son mari, contre le mur, dans la chapelle de Serrant, de l'église de l'abbaye de Saint-Georges, près Angers. Dessin in-fol. en haut. Gaignières, t. V, 47.

Tombeau de Auger de Brye, mort 1384, et Peronnelle Courtet, sa femme, sans indication de lieu, et deux épitaphes. Deux dessins in-4, Recueil Gaignières à Oxford, t. VII, f. 16, 17.

1384? Monnaie de Guillaume III de la Voulte, évêque de Valence et de Die. Partie d'une pl. in-8 en haut. Rousset, Mémoire sur les monnaies du Valentinois, pl. 1, n° 6, p. 14.

1385.

1385. Mars 24. Tombe de Jehan de la Porte, en pierre, à gauche, presqu'au milieu du chœur de l'église des Jacobins de Chartres. Dessin in-8, Recueil Gaignières à Oxford, t. XIV, f. 66.

Août 11. Tombeau de Bertrandus II de Maumort, évêque de Poitiers, en pierre, dans la chapelle de Saint-Hilaire, à la croisée à gauche de l'église cathédrale de Saint-Pierre de Poitiers. Dessin in-8. Idem, t. VII, f. 105.

Décembre. Lettres-patentes de pardon accordé aux Gantois, par Philippe le Hardi, après leur rébellion, lues publiquement en la ville de Gand, par maistre Jean Dalle, sans indication de ce qu'était ce monument. Dessin color., in-12 en haut. Gaignières, t. XI, 27.

La cité de Dieu de saint Augustin, par Raoul de Praelles. 1385? Manuscrit de l'année 1385, in-..... 2 volumes. Bibliothèque des ducs de Bourgogne, n°s 9013, 9014, Marchal, t. I, p. 181. Cet ouvrage contient :

Des miniatures.

> Le tome II est indiqué comme étant de 1375, sans doute, par erreur.

Les Chroniques de France, dites de saint Denis, jusqu'au commencement du règne de Charles VI. Manuscrit sur vélin, du xiv° siècle, in-fol., maroquin rouge. Bibliothèque impériale, Manuscrits, fonds de Lavallière, n° 33, catalogue de la vente, n° 5017. Ce volume contient :

Miniature représentant l'auteur assis dans son cabinet, vu de face. Pièce in-12 carrée, au feuillet 1, recto.

Miniature divisée en quatre compartiments, représentant des sujets de l'histoire de France; flotte, assemblée, construction d'une ville, bataille, dans une bordure d'ornements. Pièce in-fol. en haut., au feuillet 3, verso.

Miniatures représentant des sujets divers relatifs à l'histoire de France; réunions, scènes d'intérieurs, cérémonies d'église, combats, exécutions, etc. Pièces in-12 carrées; dans le texte, lettres peintes, ornements.

> Miniatures de bon travail; elles offrent des particularités curieuses sous le rapport des vêtements, armures, ameublements, accessoires divers, etc. La conservation est très-belle.

Sceaux de Jean III de Sarrebruck, seigneur de Commercy, mort en 1384 ou 1385, et de Marie d'Ar-

1385 ? celles sa femme. Pl. in-8 en haut., lithogr. Dumont, Histoire — de Commercy, t. I, à la page 125.

1386.

1386. Portrait de Charles III du nom, dit le Petit ou de la
Février 6. Paix, duc de Duras, comte de Gravina, se disant roi de Jérusalem, de Naples et de Sicile, et roi d'Hongrie, se disant encore vingt-troisième comte de Provence, Forcalquier et Piedmont. Pl. in-12 en haut. Bouche, la Chorographie — de Provence, t. II, p. 401, dans le texte.

Monnaie du même. Petite pl. Vergara, monete del regno di Napoli, p. 38, dans le texte.

Deux monnaies du même. Partie d'une pl. in-4 en haut., grav. sur bois. Argelati, t. I, pl. 30, nos 1, 2.

1386. Huit monnaies de Charles III d'Anjou et Ladislas, rois de Naples. Partie d'une pl. in-fol. en haut., grav. sur bois, nos 1 à 8. Muratori, Antiquitates italicæ, etc., t. II, à la page 639-640, dans le texte.

Mars 24. Tombeau de Jean Ier du nom, comte d'Auvergne et de Boulogne, à l'abbaye du Bouschet. Pl. in-4 en larg. Baluze, Histoire généalogique de la maison d'Auvergne, t. I, à la page 142, dans le texte.

Avril 6. Portrait de Jean d'Artois, comte d'Eu, chambellan de France, d'après une miniature du livre manuscrit des hommages du comté de Clermont en Beauvoisis, miniature in-fol. en haut. Gaignières, t. V, 20. = Partie d'une pl. in-fol. en larg. Montfaucon, t. III, pl. 31, 2e partie, n° 1.

Figure du même, en marbre blanc, sur son tombeau 1386.
de marbre noir, dans le chœur de l'église de Saint- Avril 6.
Laurent du château d'Eu. Dessin in-fol. en haut.
Gaignières, t. V, 21. = Partie d'une pl. in-fol. en
larg. Montfaucon, t. III, pl. 31, 2ᵉ partie, n° 2.

Tombeau de Jean d'Artois, comte d'Eu, et d'Ysabel
de Melun, sa femme, en marbre noir, et les figures
de marbre blanc, dans l'église de l'abbaye de Notre-
Dame d'Eu, à droite du chœur. Deux dessins grand
in-8, Recueil Gaignières à Oxford, t. I, f. 56, 57.

> Ysabel de Melun mourut le.... décembre 1389.
> Le dessin du feuillet 57 n'est pas mentionné dans le bulletin des comités historiques.

Statue de Renaud de Dormans, chanoine de Paris, de Mai.
Chartres et de Soissons, archidiacre de Châlons-sur-
Marne, en pierre, le masque et les mains en marbre,
dans la chapelle du collége de Beauvais, à Paris;
maintenant au musée de Versailles, n° 298.

> Voir à 1380.

Figure de Girard le Sayne, escuyer, seigneur de Lestrée, Novemb. 20.
sur sa tombe, au milieu du chapitre des Jacobins
de Chaalons. Dessin in-fol. en haut. Gaignières,
t. V, 50.

Tombe de Girars li Saynes, mort 20 novembre 1386,
Marie de Sairy, sa femme, morte 14 novembre 1426;
au-dessous des deux figures sont représentés seize
enfants avec le nom de chacun d'eux; au milieu du
chapitre des Jacobins de Chaalons. Dessin grand
in-4, Recueil Gaignières à Oxford, t. XIII, f. 47.

1386. Figure de Tristan de Roye, chevalier, sire de Busenes,
Décembre 8. sur sa tombe, à l'abbaye de Longpont. Dessin in-fol. en haut. Gaignières, t. V, 48. = Partie d'une pl. in-fol. en larg. Montfaucon, t. III, pl. 34, n° 9.

Décemb. 28. Figure de Charles de France, dauphin de Viennois, fils aîné de Charles VI et d'Isabel de Bavière, sur sa tombe de cuivre jaune, sous le marchepied de la chapelle de la Vierge, dans l'église de l'abbaye de Saint-Denis. Dessin in-fol. en haut. Gaignières, t. V, 10. = Partie d'une pl. in-fol. en haut. Montfaucon, t. III, pl. 26, n° 3.

1386. Trois monnaies de Louis II d'Anjou, roi de Naples. Petite pl. Vergara, monete del regno di Napoli, p. 39, 40, dans le texte.

Grand scel et contre-scel de Louis, comte d'Étampes, seigneur de Gallardon, à des lettres d'amortissement en faveur du chapitre de la cathédrale de Chartres. Partie d'une pl. lithogr., in-8 en haut. De Santeul, le Trésor de Notre-Dame de Chartres, pl. 6, n° 14.

1387.

1387. Figure de Charles II le Mauvais, roi de Navarre, à
Janvier 1. genoux, d'après un vitrail de la nef de l'église de Notre-Dame d'Évreux. Dessin color., in-fol. en haut. Gaignières, t. VI, 17.

Trois monnaies du même. Partie d'une pl. in-4 en haut. Tobiesen Duby, Monnoies des barons, pl. 18, n°s 1 à 3.

Quatre monnaies du même, frappées à l'imitation des

monnaies du roi de France, et probablement avant 1361. Petites pl. grav. sur bois. Revue numismatique, 1843, Lecointre Dupont, p. 110, 112, 113, dans le texte.

1387.
Janvier 1.

Monnaie du même, en imitation de celles de Philippe de Valois et du roi Jean, mais à un titre inférieur. Petite pl. grav. sur bois. Lecointre-Dupont, Lettres sur l'histoire monétaire de la Normandie, p. 39, dans le texte.

Trois monnaies du même, en imitation de celles du roi Jean et de Charles V, mais à un titre inférieur. Trois petites pl. grav. sur bois. Idem, p. 42, 43, 44, dans le texte.

Monnaie du même. Petite pl. grav. sur bois. Fillon, Considérations — sur les monnaies de France, p. 160, dans le texte.

Deux monnaies du même. Partie d'une pl. in-4 en haut. Poey d'Avant, pl. 2, nos 10, 11, p. 33.

Monnaie de Pierre, IVe roi d'Arragon. Partie d'une pl. in-4 en haut. Saint Vincens, Monnaies des comtes de Provence, planche sans numéro (après pl. 21).

Janvier 5.

Tombe sur laquelle on lit : Jacet magister in artibus et doctor in theologia, quondam magr colegii de Pselleio par.; figure du professeur avec ses élèves, à gauche, au bas du chœur de l'église de Saint-Yves de Paris. Dessin in-8, Recueil Gaignières à Oxford, t. X, f. 79.

Mai 4.

Figure de Henry Guilloquet l'aîné, maire de Ponteaudemer et bourgeois de Rouen, sur sa tombe, dans

Mai 28.

1387.
Mai 28.

le chapitre des Cordeliers de Rouen. Dessin in-fol. en haut. Gaignières, t. V, 89.

Tombe de Henry Guelloquet l'aisné, mort le 28 mai 1387, et Agnes Guelloquet, sa femme, morte le 4 octobre 1370, en pierre, la deuxième à droite, dans le chapitre des Cordeliers de Rouen. Dessin in-8, Recueil Gaignières à Oxford, t. IV, f. 98.

Juillet 2.

La vie, exercices, mort et miracles du bienheureux saint Pierre de Luxembourg, diacre, cardinal, évêque de Metz, par F. Martin de Bourey. Paris, Robert Fouet, 1623, in-12. Ce volume contient :

Figure du bienheureux Pierre de Luxembourg, à genoux, tourné à droite; en haut un ange offrant une couronne au crucifix. Pl. in-12 en haut., à la fin de la table.

Armoiries. Petite pl., au feuillet avant la page 1, verso.

La vie du bienheureux Pierre de Luxembourg, évêque de Metz et cardinal. Paris, Helie Josset, 1681, in-12. Ce volume contient :

Portrait du bienheureux Pierre de Luxembourg, évêque de Metz, à mi-corps; médaillon ovale. *Noblin sculpsit*. Pl. in-12, en tête du volume.

—

Trois monnaies de saint Pierre IIe de Luxembourg, cardinal, évêque de Metz. Partie d'une pl. in-fol. en larg., lithogr. De Saulcy, Supplément aux recherches sur les monnaies des évêques de Metz, pl. 4, n[os] 148 à 150.

Voir à l'année 1400, manuscrits à miniatures, histoire.

Tombe de Robert Bavier, en pierre, à droite en entrant 1387.
dans le chœur de l'église de l'abbaye de Coulombs. Septembre 2.
Dessin in-8, Recueil Gaignières à Oxford, t. XIV, f. 80.

Le Livre de la chasse que fist le conte Phebus de Foys et seigneur de Bearn. Manuscrit sur vélin, du xiv° siècle, in-fol., maroquin violet, aux armes d'Orléans. Bibliothèque impériale, Manuscrits, ancien fonds français, n° 7097. Ce volume contient :

Une grande quantité de miniatures représentant des sujets relatifs à la chasse. Dans la dernière on voit un personnage à genoux, adressant sa prière à un saint assis. Pièces in-4 en larg., dans le texte.

Ces miniatures sont très-belles, d'un travail remarquable, et les particularités qu'on y trouve sur tout ce qui se rapporte à la chasse les rendent fort curieuses. C'est un des beaux manuscrits de la Bibliothèque impériale.

Ce manuscrit commencé le 1er mai 1387, suivant une des notes qui y sont jointes, fut d'abord donné à Philippe le Hardi, duc de Bourgogne. Il appartint ensuite à un seigneur de la famille de Melun, très-probablement Jean de Melun, II° du nom; ses armes sont peintes sur le feuillet 1 après la table. Il passa ensuite à un archiduc d'Espagne, dont les armes sont au feuillet qui est au commencement du volume.

En 1661, le 22 juillet, ce manuscrit fut donné à Louis XIV par le marquis de Vigneaux, lieutenant général. Cela est constaté par un certificat du lecteur de la chambre Lamesnadière. Placé alors à la Bibliothèque du roi, il en fut retiré par Louis XIV, pour être remis au duc de Bourgogne, son petit-fils, et depuis il fut donné par ce roi au comte de Toulouse. Ce dernier fait est établi par une déclaration de Léonard de Bongard, écuyer sieur Du Cambard, capitaine des chasses et maître particulier des eaux et forêts du duché et pairie de Rambouillet en date du 15 février 1769, reliée dans le volume.

C'est très-probablement ce manuscrit qui est porté dans le catalogue de la bibliothèque du château de Rambouillet dressé en 1726 et 1735, page 77.

Sous le règne du roi Louis-Philippe, ce manuscrit était dans la bibliothèque privée du roi, comme provenant de la succession du duc de Penthièvre. En 1834, il se trouvait momentanément déposé à la bibliothèque du Louvre. En 1848, à l'époque de la chute du gouvernement royal, il était à Neuilly. Réclamé par la Bibliothèque nationale, dans cette même année 1848, il y fut replacé.

Il n'y a aucun doute que ce précieux manuscrit ne soit bien celui dont l'histoire vient d'être tracée. Il porte en tête le numéro 7097 écrit de la même main et de la même manière que tous les manuscrits de l'ancien fonds français.

Postérieurement à l'époque où Louis XIV ôta ce manuscrit de la bibliothèque du roi, il y fut remplacé, vers la fin du xvii° siècle, par un autre manuscrit du même ouvrage, sur papier, acheté à un habitant de la ville de Nevers ; on lui donna le même numéro, sans sous-chiffres. Ce manuscrit est décrit ci-après, et je l'indique comme 7097 (bis).

Après l'ouvrage du comte de Foix on a placé dans le volume un poëme sur la chasse, sans miniatures. Cette adjonction avait été probablement faite anciennement. La reliure actuelle, qui est en maroquin violet, aux armes d'Orléans, a été faite sous le règne de Louis-Philippe.

Figures d'après des miniatures de ce manuscrit. Pl. de diverses grandeurs, grav. sur bois. Lacroix, le Moyen Age et la Renaissance, t. 1, chasse, 2 à 12, dans le texte.

Le Livre de la chasse, par Gaston Phebus, comte de Foix, seigneur de Béarn. Manuscrit sur papier, du xiv° siècle, in-fol., veau marbré. Bibliothèque impériale, Manuscrits, ancien fonds français, n° 7097 (bis.) Ce volume contient :

Un grand nombre de dessins à la plume rehaussés de

couleur de bistre, représentant des sujets relatifs à la chasse, in-4 en larg., dans le texte. 1387.

Ces dessins, peu remarquables sous le rapport de l'exécution, sont intéressants pour les détails relatifs à la chasse que l'on y trouve. Leur conservation est bonne.

Voir l'article précédent du manuscrit n° 7097.

Vitrail représentant les armoiries, devises et attributs des sept familles qui ont longtemps à cette époque occupé les premiers emplois à Bruxelles, placé dans la chapelle du Saint-Sacrement à Sainte-Gudule de Bruxelles; copié dans un manuscrit de la Bibliothèque de Saint-Pierre, à Lille. = Cavalier portant une bannière avec armoiries, entouré de six autres armoiries; toutes les sept les mêmes que celles du vitrail précédent. Deux pl. in-4 en haut. Millin, Antiquités nationales, t. V, n° LXI, pl. 4.

Millin ne parle pas dans son texte de la seconde de ces deux planches.

Sceau du parlement de Beaune, à une charte de 1387. Partie d'une pl. in-fol. en haut. Trésor de numismatique et de glyptique, Sceaux des communes, communautés, évêques, abbés et barons, pl. 14, n° 11.

Sceau de l'archevesque de Bordeaux. Partie d'une pl. lithogr., in-8 en haut. Bascle de Lagrèze, le Trésor de Pau, pl. 11, n° 1.

Sceau du vicomte de Rohan. Partie d'une pl. in-fol. en larg. Beaunier et Rathier, pl. 156, n° 3.

Trois monnaies de Marie de Bourbon, veuve de Robert,

1387. prince d'Achaïe. Partie d'une pl. in-4 en haut. De Saulcy, Numismatique des croisades, pl. 16, n°s 9, 10, 11, p. 150.

Monnaie douteuse de la principauté de Morée, peut-être de Marie de Bourbon. Partie d'une pl. lithogr., in-4 en haut. Buchon, Recherches — quatrième croisade, pl. 2 bis, n° 8, p. 258. = Idem, Nouvelles recherches, atlas, pl. 23, n° 8.

<small>Dans le texte des recherches, je n'ai pas trouvé mention de cette monnaie.</small>

1388.

1388.
Janvier 12. Sceau de Jean IV° Serclaës ou t'Serclaës, évêque de Cambrai. Partie d'une pl. in-fol. en haut. Trésor de numismatique et de glyptique, Sceaux des communes, communautés, évêques, abbés et barons, pl. 4, n° 7.

Mars 1. Tombe de Ladislas, roy de Pologne, qui est dans le milieu de la nef de la nouvelle église de Saint-Benigne, à Dijon. Dessin in-4 en haut. Miscellanea eruditæ antiquitatis, etc., ex museo, J. du Tilliot, Recueil manuscrit, in-fol., 4 vol. de la Bibliothèque de l'Arsenal, t. I. = Dessin grand in-4 en haut., dans un volume de dessins provenant de J. du Tilliot, idem, sans numéro. = Pl. in-4 en haut. Mémoires de l'Académie — de Dijon, C. N. Amanton, 1832, à la page 17.

<small>Ladislas le Blanc, parent du roi de Pologne, Casimir, avait fait profession dans l'ordre de Cîteaux et pris l'habit noir dans le monastère de Saint-Bénigne de Dijon. Après la mort de Casimir, encouragé par quelques seigneurs polonais, il voulut</small>

se faire reconnaître roi de Pologne et se rendit dans la grande Pologne. Il ne réussit pas, et revint à son monastère de Saint-Bénigne de Dijon, où il mourut le 1er des calendes de mars 1388. 1388.

Tombeau de Nicolas de Braque, mort 13 août 1388, Jeanne du Tremblay, sa femme, morte 13 septembre 1352, en pierre, dans la chapelle de Braque, à droite, dans l'église de la Mercy de Paris. Deux dessins in-4, presque carrés, Recueil Gaignières à Oxford, t. II, f. 50, 51. Août 13.

Tombe de Gilles de Lorris, évêque de Noyon, la première de la deuxième rangée, à main droite, dans le sanctuaire de l'église cathédrale de Notre-Dame de Noyon. Dessin grand in-8. Idem, t. XIV, f. 110. Novemb. 28.

Figure de Béatrix vidamesse de Chaalons, femme de Tristan de Roye, chevalier, sire de Busenes, mort le 8 décembre 1386, auprès de son mari, sur leur tombe, à l'abbaye de Longpont. Dessin in-fol. en haut. Gaignières, t. V, 49. = Partie d'une pl. in-fol. en larg. Montfaucon, t. III, pl. 34, n° 10. Décemb. 18.

Voir à l'année 1386.

Diverses armoiries des anciens comtes de Goello et de Penthièvre. Pl. in-8 en haut., pl. 119, Revue archéologique, A. Leleux, 1849, Anatole Barthélemy, à la page 279. 1388.

Tombe de frère Guillaume de Fouvent VIII, maître de l'hôpital du Saint-Esprit de Dijon. Dessin in-fol. en haut. Histoire de la maison — du Saint-Esprit de Dijon, manuscrit de la Bibliothèque de l'Arsenal, p. 48.

Deux monnaies de Wenceslas VI, roi de Bohême, roi

1388. des Romains, empereur, duc de Luxembourg. Partie d'une pl. in-8 en haut., lithogr. Den Duyts, n°˚ 316, 317, pl. H, n°ˢ 46, 47, p. 127.

Il mourut le 16 août 1419.

1388? Sceau de François d'Urbin, archevêque de Bordeaux, en 1384. Petite pl. grav. sur bois. Société de sphragistique, baron Chaudruc de Crazannes, t. II, p. 220, dans le texte.

1389.

1389. Monnaie de Arnould de Hornes, évêque de Liége.
Mars 8. Petite pl. grav. sur bois. Revue numismatique, 1845, C. Robert, p. 443, dans le texte.

Mai. Tombe de Jean de Foris, abbé, en pierre, un peu à droite, du costé de l'épistre, devant le crucifix du jubé, dans la nef de l'ancienne église de Saint-Pierre, dans l'abbaye de Jumiéges. Dessin grand in-8, Recueil Gaignières à Oxford, t. V, f. 35.

Juin 3. Tombeau de maistre Pierre Dorgemont, chancelier de France, qui quitta cette charge en 1380, et de Marguerite de Voisins, sa femme, morte l'an 1381, en pierre, contre le mur, à costé gauche, entre les deux fenêtres de l'église, dans la chapelle Saint-Fiacre, seconde chapelle à gauche, dite Dorgemont, dans l'église de Sainte-Catherine, rue Saint-Antoine. Dessin petit in-fol. en haut. Recueil Gaignières à la Bibliothèque Mazarine, n° 4. = Pl. in-fol. en haut. Al. Lenoir, Musée des Monuments français, t. VIII, pl. 252. = Pl. in-fol. en haut. A. Lenoir, Histoire

des arts en France, pl. 54. = Maintenant au Musée de Versailles, n° 2956.

1389.
Juin 3.

Sur le tombeau était la statue seule de Pierre Dorgemont à genoux.

Vœu rendu à Nostre-Dame d'Espérance, à Tolose, par le roy Charles VI, peinture à fresque, dans le cloître des Carmes de Toulouse. Pl. in-4 en larg. Menestrier, Histoire—de la ville de Lyon, p. 509, dans le texte. = Pl. in-fol. en larg. De Vic et Vaissete, Histoire générale de Languedoc, t. IV, à la page 396. = Pl. in-4 en larg., lith. Histoire générale de Languedoc, par de Vic et Vaissete, édition de du Mège, t. VII, à la page 331. = Partie d'une pl. in-fol. magno en haut. Al. Lenoir, Monuments des arts libéraux, etc., pl. 43, p. 45.

Octobre 16.

Charles VI étant à la chasse, à quelques lieues de Toulouse, s'égara la nuit dans la forêt de Bouconne, et fit un vœu à la sainte Vierge pour se tirer de ce danger. Il voua d'offrir le prix de son cheval à la chapelle de Notre-Dame de Bonne-Espérance de l'église des Carmes de Toulouse, s'il échappait au péril où il se trouvait. Il retrouva aussitôt sa suite, et s'acquitta de son vœu. Il distribua aussi à chacun des grands seigneurs qui l'accompagnaient une ceinture d'or sur laquelle était le mot : ESPÉRANCE.

Figure d'Isabel de Melun, fille de Jean Ier du nom, comte de Tancarville, femme de Jean d'Artois, comte d'Eu, mort le 6 avril 1386, en marbre blanc, sur son tombeau de marbre noir, auprès de son mari, dans l'église du château d'Eu. Dessin in-fol. en haut. Gaignières, t. V, 22. = Partie d'une pl. in-fol. en larg. Montfaucon, t. III, pl. 31, 2e partie, n° 3.

Décembre.

1389. Quatre monnaies de Guillaume III de Bavière, dit l'Insensé, comte de Hainaut et de Hollande, comme comte de Hainaut. Partie d'une pl. in-4 en haut. Tobiesen Duby, Monnoies des barons, pl. 86, n⁰ˢ 4 à 7.

Monnaie du même. Partie d'une pl. in-fol. en haut. Trésor de numismatique et de glyptique, Histoire par les monuments de l'art monétaire chez les modernes, pl. 21, n° 9 (texte, n° 7.)

Deux monnaies du même. Partie d'une pl. lithogr., in-8 en haut. Revue numismatique, 1840, L. Deschamps, pl. 25, n⁰ˢ 1, 2, p. 449.

Monnaie du même, frappée à Valenciennes. Partie d'une pl. in-8 en haut., lithogr. Den Duyts, n° 290, pl. D, n° 20, p. 108.

Vingt-deux monnaies du même. Trois pl. lith., in-4 en haut. Chalon, Recherches sur les monnaies des comtes de Hainaut, pl. 13, 14, 15, n⁰ˢ 94 à 115, p. 73.

Trois monnaies du même. Partie d'une pl. in-4 en haut. Idem, Suppléments, pl. 2, n⁰ˢ 14, 15, et dans le texte, p. xxxi.

Miniature d'une charte du contrat de mariage de Jean, duc de Berri, avec Jeanne, fille de Jean II, comte d'Auvergne et de Boulogne, représentant les époux, des Archives du royaume. J, carton 1105, pièce n° 8, voyez Revue archéologique, 1847, p. 753.

<small>Jean, duc de Berry, épousa, en 1389, étant âgé de soixante ans, Jeanne d'Auvergne, qui avait alors douze ans.</small>

Six monnaies de Jeanne et Philippe le Hardi, duchesse et duc de Brabant. Partie de deux pl. in-8 en haut., lithogr. Den Duyts, n°os 67 à 72, pl. 8, n°os 62, 63, pl. 9, n°os 64 à 67, p. 20, 21, 22.

1389.

Monnaie de Philippe le Hardi, duc de Bourgogne, comte de Flandre, et de Jeanne, duchesse de Brabant. Partie d'une pl. in-8 en haut., lithogr. Den Duyts, n° 188, pl. xviii, n° 109, p. 69.

Neuf monnaies des mêmes. Chiys, pl. 10, 11.

Figure d'un homme *tout noir* peint, pour Nicolas Flamel, dans le cimetière des Innocents de Paris. pl. in-12, grav. sur bois. Langlois, Essai — sur les danses des morts, t. 1, p. 126, dans le texte.

1390.

Champ clos tenu à Saint-Inglevert, près Calais, par trois chevaliers français contre tous venans. Pl. in-8 en larg., lithogr. Mémoires de la Société des antiquaires de la Morinie, t. III, à la page 194.

1390.
Mars 20.

> Cette planche est jointe à une notice sur la commune de Saint-Inglevert, dans laquelle ce tournoi est assez longuement décrit, sans qu'il y soit mention de cette planche, ni du monument d'après lequel elle a été gravée. Il serait possible que ce fût une composition moderne. Cette notice est de M. Louis Cousin, de Boulogne, membre honoraire de la Société des antiquaires de la Morinie.

Tombeau de Guitte, chastelain de Beauvais, seigneur de Saint-Denis-le-Thiboust, et de Morcour, grand queue de France, et chambellan du roy, mort en 1390, la veille saint Pierre; et de Jehenne, dame de

1390.

Coudun, fille de monseigneur de Rayneval, morte en 1389, le mercredy devant la Saint-Martin diver, en pierre, dans une niche, à gauche, dans la nef de l'église des Jacobins de Beauvais. Dessin in-fol. magno en haut. Bibliothèque impériale, manuscrits, boetes de l'ordre du Saint-Esprit, Chastelain.

C'est le premier article dans lequel je cite le recueil dit : Boetes de l'ordre du Saint-Esprit. Je donnerai plus tard les détails relatifs à ce recueil.

Heures en français et latin, avec un calendrier français, et autres pièces en latin et français. Manuscrit sur vélin, du XIV° siècle, petit in-4, maroquin noir. Bibliothèque impériale, Manuscrits, fonds de Lavallière, n° 127, catalogue de la vente, n° 284. Ce volume contient :

Cent treize miniatures représentant des sujets de sainteté. Pièces de diverses grandeurs, dans le texte.

Ces miniatures, sans doute de diverses mains, sont, en partie, remarquables par une exécution assez fine. On y peut trouver beaucoup de particularités relatives aux vêtements et à d'autres détails. Leur conservation n'est pas égale, mais est en général bonne.

Ces heures ont appartenu à Louis, duc d'Anjou, roi de Jérusalem et de Sicile, II° du nom, et depuis à Charles II, duc de Lorraine et de Bar, qui les fit relier pour la seconde fois en 1606. Une note ajoutée par M. de Gaignières porte que, les ayant achetées, il les a fait relier de nouveau en 1708. C'est l'état actuel de ce volume.

Sur la première reliure de ce manuscrit, on lisait la date de 1390.

Figures d'après des miniatures de ce manuscrit : Pl. in-8

en haut., color., Humphreys, pl. 13. = Pl. in-fol. en haut. Sylvestre, Paléographie universelle, t. III, 157.

1390?

Les Chroniques des roys de France (dites de saint Denis) allant jusques au commencement du règne de Charles VI. Manuscrit sur vélin, de la fin du xiv° siècle, in-fol. magno. Bibliothèque impériale, Manuscrits, ancien fonds français, n° 8303. Ce volume contient :

Miniature représentant divers personnages, dont l'un est assis dans une chaire fleurdelisée. Pièce in-12 carrée au feuillet 1 recto, en tête du prologue.

Miniature représentant le siége de Troye ; en haut un ange tient l'écusson de France. Pièce grand in-4 en larg., étroite ; au-dessous, le commencement du texte, entouré d'une bordure représentant des sujets divers, in-fol. magno en haut., au feuillet 12, recto.

Un grand nombre de miniatures représentant des sujets relatifs à l'histoire de France ; baptême d'un roi, combats, scènes de guerre et maritimes, siéges, souverains sur leur trône, réunions, etc. Pièces de diverses grandeurs, dans le texte. Ornements.

> Toutes ces miniatures sont d'un très-bon travail ; elles offrent beaucoup d'intérêt pour de nombreuses particularités relatives aux vêtements, armures, armes, ameublements, accessoires, arrangements intérieurs, etc. La conservation est bonne en général, et souvent très-belle.

Chroniques de saint Denis, depuis le roy Pharamond jusques au commencement du règne de Charles VI. Manu-

1390 ? scrit sur vélin, de la fin du xive siècle, in-fol. maximo, veau marbré. Bibliothèque impériale, Manuscrits, supplément français, n° 6. Ce volume contient :

Un grand nombre de miniatures représentant des faits divers relatifs aux récits de cette chronique; entrevues, assemblées, cérémonies, hommages, couronnements, faits de guerre, supplices, morts, enterrements, vues de villes et de châteaux. Pièces de diverses grandeurs, dans le texte.

> Miniatures d'un travail fin et la plupart d'une précieuse exécution. Elles offrent de l'intérêt sous le rapport des vêtements, ameublements, et arrangements intérieurs. C'est un très-beau manuscrit, dont la conservation est parfaite.

Les Chroniques de saint Denis, en français. Manuscrit sur velin, in-fol. maximo de 470 feuillets, veau brun. Bibliothèque de l'Arsenal, Manuscrits français, histoire, 142. Ce manuscrit contient :

Trente-huit miniatures en clair-obscur, représentant des faits historiques, batailles et autres événements; elles sont de forme carrée et placées au commencement des chapitres.

> Miniatures offrant des particularités à remarquer pour les armures et les vêtements. La conservation du volume est bonne.

Chronique générale de France, jusqu'à l'année 1390. Manuscrit in-. Bibliothèque des ducs de Bourgogne, n° 2, Marchal, t. II, p. 295. Ce volume contient :

Des miniatures diverses.

Sceau et contre-sceau de Hector de Vuerehoute, second

mari de Marguerite de Flandre, fille naturelle de Louis III du nom, comte de Flandre. Partie d'une pl. in-fol. en haut. Wree, la Généalogie des comtes de Flandre, p. 115 c, Preuves 2, p. 290. 1390?

Figure de Eudelene, femme de Nicolas de Plancy, seigneur de Drulley et de Bourgoignons, conseiller et maître des comptes du roi, en relief, à la chapelle de Notre-Dame du Pain, dans l'église de Notre-Dame de Chaalons. Dessin color., in-8 en haut. Gaignières, t. V, 77.

Sceau de Gobert VI, baron d'Apremont, famille des plus anciennes de Lorraine. Partie d'une pl. in-fol. en haut. Trésor de numismatique et de glyptique, Sceaux des communes, communautés, évêques, abbés et barons, pl. 13, n° 10.

Figure de Bouchart, comte de Vendosme et de Chartres, sur sa tombe en cuivre, au milieu du chœur de l'église de Saint-George de Vendosme. Dessin in-fol. en haut. Gaignières, t. IV, 23. = Partie d'une pl. in-fol. en haut. Montfaucon, t. III, pl. 14, n° 5.

Bouchart VII mourut en l'année 1400.

Figure de Isabeau ou Jeanne de Bourbon La Marche, femme de Bouchart, comte de Vendosme en 1364, mort le. 1390, auprès de son mari, sur leur tombe, au milieu du chœur de l'église de Saint-George de Vendosme. Dessin in-fol. en haut. Gaignières, t. IV, 24. = Partie d'une pl. in-fol. en

1390 ? haut. Montfaucon, t. II, pl. 14, n° 4. = Partie d'une pl. in-fol. en haut. Beaunier et Rathier, pl. 155.

<small>Isabeau ou Jeanne de Bourbon mourut en 1371.</small>

Sceau de Jeanne de Clermont, dame de Saint-Just, fille de Jean de Clermont, femme de Jean Ier, comte d'Auvergne. Partie d'une pl. in-fol. en haut. Trésor de numismatique et de glyptique, Sceaux des grands feudataires de la couronne de France, pl. 25, n° 8.

<small>Jean Ier comte d'Auvergne mourut le 24 mars 1386.</small>

Bas-relief représentant saint Hubert dans le monastère des Cordeliers de Nevers. Pl. in-4 carrée, grav. sur bois. Morellet, le Nivernois, t. I, p. 128, dans le texte.

1391.

1391. Janvier 4. Figure de Jeanne, femme de Jean Perdrier et mère de maître Jean Perdrier, prêtre, cler de la chapelle du roi, mort le 3 octobre 1376, sur sa tombe, avec son fils, au milieu de la sacristie de l'ancienne église des Blancs-Manteaux, à Paris. Dessin in-fol. en haut. Gaignières, t. IV, 39.

Février. Tombeau des ducs de Lorraine, Jean Ier et Nicolas d'Anjou, dans l'église collégiale de Saint-Georges, à Nancy. Partie d'une pl. in-fol. en haut. Calmet, Histoire de Lorraine, t. III, pl. 3. = Pl. lithogr., in-8 en larg. Bulletin de la Société d'archéologie lorraine, Henri Lepage, t. I, Bulletin 3, pl. 3, p. 186.

<small>Jean Ier, duc de Lorraine, mourut à Paris entre le mois d'août 1390 et le mois de mars 1391. Chazot place sa mort au 17 septembre 1390.</small>

Je la classe au mois de février 1391. 1391.
Le duc Nicolas mourut à Nancy le 24 juillet ou le 12 août Février.
1473. Voir à cette date.

Sceau de Jean I^{er}, duc de Lorraine. Partie d'une pl. in-4 longue en larg. Baleicourt, Traité — de la maison de Lorraine, à la page xxvij, n° 11.

Trois sceaux du même. Partie de deux pl. in-fol. en haut. Calmet, Histoire de Lorraine, t. II, pl. 3, n° 19, pl. 4, n^{os} 20, 21.

Monnaie du même. Partie d'une pl. in-4 longue en larg. Baleicourt, Traité — de la maison de Lorraine, à la page xxvij, n° 2.

Deux monnaies du même. Partie d'une petite pl. en larg. Idem, à la page cclxxix, dans le texte.

Neuf monnaies du même. Partie d'une pl. in-fol. en haut. Calmet, Histoire de Lorraine, t. 2, pl. 1, n^{os} 8 à 16.

Une autre monnaie du même. Partie d'une pl. in-fol. en haut. Idem, t. V, pl. 5, n° 4.

Trois monnaies du même, frappées à Sierck. Partie d'une pl. in-fol. en haut., lith. Mémoires de l'Académie royale de Metz, 1828, pl. 3.

Vingt-sept monnaies du même. Partie d'une pl. et pl. in-4 en haut., lithogr. De Saulcy, Recherches sur les monnaies des ducs héréditaires de Lorraine, pl. 6, n^{os} 2 à 5, n^{os} 7 à 17, pl. 7, n^{os} 1 à 12.

Deux monnaies du même. Partie d'une pl. lith., in-8 en haut. Revue numismatique, 1842, A. d'Affry de la Monnoye, pl. 10, n^{os} 2, 3, p. 269.

1391.
Février.

Trois monnaies du même, frappées à Sierck. Partie d'une pl. in-8 en haut. Teissier, Histoire de Thionville, planche à la page 445, n^{os} 1, 2.

Monnaie du même. Partie d'une pl. in-8 en haut. Revue numismatique, 1848, J. Laurent, pl. 14, n° 4, p. 287 et suiv.

Monnaie du même. Partie d'une pl. in-4 en haut. Poey d'Avant, pl. 21, n° 7, p. 348.

<small>Cette monnaie devait être gravée sur cette planche; mais elle y a été omise.
C'est la monnaie publiée par M. de Saulcy, pl. 6, n. 2.</small>

Monnaie de Marie de Blois et de Jean I^{er}, duc de Lorraine, frappée à Neufchâteau. Petite pl. grav. sur bois. Revue numismatique, 1851, D. Colson, p. 270, dans le texte.

Juin 11. Contre-sceau de Jean de Bourbon, I^{er} du nom, comte de La Marche, de Vendôme, etc. Partie d'une pl. in-8 en haut. Trésor de numismatique et de glyptique, Sceaux des grands feudataires de la couronne de France, pl. 7, n° 5.

Août. Sceau de Gaston Phœbus, vicomte de Béarn et de Foix. Partie d'une pl. lithogr., in-8 en haut. Bascle de Lagrèze, le Trésor de Pau, pl. 11, n° 2.

<small>Il mourut au commencement d'août de cette année.</small>

Septemb. 23. Tombe de Thomas de Saux, dit le Loup, sire de Ventoux, dans l'église de la Sainte-Chapelle de Dijon. Partie d'une pl. in-fol. Plancher, Histoire de Bourgogne, t. II, à la page 31.

Étendard que l'on croit avoir été donné par Philippe le Hardi, duc de Bourgogne, à la ville de Dijon, et conservé dans la Chambre de ville de cette cité. Dessin in-fol. en larg. Miscellanea eruditæ antiquitatis, etc., ex museo J. du Tilliot. Recueil manuscrit in-fol., 4 vol. de la Bibliothèque de l'Arsenal, t. I. *1391.*

Trois monnaies de Guillaume Ier le Riche, comte de Namur. Partie d'une pl. in-8 en haut., lithogr. Den Duyts, nos 305 à 307, pl. G, nos 35 à 37, p. 119. Octobre 1.

Deux monnaies attribuées au même, frappées ou ayant cours dans le Maine, au commencement du xve siècle, sous le nom de Guillot. Partie d'une pl. in-4 en haut. Hucher, Essai sur les monnaies frappées dans le Maine, pl. 1, nos 34, 35, p. 47, 48.

Tombe de Étienne Morle, doyen du chapitre de l'église de Saint-Urbain de Troyes. Pl. in-fol. en haut., lith. Arnaud, Voyage — dans le département de l'Aube, planche non numérotée, p. 194. Novemb. 26.

1392.

Tombe de Ivain de Bearn, en pierre, le long des chaires, à gauche, vis-à-vis le pulpitre; dans le chœur de l'église des Chartreux de Paris. Dessin grand in-8, Recueil Gaignières à Oxford, t. II, f. 90. 1392. Janvier 30.

Figure de Blanche de France, comtesse de Beaumont, fille de Charles IV le Bel, femme de Philippe de France, duc d'Orléans, en marbre blanc, sur son tombeau, auprès de Marie, sa sœur, à l'abbaïe de Saint-Denis. Dessin in-fol. en haut. Gaignières, t. V, Février 8.

1392.
Février 8.

18. = Partie d'une pl. in-fol. en larg. Montfaucon, t. II, pl. 49, n° 5. = Partie d'une pl. in-8 en haut. Al. Lenoir, Musée des monuments français, t. II, pl. 69, n° 64. = Partie d'une pl. in-fol. magno en haut. Al. Lenoir, Monuments des arts libéraux, etc., pl. 34, p. 39.

Voir à l'année 1341.

Sceau de la même. Partie d'une pl. in-fol. en haut. Trésor de numismatique et de glyptique, Sceaux des grands feudataires de la couronne de France, pl. 3, n° 4.

Février 18. Figure de Simon, comte de Roucy et de Braine, en marbre blanc, sur son tombeau de marbre noir, dans la chapelle des seigneurs de l'abbaye de Saint-Yved de Braine. Dessin in-fol. en haut. Gaignières, t. V, 52. = Partie d'une pl. in-fol. en haut. Montfaucon, t. III, pl. 35, n° 2.

Tombeau de Simon, comte de Roucy et de Braine, mort 18 février 1392, et de Marie de Chastillon, sa femme, morte 11 avril 1396, figures coloriées, au milieu de la chapelle des Seigneurs, à droite, dans l'église de l'abbaye de Saint-Yved de Braine. Dessin grand in-8, Recueil Gaignières à Oxford, t. VI, f. 89.

Figure de Marie de Chastillon, morte le 11 avril 1396, femme de Simon, comte de Roucy et de Braisne, mort le 18 février 1392, en marbre blanc, auprès de son mari, sur leur tombeau de marbre noir, dans leur chapelle, à l'abbaye de Saint-Yved de Braine. Dessin in-fol. en haut. Gaignières, t. V, 61. = Partie

d'une pl. in-fol. en haut. Montfaucon, t. III, pl. 35, n° 3.

1392.

Figure de Guillaume de Sens, premier président du parlement de Paris, sur son tombeau, dans le grand cloître des Chartreux de Paris. Partie d'une pl. in-4 en larg. Millin, Antiquités nationales, t. V, n° LII, pl. 5, n° 8.

Avril 11.

Figure debout de Nicolas de Plancy, seigneur de Drulley et de Bourgoignons, conseiller et maître des comptes du roi, en relief, à genoux, au-dessus de l'autel de la chapelle de Notre-Dame du Pain, dans l'église de Notre-Dame de Chaalons, où il est enterré. Dessin color., in-8 en haut. Gaignières, t. V, 76.

Juin 2.

Deux tableaux en ivoire garnis de figures et de sujets en relief, représentant, l'un, la vie de saint Jean-Baptiste, et l'autre, la Passion de Jésus-Christ, du XIVe siècle, provenant de l'ancienne Chartreuse de Dijon, et désignés sous le nom d'Oratoire des duchesses de Bourgogne. Au Musée de l'hôtel de Cluny, n° 418.

1392?

> Dans les registres de l'ancienne Chartreuse de Dijon déposés aux archives du département de la Côte-d'Or, il existe un titre constatant que ces deux tableaux furent payés 500 livres à Berthelot Heliot, valet de chambre du duc Philippe le Hardi, suivant les comptes de 1392-1393.
> Celui de ces deux tableaux qui représente la vie de saint Jean-Baptiste a été acheté par M. Alexandre du Sommerard il y a plus de vingt ans; l'autre a été acquis depuis la formation du musée.

133.

1393.
Janvier 22.
Tombeau de Nicolas Balnau, évêque Dolme, mort au chastel d'Angers, à la porte du chapitre des Cordeliers, à Angers. Dessin in-fol. en haut. Bibliothèque impériale, manuscrits, boetes de l'ordre du Saint-Esprit, Balnau.

Février 20.
Monnaie de Raimond IV, prince d'Orange. Partie d'une pl. in-8 en haut. Mader, t. V, n° 14, p. 24.

Tobiesen Duby donne cette monnaie à Reimond III, mort en 1340. Voir à cette date.

Monnaie du même. Partie d'une pl. in-8 en haut. Revue numismatique 1843, E. Cartier, pl. 19, n° 3, p. 452.

Deux monnaies de Raimond III ou de Raimond IV, princes d'Orange. Partie d'une pl. in-8 en haut. Revue numismatique, 1844, A. du Chalais, pl. 4, n°s 3, 4, p. 55.

Février 23.
Tombe de Reginaldus de Valle, abbé de l'abbaye d'Hérivaulx, en pierre, la troisième de la première rangée, au bas des marches de l'autel, dans le sanctuaire de l'église de cette abbaye. Dessin grand in-8, Recueil Gaignières, t. III, f. 57. = Dessin in-8, Recueil Gaignières à Oxford, t. III, f. 63.

Juin 11.
Figure de Jean de Bourbon, 1er du nom, comte de La Marche, de Vendosme et de Castres, en marbre blanc, sur son tombeau, dans la chapelle de Saint-Jean, de l'église collégiale de Saint-Georges de Vendosme. Dessin in-fol. en haut. Gaignières, t. V, 35. = Partie d'une pl. in-fol. en larg. Montfaucon, t. III, pl. 34, n° 1.

Tombeau de Jean de Bourbon, Ier du nom, comte de La Marche, de Vendosme et de Castres, et de Catherine, comtesse de Vendosme, sa femme, en marbre noir, les figures de marbre blanc, dans la chapelle de Saint-Jean, de l'église collégiale de Saint-Georges de Vendosme. Dessin in-fol., Recueil Gaignières à Oxford, t. I, f. 37. 1393. Juin 11.

<small>Catherine, comtesse de Vendosme, mourut le 1er avril 1412.</small>

Portrait de Jean de Bourbon, Ier du nom, comte de La Marche, de Vendosme et de Castres, d'après une miniature du livre manuscrit des hommages du comté de Clermont en Beauvoisis, miniature in-fol. en haut. Gaignières, t. V, 34.

Figures à genoux de Jean de Bourbon, Ier du nom, comte de La Marche, de Vendosme et de Castres, et de Catherine de Vendosme, fille de Jean VI, comte de Vendosme, sa femme, morte le 1er avril 1412, sur un vitrail de la chapelle de Vendosme, dans l'église cathédrale de Chartres. Dessin color., in-fol. en haut. Gaignières, t. V, 33. = Partie d'une pl. in-fol. en larg. Montfaucon, t. III, pl. 34, n° 3.

Tombe de Blanche la Gonaude de Bon, abbesse, en pierre, la deuxième de la première rangée, devant la grande grille, dans l'église de l'abbaye de Saint-Sauveur-lez-Évreux. Dessin grand in-8, Recueil Gaignières à Oxford, t. V, f. 93. Octobre 2.

Tombe de Gillet Millon tavernier, en pierre, le visage et les mains d'alabastre, du costé de l'église, dans le petit cloître des Chartreux de Paris. Dessin grand in-8. Idem, t. II, f. 168. Octobre 9.

1393.
Novemb. 29.
Figure de Léon de Luzignan, roi d'Arménie, qui mourut à Paris, en marbre blanc, sur son tombeau de marbre noir, à gauche du grand autel des Célestins de Paris. Dessin id-fol. en haut. Gaignières, t. V, 39. = Partie d'une pl. in-fol. en haut. Montfaucon, t. III, pl. 32, n° 3. = Partie d'une pl. in-4 en haut. Millin, Antiquités nationales, t. I, n° III, pl. 23, n° 1. = Partie d'une pl. in-8 en larg. Al. Lenoir, Musée des monuments français, t. II, pl. 72, n° 65. = Partie d'une pl. in-fol. maximo en larg. Albert Lenoir, Statistique monumentale de Paris, livrais. 10, pl. 6. = Pl. in-fol. maximo en haut., color. Idem, livrais. 29, pl. 14.

Décemb. 1. Tombe de Franciscus Sydoniensis episcopus, en pierre, à gauche, au fond du chapitre des Cordeliers de Rouen. Dessin in-8, Recueil Gaignières à Oxford, t. IV, f. 99.

Décemb. 23. Figure de Philipes d'Artois, fils de Philipes d'Artois, comte d'Eu, connétable de France, et de Marie de Berry, en marbre blanc, sur son tombeau de marbre noir, en dehors du chœur, dans l'église de l'abbaye de Notre-Dame d'Eu. Dessin in-fol. en haut. Gaignières, t. V, 24. = Partie d'une pl. in-fol. en larg. Montfaucon, t. III, pl. 31, 2ᵉ partie, n° 5.

Tombe de Alanus Forestarii, au pied des marches du sanctuaire de l'église de Saint-Yves de Paris. Dessin in-8, Recueil Gaignières à Oxford, t. X, f. 83.

Le Pèlerinage de la vie humaine, en vers, — de l'âme — de Jésus-Christ, par Guillaume de Deguillaville. Manuscrit sur vélin, du xivᵉ siècle, in-fol., maroquin rouge.

Bibliothèque impériale, Manuscrits, ancien fonds français, n° 7210. Ce volume contient :

1393 ?

Miniature représentant les armoiries de.......... recouvertes de l'écu de France. On lit en bas : *Karolus-Octavus*, en caractères gothiques.

Un grand nombre de miniatures représentant des sujets divers, scènes de l'Histoire sainte, entrevues, conférences, personnages seuls, martyres, scènes d'intérieur, repas. Petites pièces carrées; quelques-unes sont réunies par quatre; dans le texte.

> Ces miniatures d'un travail assez fin, contiennent des particularités à remarquer pour les vêtements et les arrangements intérieurs. La conservation est bonne.
>
> Ce manuscrit, écrit par Oudin de Carvanay, a appartenu à Charles VIII, et il provient de Fontainebleau n° 959, ancien catal. n° 482.

Sceau de Guillaume VI, dit le Vieux, duc de Juliers, fils de Guillaume V et de Jeanne de Hainaut. Partie d'une pl. in-fol. en haut. Trésor de numismatique et de glyptique, Sceaux des grands feudataires de la couronne de France, pl. 30, n° 8.

Dix-sept cartes à jouer, faisant partie d'un jeu de tarots, que l'on croit avoir été fait pour le roi Charles VI, par Jacquemin Gringoneur; miniatures avec des fonds et ornements en or. In-8 en haut.

> Ces cartes représentent les personnages suivants :

Le Pape,	Les Amoureux,	La Force,
L'Empereur,	Le Pendu,	La Tempérance,
L'Hermite,	Le Char,	La Fortune,
La maison de Dieu,	La Lune,	La Mort,
Le Varlet,	Le Soleil,	Le Jugement.
Le Fou,	La Justice,	

1393?

Bibliothèque impériale, département des Estampes.

Ces dix-sept cartes sont regardées comme ayant effectivement fait partie de celles mêmes qui ont été peintes pour Charles VI.

Dix-sept cartes tarots lithogr. et color. à la main sur les originaux, conservés au Cabinet des estampes de la Bibliothèque royale, idem. Dix-sept pl. doubles, l'une au trait, l'autre color., in-fol. en haut. Jeux de cartes — publiés par la Société des bibliophiles français, n^os 2 à 18. = Fragments du jeu de cartes de tarots, idem. Pl. color., in-fol. en haut. Willemin, pl. 176. = Douze des dix-sept cartes à jouer du jeu, idem. Pl. in-fol. magno en haut. Al. Lenoir, Monuments des arts libéraux, etc., pl. 42, p. 45. = Quatre cartes du jeu de piquet, idem. Pl. in-4 en haut., color. Lacroix, le Moyen âge et la Renaissance, t. II; cartes à jouer, planche sans numéro. = Une des cartes du jeu de tarots, idem. Pl. in-8 en haut. Langlois, Essai — sur les danses des morts, pl. 48.

—

Sceau de la Sainte-Chapelle de Vincennes. Partie d'une pl. in-8 en haut. Revue archéologique, 1847, pl. 77, n° 3.

1394.

1394.
Juin 23.

Figure d'Isabel de Taissy, femme de Mgr Olivier Manoy, sur sa tombe, devant la chapelle du rosaire, aux Jacobins de Chaalons, où elle est qualifiée de Madame et son mari de Monseigneur. Dessin in-fol. en haut. Gaignières, t. V, 53. = Dessin grand in-8, Recueil Gaignières à Oxford, t. XIII, f. 39.

Quatre monnaies de Clément VII (Robert de Genève), pape, frappées à Avignon. Partie d'une pl. in-4 en haut. Saint-Vincens, Monnaies des comtes de Provence, pl. 21, n⁰ˢ 15 à 18. 1394. Septemb. 16.

Monnaie du même, frappée dans le comtat Venaissin. Partie d'une pl. in-fol. en haut. Trésor de numismatique et de glyptique, Histoire par les monuments de l'art monétaire chez les modernes, pl. 17, n° 13.

Monnaie du même, frappée à Avignon. Partie d'une pl. lithogr., in-8 en haut. Revue numismatique, 1839, E. Cartier, pl. 11, n° 5, p. 265.

Figure de Guillaume de Voisins, escuyer, seigneur de Voisins-le-Cuit, auprès de Chevreuse, sur sa tombe, dans la nef de l'église de Villiers-le-Bascle, près de Chevreuse. Dessin in-fol. en haut. Gaignières, t. V, 54. Décemb. 12.

Figure de Jeanne de Quiencourt, morte en 1394, femme de Guillaume de Voisins, mort le 12 décembre 1394, avec son mari, sur leur tombe, dans la nef de l'église de Villiers-le-Bascle, près de Chevreuse. Dessin in-fol. en haut. Gaignières, t. V, 55.

Tresor de Vennerie, composé l'an MCCCLXXXXIV, par Hardouin, seigneur de Fontaines Guerin, en vers. Manuscrit sur vélin, du XIV° siècle, petit in-4, maroquin rouge. Bibliothèque impériale, Manuscrits, fonds Cangé, n° 64, Regius, 7225[2]. Ce volume contient : 1394.

Quelques miniatures représentant des sujets relatifs à la chasse. Pièces petit in-12 en larg., dans le texte.

<small>Miniatures d'un travail médiocre, qui offrent de l'intérêt pour des détails de vêtements et autres. La conservation est bonne.</small>

1394. Poesies de Jehan Froissart. Manuscrit sur vélin, de la fin du xive siècle, in-fol., veau marbré. Bibliothèque impériale, Manuscrits, ancien fonds français, n° 7215. Ce volume contient :

Miniature représentant un personnage assis, tenant un livre, devant lequel sont un homme et deux femmes. Pièce in-12 en haut., au feuillet 1, verso, en tête du texte.

> Cette miniature, d'un travail médiocre, offre peu d'intérêt. La conservation est bonne.
>
> D'après une mention à la fin du manuscrit, il serait de l'année 1394.
>
> Ce manuscrit, que l'on croit avoir été écrit de la main de Froissart même, fut porté par lui en Angleterre, et contient les indications de plusieurs possesseurs anglais. Il provient de Fontainebleau, n° 264. Ancien catalogue, n° 587.

Tombe de Guillermus de Ortis, abbas, en pierre, sous les chaires des chantres, à l'entrée du chœur de l'église de l'abbaye de Saint-Père de Chartres. Dessin in-8, Recueil Gaignières à Oxford, t. XIV, f. 54.

Fonts baptismaux de l'église de Rueil, dans le diocèze de Tours. Pl. in-8 en haut. Bourassé, la Touraine, p. 383, dans le texte.

1395.

1395.
Janvier 16. Tombeau de Bernard de La Tour d'Auvergne, évêque et duc de Langres, dans le chœur de l'église cathédrale de Langres. Pl. in-fol. en haut. Baluze, Histoire généalogique de la maison d'Auvergne, t. I, à la page 312.

Mars 22. Tombe de Thomas d'Estouteville, évêque de Beauvais,

en cuivre, la deuxième du premier rang, du costé 1395.
de l'évangile, dans le chœur de l'église cathédrale
de Beauvais. Dessin grand in-8, Recueil Gaignières à
Oxford, t. XIV, f. 7.

Tombe de Nicolaus et Johannes, abbates, etc., obiit Juillet 17.
Johannes, 17 jul. 1395, au fond du chapitre de
l'abbaye de Lespan, proche la ville du Mans. Dessin
in-8, Recueil Gaignières à Oxford, t. VIII, f. 79.

Tombe de Hue, comte de Roucy et de Braynne, mort Octobre 25.
25 octobre 1395, et de Blanche de Coucy, sa femme,
morte 24 février 1410, figures coloriées, à gauche,
dans la chapelle de Saint-Denis, qui est celle des
Seigneurs, dans l'église de l'abbaye de Saint-
Yved de Braine. Dessin grand in-8. Idem, t. VI,
f. 88.

Figure de Blanche de Coucy, femme de Hugues, comte
de Roucy et de Braine, en marbre blanc, auprès de
son mari, sur leur tombeau de marbre noir, dans
leur chapelle, à l'abbaye de Saint-Yved de Braine.
Dessin in-fol. en haut. Gaignières, t. V, 57. = Par-
tie d'une pl. in-fol. en haut. Montfaucon, t. III,
pl. 35, n° 5. = Partie d'une pl. in-fol. en haut. Beau-
nier et Rathier, pl. 168, n° 3.

Figure de Jeanne de Vendosme, dame de Domfront, Novemb. 29.
fille de Bouchart, comte de Vendosme et d'Alix de
Bretagne, sur sa tombe, dans le milieu du chœur
de l'église des Mathurins, à Paris. Dessin in-fol. en
haut. Gaignières, t. V; 56. = Dessin in-8, Recueil
Gaignières à Oxford, t. II, f. 15. = Partie d'une
pl. in-fol. en larg. Montfaucon, t. III, pl. 34, n° 6.

1395. = Partie d'une pl. in-4 en haut. Millin, Antiquités nationales, t. III, n° xxxii, pl. 3, n° 2.

<small>Le texte de Millin porte par erreur pl. 3 bis.</small>

Décemb. 12. Sceau et contre-sceau de Yoland de Flandres, dame de Cassel, etc., femme de Henry IV, comte de Bar et de Puysaye. Partie d'une pl. in-fol. en haut. Wree, la Généalogie des comtes de Flandre, p. 104 a, Preuves 2, p. 227.

<small>L'histoire de Griselidis, etc., en vers. Manuscrit sur vélin, avec la date de 1395, petit in-4, veau fauve. Bibliothèque impériale, Manuscrits, ancien fonds français, n° 7999³, Cangé, n° 49. Ce volume contient :</small>

Quelques dessins à la plume représentant des sujets de ce roman; rencontres, chasse, scènes d'intérieur, de diverses grandeurs, dans le texte.

<small>Ces dessins, d'un travail médiocre, sont curieux sous le rapport de quelques détails d'intérieur. Leur conservation est bonne.</small>

1395? Sceau de Pierre, seigneur de Preaux, dernier seigneur de cette maison, qui se fondit dans une branche de celle de Bourbon. Partie d'une pl. in-fol. en haut. Trésor de numismatique et de glyptique, Sceaux des communes, communautés, évêques, abbés et barons, pl. 14, n° 9.

1396.

1396. Statue couchée de Thibault VII, seigneur de Neufchâ-
Septemb. 28. tel, sur son tombeau, dans l'église des Cordeliers de Nancy. Moulage en plâtre. Musée de Versailles, n° 1284.

Le miroir hystorial de Vincent de Beauvais, translaté en françois par frère Jehan de Vignay. Manuscrit sur vélin, du xiv⁰ siècle, in-fol. magno, quatre volumes, maroquin rouge. Bibliothèque impériale, Manuscrits, ancien fonds français, nᵒˢ 6934, 6935, 6936, 6937, anciens nᵒˢ 62, 75, 231, 297. Ce manuscrit contient :

1396.

Un grand nombre de miniatures en grisaille, représentant des sujets de l'Histoire des peuples anciens et de l'Histoire Sainte, cérémonies religieuses, scènes singulières, combats, rencontres, entrevues, faits de toutes natures. Pièces de différentes grandeurs dans les deux premiers volumes et dans le quatrième, dans le texte. Les miniatures du troisième volume n'ont pas été faites, et les places sont restées en blanc.

> Ces miniatures ou plutôt ces dessins sont d'un travail d'une exécution facile et précise, sans être le produit d'un talent bien remarquable. On peut y trouver de nombreux détails curieux sur les vêtements et les usages. La variété des sujets représentés est très-grande. La conservation de tous ces dessins est fort bonne.
>
> Le troisième volume n° 6936 est un volume dépareillé d'un exemplaire différent, joint à tort au présent exemplaire.
>
> Les trois volumes ont été écrits par Raoulet d'Orléans en 1396. Ils ont appartenu à Louis de France, duc d'Orléans, fils de Charles V, assassiné en 1407, par ordre du duc de Bourgogne.

Sceau et contre-sceau de l'abbaye de Saint-Victor, dans l'Orléanais. Partie d'une pl. lithogr., in-fol. en larg., n° 2. Mémoires de la Société archéologique de l'Orléanais, Dumesnil, t. I, à la page 134.

1396?

Tombe de Petrus Cramete, dans la chapelle de la Vierge,

1396 ? dans l'église de l'abbaye d'Orcamp. Dessin grand in-8, Recueil Gaignières à Oxford, t. VI, f. 48.

<p style="padding-left: 2em;">Il avait fait deux fondations à Orcamp en 1392 et 1396.</p>

1397.

1397.
Janvier 31. Figure de Jean le Breton, dit Lange, bourgeois de Paris, sur sa tombe, dans la nef de l'église de l'abbaye de Chaalis. Dessin in-fol. en haut. Gaignières, t. V, 93. = Dessin grand in-8, Recueil Gaignières à Oxford, t. VI, f. 32.

Juin 16. Figure de Philipes d'Artois, comte d'Eu, connétable de France, en marbre blanc, sur son tombeau, à gauche du grand autel de l'église de Saint-Laurent d'Eu. Dessin in-fol. en haut. Gaignières, t. V, 23. = Deux dessins grand in-4, Recueil Gaignières à Oxford, t. I, f. 61, 62. = Partie d'une pl. in-fol. en larg. Montfaucon, t. III, pl. 31, 2e partie, n° 4. = Moulage en plâtre, Musée de Versailles, n° 1280.

<p style="padding-left: 2em;">Le Bulletin des comités historiques indique le n° 62 du tome I^{er} du Recueil Gaignières à Oxford, comme représentant le tombeau de Jean d'Artois, mort le 6 avril 1386.</p>

Août 15. Mausolée du cardinal d'Alençon, petit-fils de Charles, comte de Valois et d'Alençon, frère de Philippe le Bel, à Rome, dans l'église de *Santa-Maria in transtevere*, attribué au sculpteur Paolo Romano. Pl. in-fol. en haut. Seroux d'Agincourt, Histoire de l'Art, etc., Sculpture, pl. XXXIX, t. II, d°, p. 72.

Décemb. 23. Tombeau de Philippes d'Artois, fils de Philippes d'Artois, comte d'Eu, et de Marie de Berry, sa femme, de marbre noir et la figure de marbre blanc, en

dehors du chœur, à gauche, dans l'église de l'abbaye d'Eu. Dessin petit in-8, Recueil Gaignières à Oxford, t. I, f. 63.

1397.

Marie de Berry mourut le.... juin 1434.

La Vie de monseigneur saint Bernard, par trois docteurs, Guillaume, abbé de Saint-Théodore de Reims, Arnoul, abbé de Bonnevaulx (Bonneval) et Gaudeffroy Dausseurre (Auxerre), traduit en français pour Phillipe Desessars, en 1397. Manuscrit sur papier, de la fin du xiv° siècle, petit in-fol., parchemin. Bibliothèque impériale, Manuscrits, fonds de Colbert, n° 3227, Regius, n° 7272[1].

Ce volume contient :

Dessin colorié représentant saint Bernard assis, lisant. Pièce in-12 en haut. Au commencement du texte, fol. 15.

> Dessin de travail médiocre, offrant peu d'intérêt. La conservation est bonne.
>
> Ce manuscrit fut exécuté pour la duchesse de Bourgogne (sans doute Marie, fille de Charles le Téméraire), en 1396, par Jacotin de Ramecourt.

Tombe d'Isabelle la Cordière, femme de Jehan de la Porte, en pierre, un peu à gauche, devant le grand autel de l'église des Jacobins de Chartres. Dessin in-8, Recueil Gaignières à Oxford, t. XIV, f. 67.

Sceau de l'échiquier d'Alençon, de Charles II, comte d'Alençon, mort à la bataille de Crécy, en 1346, dont on se servait encore en 1397. Pl. de la grandeur de l'original. Desnos, Mémoires historiques sur la ville d'Alençon, t. II, dans le texte, à la page 403.

1397 ? Sceau du couvent de Saint-Louis de Poissy, à une charte de 1397. Partie d'une pl. in-fol. en haut. Trésor de numismatique et de glyptique, Sceaux des communes, communautés, évêques, abbés et barons, pl. 3, n° 2.

1398.

1398. Mai 22. Figure de messire Geoffroy de Charny, sur sa tombe, dans l'ancienne abbaye de Froidmont, près Beauvais. Pl. in-fol. en haut. Willemin, pl. 125.

Juin 25. Tombe de Jean Raeronsay, contre le mur, à gauche du grand autel de l'église de Saint-Yves de Paris. Dessin in-4, Recueil Gaignières à Oxford, t. X, f. 87.

Août 3. Tombe de Jehanne, femme Galeran de Montigny, et d'Agnès, femme de Raoul Lavegnant, morte en mai 1382, père et mère de Jehanne, en pierre, dans la chapelle Notre-Dame, dans l'église du château de Mont-le-Hery, près les chaires des chapiers. Dessin in-4. Idem, t. III, f. 94.

Octobre 5. Tombeau de Blanche de Navarre, femme de Philippe VI de Valois, avec Jeanne de France, leur fille, morte le 11 septembre 1374, à l'abbaye de Saint-Denis. Pl. in-8 en haut., grav. sur bois. Rabel, les Antiquitez et Singularitez de Paris, fol. 67, verso dans le texte. = Même planche Du Breul, les Antiquitez et choses plus remarquables de Paris, fol. 80, dans le texte. = Dessin in-fol. en haut. Gaignières, t. III, 35. = Partie d'une pl. in-fol. en larg. Montfaucon, t. II, pl. 49, n° 4. = Partie d'une pl. in-8 en larg. Al. Lenoir, Musée des monu-

ments français, t. II, pl. 72, n° 66. = Partie d'une pl. in-fol. magno en haut. Al. Lenoir, Monuments des arts libéraux, etc., pl. 34, p. 39.

1398.
Octobre 5.

>Jeanne, dite Blanche de France, mourut le 16 septembre 1373.

Figure à genoux de la même, peinte sur une cloison de bois, derrière l'autel de la chapelle de Saint-Hippolyte, dans l'église de l'abbaye de Saint-Denis. Partie d'une pl. in-fol. en larg. Montfaucon, t. II, pl. 55, n° 7.

Sceau de la même. Partie d'une pl. in-fol. en haut. Trésor de numismatique et de glyptique, Sceaux des rois et reines de France, pl. 8, n° 3.

La Passion de Nostre Seigneur Jhesu-Christ, que noble et puissante dame madame Ysabel de Bavière, royne de France, a fait translater de latin en françois, l'an 1398, avec la destruction de Jérusalem, l'ordonnance du Saint-Sacrement et un sermon. Manuscrit sur vélin, petit in-fol. de 105 feuillets. Bibliothèque royale de Munich. Codices gallici, in-fol., n° 22. Ce manuscrit contient :

1398.

Trente-six miniatures représentant les scènes de la Passion; elles sont in-12, de diverses formes, placées dans le texte.

>Ces miniatures, d'une médiocre exécution, sont curieuses sous le rapport des costumes de l'époque du manuscrit. Je n'y ai d'ailleurs rien vu de digne de remarque. La conservation n'est pas bonne.

Sceau représentant la légende de saint Théophile, des Archives de France. Pl. grav. sur bois. Société de

1398. sphragistique, L. J. Guénebault père, t. III, p. 348, dans le texte.

<blockquote>Publié aussi dans le moyen âge et la Renaissance, tome I^{er}, pl. 2, n° 1. Attribué par M. Vallet de Viriville à l'année 1398.</blockquote>

Tombe de messire Mile, chevalier, en pierre, dans la chapelle de Saint-Sébastien, dans l'église de l'abbaye d'Orcamp. Dessin grand in-8, Recueil Gaignières à Oxford, t. VI, f. 49.

Trois sceaux des facultés de théologie, de médecine et des arts — nation d'Angleterre, de l'Université de Paris. Partie d'une pl. in-fol. en haut. Trésor de numismatique et de glyptique, Sceaux des communes, communautés, évêques, abbés et barons, pl. 1, n^{os} 9 à 11.

Sceau de Louis de Chalon, I^{er} du nom, comte de Tonnerre, fils de Jean de Chalon III. Partie d'une pl. in-fol. en haut. Idem, pl. 14, n° 10.

1398 ? Tombe de Petrus de Genvilla et Petrus de Barre, abbés de l'abbaye d'Herivaulx, en marbre noir, les visages, les mains et la légende de marbre blanc, la deuxième de la première rangée, au bas des marches de l'autel, dans le sanctuaire de l'église de cette abbaye. Dessin in-4, Recueil Gaignières à Oxford, t. III, f. 56.

<blockquote>Il n'y a pas de date.</blockquote>

Sceau de Clément Rouhaut, dit Tristan, chevalier, mari de Perrenelle de Thouars, fille et héritière de Louis, vicomte de Thouars, et de Jeanne, comtesse de Dreux. Il prit, à cause de sa femme, les armes de Thouars et les titres de comte de Dreux et de

vicomte de Thouars. Partie d'une pl. in-fol. en haut. 1398 ?
Trésor de numismatique et de glyptique, Sceaux des
grands feudataires de la couronne de France, pl. 31,
n° 3.

Sceau de Jean de Chalon, comte d'Auxerre, et contre-
scel, à un acte de ce temps. Partie d'une pl. in-fol.
en haut. Plancher, Histoire de Bourgogne, t. II, à
la page 524, cinquième planche.

Monnaie frappée pour le comtat d'Avignon, de 1398
à 1404, au nom du pape Boniface IX. Petite pl.
grav. sur bois. Revue de la Numismatique française,
1836, E. Cartier, p. 12, dans le texte.

<small>Cette monnaie a été reproduite et attribuée à Boniface VIII.
Petite planche gravée sur bois. Revue numismatique, 1838,
p. 214 dans le texte.</small>

1399.

Figure de Guillaume de Sens, premier président du 1399.
parlement, sur sa tombe, dans le cloître des Char- Avril 11.
treux à Paris. Dessin in-fol. en haut. Gaignières,
t. V, 73. = Dessin petit in-4 en haut. Recueil Gai-
gnières, à la Bibliothèque Mazarine, n° 1.

Deux sceaux et contre-sceaux, et sceau privé de Ri- Septemb. 29.
chard II, roi d'Angleterre et de France, seigneur
d'Irlande, duc d'Aquitaine. Partie de deux pl. in-fol.
en haut. Trésor de numismatique et de glyptique,
Sceaux des rois et reines d'Angleterre, pl. 7, n° 2;
pl. 8, n°s 1, 2.

<small>Richard II remit à Henri de Lancastre, le 29 septembre
1399, la couronne et le sceptre, avec un écrit signé de sa main,
portant qu'il se déclare indigne et incapable de régner.
Il fut ensuite emprisonné et mourut en 1400.</small>

1399.
Septemb. 29.

Six monnaies du même, frappées en Guienne. Partie d'une pl. in-4 en haut. Venuti, Dissertations sur les anciens monuments de la ville de Bordeaux, nos 26 à 31.

Cinq monnaies du même. Partie d'une pl. in-fol. en haut. Snelling, A. View, etc., 1762, pl. 2, nos 16 à 20.

Trois monnaies du même. Partie d'une pl. in-fol. en haut. Idem, 1763, pl. 1, nos 5 à 7.

Monnaie du même. Partie d'une pl. in-8 en larg. Idem, Miscellaneous views, etc., 1769, p. 19, dans le texte.

Quatre monnaies du même. Partie d'une pl. in-fol. en haut. Idem, 1769, pl. 1, nos 34 à 37.

Dix monnaies du même. Partie de deux pl. in-4 en haut. Tobiesen Duby, Monnoies des barons, pl. 36, nos 8, 10 ; pl. 37, nos 1 à 8.

Monnaie du même. Partie d'une pl. in-8 en haut. Leake, an historial accunt of english money, 2e série, pl. 2, n° 19.

Deux monnaies du même, frappées en France. Partie d'une pl. in-4 en haut. Ruding, Annals of the coinage of Britain, Supplément, partie 2, pl. 13, nos 6, 7.

Quatre monnaies du même, idem. Partie d'une pl. in-4 en haut. Idem, pl. 11, nos 8 à 11.

Deux monnaies du même, idem. Partie d'une pl. in-4 en haut. et partie d'une pl. in-12 en larg. Hawkins,

Description of the anglo-gallic coins, pl. 2 et vignette sur le titre, n° 3, p. 65, 66. 1399. Septemb. 29.

Monnaie d'or du même. Partie d'une pl. in-4 en haut. Ainslie, pl. 1, n° 9, p. 35.

Monnaie d'or du même. Partie d'une pl. in-4 en haut. Idem, pl. 2, n° 18, p. 36.

Monnaie d'or du même. Partie d'une pl. in-4 en haut. Idem, pl. 2, n° 22, p. 19.

Trois monnaies d'argent et de billon du même. Partie d'une pl. in-4 en haut. Idem, pl. 5, nos 54 à 56, p. 110, 112.

Monnaie du même. Partie d'une pl. in-fol. en haut. Trésor de numismatique et de glyptique, Histoire par les monuments de l'art monétaire chez les modernes, pl. 16, n° 7.

Tombe de Paschal Huguenot, en cuivre, au milieu du chœur de l'église de l'abbaye de la Couture, au Mans. Dessin grand in-8, Recueil Gaignières à Oxford, t. VIII, f. 21. Octobre 3.

Tombe de Nicolas le Diseur, protonotaire apostolique, archidiacre de Noyon et de Laon, chanoine de ces églises et de celle de Paris, secrétaire du roi, en cuivre, à droite, contre les chaires, dans le chœur de l'église des Chartreux de Paris. Dessin grand in-8, Recueil Gaignières à Oxford, t. II, f. 85. = Partie d'une pl. in-4 en larg. Millin, Antiquités nationales, t. V, n° LII, pl. 4, sans numéro, mais devant être n° 5 (le texte porte par erreur n° 3). Octobre 24.

1399.
Novembre 1.

Figure de Jean IV ou V, duc de Bretagne, le Vaillant, en marbre blanc, sur son tombeau de marbre noir, au milieu du chœur de l'église cathédrale de Nantes. Dessin in-fol. en haut. Gaignières, t. V, 40. = Dessin grand in-8, Recueil Gaignières à Oxford, t. 1, f. 102. = Pl. in-fol. en larg. Lobineau, Histoire de Bretagne, t. I, à la page 498. = La même planche, Morice, Histoire de Bretagne, t. I, à la page 426. = Partie d'une pl. in-fol. en haut. Montfaucon, t. III, pl. 32, n° 4. = Dessin in-fol. en larg. Percier, Croquis faits à Paris, etc. Bibliothèque de l'Institut.

Portrait du même, d'après un vitrail de l'église des Cordeliers de Rennes. Pl. in-fol. en haut. Lobineau, Histoire de Bretagne, t. I, à la page 376. = La même planche. Morice, Histoire de Bretagne, t. I, à la page 314. = Partie d'une pl. in-fol. en larg. Beaunier et Rathier, pl. 145.

Sceau du même, à un acte de 1380, avec le contre-scel, représentant saint Michel. Partie d'une pl. in-fol. en larg. Beaunier et Rathier, pl. 156, n° 1.

Sceau du même à un acte de 1391. Partie d'une pl. in-fol. en larg. Idem, pl. 156, n° 2.

Sceau du même. Partie d'une pl. in-fol. en haut. Trésor de numismatique et de glyptique, Sceaux des grands feudataires de la couronne de France, pl. 18, n° 6.

Vingt-sept monnaies du même. Deux pl. et partie de deux autres in-4 en haut. Tobiesen Duby, Monnoies des barons, pl. 62, n° 12; pl. 63, n°[s] 1 à 14; pl. 64, n°[s] 1 à 10; pl. 65, n°[s] 1, 2.

Monnaie du même. Partie d'une pl. lithogr., in-8 en haut. Revue numismatique, 1841, E. Cartier, pl. 20, n° 11, p. 368 (texte, pl. 19 par erreur). — 1399. Novembre 1.

Trois monnaies du même. Partie d'une pl. in-8 en haut. Idem, 1847, Pot. de Gourcy, pl. 2, n°os 2, 3, 4, p. 39, 41.

Six monnaies du même. Partie de deux pl. in-8 en haut. Idem, A. Barthélemy, pl. 19, n°os 3 à 7; pl. 20, n° 1, p. 432 à 434.

Huit monnaies du même. Partie d'une pl. in-4 en haut. Poey d'Avant, pl. 5, n°os 2 à 8 et 10, p. 59 à 62. Le texte donne à Jean IV ou V le n° 9, qui est de Jean V ou VI, et qui est placé aussi à l'article de ce duc.

Monnaie du même. Partie d'une pl. in-fol. magno en larg. Potier de Gourcy, n° 8.

Tombe de Johannes Tarou, dixième abbas, dans la croisée, à gauche, devant la sacristie, dans l'église de l'abbaye de Perseigne. Dessin in-fol., Recueil Gaignières à Oxford, t. VIII, f. 102. — Novemb. 29.

Figure d'Alain Forestier, maistre-es arts, curé de l'église de Ploermel, sur sa tombe, dans l'église de Saint-Yves de Paris. Dessin in-fol. en haut. Gaignières, t. V, 70. = Partie d'une pl. in-4 en haut. Millin, Antiquités nationales, t. IV, n° xxxvii, pl. 3, n° 5. — Décemb. 31.

<small>La table du Recueil de Gaignières donnée dans la Bibliothèque historique de Le Long porte le 13 décembre.</small>

Monnaie d'argent de Jean de Gand, quatrième fils d'Édouard III, frère du prince Noir, roi de Castille et de Léon, duc d'Aquitaine, frappée en Guyenne. — 1399.

1399. Partie d'une pl. in-4 en haut. Venuti, Dissertations sur les anciens monuments de la ville de Bordeaux, n° 25.

Monnaie du même. Partie d'une pl. in-4 en haut. Tobiesen Duby, Monnoies des barons, Supplément, pl. 3, n° 6.

Monnaie de billon du même. Partie d'une pl. in-4 en haut. Ainslie, pl. 5, n° 53, p. 108.

François de La Marque, chevalier français, et Janico d'Artois, chevalier gascon, miniature d'un manuscrit de la Bibliothèque harleienne, dans le Musée britannique. Pl. in-12 en larg. Strutt, The regal and ecclesiastical antiquities of England, 1777, pl. 20. = Édition de 1842, idem.

Sceau des bourgeois de Berghes-Saint-Winoc, à une charte de 1399. Partie d'une pl. in-fol. en haut. Trésor de numismatique et de glyptique, Sceaux des communes, communautés, évêques, abbés et barons, pl. 7, n° 9.

Sceau des échevins et des co-bourgeois de la ville de l'Écluse, près de Bruges, à une charte de 1399. Partie d'une pl. in-fol. en haut. Idem, pl. 8, n° 9.

1400.

1400.
Avril 20. Figure de Evelius Radulphi, prêtre du dioceze de Leon, chanoine de l'église collégiale de Saint-Cloud, sur sa tombe, dans la nef de l'église de Saint-Yves de Paris. Dessin in-fol. en haut. Gaignières, t. V, 71.

= Dessin in-8, Recueil Gaignières à Oxford, t. X, f. 69. = Partie d'une pl. in-4 en haut. Millin, Antiquités nationales, t. IV, n° xxxvii, pl. 5, n° 5.

1400
Avril 20.

Le texte de Millin porte par erreur pl. 5, n° 1.

Sceau et contre-sceau de Louis d'Évreux II° du nom, comte d'Étampes, fils de Charles d'Évreux, comte d'Étampes et de Marie d'Espagne. Partie d'une pl. in-fol. en haut. Trésor de numismatique et de glyptique, Sceaux des grands feudataires de la couronne de France, pl. 23, n° 5.

Mai 16.

Tombeau de Pierre Morel, conseiller et avocat du duc et comte de Bourgogne, dans la chapelle de Sainte-Magdeleine, de l'église paroissiale de Notre-Dame d'Auxonne. Pl. in-4 en haut. Magasin encyclopédique, Cl. Xav. Girault, 1809, t. IV, à la page 5.

Juin 9.

Armoiries de Jean I^{er}, quatrième duc de Bourbon, et de Marie de Berry, sa femme. Petite pl. grav. sur bois. Achille Allier, l'ancien Bourbonnais, t. II, p. 29, dans le texte.

Juin 24.

Leur mariage eut lieu le 24 juin 1400. Jean I^{er} mourut prisonnier en Angleterre en janvier 1433.

Tombeau de Pierre Perrat, architecte de la cathédrale de Metz, et chapelle de la Vierge placée près de ce tombeau. Pl. lithogr., in-8 en haut., et petite pl. grav. sur bois. Begin, Histoire — de la cathédrale de Metz, vol. 1^{er}, à la page 164 et p. 196, dans le texte.

Juillet 4.

Épitaphe et tombeau de Arnoul de Puysseux, où il est

1400.
Août 17.

représenté aux pieds de la sainte Vierge, et derrière lui saint Jacques, en pierre, contre le mur, entre un tombeau et la sacristie, à droite, dans le sanctuaire de l'église de l'abbaye d'Hérivaulx. Dessin oblong, Recueil Gaignières à Oxford, t. III, f. 53.

Septemb. 3. Figure de Witasse de Guiry, sergent du roi au bailliage de Senlis, et gardien de l'église de Froidmont, au diocèse de Beauvais, sur sa tombe, dans le cloître de l'abbaye de Froidmont. Dessin in-fol. en haut. Gaignières, t. V, 91. = Partie d'une pl. in-fol. en haut. Willemin, pl. 160. = Partie d'une pl. in-fol. en haut. Beaunier et Rathier, pl. 166.

<blockquote>
Willemin a donné cette figure, principalement, dit-il, pour la comparer à celle du recueil de Gaignières, et faire juger de l'inexactitude des dessins de ce recueil; assertion fort erronée, si on voulait l'appliquer à tous les dessins de M. de Gaignières.

Il indique que cette figure fut gravée sur pierre vers 1480.
</blockquote>

Tombe de Untalle de Quiry, mort 3 septembre 1400, Laurence, fème dudit Untalle, morte 14. dans le cloistre de l'abbaye de Froidmond. Dessin grand in-4, Recueil Gaignières à Oxford, t. XIV, f. 30.

Tombe de Philippus de Rulliaco, un peu à gauche, dans le milieu de la nef de l'église basse de la Sainte-Chapelle de Paris. Dessin in-8, idem, t. X, f. 15.

Octobre. Figure de Pierre le Jay, doyen de l'église de Meaulx, conseiller aux requêtes du palais, à Paris, sur son tombeau, dans l'église des Chartreux de Paris. Partie d'une pl. in-4 en haut. Millin, Antiquités nationales, t. V, n° LII, pl. 4 bis, n° 2 (le texte porte par erreur pl. 4.)

Tombe de Jehan de Brevil, chanoine, en pierre, au milieu, proche le huitième pilier, à droite, dans la nef de l'église de Notre-Dame de Paris. Dessin grand in-8, Recueil Gaignières à Oxford, t. IX, f. 10.

1400.
Décemb. 3.

Figure de Jaquet Dyche, couvreur de maisons, bourgeois de Paris, sur sa tombe, dans la nef de l'église de Saint-Yves, à Paris. Dessin in-fol. en haut. Gaignières, t. V, 94. = Partie d'une pl. in-4 en haut. Millin, Antiquités nationales, t. IV, n° xxxvii, pl. 5, n° 3.

1400.

Tombe de Jaquet Dyche, mort 1400, et de Jehannette sa femme, morte 18 octobre 1419, à droite, contre les chaires, dans le chœur de l'église de Saint-Yves de Paris. Dessin in-8, Recueil Gaignières à Oxford, t. X, f. 70.

Portrait de Froissart assis, miniature d'un manuscrit du premier livre des chroniques de cet historien, de la Bibliothèque d'Amiens, provenant de l'abbaye du Gard. Partie d'une pl. in-8 en larg., lith. Mémoires de la Société des antiquaires de Picardie, t. III, p. 435, atlas, pl. 33, n° 83.

> Jean Froissart ou Froissard, né en 1337, fut poëte et historien. Il existe de sa chronique, qui va jusqu'en 1400, plusieurs manuscrits dont quelques-uns sont remarquables par les miniatures dont ils sont ornés.
> Il mourut en l'année 1400.
> Ce portrait est le seul qui ait quelque authenticité. Le suivant, de Larmessin, ne porte pas d'indication d'où il a été tiré.

Portrait de Jean Froissard, historien, en buste, tourné à droite. *De Larmessin, sculp.*, pl. in-4 en haut. Bullart, t. I, p. 124, dans le texte.

1400? Ordre de la Marguerite de Philippe le Hardi, duc de Bourgogne. Pl. in-8 en haut. Chifflet, Lilium Francorum veritate historica botanica et heraldica illustratum, p. 78, dans le texte.

MONUMENTS DU QUATORZIÈME SIÈCLE, SANS DATES PRÉCISES.

Manuscrits à miniatures.

THÉOLOGIE.

Biblia sacra. Manuscrit sur vélin, du xiv° siècle, in-fol., veau marbré. Bibliothèque impériale, Manuscrits, ancien fonds latin, n° 30. Ce volume contient :

Quelques lettres peintes, représentant des sujets de sainteté. Petites pièces, dans le texte.

> Ces petites miniatures sont d'un travail fin, et offrent quelque intérêt pour les sujets qu'elles représentent.
> La conservation est bonne.

Biblia sacra. Manuscrit sur vélin, du xiv° siècle, in-fol., veau marbré. Bibliothèque impériale, Manuscrits, ancien fonds latin, n° 32. Ce volume contient :

Quelques lettres peintes, représentant des sujets de sainteté. Petites pièces, dans le texte.

> D'un travail fort ordinaire, ces miniatures offrent peu d'intérêt. La conservation est bonne.

Biblia sacra. Manuscrit sur vélin, du xiv° siècle, in-12 cartonné. Bibliothèque impériale, Manuscrits, ancien fonds latin, n° 180. Ce volume contient :

Des lettres initiales peintes, représentant des ornements et les sept jours de la création. Petites pièces, dans le texte.

Des armoiries avec l'inscription : *Matheus des Gri-* 1400?
maldis, au feuillet 1, recto.

Même note.

Biblia sacra. Manuscrit sur vélin, du xiv° siècle, in-12 cartonné. Bibliothèque impériale, Manuscrits, ancien fonds latin, n° 198. Ce volume contient :

Des lettres initiales peintes et autres petites miniatures, représentant des personnages ou sujets de sainteté, dont les sept jours de la création. Très-petites pièces, dans le texte.

> Une miniature beaucoup plus moderne qui représente deux personnages a été ajoutée au commencement du volume. La conservation est bonne.

Biblia sacra. Manuscrit sur vélin, du xiv° siècle, in-8, maroquin rouge. Bibliothèque impériale, Manuscrits, ancien fonds latin, n° 207, Colbert, 6233, Regius, 4300 E. f. Ce volume contient :

Quelques lettres initiales peintes, dans lesquelles sont représentés des personnages et sujets de sainteté, dont les sept jours de la création (huit sujets). Petites pièces, dans le texte.

> Miniatures de peu d'intérêt, mais bien conservées.

La Bible traduite en français. Manuscrit sur vélin, du xiv° siècle, in-fol. maximo, maroquin rouge. Bibliothèque impériale, Manuscrits, ancien fonds français, n° 6701. Ce volume contient :

Un grand nombre de miniatures, lettres initiales et ornements. Pièces de différentes grandeurs, dans le texte.

> Ces miniatures, dont l'exécution est médiocre, offrent

1400 ? beaucoup de particularités remarquables. La conservation est bonne.

Le texte est incomplet. Il y manque une partie des Épîtres de saint Paul et l'Apocalypse.

Ce manuscrit a appartenu à Louis de Bruges, seigneur de la Gruthuyse. V. Van Praet, p. 91.

La Bible hystoriaux ou les hystoires escolastres, traduit de Pierre le Mangeur par Guyart des Moulins, en 1294. Manuscrit sur vélin, du XIV° siècle, in-fol. maximo, maroquin rouge. Bibliothèque impériale, Manuscrits, ancien fonds français, n° 6702. Ce volume contient :

Une miniature représentant la Sainte Trinité, in-4 carrée, en tête du volume, dans le texte.

Quelques miniatures représentant des sujets de la Bible, Petites pièces en larg., dans le texte.

Une mention, à la fin du volume, porte qu'il fut donné, le 10 septembre 1427, à Humfrey, duc de Gloucestre, comte de Haynnau, Hollande, etc., protecteur et deffenseur d'Angleterre, par sire Jehan Stanley, son chancelier.

Ces miniatures offrent peu d'intérêt. Leur conservation est bonne, sauf celle de la première. Celle-ci est gâtée.

Ce manuscrit provient de la bibliothèque du cardinal Mazarin, n° 70.

La Bible hystoriaulx ou les hystoires escolastres — les paboles (paraboles) Salomon. Manuscrit sur vélin, du XIV° siècle, in-fol. maximo, maroquin rouge, 2 volumes. Bibliothèque impériale, Manuscrits, ancien fonds français, n° 6702³, 6702⁴, fonds Colbert, 201, 202. Ces deux volumes contiennent :

1ᵉʳ volume :

Trois saints personnages assis ; en bas un homme nu,

couché, et un ange, miniature in-4 carrée, au 3ᵉ feuillet recto.

1400?

Beaucoup de miniatures représentant des sujets de la Bible. Petites pièces, dans le texte.

2ᵉ volume :

Le jugement de Salomon, miniature in-4 carrée, au 1ᵉʳ feuillet recto.

Des miniatures représentant des sujets de la Bible. Petites pièces, dans le texte.

<small>Miniatures de quelque mérite. Leur conservation est bonne.</small>

La Bible hystoriaus ou les hystoires escolastres, traduit de Pierre le Mangeur par Guyart des Moulins, en 1294. Manuscrit sur vélin, du xɪvᵉ siècle, in-fol. maximo, maroquin rouge. Bibliothèque impériale, Manuscrits, ancien fonds français, n° 6703. Ce volume contient :

Une miniature représentant Dieu le Père; dans les angles sont les quatre évangélistes, pièce in-4 carrée; sur le premier feuillet recto, dans le texte.

Quelques miniatures représentant des sujets de la Bible. Petites pièces en larg., dans le texte.

<small>Miniatures de peu d'intérêt. Leur conservation est bonne, sauf celle de la première qui est en mauvais état.
Ce manuscrit provient de la bibliothèque de Catherine de Médicis.</small>

Figures d'après des miniatures de ce manuscrit, savoir : Partie de deux pl. color., in-fol. en haut. Willemin, pl. 131, 149. = Pl. in-12 en haut. Lacroix, le Moyen âge et la Renaissance, t. IV, instruments de musique, 12, dans le texte.

1400?

La Bible, translatée par Guyart des Moulins. Manuscrit sur vélin, du xiv° siècle, in-fol. magno, 2 volumes, maroquin rouge. Bibliothèque impériale, Manuscrits, fonds de Colbert, n°˚ 13, 14, Regius, 6705³, 6705⁴. Ce manuscrit contient :

Miniature représentant le traducteur lisant dans son cabinet. Pièce in-12 carrée, dans le premier volume, au commencement du texte.

Miniature représentant un sujet très-compliqué, et contenant diverses compositions relatives au jugement dernier. Pièce grand in-4 carrée; au-dessous le commencement du psaultier. Le tout dans une riche bordure d'ornements avec figures, fleurs, fruits, animaux, in-fol. magno en haut., dans le premier volume, au feuillet 283.

Miniature divisée en quatre compartiments, représentant des sujets de l'Histoire sainte. Pièce in-4 carrée, au-dessous le commencement des paraboles de Salomon; le tout dans une bordure d'ornements avec figures, fleurs, fruits; dans le volume second, au commencement, feuillet 318.

Des miniatures représentant des sujets relatifs à l'Histoire sainte. Pièces de diverses grandeurs, mais presque toutes in-12 carrées, dans le texte des deux volumes.

<small>Miniatures d'un très-bon travail; elles offrent beaucoup d'intérêt par un grand nombre de détails de vêtements, ameublement, armures, accessoires, etc. La conservation est très-belle.</small>

La Bible hystoriaus translate en franchois, par Guiart des Moulins. Manuscrit sur vélin, du xiv° siècle, in-fol.

maximo, maroquin rouge. Bibliothèque impériale, Manuscrits, ancien fonds français, n° 6818, ancien n° 243. Ce volume contient :

1400?

Un très-grand nombre de miniatures représentant des sujets de la Bible. Petites pièces de diverses grandeurs, dans le texte.

> Ces miniatures offrent de l'intérêt, comme celles des autres Bibles historiaux. Leur conservation est bonne.
> Ce volume est composé de fragments de trois volumes différents. Les miniatures du commencement sont du xiv^e siècle, celles de la seconde partie de la fin de ce siècle. La troisième partie porte la date de 1347.

La Bible historiaus ou les histoires escolastres, traduits de Pierre le Mangeur par Guyart des Moulins, en 1294. Manuscrit sur vélin, du xiv^e siècle, in-fol., maroquin rouge. Bibliothèque impériale, Manuscrits, ancien fonds français, n° 6819. Ce volume contient :

Des miniatures représentant des sujets saints. Petites pièces, dans le texte.

> Ces miniatures ont quelque intérêt. La conservation est bonne.

La Bible moralisée, en latin et en français. Manuscrit sur vélin, texte du xiv^e siècle, miniatures des xiv^e, xv^e et xvi^e siècles, in-fol. maximo, maroquin rouge. Bibliothèque impériale, Manuscrits, ancien fonds français, n° 6829, ancien n° 250.

Un vieillard assis dans une chapelle d'architecture gothique, devant un pupitre ; vis-à-vis de ce vieillard est un lion assis. Dessin au trait, in-fol. en haut., en tête du volume.

Cent soixante-huit feuillets faisant trois cent-trente-

1400 ? six pages, sur chacune desquelles il y a huit miniatures, ce qui forme en tout deux mille six cent quatre-vingt-huit miniatures; il y a de plus dans chaque page des initiales peintes. Dans les seize derniers feuillets les miniatures sont en partie ébauchées seulement. A côté des miniatures, on lit les titres des sujets en latin et la traduction française.

Ces miniatures sont petites, en largeur. Elles représentent des moralités extraites de la Bible et des sujets qui y sont relatifs. Tous les états figurent dans ces petites peintures, et ils y sont traités quelquefois avec peu de ménagements. Les personnages sont représentés avec d'autant plus de rigueur que leur position dans le monde était plus élevée. On voit dans ces miniatures des scènes de toutes natures et même des sujets licencieux, dans lesquels sont placés des prêtres et des moines.

Il faudrait de longs détails pour faire apprécier l'importance de ce précieux volume, l'un des plus admirables de la bibliothèque impériale et de tout ce que ces miniatures offrent d'intéressant. Celles des trente-trois premiers feuillets paraissent être les seules que l'on puisse placer à la même date que l'écriture du volume, c'est-à-dire dans la dernière partie du xive siècle; celles des feuillets 34 à 68 sont du xve siècle, et plus belles encore que les premières. Quelques-unes ont été attribuées à Jean Van Eick. Depuis le feuillet 69, les miniatures paraissent être de la fin du xve siècle ou du commencement du xvie.

On reconnaît par ce court exposé que ces miniatures, d'un travail admirable, offrent d'innombrables particularités curieuses et fort variées. La conservation est bonne.

Le texte est formé de moralités tirées de la Bible; on en ignore l'auteur. Il se termine au prophète Isaïe. Quelques fragments existant à la bibliothèque font penser qu'il était plus étendu.

Ce précieux volume doit avoir appartenu à divers propriétaires, dont l'un des derniers a été probablement Guillaume de Poitiers, comte de Saint-Vallier, père de Diane de Poitiers.

Camus a donné une dissertation sur cette Bible moralisée et sur celle numérotée 6829² qui suit (Notices et extraits des manuscrits de la Bibliothèque nationale et autres bibliothèques, t. VI, p. 106 et suiv.).

1400 ?

Figures d'après des miniatures de ce manuscrit, savoir : Pl. in-fol. en haut. Willemin, pl. 205. = Pl. in-4 en haut. color. Camille Bonnard, Costumes des XIII°, XIV° et XV° siècles, t. II, n° 23. = Partie d'une pl. in-fol. max° en larg. Martin et Cahier, Monographie de la cathédrale de Bourges, planche étude 4, E. F. = Deux pl. in-fol. en haut. Notices et extraits des manuscrits de la Bibliothèque nationale et autres bibliothèques, Camus, t. VI, à la page 124.

La Bible moralisée, en latin et en français. Manuscrit sur vélin, du XIV° siècle, in-fol. maximo, maroquin rouge. Bibliothèque impériale, Manuscrits, ancien fonds français, n° 6829², ancien n° 517. Ce volume contient :

Trois cent-vingt-et-un feuillets ou six cent-quarante-deux pages, sur chacune desquelles il y a huit petites miniatures in-32 en haut., le dernier feuillet n'en contenant que quatre; ce qui forme un total de cinq mille cent-vingt-quatre miniatures. Elles représentent des sujets tirés de la Bible, fort divers, des personnages de tous états, des guerriers, des anges, des diables, et un nombre infini d'objets de toutes natures.

Les détails contenus dans l'article précédent relatif à la Bible moralisée n° 6829 peuvent en grande partie s'appliquer au présent volume. Il faudrait également entrer ici dans de longs détails pour faire juger de l'importance de ce volume et de ses nombreuses miniatures. Elles offrent une très-grande quantité

1400?

de particularités curieuses, quoique étant, sous le rapport de l'art, d'un mérite inférieur à celles de la Bible n° 6829.

On peut regarder ce manuscrit, ainsi que le précédent, comme un précieux monument de la peinture dans la seconde moitié du xiv° siècle.

La conservation de ce volume est très-belle.

Il a fait partie de l'ancienne bibliothèque des ducs de Bourgogne et de celle des ducs de Bourbon.

Camus a parlé de cette Bible comme de celle du n° 6829 dans la dissertation citée à l'article de celle-ci. Il a établi, à cette occasion, quelques calculs desquels il résulte que l'exécution d'un livre semblable aurait coûté, à l'époque de cette dissertation (vers 1800) plus de soixante mille francs. On peut juger par là quelles étaient les valeurs des belles bibliothèques des xiv° et xv° siècles.

Ce savant a exposé aussi à la fin de cette notice quelques réflexions judicieuses sur les résultats que devaient avoir sur les mœurs publiques de ces temps les représentations des scènes de l'histoire sainte, dans lesquelles les artistes offraient fréquemment des tableaux d'actions impures, avec les détails les plus inconvenants.

Figures d'après des miniatures de ce manuscrit. Six pl. in-fol. et in-4 en haut. Notices et extraits des manuscrits de la Bibliothèque du roi, etc., t. VI, à la page 124.

La Bible en françois. Manuscrit sur vélin, du xiv° siècle, in-4, maroquin rouge. Bibliothèque impériale, Manuscrits, ancien fonds français, n° 7836. Ce volume contient :

Un très-grand nombre de miniatures (environ 500), représentant des sujets de la Bible. Petites pièces, en général en forme de frises, in-8 en larg., dans le texte.

Ces miniatures d'une médiocre exécution offrent quelques particularités à remarquer. La conservation n'est pas bonne.

La Bible hystoriaus ou les hystoires escolastres, par Guyart

des Moulins. Manuscrit sur vélin, du xiv° siècle, in-fol. 1400 ?
maximo. Bibliothèque impériale, Manuscrits, fonds La-
vallière, n° 2. Catalogue de la vente, n° 114. Ce volume
contient :

Miniature représentant Dieu le Père, aux coins les qua-
tre évangélistes, pièce in-4 en larg., au feuillet 1,
recto ; vignettes, dans le texte.

Lettre grise représentant l'auteur écrivant sur un livre,
miniature petite en haut., au feuillet 1, recto, dans
le texte.

Un grand nombre de miniatures, principalement lettres
grises, représentant des sujets de la Bible ; beaucoup
de lettres sont seulement à ornements. Dans le
psautier se trouve un jugement de Salomon (in-8 en
haut.). Pièces de diverses grandeurs, dans le texte.

> Miniatures, d'un travail fin et soigné ; elles offrent des par-
> ticularités à remarquer. Leur conservation est très-bonne.
> On voit sur ce manuscrit les armes de Berard III, dauphin
> d'Auvergne et comte de Sancerre, mort en 1426.

La Bible ystoriaux, par Guyart des Moulins. Manuscrit sur
vélin, du xiv° siècle, in-fol., maroquin rouge. Biblio-
thèque impériale, Manuscrits, fonds de Lavallière, n° 17,
Catalogue de la vente, n° 113. Ce volume contient :

Miniature représentant l'auteur assis dans son cabinet.
Pièce in-12 carrée, au feuillet 1, recto.

Miniature divisée en six compartiments, représentant
des sujets de l'Histoire sainte. Pièce in-4 carrée ; au-
dessous lettre initiale peinte, et le commencement
du texte ; le tout dans une bordure d'ornements,
in-fol. en haut., au feuillet 3, recto.

Miniature divisée en quatre compartiments, représen-

1400 ? tant des sujets de l'Ancien Testament, le jugement de Salomon, etc. Pièce in-4 carrée, au-dessous lettre initiale peinte, et le commencement d'une partie du texte; le tout dans une bordure d'ornements, in-fol. en haut. Au commencement des paraboles de Salomon.

Des miniatures représentant des sujets de la Bible. Pièces in-12 carrées, dans le texte.

> Ces miniatures d'un travail qui a quelque finesse, offrent de l'intérêt pour de nombreuses particularités relatives aux vêtements, armures, ameublements, accessoires, etc. La conservation est très-belle.
>
> Ce manuscrit a appartenu à Jehan duc de Berry, dont il porte la signature dans le milieu du volume.
>
> Le catalogue de la vente de Lavallière mentionne que l'on croit que Henri II fit présent de ce manuscrit à Diane de Poitiers, duchesse de Valentinois.

La Bible historiaux traduite en français par Guyart des Moulins. Manuscrit sur vélin, du xiv° siècle, in-fol., deux volumes, veau marbré. Bibliothèque impériale, Manuscrits, fonds de Saint-Germain des Prés, français, n° 1 (numéro du Catalogue in-4, 2). Ce manuscrit contient :

Miniature représentant l'auteur lisant dans son cabinet. Pièce in-12 carrée, au commencement du premier volume, recto, dans le texte.

Miniature divisée en douze compartiments, représentant des sujets de sainteté. Pièce in-fol. en haut., au feuillet 4, recto, du premier volume, dans le texte.

Quelques miniatures représentant des sujets de la Bible. Pièces in-12 carrées, dans le texte du premier volume.

Miniatures d'un travail peu remarquable n'offrant qu'un médiocre intérêt. La conservation est bonne. 1400?

Bible hystoriaulx, par Guyart des Moulins. Manuscrit sur vélin, du xiv° siècle, in-fol., veau fauve. Bibliothèque impériale, Manuscrits, supplément français, n° 2337. Ce volume contient :

Des miniatures représentant des sujets de l'Histoire sainte. Pièces in-8, dans le texte.

Même note.

La Bible, traduction de Guyart des Moulins. Manuscrit sur vélin, du xiv° siècle, in-fol., peau verte. Bibliothèque impériale, Manuscrits, fonds de Saint-Germain des Prés, français, n° 7. Ce volume contient :

Un grand nombre de miniatures représentant des sujets divers de l'Histoire sainte. Pièces de diverses grandeurs, et petites, carrées, dans le texte.

Ces miniatures, d'un travail ordinaire, offrent de l'intérêt pour des détails de vêtements, ameublements et accessoires. La conservation est bonne.

Biblia sacra. Manuscrit sur vélin, du xiv° siècle, in-fol., veau brun. Bibliothèque de l'Arsenal, Manuscrits latins, Théologie, n° 2. Ce manuscrit contient :

Quelques miniatures représentant des sujets sacrés, compositions d'un petit nombre de personnages. Très-petites pièces, dans le texte. Ornementations.

Miniatures de peu d'intérêt; la conservation est bonne.

Histoire de la Bible, par Pierre Comestor, traduite en français, par Guyard des Moulins. Manuscrit sur vélin, petit in-fol., maroquin bleu. Bibliothèque de

1400 ? l'Arsenal, Manuscrits français, Théologie, 13 a. Ce manuscrit contient :

Une miniature et un grand nombre de lettres, représentant des sujets saints, peints en grisaille, dans le texte.

Même note.

L'Ancien Testament en français. Manuscrit sur vélin, du xiv^e siècle, in-fol. magno, parchemin. Bibliothèque de l'Arsenal, Manuscrits français, Théologie, n° 2. Ce volume contient :

Miniatures représentant des sujets relatifs à l'Histoire sainte ou de dévotion. Pièces de diverses grandeurs, dans le texte. Lettres peintes et ornementations.

Même note.

La Bible historiaux ou les histoires escolastres. Manuscrit sur vélin, du xiv^e siècle, in-fol., veau brun. Bibliothèque Mazarine, n° 534. Ce volume contient :

Miniature représentant l'auteur écrivant ; devant lui sont cinq personnages assis. Pièce in-8 en larg., au commencement du texte, feuillet 1, recto.

Miniature représentant des livres rangés dans une armoire de bibliothèque. Pièce in-4 en haut., au feuillet 1, verso.

Miniature représentant un messager remettant une lettre à un évêque. Petite pièce carrée, au feuillet 2, verso.

Miniature représentant trois saints personnages assis. Pièce in-8 en larg., au feuillet 3, recto.

Dix miniatures représentant des sujets de la création.

Petites pièces en larg., dans les premiers feuillets du texte. 1400?

Ces miniatures, de travail médiocre, offrent quelque intérêt pour les vêtements. La seconde représentant l'arrangement d'une bibliothèque de cette époque est curieuse, parce qu'on ne trouve pas d'autres représentations semblables. La conservation est bonne.

Le Pentateuque en latin. Manuscrit sur vélin, du xiv° siècle, in-fol. maximo, chagrin noir. Bibliothèque de l'Arsenal, Manuscrits latins, Théologie, n° 6. Ce volume contient :

Grandes lettres initiales peintes, avec ornements, et l'une représentant deux personnages (fol. 101); ornementations, dont l'une contient des bustes de personnages en médaillons (fol. 8). Pièces de diverses grandeurs, dans le texte.

Miniatures de bon travail, ornements de belle exécution, mais offrant peu d'intérêt. La conservation est bonne.
Ce volume paraît n'avoir pas été exécuté en France.

Les paraboles de Salemon. Manuscrit sur vélin, du xiv° siècle, in-fol., maroquin rouge. Bibliothèque impériale, Manuscrits, ancien fonds français, n° 6821. Ce volume contient :

Des miniatures représentant des sujets de sainteté. Petites pièces, dans le texte.

Ces miniatures offrent des détails intéressants. La conservation est très-bonne.

Les paraboles Salemon, deuxième partie de la Bible historiale. Manuscrit sur vélin, du xiv° siècle, in-fol. Bibliothèque impériale, Manuscrits, ancien fonds français, n° 6822. Ce volume contient :

Une miniature divisée en quatre compartiments, re-

v. 11

1400 ? présentant des sujets relatifs à Salomon, in-4 carrée, au 1er feuillet recto, dans le texte.

Quelques miniatures représentant des sujets de sainteté. Petites pièces carrées, dans le texte.

<small>Même note.</small>

La Bible hystoriaux ou les hystoires escolastres, traduit de Pierre le Mangeur par Guyart des Moulins, en 1294. Manuscrit sur vélin, du xive siècle, in-fol. magno, maroquin rouge. Bibliothèque impériale, Manuscrits, ancien fonds français, n° 6823. Ce volume contient :

Beaucoup de miniatures représentant des sujets de sainteté. Petites pièces, dans le texte.

<small>Même note.
Ce manuscrit porte en tête la signature de Flamel, et à la fin celle du duc de Berry.</small>

La Bible hystoriaus ou les estoires escolastres, traduit de Pierre le Mangeur par Guyart des Moulins, en 1294. Manuscrit sur vélin, du xive siècle, in-fol. cartonné. Bibliothèque impériale, Manuscrits, ancien fonds français, n° 6824. Ce volume contient :

Miniature représentant Dieu le Père entouré des quatre évangélistes, au 1er feuillet recto, dans le texte.

Beaucoup de miniatures représentant des sujets de sainteté. Petites pièces de diverses grandeurs, dans le texte.

<small>Même note.</small>

La Bible hystoriaus ou les hystoires escolastres, traduit de Pierre le Mangeur par Guyart des Moulins, en 1294. Manuscrit sur vélin, du xive siècle, in-fol., maroquin rouge. Bibliothèque impériale, Manuscrits, ancien fonds français, n° 6825. Ce volume contient :

Miniature représentant trois saints personnages assis ; aux angles les quatre évangélistes, in-4 en larg., au feuillet 1, recto, dans le texte.

1400?

Quelques miniatures représentant des sujets saints. Petites pièces, dans le texte.

 Même note.

Les paraboles Salemon, second volume de la Bible hystoriaux. Manuscrit sur vélin, du xiv° siècle, in-fol., maroquin rouge. Bibliothèque impériale, Manuscrits, ancien fonds français, n° 6826. Ce volume contient :

Miniature divisée en quatre compartiments, représentant des sujets relatifs à Salomon, in-4 en larg., au 1er feuillet recto, dans le texte.

Quelques miniatures représentant des sujets de sainteté. Petites pièces, dans le texte.

 Même note.
 Ce manuscrit paraît être le volume suivant du précédent n° 6825.

Le Nouveau Testament en français. Manuscrit sur vélin, du xiv° siècle, in-fol., maroquin rouge. Bibliothèque impériale, Manuscrits, ancien fonds français, n° 6830, ancien n° 235. Ce volume contient :

Des miniatures représentant des sujets saints, composition d'une seule figure ou d'un petit nombre de personnages. Petites pièces de diverses grandeurs, dans le texte.

 Même note.
 Ce manuscrit faisait partie de la bibliothèque Visconti, et il fut rapporté d'Italie par Louis XII.

L'Apocalypse de saint Jean, en français. Manuscrit sur vélin, du xiv° siècle, in-4, maroquin rouge. Bibliothèque

1400? de l'Arsenal, Manuscrits français, Théologie, n° 7. Ce volume contient :

Soixante et une miniatures ou dessins coloriés, représentant des sujets relatifs au texte de l'Apocalypse, compositions de personnages plus ou moins nombreux. Pièces de diverses grandeurs, dans le texte.

Ces dessins coloriés, curieux pour ce qu'ils représentent et l'époque à laquelle ils ont été exécutés, ont peu d'intérêt sous le rapport des vêtements. La conservation est bonne.

Ci commence le livre qui est apelez Lapocalipse mon seingneur saint Jehan leuangeliste. Manuscrit sur vélin, du XIV° siècle, in-fol. Bibliothèque royale de Dresde, anciens Manuscrits français, O, 49. Ce volume contient :

Soixante-dix miniatures représentant des sujets sacrés, la plupart sur des fonds d'or. Pièces de grandeurs diverses, dans le texte.

Les miniatures de ce manuscrit, que j'ai examiné, sont peu intéressantes sous le rapport des détails figurés que l'on peut y remarquer. La conservation est bonne.

Ce volume a appartenu à Antoine, bâtard de Bourgogne, fils naturel de Philippe le Bon, à mademoiselle D'Assignies et à Nicolas Joseph Foucaut.

L'Apocalypse de saint Jean. Manuscrit sur vélin, du XIV° siècle, in-4. Bibliothèque royale de Dresde, anciens Manuscrits français, O, 50. Ce volume contient :

Soixante-dix miniatures représentant des sujets sacrés, in-8 et in-12, dans le texte.

Ce manuscrit, que j'ai examiné avec soin, offre dans ses miniatures des compositions qui ont de l'intérêt, sous le rapport des usages du temps, des vêtements, ustensiles et accessoires. La conservation est médiocre.

L'Apocalypse en français. Manuscrit sur vélin, du XIV° siècle, petit in-4 cartonné. Bibliothèque impériale, Manu-

scrits, ancien fonds français, n° 7839². Ce volume 1400?
contient :

Un grand nombre de compositions relatives à des passages de l'Apocalypse, miniatures in-12, étroites en largeur, dans le texte.

> Ces miniatures n'offrent rien à remarquer. La conservation est très-médiocre, et même quelquefois mauvaise.

Le deusiesme volume des actes des apostres. Le mystere des actes des apostres. Manuscrit sur vélin, du XIV° siècle, in-4, veau brun. Bibliothèque impériale, Manuscrits, ancien fonds français, n° 7579. Ce volume contient :

Miniature représentant deux écussons de France et de France écartelé de Navarre et autres. Petites pièces au-dessous du titre.

> Bon travail et belle conservation.

Expositio in vet. et novum testamentum. Manuscrit sur vélin, du XIV° siècle, in-fol. cartonné. Bibliothèque impériale, Manuscrits, ancien fonds latin, n° 3236ᴬ. Ce volume contient :

Deux dessins au trait représentant la roue de fortune, et un cercle autour desquels sont divers personnages et des inscriptions, in-fol. en haut.; vers la fin du volume, dans le texte.

Deux dessins coloriés représentant Jésus-Christ assis, placé au haut de traits circulaires, sur lesquels sont des personnages montant vers le Sauveur, et des légendes, idem.

Dessin représentant une main avec des numéros placés sur les doigts, in-8, idem.

> Ces dessins, de peu de mérite sous le rapport de l'exécution, méritent de l'attention pour les sujets qui y sont représentés. La conservation est médiocre.

1400?

Liure historial de la Bible, qui en cest liure sont translate et tous par hystoires les escolastres. Manuscrit sur vélin, du XIV° siècle, in-fol., veau fauve. Bibliothèque Mazarine, n° 532. Ce volume contient :

Trente-trois miniatures représentant des sujets de la Bible, scènes de la création, entrevues, supplice, etc. Pièces de diverses grandeurs ; la première est in-8 en larg., en tête du volume, les autres sont petites, dans le texte. Lettres peintes.

Ces miniatures, de travail médiocre, offrent peu d'intérêt. La conservation est belle.

Exposition des évangiles de toute l'année. — Le Lucidaire. — Évangile de Nicodème. — La vengeance de la mort de Jésus-Christ. — Légende de Barlaam et Josaphat. Manuscrit sur vélin, du XIV° siècle, in-fol. magno, cartonné. Bibliothèque impériale, Manuscrits, ancien fonds français, n° 6847, ancien n° 525. Ce volume contient :

Des miniatures et lettres initiales représentant des sujets sacrés. Pièces de diverses grandeurs, dans le texte.

Ces miniatures, exécutées dans un sentiment de l'art antique, offrent des particularités à remarquer sous le rapport des vêtements. La conservation est bonne.

Ce manuscrit, écrit partie en dialecte de Naples et de Sicile, partie en français, paraît avoir appartenu à Galeas Visconti. Il a été apporté d'Italie par Louis XII.

Les Evangiles des domees (dimanches) de l'an. Manuscrit sur vélin, du XIV° siècle, in-4, veau racine. Bibliothèque impériale, Manuscrits, ancien fonds français, n° 7838 *b*, Colbert, n° Ce volume contient :

Miniature représentant Dieu le Père ; aux angles les symboles des quatre évangélistes, in-8, en larg. au feuillet 1, recto, dans le texte.

Des miniatures représentant des sujets de l'Écriture sainte. Très-petites pièces, dans le texte.

1400?

<small>Miniatures peu remarquables pour le travail et pour ce qu'elles représentent. Leur conservation est médiocre.</small>

Explication des dix commandements de Dieu, etc. Manuscrit sur vélin, du xiv° siècle, grand in-4, veau brun. Bibliothèque de l'Arsenal, Manuscrits français, Théologie, n° 61. Ce volume contient :

Miniature représentant un saint personnage assis, tenant un écusson, sur lequel on lit : « Tu croiras en un Dieu. Ne jure point en vain. » Pièce in-4 en haut., en tête du volume.

<small>Pièce de peu d'intérêt ; travail et conservation médiocres.</small>

Dominicus Tolosanus in Biblia, gloses. Manuscrit sur vélin, du xiv° siècle, in-fol. magno, veau marbré. Bibliothèque impériale, Manuscrits, ancien fonds latin, n° 365, Colbert, 114, Regius, 3689. Ce volume contient :

Quelques miniatures représentant des sujets saints. Pièces de diverses grandeurs. Lettres initiales peintes, ornements, dans le texte.

<small>Ces miniatures sont d'un travail assez fin ; elles offrent quelque intérêt pour les sujets qu'elles représentent sous le rapport des vêtements et d'autres détails.
La conservation est bonne.</small>

Gloses sur la Bible, en latin. Manuscrit sur vélin, du xiv° siècle, in-fol., peau. Bibliothèque impériale, Manuscrits, ancien fonds latin, n° 397. Ce volume contient :

Quelques miniatures représentant l'auteur dans son cabinet, et des sujets saints. Petites pièces; la première page, celle où l'on voit l'auteur, est entourée

1400? d'une bordure large d'ornements, figures, animaux et armoiries.

Quelques miniatures représentant des détails d'architecture et d'ornements divers, au feuillet 65 et suivants; des lettres initiales peintes à ornements.

> Même note.

Glossarium in Genesim. Manuscrit sur vélin, du xiv° siècle, in-fol. magno, veau marbré. Bibliothèque impériale, Manuscrits, ancien fonds latin, n° 370, Colbert, 187, Regius, 3592 °. Ce volume contient :

Une miniature représentant les sept journées de la création, bande en hauteur, contenant huit sujets, au feuillet 3, recto.

> Même note.

Sancti Thomæ Aquinati super evangelia commentum. Manuscrit sur vélin, du xiv° siècle, in-fol., veau fauve. Bibliothèque Mazarine, n° 160. Ce volume contient :

Miniature représentant un religieux assis près d'une table, sur laquelle sont des livres, professant devant six autres religieux assis. Pièce in-16 en larg., au commencement du texte. Ornements.

> Cette miniature, de travail médiocre, offre quelque intérêt pour les vêtements. La conservation est belle.

Missale. Manuscrit sur vélin, du xiv° siècle, petit in-fol., velours rouge. Bibliothèque impériale, Manuscrits, ancien fonds latin, n° 827. Ce volume contient :

Deux miniatures représentant, l'une, Jésus-Christ en croix, et l'autre, Jésus-Christ assis, avec les attributs des quatre évangélistes, in-8 en haut., entre les feuillets 105 et 106. Lettres initiales peintes à ornements; musique notée.

Ces deux miniatures, d'un travail fin, offrent quelque intérêt sous le rapport des costumes et ajustements. La conservation est mauvaise.

1400?

Missale. Manuscrit sur vélin, du xiv° siècle, in-4, peau. Bibliothèque impériale, Manuscrits, ancien fonds latin, n° 1100. Ce volume contient :

Deux miniatures représentant, l'une Jésus-Christ en croix, et l'autre, Jésus-Christ assis, avec les attributs des quatre évangélistes, in-8 en haut., vers le commencement du volume.

Miniatures d'un travail peu remarquable, intéressantes sous le rapport des vêtements et ajustements. La conservation est bonne.

Missale. Manuscrit sur vélin, du xiv° siècle, in-4 cartonné. Bibliothèque impériale, Manuscrits, ancien fonds latin, n° 1102. Ce volume contient :

Trois miniatures représentant des sujets de sainteté, in-4 en haut.; quelques lettres initiales peintes représentant des ornements et sujets, dans le texte. Musique notée.

Miniatures de travail médiocre et offrant peu d'intérêt. Bonne conservation.

Missale parisiense. Manuscrit sur vélin, du xiv° siècle, in-fol., maroquin rouge. Bibliothèque de l'Arsenal, Manuscrits latins, Théologie, n° 182. Ce volume contient :

Miniatures, bordures d'ornements dans lesquelles sont des cartouches représentant des sujets relatifs aux occupations des diverses saisons, et les signes du zodiaque, aux six feuillets contenant le calendrier. Miniatures nombreuses représentant des sujets de l'Histoire sainte et de dévotion. Pièces de diverses gran-

1400? deurs, avec riches borduree d'ornements, dans le texte; armoiries, chants notés.

> Ces miniatures sont de bon travail, elles offrent beaucoup de parties intéressantes pour des détails de vêtements, ameublements et accessoires divers.
> La conservation de ce beau manuscrit est parfaite.
> Une mention à la fin du volume porte : « Feu de bonne memoire, mons. Denis du Molin en son uiuant priarche (patriarche) Dantioche et euesq. de Paris. »
> Denis II du Moulin, évêque de Paris, qui portait le titre de patriarche d'Antioche, fut évêque de Paris, du 19 janvier 1439 au 15 septembre 1447.

Missale parisiense, avec calendrier latin. Manuscrit sur vélin, du XIV° siècle, in-4, parchemin. Bibliothèque de l'Arsenal, Manuscrits latins, Théologie, n° 184¹. Ce volume contient :

Deux miniatures représentant Jésus en croix avec deux saintes femmes, et Jésus assis, dans un médaillon ovale; aux angles sont les attributs des évangélistes. Pièces in-8 en haut., au milieu du volume, en regard. Quelques lettres initiales peintes, représentant des sujets de dévotion. Petites pièces, dans le texte.

> Les deux miniatures in-8 pourraient avoir été ajoutées.
> Travail médiocre et mauvaise conservation.

Missale à l'usage de l'abbaye de Saint-Magloire de Paris. Manuscrit sur vélin, du XIV° siècle, in-fol., maroquin rouge. Bibliothèque de l'Arsenal, Manuscrits latins, Théologie, n° 188. Ce volume contient :

Deux miniatures représentant le crucifiement et le Père éternel sur un trône. Pièces petit in-fol. en haut., entourées de bordures, entre les feuillets 212 et 213. Miniatures, lettres initiales peintes, représentant des

sujets religieux. Petites pièces, dans le texte; bordures, ornementations, musique notée.

1400?

Ces miniatures, particulièrement les deux grandes, ont quelque mérite sous le rapport de l'art, et présentent de l'intérêt pour des détails de vêtements et autres.
La conservation est bonne.

Missale latin, avec calendrier français. Manuscrit sur vélin, du xiv° siècle, in-4, peau jaune. Bibliothèque de l'Arsenal, Manuscrits latins, Théologie, n° 190. Ce volume contient :

Deux miniatures représentant le Calvaire et le Christ assis avec, aux angles, les attributs des quatre évangélistes. Pièces in-8 en haut. Lettres ornées.

Miniatures de peu d'intérêt. La conservation n'est pas bonne.

Missale ecclesiæ sanctæ Genovefæ. Manuscrit sur vélin, du xiv° siècle, in-fol., parchemin. Bibliothèque Sainte-Geneviève, BB. L. 2. Ce volume contient :

Miniature représentant Jésus en croix et deux saintes femmes, au-dessous quatre saints personnages dans deux compartiments; le tout dans une bordure avec ornements, armoiries et un religieux priant. Pièce in-fol. en haut., au feuillet 78, recto.
Un grand nombre de lettres initiales peintes, représentant des sujets sacrés, ornementations, avec armoiries, dans le texte.

Ces miniatures, de travail peu remarquable, offrent quelque intérêt pour des détails de vêtements et accessoires. La conservation est médiocre.

Missale vet. ecclesiæ Lugdunensis. Manuscrit in-fol. sur

1400 ?

peau de vélin. Bibliothèque de la ville de Lyon, G. Hænel, 197, n° 1265. Ce manuscrit contient :

Des miniatures diverses.

Diurnale. Manuscrit sur vélin, du xiv° siècle, petit in-8 cartonné. Bibliothèque Sainte-Geneviève, BB. L. 60. Ce volume contient :

Quelques miniatures représentant des sujets sacrés. Petites pièces en haut., entourées de bordures, dans le texte.

Ces miniatures, de quelque mérite, offrent de l'intérêt pour des détails de vêtements. La conservation est médiocre.

Breviarium parisiense. Manuscrit sur vélin, du xiv° siècle, in-4, maroquin rouge. Bibliothèque impériale, Manuscrits, ancien fonds latin, n° 745. Ce volume contient :

Un calendrier ; au bas de chaque mois sont deux miniatures rondes représentant des attributs relatifs aux saisons. Très-petites pièces, aux feuillets 177 à 182.

Petites miniatures d'un travail fin, curieuses pour les détails des sujets qu'elles représentent. La conservation est bonne.

Graduale. Manuscrit in-fol. sur peau de vélin. Bibliothèque de la ville de Saint-Dié, autrefois de Saint-Benoist de Soissons, G. Haenel, 143. Ce manuscrit contient :

Des miniatures diverses.

Haenel ajoute : C'est un des plus beaux manuscrits qu'on puisse voir en beauté des ornements, peintures, vignettes, arabesques, lettres initiales et dorures. Il n'est pas inférieur au célèbre manuscrit de Rouen.

Je donne l'indication de ce manuscrit, quoique j'ignore s'il a été peint en France.

Psautier latin. Manuscrit sur vélin, du xiv° siècle. In-8 cartonné. Bibliothèque impériale, Manuscrits, ancien fonds

latin, n° 238, Colbert, 4517, Regius, 4303⁷. Ce volume 1400? contient :

Vingt-quatre miniatures représentant des sujets relatifs aux saisons, et les signes du zodiaque. Très-petites pièces, dans le calendrier placé au commencement du volume.

Des miniatures représentant des sujets saints. Pièces de diverses grandeurs, dans le texte.

Miniature représentant un guerrier précédé par un enfant. Ce guerrier paraît être Henri III, comte de Champagne et roi de Navarre. Petite pièce en larg., vers la fin du volume. Lettres initiales peintes. Tous les fonds des miniatures de ce volume sont en or appliqué. Musique notée.

> Ces miniatures, d'un bon travail pour l'époque à laquelle elles ont été peintes, offrent beaucoup d'intérêt sous le rapport des détails de vêtements et autres.
> La conservation est bonne.

Psautier latin et français. Calendrier, idem, etc. Manuscrit sur vélin, de la fin du xiv⁵ siècle, in-4, maroquin rouge. Bibliothèque impériale, Manuscrits, anciens fonds français, n° 7295. Ce volume contient :

Miniature divisée en deux compartiments, représentant l'un, Dieu le Père, aux angles les symboles des quatre évangélistes; l'autre, le roi David. Pièce in-8 carrée, au feuillet 1 du texte, recto.

Miniature représentant aussi le roi David à genoux. Idem, au fo 240.

> Ces deux miniatures, d'un travail fin, offrent peu d'intérêt; la conservation est belle.
> Ce manuscrit provient de Fontainebleau, n° 1007, ancien catalogue, n° 617.

1400? Psautier latin-français. Manuscrit sur vélin, du xiv° siècle, petit in-4, veau brun. Bibliothèque impériale, Manuscrits, Supplément français, n° 2015. Ce volume contient :

Miniatures représentant chacune un saint personnage assis. Pièces petit in-8 en haut., au-dessous le commencement du texte, le tout dans une bordure d'ornements, petit in-4 en haut.

Miniatures représentant des sujets sacrés, compositions d'un petit nombre de personnages. Pièces, idem, idem.

> Les premières miniatures sont de travail italien et d'une exécution remarquable; les autres peuvent avoir été peintes en France, et sont de bon travail; les unes comme les autres offrent peu d'intérêt pour les vêtements et sous le rapport historique. La conservation est belle.
>
> Ce volume est connu sous le nom de Psautier de Jean, duc de Berry, fils du roi Jean, dont il porte la signature.

Figures d'après des miniatures de ce manuscrit, savoir : Pl. in-fol. en haut. Silvestre, Paléographie universelle, t. III, 96. = Pl. in-4 en haut. Lacroix, le Moyen âge et la Renaissance, t. II, miniatures, pl. 18. = Pl. in-fol. max° en haut.; color., Humphreys, pl. 21.

Psalterium ad usum ecclesaiæ S. Quintini Veromanduensis. Manuscrit sur vélin, du xiv° siècle, petit in-4, veau brun. Bibliothèque de l'Arsenal, Manuscrits latins, Théologie, n° 26. Ce volume contient :

Quelques lettres initiales dans lesquelles sont peintes des figures de sainteté; fonds d'or, dans le texte.

> Ces petites miniatures sont de peu d'intérêt. La conservation est bonne.

Figure d'après une miniature de ce manuscrit. Partie d'une pl. in-fol. max° en haut. Martin et Cahier, Monographie de la cathédrale de Bourges, planche étude 1.

1400?

Psalterium ayant appartenu au maréchal de France Boucicaut. Manuscrit in-fol. sur peau de vélin. Bibliothèque de la ville d'Avignon, G. Haenel, 50. Ce manuscrit contient :

Des miniatures diverses.

> Ce maréchal mourut en 1421.

Psalterium ad usum F. F. Minorum. Manuscrit sur vélin, du xiv° siècle, in-8, veau fauve. Bibliothèque de l'Arsenal, Manuscrits latins, Théologie, n° 148. Ce volume contient :

Huit miniatures représentant des sujets de dévotion, fonds d'or. Pièces in-12 en haut., en tête du volume.

Quelques lettres peintes représentant des sujets de dévotion, dans le texte.

> Ces miniatures, d'un travail assez remarquable pour l'époque où elles ont été peintes, offrent quelques détails de vêtements qui ont de l'intérêt. La conservation est bonne.

Varia officia, avec calendrier français. Manuscrit sur vélin, du xiv° siècle, in-8, veau brun. Bibliothèque de l'Arsenal, Manuscrits latins, Théologie, n° 210. Ce volume contient :

Lettres initiales peintes représentant des sujets de dévotion, dans le texte.

> Petites miniatures de peu d'intérêt, et dont la conservation est médiocre.

1400?

Officiale et vita sanctæ Clotildis. Manuscrit sur vélin, du xiv° siècle, in-fol., veau marbré. Bibliothèque impériale, Manuscrits, ancien fonds latin, n° 917. Ce volume contient :

Miniature représentant le baptême de Clovis ; il est placé entre une sainte femme et une princesse à genoux ; de l'autre côté un évêque ; on voit le pigeon apportant la sainte ampoule. Petite pièce carrée, au feuillet 1, recto. Musique notée.

> Cette miniature, d'un travail fin, est curieuse pour la disposition du sujet qu'elle représente.

Ordo romanus. Manuscrit sur vélin, de la fin du xiv° siècle, in-fol., maroquin rouge. Bibliothèque impériale, Manuscrits, fonds de Lavallière, n° 46. Ce volume contient :

Miniature représentant un saint personnage devant lequel se prosterne un jeune homme ; autres personnages. Pièce in-4 en haut., bordure ornée, en tête du volume.

Petites miniatures représentant des sujets de dévotion ; lettres peintes, ornementations, musique notée.

> La première miniature est d'un bon travail et intéressante pour les vêtements ; elle est d'une époque postérieure aux autres, du xv° siècle ; elle a été ajoutée au volume ; les autres sont peu importantes. La conservation est bonne.
>
> Ce volume paraît avoir été peint en Italie.
>
> L'Ordo romanus est un ancien Pontifical ou Rituel de l'Église de Rome.

Officium beatæ Mariæ Virginis cum præcibus et sancti Johannis evangelio et aliorum evang. Manuscrit sur vélin, du xiv° siècle, in-4, maroquin rouge. Bibliothèque Mazarine, n° 753. Ce volume contient :

Miniatures représentant des sujets sacrés. Pièces de

diverses grandeurs, bordures avec figures, ornements, dans le texte.

1400?

Peinture à l'huile représentant la sainte face, probablement antérieure au manuscrit, feuillet ajouté au commencement du volume.

> Ces miniatures sont d'un travail fin et soigné; elles offrent de l'intérêt pour les vêtements, les ameublements et des accessoires. La conservation est bonne.

Preces piæ. Manuscrit sur vélin, du xiv° siècle, in-4, veau fauve. Bibliothèque impériale, Manuscrits, ancien fonds latin, n° 1156, Baluze, 841, Regius, 1481² (?). Ce volume contient :

Un grand nombre de miniatures représentant des sujets du Nouveau Testament et de l'Histoire sainte. Pièces de diverses grandeurs entourées de riches bordures d'ornements avec personnages, animaux, plantes et fruits, dans le texte.

> Ces miniatures sont d'un travail très-fin; on y trouve beaucoup de particularités curieuses sous le rapport des vêtements, ameublements, arrangements intérieurs, et d'autres détails. La conservation est belle.

Liber precum. Manuscrit sur vélin, du xiv° siècle, in-12, veau fauve. Bibliothèque impériale, Manuscrits, ancien fonds latin, n° 1353. Ce volume contient :

Quelques miniatures représentant des sujets saints. Petites pièces cintrées par le haut.

> Ces petites miniatures, d'un travail médiocre, offrent peu d'intérêt pour les sujets qu'elles représentent. La conservation est bonne.

Liber precum. Manuscrit sur vélin, du xiv° siècle, in-12, veau marbré. Bibliothèque impériale, Manuscrits, ancien fonds latin, n° 1355. Ce volume contient :

1400? Quelques miniatures représentant des sujets du Nouveau Testament. Petites pièces cintrées par le haut, entourées de bordures d'ornements, dans le texte.

> Miniatures d'un joli travail et de quelque intérêt pour des détails de vêtements et d'intérieurs. La conservation n'est pas bonne.

Liber precum. Manuscrit sur vélin, du xiv° siècle, in-8, velours rouge. Bibliothèque impériale, Manuscrits, ancien fonds latin, n° 1357. Ce volume contient :

Des miniatures représentant des sujets du Nouveau Testament. Pièces in-12 en haut., cintrées par le haut, entourées de bordures d'ornements.

> Miniatures d'un travail peu remarquable, qui offrent quelques particularités intéressantes pour les vêtements, et d'autres détails. La conservation est médiocre.

Liber precum. Manuscrit sur vélin, du xiv° siècle, petit in-4, maroquin rouge. Bibliothèque impériale, Manuscrits, ancien fonds latin, n° 1358. Ce volume contient :

Des miniatures représentant des sujets du Nouveau Testament. Pièces in-12 en larg., cintrées par le haut, au commencement des parties du volume, dans le texte.

> Miniatures d'un travail fin, offrant de l'intérêt pour des détails de vêtements et d'ameublements. La conservation est médiocre.

Liber precum. Manuscrit sur vélin, du xiv° siècle, in-8, veau brun. Bibliothèque impériale, Manuscrits, ancien fonds latin, n° 1359. Ce volume contient :

Des miniatures représentant des sujets du Nouveau Testament et de sainteté. Pièces in-16 en haut., cintrées par le haut. Toutes ces miniatures sont

entourées de bordures d'ornements, fleurs, fruits 1400? et animaux; les autres pages ont des bandes d'ornements de fleurs.

<small>Même note. La conservation est belle.</small>

Liber precum. Manuscrit sur vélin, du xiv^e siècle, in-8, veau marbré. Bibliothèque impériale, Manuscrits, ancien fonds latin, n° 1360. Ce volume contient :

Des miniatures représentant des sujets du Nouveau Testament. Pièces in-12 en haut., et autres carrées petites; elles sont entourées de bordures d'ornements, dans le texte.

<small>Même note. La conservation est médiocre.</small>

Liber precum. Manuscrit sur vélin, du xiv^e siècle, in-12, étoffe brodée. Bibliothèque impériale, Manuscrits, ancien fonds latin, n° 1403. Ce volume contient :

Vingt-quatre miniatures représentant des sujets relatifs aux saisons, et les signes du zodiaque. Petites pièces dans le calendrier, en tête du volume.

Des miniatures représentant des sujets relatifs au Nouveau Testament. Petites pièces dans le texte; lettres initiales peintes et ornements.

<small>Ces miniatures, d'une exécution assez fine, offrent quelque intérêt sous le rapport des vêtements. La conservation est bonne.</small>

Liber præcum, horæ. Manuscrit sur vélin, du xiv^e siècle, petit in-4, veau brun. Bibliothèque Sainte-Geneviève, BB. L. 23. Ce volume contient :

Onze miniatures représentant des sujets de sainteté, compositions de peu de personnages. Pièces in-12 en haut., en tête du volume.

Miniature divisée en quatre compartiments en largeur,

1400 ?

représentant des sujets sacrés et un grand nombre de personnages. Pièce petit in-4 en haut., à la suite des précédentes.

Quelques miniatures et lettres initiales peintes, représentant des sujets sacrés. Petites pièces de diverses grandeurs, dans le texte.

> Miniatures d'un travail de quelque mérite, qui offrent de l'intérêt pour des détails de vêtements. La conservation est bonne.

Liber præcum, heures. Manuscrit sur vélin, du xiv⁰ siècle, petit in-4, veau brun. Bibliothèque Sainte-Geneviève, BB. L. 62. Ce volume contient :

Médaillons peints, représentant des sujets relatifs aux mois. Très-petites pièces, dans le calendrier.

Quelques lettres initiales peintes, représentant des sujets sacrés, fond en or, dans le texte.

> Ces miniatures, de travail peu remarquable, offrent quelque intérêt pour les vêtements. La conservation est belle.

Liber præcum. Manuscrit sur vélin, du xiv⁰ siècle, in-16, veau brun. Bibliothèque Sainte-Geneviève, BB. L. 65. Ce volume contient :

Miniatures représentant des sujets de sainteté. Très-petites pièces de diverses grandeurs, dans le texte. Bordures.

> Miniatures de peu d'intérêt. La conservation est médiocre.

Liber precum, latin-français. Manuscrit du xiv⁰ siècle, dernier tiers in-..... Bibliothèque des ducs de Bourgogne, n° 10532, Marchal, t. I, p. 211. Ce volume contient :

Des miniatures.

Horæ diurnæ. Manuscrit sur vélin, du xiv⁶ siècle, in-8 cartonné. Bibliothèque Sainte-Geneviève, BB. L. 69. Ce volume contient : 1400?

Quelques miniatures représentant des sujets de sainteté. Pièces in-12 en haut., entourées de bordures, dans le texte.

> Ces miniatures, de travail médiocre et de peu d'intérêt, sont de mauvaise conservation.

Horæ ; calendrier français. Manuscrit sur vélin, du xiv⁶ siècle, petit in-4, veau fauve. Bibliothèque Sainte-Geneviève, BB. L. 72. Ce volume contient :

Cinq miniatures représentant des sujets de sainteté. Petites pièces entourées de bordures, dans le texte. Ornementations, lettres peintes.

> Même note.

Horæ ; calendrier français ; à la fin sont quelques prières en français. Manuscrit sur vélin, du xiv⁶ siècle, petit in-4, veau brun. Bibliothèque Sainte-Geneviève, BB, L. 83. Ce volume contient :

Trois miniatures représentant des sujets de sainteté. Pièces in-12 en haut., au-dessous le commencement d'une partie du texte ; le tout dans une bordure d'ornements, petit in-4 en haut., dans le texte.

Miniature représentant un pape et des anges dans le ciel. Pièce in-12 en haut., dans une bordure d'architecture, au bas de laquelle on lit : T. FEME DE JA. RAOUL DE LA MASELLIERE. En tête du cahier de prières françaises.

> Même note.

Heures de Notre-Dame en latin, avec calendrier latin. Manuscrit sur vélin, du xiv⁶ siècle, in-4, veau brun.

1400?	Bibliothèque de l'Arsenal, Manuscrits latins, Théologie, n° 223. Ce volume contient :

Nombreuses miniatures représentant des sujets de l'Histoire sainte et de dévotion ; le tout est divisé en deux parties, peintes par des artistes différents. Dans la seconde, se trouvent quelques sujets peu communs dans ces sortes de livres, les trois morts, un fou, un carillon, etc. Pièces de diverses grandeurs, dans le texte. Musique notée.

> De bon travail en général, ces miniatures sont intéressantes pour beaucoup de détails que l'on y trouve. La conservation est médiocre.

Prières à l'usage de ceux qui visitent les lieux saints à Jérusalem, en latin. Manuscrit sur vélin, du xiv° siècle, in-fol., veau marbré. Bibliothèque de l'Arsenal, Manuscrits latins, Théologie, n° 336 B. Ce volume contient :

Dessins coloriés représentant des sujets de l'Histoire sainte et de dévotion. Pièces de diverses grandeurs, sans bords, dans le texte.

> Ces dessins, de peu d'intérêt sous le rapport du travail, en offrent pour quelques détails de vêtements et d'autres particularités. La conservation est médiocre.

Ecclesiasticum doctrinale a M. Judoco Overthilde editum. Manuscrit sur vélin, du xiv° siècle, in-fol., veau marbré. Bibliothèque de l'Arsenal, Manuscrits latins, Théologie, n° 581 U. Ce volume contient :

Lettre initiale peinte, représentant un religieux tenant un livre et un étendard. Petite pièce, en tête du texte ; bordure.

> Cette petite miniature offre peu d'intérêt. La conservation est bonne.

Légendes pieuses, en français. Manuscrit sur vélin, du 1400? xiv⁰ siècle, in-fol., maroquin rouge. Bibliothèque impériale, Manuscrits, ancien fonds français, n° 7019. Ce volume contient :

Trois miniatures et des lettres initiales peintes, sujets de sainteté. Beaucoup d'autres miniatures qui devaient être exécutées dans ce volume ne l'ont pas été, et les places sont restées en blanc ; dans le texte.

Ce volume est en mauvais état, et les miniatures sont mal conservées.

Il provient de l'ancienne bibliothèque Mazarin, n° 371.

Guidonis de Baisio Rosarium. Manuscrit sur vélin, du xiv⁰ siècle, in-fol., veau marbré. Bibliothèque impériale, Manuscrits, ancien fonds latin, n° 3910, de La Mare, 33, Regius, 3470¹. Ce volume contient :

Quelques miniatures représentant des sujets de sainteté. Il est à remarquer que tous les personnages qui figurent dans ces compositions ont les cheveux d'un blond très-vif. Petite pièces, dans le texte.

Ces miniatures, d'un travail ordinaire, mais de quelque finesse, offrent de l'intérêt pour des détails de vêtements et pour la singularité des têtes blondes de tous les personnages. La conservation est belle.

Sanctorale Guidonis. Manuscrit sur vélin, du xiv⁰ siècle, in-fol., maroquin rouge. Bibliothèque impériale, Manuscrits, ancien fonds latin, n° 5406, Colbert, 748, Regius, 3864¹⁰. Ce volume contient :

Initiale peinte, représentant l'auteur offrant son livre à un personnage assis. Au feuillet 1, recto.

Cette petite miniature offre peu d'intérêt, tant pour le tra-

1400? vail que pour le sujet représenté. La conservation n'est pas bonne.

Scotus in III lib. sententiarum. Manuscrit sur vélin, du xiv° siècle, in-4, veau brun. Bibliothèque de l'Arsenal, Manuscrits latins, Théologie, n° 544. Ce volume contient :

Lettre initiale peinte, représentant un moine lisant, fond d'or, en tête du texte.

Miniature qui n'offre d'autre intérêt que celui d'être probablement le portrait de l'auteur de l'ouvrage. La conservation n'est pas bonne.
Ce manuscrit paraît avoir été exécuté en Italie.

Petri Cantoris verbum abbreviatum. Manuscrit sur vélin, du xiv° siècle, in-fol., veau brun. Bibliothèque de l'Arsenal, Manuscrits latins, Théologie, n° 586 A. Ce volume contient :

Miniature représentant un saint personnage auquel un prélat mitré à genoux offre un volume. Pièce in-12 en haut. Au commencement du texte.

Cette petite miniature offre peu d'intérêt. Elle est de bonne conservation.

Ocham dialogi. Manuscrit sur vélin, du xiv° siècle, in-fol., veau brun. Bibliothèque de l'Arsenal, Manuscrits latins, Théologie, n° 557. Ce volume contient :

Lettre initiale peinte, représentant quatre religieux, au feuillet 1 du texte. Ornementations, armoiries.

Même note.

Les enhortemens des sains pères et les perfections des moinnes, lesquels sains Jeromes translata et mist de grec en latin, etc. Manuscrit sur vélin, du xiv° siècle, petit

in-fol., maroquin rouge. Bibliothèque impériale, Manuscrits, supplément français, n° 226. Ce volume contient:

1400?

Miniatures et lettres initiales peintes, représentant des personnages de l'Histoire sainte. Petites pièces, dans le texte. Nombreux ornements.

Même note.

Saint Anseaume. Méditations. Manuscrit du xiv° siècle, dernier tiers in-..... Bibliothèque des ducs de Bourgogne, n° 9558, Marchal, t. I, p. 192. Ce volume contient :

Des miniatures.

La cité de Dieu de saint Augustin, traduit par Raoul de Praelles, pour Charles V, en 1375. Manuscrit du xiv° siècle, in-fol. maximo, 2 volumes, maroquin rouge. Bibliothèque impériale, Manuscrits, ancien fonds français, n°s 6715^5, 6715^6, Colbert, n°s 318, 319. Ce manuscrit contient :

1er volume.

Miniature représentant l'auteur à genoux, offrant son livre à Charles V assis sur son trône, entouré de plusieurs personnages. Pièce in-8 en haut. Au feuillet 1, recto, dans le texte.

Miniature représentant la cité de Dieu, au-dessus est le paradis, en bas une bouche de l'enfer, aux angles, les quatre évangélistes, in-fol. en haut. ; au-dessous le commencement du texte; le tout dans une bordure d'ornement, in-fol. max° en haut., au feuillet 4, recto, dans le texte.

Quelques miniatures représentant des sujets religieux, mystiques et autres. Petites pièces, dans le texte.

1400?

2ᵉ volume.

Miniature représentant Jésus-Christ entre la sainte Vierge, saint Joseph et d'autres saintes et saints; en bas des hommes nus sortent de leurs tombes; aux coins les symboles des quatre évangélistes. Pièce grand in-4 carrée; au-dessous le commencement du texte; le tout dans une bordure d'ornements, in-fol. max° en haut., au feuillet 2, recto, dans le texte.

Quelques miniatures comme celles du premier volume.

> Ces miniatures, d'une belle exécution, sont fort curieuses par les particularités que l'on y trouve, sous le rapport des vêtements et des usages du temps. Quelques-unes offrent des compositions singulières. Leur conservation est belle.

Milleloquium Augustini. Manuscrit sur vélin, du xivᵉ siècle, in-fol., veau marbré. Bibliothèque impériale, Manuscrits, ancien fonds latin, n° 2119, Colbert, 109, Regius, 3640². Ce volume contient :

Lettre initiale peinte, représentant des évêques assis, auxquels un religieux présente un livre. Petite pièce carrée, au feuillet 1, recto, dans le texte.

> Cette petite miniature, d'une bonne exécution, a de l'intérêt pour les costumes. La conservation est belle.

Liber sancti Bernardi ad. dom. papam Eugenium de consideracione. Manuscrit sur vélin, du xivᵉ siècle, in-4, veau fauve. Bibliothèque de l'Arsenal, Manuscrits latins, Théologie, n° 511. Ce volume contient :

Miniature représentant le pape sur son trône, entouré de trois prélats et de deux cardinaux, auquel un moine crossé, à genoux, présente un livre. Pièce in-12 en haut., en tête du texte.

> Même note.

Sancti Clementis recognitiones. Manuscrit sur vélin, du xiv° siècle, in-fol. cartonné. Bibliothèque impériale, Manuscrits, ancien fonds latin, n° 1617. Ce volume contient : 1400?

Dessin au trait, représentant un saint évêque auquel un religieux offre un livre. C'est le trait d'une miniature qui n'a pas été peinte, pièce in-8 en larg., au feuillet 1, recto.

<small>Ce trait n'a d'autre intérêt que celui qu'offre la préparation d'une miniature. La conservation est bonne.</small>

Les Homélies de saint Grégoire. Manuscrit sur vélin, du xiv° siècle, in-4, maroquin rouge. Bibliothèque impériale, Manuscrits, fonds de Colbert, n° 4036, Regius, 7271[2.2]. Ce volume contient :

Miniature représentant un personnage écrivant dans son cabinet. Pièce in-16 en haut., au commencement du texte.

<small>Pièce de peu d'intérêt et sans conservation.</small>

Sanctus Hieronymus — Anselmus — Bestiarius. Manuscrit sur vélin, du xiv° siècle, petit in-4 cartonné. Bibliothèque impériale, Manuscrits, ancien fonds latin, n° 3630. Ce volume contient :

Deux dessins au trait, représentant des sujets de sainteté. Pièces in-12 en haut., au commencement de la première partie.

Une lettre initiale peinte, dans la première partie, dans le texte.

Deux lettres initiales peintes, représentant des sujets sacrés, dans la seconde partie, dans le texte.

Un grand nombre de miniatures représentant des animaux. Petites pièces de diverses grandeurs, dans la troisième partie, dans le texte.

1400?

Ces miniatures n'offrent d'intérêt que pour celles qui représentent des animaux; elles sont soigneusement exécutées. La conservation est médiocre.

Le Spalogue de saint Grégoire. Manuscrit sur vélin, du xiv° siècle, grand in-4, peau. Bibliothèque impériale, Manuscrits, fonds Lamarre, n° 25, Regius, 7027[2]. Ce volume contient :

Miniature représentant un saint personnage assis, devant lequel est un moine debout. Petite pièce en larg., au commencement du texte.

Miniature de médiocre travail, s intérêt ni conservation.

Philippus siculus super discordias inter sanctum Hieronymum et Augustinum. Manuscrit sur vélin, du xiv° siècle, petit in-4, veau fauve. Bibliothèque de l'Arsenal, Manuscrits latins, Théologie, n° 395. Ce volume contient :

Miniatures représentant chacune une des douze sibylles en pied. Pièces in-12 en haut., aux feuillets 9 et suivants sur les marges.

Miniatures de bon travail, intéressantes pour quelques détails de vêtements. La conservation est médiocre.

Ouvrage sur des matières religieuses, par frère Thelosre, hermite. Manuscrit sur papier, du xiv° siècle, petit in-fol., veau fauve. Bibliothèque impériale, Manuscrits, supplément français, n° 254[37]. Ce volume contient :

Dessins coloriés représentant des sujets relatifs à l'Histoire de l'Église. Pièces de diverses grandeurs, sans bords, dans le texte.

Dessins d'une exécution fort médiocre, offrant quelque intérêt pour les sujets qu'ils représentent. La conservation est bonne.

Lactantius Placidus in Statii Thebaïda. Manuscrit sur vélin, du xiv° siècle, petit in-fol., veau marbré. Bibliothèque impériale, Manuscrits, ancien fonds latin, n° 8063. Ce volume contient : 1400?

Une page ornée de miniatures; en haut une lettre initiale représentant un personnage à mi-corps, ornements divers, au feuillet 1, recto.

> Ces miniatures, d'un travail ordinaire, sont sans intérêt. La conservation est médiocre.

Ouvrage sur divers sujets de piété. — Le Miroir de l'âme. Manuscrit sur vélin, du xiv° siècle, petit in-4, veau fauve. Bibliothèque Mazarine, n° 809. Ce volume contient :

Des miniatures représentant des sujets de sainteté, dont plusieurs sont divisées en divers compartiments, compositions d'un petit nombre de figures. Presque tous les fonds sont en or. Pièces petit in-8 en haut.

> Ces miniatures, de travail médiocre, offrent quelque intérêt pour des détails de vêtements, d'intérieurs et autres. La conservation est bonne.

Livre de la vertu du sacrement de mariage et du reconfort des dames mariées. Manuscrit sur vélin, du xiv° siècle, petit in-fol., veau marbré. Bibliothèque impériale, Manuscrits, ancien fonds français, n° 7393. Ce volume contient :

Miniature représentant deux mariés et un religieux à genoux; au milieu est un tableau à pied, sur lequel est le monogramme du Christ. Pièce in-8 en larg., au feuillet 1, recto.

> Miniature d'un bon travail, offrant de l'intérêt pour les habillements. La conservation est bonne.

1400 ? Ce manuscrit a appartenu à Louis de Bruges, seigneur de la Gruthuyse. Van-Praet, p. 112.

Le liure de bōnes meurs et ple dū remede q est cōtre les vij pechiez mortels. Manuscrit sur vélin, du xiv° siècle, in-8 cartonné. Bibliothèque impériale, Manuscrits, fonds de Saint-Germain des Prés, français, n° 1733. Ce volume contient :

Miniature représentant Dieu le Père entouré d'anges, qui attaquent avec des glaives des diables placés en bas dans des montagnes. Pièce in-16 carrée, au feuillet 1, au-dessus du titre.

<small>Miniature de peu d'intérêt. La conservation est bonne.</small>

Le liure des essambles des bones fames et des mauvaises que nous lison en la Byble et en Sainte Écriture. Manuscrit sur vélin, du xiv° siècle, in-12, veau brun. Bibliothèque de l'Arsenal, Manuscrits français, Théologie, n° 15 (C.). Ce volume contient :

Miniature représentant un moine et trois femmes. Très-petite pièce, au commencement du texte.

Ornements le long des pages, avec animaux. Lettres peintes.

<small>Petites miniatures sans intérêt. La conservation est bonne.</small>

Petrus de Paternis, livre ascétique en latin. Manuscrit sur vélin, du xiv° siècle, in-4, maroquin rouge. Bibliothèque impériale, Manuscrits, ancien fonds latin, n° 3313[1], Colbert, 1517, Regius, 4274[5]. Ce volume contient :

Deux miniatures représentant des sujets de sainteté. Petites pièces carrées, au feuillet 1, recto, dans le texte.

Des lettres initiales peintes, représentant des sujets saints, dans le texte.

Des ornements avec figures grotesques et armoiries, sur les marges. 1400?

> Ces miniatures sont à remarquer pour des détails de vêtements et d'autres particularités que l'on y trouve. La conservation est bonne.

Le chemin du Paradis. Manuscrit sur vélin, du xiv° siècle, in-4 relié en soie rayée. Bibliothèque impériale, Manuscrits, ancien fonds français, n° 7865. Ce volume contient :

Un grand nombre de miniatures représentant des figures ou des sujets divers. Très-petites pièces en larg., dans le texte.

> Miniatures peu importantes, tant sous le rapport du travail, que pour ce qu'elles représentent. Leur conservation est bonne.

Le liure de laiguillon damour du tres debonaire ihūcrist nr̄e sauueur. Manuscrit sur vélin, du xiv° siècle, in-12, maroquin rouge. Bibliothèque impériale, Manuscrits, ancien fonds français, n° 8182. Ce volume contient :

Deux miniatures représentant Jésus-Christ sur la croix, et saint Jean-Baptiste avec une sainte. Pièces in-12 entourées de bordures avec figures, dans le texte.

> Miniatures d'un travail ordinaire, offrant peu d'intérêt, et dont la conservation n'est pas bonne.

Poeme roman sur les mysteres de la religion, en prose et en vers. Manuscrit sur vélin, du xiv° siècle, veau violet. Bibliothèque impériale, Manuscrits, fonds de Gaignières, n° 41. Ce volume contient :

Une grande quantité de dessins représentant des sujets religieux, en partie au trait et en partie coloriés. Pièces de diverses grandeurs, dans le texte.

> Même note.

1400?

JURISPRUDENCE.

Innocentii decretales. Manuscrit sur vélin, du xiv⁰ siècle, in-fol., veau marbré. Bibliothèque impériale, Manuscrits, ancien fonds latin, n° 3986, Colbert, 139, Regius, 3680[11]. Ce volume contient :

Quelques dessins au trait ou coloriés, représentant la plupart des sujets grotesques divers. Petites pièces tracées sur les marges du volume.

> Ces dessins, des plus médiocres, n'offrent que peu d'intérêt pour ce qu'ils représentent. La conservation est mauvaise.

Les Decretales, traduites du latin en français. Manuscrit sur vélin, petit in-fol. Bibliothèque de l'Arsenal, Manuscrits français, jurisprudence 2. Ce manuscrit contient :

Quelques miniatures représentant des sujets saints. Petites pièces, dans le texte.

> Miniatures médiocres et peu intéressantes.

Liber VI decretalium Bonifatii papæ. Manuscrit sur vélin, du xiv⁰ siècle, in-fol., maroquin rouge. Bibliothèque impériale, Manuscrits, ancien fonds latin, n° 4077, Colbert, 510, Regius, 3666[7,7]. Ce volume contient :

Dessin au trait, représentant un pape, derrière lequel est un évêque assis. Le pape parle à des auditeurs à genoux. Pièce in-12 en larg., au feuillet 1, recto, dans le texte.

> Ce dessin, d'un travail peu remarquable, a quelque intérêt pour les costumes. La conservation est bonne.

Decretum Gratiani, gloses. Manuscrit sur vélin, du xiv⁰ siècle, in-fol., maroquin rouge. Bibliothèque impériale,

Manuscrits, ancien fonds latin, n° 3893. Ce volume contient : 1400?

Des miniatures représentant des sujets divers, la plupart de sainteté. Petites pièces, dans le texte.

Des lettres initiales peintes et des ornementations sur les marges, dans lesquelles on voit des sujets divers et des animaux.

> Miniatures d'un travail peu recommandable, offrant quelque intérêt pour les vêtements. La conservation est bonne.

Gratiani decretum. Manuscrit sur vélin, du xiv° siècle, in-fol., veau marbré. Bibliothèque impériale, Manuscrits, ancien fonds français, n° 3898, Colbert, 119, Regius, 3665[4,5]. Ce volume contient :

Quelques miniatures représentant des sujets de sainteté. Petites pièces en larg., dans le texte.

Des lettres initiales peintes, représentant des ornements et des personnages; dans l'une, on voit un homme barbu, dont le bas du dos représente une espèce de satyre, et qui se termine en un ornement. Petites pièces, dans le texte.

> Même note.

Johannes Andreæ in decretales, t. IV. Manuscrit sur vélin, du xiv° siècle, in-fol., maroquin rouge. Bibliothèque impériale, Manuscrits, ancien fonds latin, n° 4014, Colbert, 548, Regius, 3600[6]. — Idem, t. V, idem, n° 4015, Colbert, 549, Regius, 3600[7]. Ces volumes contiennent :

Un dessin colorié représentant un phallus ailé, auquel une femme vient de tirer une flèche; dans le vol. IV, au feuillet 1, recto, dans les ornements de l'encadrement de la page.

1400?

Ce dessin, d'un travail médiocre, est fort curieux pour le fait d'une représentation de cette nature dans un livre sur des matières sacrées. La conservation n'est pas bonne.

Infortiatum. Manuscrit sur vélin, du xiv° siècle, in-fol., veau marbré. Bibliothèque impériale, Manuscrits, ancien fonds latin, n° 4471. Ce volume contient :

Quelques miniatures représentant des sujets divers, réunions de personnages, mort, etc. Petites pièces, dans le texte.

Ces miniatures, d'un travail grossier, offrent quelques particularités de vêtements à remarquer. La conservation est médiocre.

Infortiatum. Manuscrit sur vélin, du xiv° siècle, dont les miniatures semblent être de la fin du xv°, in-fol., maroquin rouge. Bibliothèque impériale, Manuscrits, ancien fonds latin, n° 4475, Baluze, 72, Regius, 4700². Ce volume contient :

Quelques miniatures et lettres initiales peintes, représentant des sujets divers, réunions, scènes d'intérieur, combat singulier. Petites pièces de diverses grandeurs, dans le texte.

Même note.

Cardin, hostiensis, comentum libri decretalium. Manuscrit sur vélin, du xiv° siècle, in-fol. magno, maroquin rouge. Bibliothèque impériale, Manuscrits, ancien fonds latin, n° 3997. Ce volume contient :

Miniature représentant un pape assis au milieu de plusieurs personnages. Pièce in-4 en larg.; au-dessous le commencement du texte, une lettre initiale peinte; en bas, un saint Michel remarquable par un ventre volumineux, et un soubassement orné de trois écus-

sons d'armoiries. Page in-fol. magno en haut., au 1400?
feuillet 1, recto.

Des lettres initiales peintes, représentant des têtes de divers personnages.

> La première miniature, d'une belle exécution, présente de l'intérêt sous le rapport des costumes. La conservation est bonne.

Institutes de Justinien. Manuscrit sur vélin, du xiv° siècle, in-8, veau marbré. Bibliothèque impériale, Manuscrits, ancien fonds français, n° 7893. Ce volume contient :

Miniature représentant un personnage assis, parlant à divers auditeurs. Pièce in-16 en larg., au commencement du texte.

> Miniature de peu d'intérêt et mal conservée.

Justiniani imperatoris institutionum libri quatuor, etc. Manuscrit sur vélin, du xiv° siècle, in-fol. cartonné. Bibliothèque impériale, Manuscrits, ancien fonds latin, n° 4437. Ce volume contient :

Un grand nombre d'initiales peintes, dont quelques-unes représentent des personnages; la première offre la figure de Justinien. Petites pièces, dans le texte.

> Ces lettres peintes sont d'un faire peu commun et curieuses pour quelques sujets qu'elles représentent. La conservation est bonne.

Digestum novum. Manuscrit sur vélin, du xiv° siècle, in-fol. cartonné. Bibliothèque impériale, Manuscrits, ancien fonds latin, n° 4486, Colbert, 793, Regius, 4703^e. Ce volume contient :

Une lettre initiale peinte, représentant un personnage assis, tenant un sceptre surmonté d'une fleur de lis, au feuillet 1, recto, dans le texte.

1400 ?

Cette petite miniature, d'un travail médiocre, est intéressante pour le sceptre tenu par le personnage qui y est représenté. La conservation n'est pas bonne.

Guill. Duranti speculum judiciale. Manuscrit sur vélin, du xiv^e siècle, in-fol., veau marbré. Bibliothèque impériale, Manuscrits, ancien fonds français, n° 4254. Ce volume contient :

Deux miniatures représentant l'une et l'autre un personnage assis, sans doute un juge, avec quelques autres personnages debout. Pièces in-12 en larg., aux feuillets 5 et 87, recto, dans le texte.

Des lettres initiales peintes, dont quelques-unes représentent des personnages et des ornements.

Miniatures d'un travail peu remarquable, offrant quelque intérêt sous le rapport des vêtements. La conservation est médiocre.

Guill. Duranti speculum judiciale. Manuscrit sur vélin, du xiv^e siècle, in-fol., maroquin rouge. Bibliothèque impériale, Manuscrits, ancien fonds latin, n° 4258, Colbert, 321, Regius, 4714[3]. Ce volume contient :

Quelques miniatures représentant des sujets relatifs à l'ouvrage ; dans la première, on voit l'auteur expliquant son livre à des auditeurs. Petites pièces, dans le texte.

Même note.

Lordinaire de maistre Tancrez, qui traitte commēt toute personne se doit auoir en justice. Manuscrit sur vélin, du xiv^e siècle, petit in-fol., maroquin rouge. Bibliothèque impériale, Manuscrits, ancien fonds français, n° 7347. Ce volume contient :

Quelques miniatures représentant des scènes de per-

sonnages rendant la justice. Petites pièces en larg., 1400 ?
dans le texte.

> Même note.
> Ce manuscrit a appartenu à Louis de Bruges, seigneur de la Gruthuyse. Voir : Van-Praet, p. 132.

SCIENCES ET ARTS.

Aristoteles. Manuscrit sur vélin, du xiv° siècle, in-fol., velours rouge. Bibliothèque impériale, Manuscrits, ancien fonds latin, n° 6299. Ce volume contient :

Quelques lettres initiales peintes, représentant des réunions de peu de personnes, dans le texte.

Bordure dans laquelle sont peints quelques sujets et personnages bizarres, au feuillet 1, verso.

> Ces miniatures, d'un travail médiocre, offrent quelque intérêt par la singularité des figures représentées dans cette bordure. La conservation est médiocre.

Aristoteles. Manuscrit sur vélin, du xiv° siècle, in-fol., velours brun. Bibliothèque impériale, Manuscrits, ancien fonds latin, n° 6318. Ce volume contient :

Une lettre initiale peinte, représentant l'auteur expliquant son livre à des auditeurs, au-dessous le commencement du texte. La page est entourée d'ornements, dans lesquels on voit des figures grotesques, in-fol. en haut., au feuillet 1, recto.

> Même note.

Aristotelis opera varia. Manuscrit sur vélin, du xiv° siècle, in-fol., maroquin rouge. Bibliothèque impériale, Manuscrits, ancien fonds latin, n° 6323 A, Colbert, 1373, Regius, 5168 ᵇ. Ce volume contient :

Quelques lettres initiales peintes, représentant des

1400 ? compositions de peu de personnages. Ornements avec animaux, dans le texte.

>Miniatures d'un travail médiocre, offrant quelque intérêt pour les costumes. La conservation est bonne.

Aristotelis dialectica. Manuscrit sur vélin, du xiv° siècle, petit in-fol., veau marbré. Bibliothèque impériale, Manuscrits, ancien fonds latin, n° 6291 ᴀ, Colbert, 2499, Regius, 5316³. Ce volume contient :

Quelques lettres initiales peintes représentant des compositions de peu de figures relatives à l'ouvrage, ou des ornements avec animaux, dans le texte.

>Ces petites miniatures, d'un travail fin, sont intéressantes pour les sujets qu'elles représentent et les vêtements. La conservation est belle.

Aristotelis physica. Manuscrit sur vélin, du xiv° siècle, petit in-fol., maroquin rouge. Bibliothèque impériale, Manuscrits, ancien fonds latin, n° 6322, Colbert, 2932, Regius, 5324⁶. Ce volume contient :

Quelques lettres initiales peintes représentant des compositions de peu de figures, dans le texte.

>Miniatures peu remarquables pour le travail, les sujets représentés et la conservation.

Les politiques et les économiques d'Aristote, traduction en français. Manuscrit sur vélin, du xiv° siècle, in-fol., maroquin rouge. Bibliothèque impériale, Manuscrits, supplément français, n° 1 bis. Ce volume contient :

Quelques miniatures en camaïeu représentant des sujets relatifs au texte du volume. Petites pièces de diverses grandeurs, dans le texte.

>Ces miniatures, d'un travail médiocre, offrent de l'intérêt pour quelques détails de vêtements. La conservation est bonne.

Ce volume a appartenu à Jehan, duc de Berry, dont il porte la signature. 1400?

Aristote, par R. d'Orléans et N. Oresme. Le livre des politiques — des économiques. Manuscrit du xiv° siècle, dernier tiers in-. deux volumes. Bibliothèque des ducs de Bourgogne, n°s 11201, 11202, Marchal, t. I, p. 225. Ces deux volumes contiennent :

Des miniatures.

Les pBbleumes (problèmes) d'Aristote, c'est a dire des fortes q̄stions, translatees de latin en françois par Eurart de Conty, jadis phisicien (médecin) du roy Charles le Quint. Manuscrit sur vélin, du xiv° siècle, in-fol., maroquin rouge. Bibliothèque impériale, Manuscrits, ancien fonds français, n° 6864, ancien n° 251. Ce volume contient :

Miniature représentant un docteur, probablement Eurard de Conty, assis dans un fauteuil, et professant devant plusieurs auditeurs qui semblent être tous des femmes. Pièce in-8 carrée, au commencement du texte.

Cette miniature, d'un bon travail, a quelque intérêt pour les vêtements. La conservation est belle.

Éverard de Conty était médecin de Charles V.

Le liure des problemes de Aristote, translate de latin en frācois, par maistre Eurart de Conty, de la nacion de Picardie, maistre es ars et en medecine, iadis medecin du roy Charle le Quint et de la royne Blanche. Manuscrit sur vélin, du xiv° siècle, in-fol., veau fauve. Bibliothèque impériale, Manuscrits, ancien fonds français, n° 6865. Ce volume contient :

Miniature représentant un professeur assis, parlant

1400? devant six auditeurs également assis. Pièce in-16 en larg., au commencement du texte.

Quelques autres miniatures qui devaient orner ce volume n'ont pas été exécutées, et les places sont restées vides.

> Miniature d'un travail ordinaire, intéressante pour les vêtements. La conservation est bonne.
>
> Ce manuscrit provient de la bibliothèque de Gaston, duc d'Orléans.

Aristote, du ciel et du monde. Manuscrit sur vélin, du xiv° siècle, petit in-fol., maroquin rouge. Bibliothèque impériale, Manuscrits, ancien fonds français, n° 7350. Ce volume contient :

Miniature représentant Aristote assis, tenant un cercle rond sur lequel sont représentés des édifices et la mer remplie de poissons pour figurer la terre. Pièce grand in-8 carrée, au-dessous le commencement du texte, le tout dans une bordure d'ornements, avec un canard portant une légende : *Le temps vera*, et un écusson à fleur de lis sans nombre, petit in-fol. en haut., au feuillet 1, recto.

> Miniature peu remarquable. La conservation est belle.
>
> Ce manuscrit a appartenu à Jehan, duc de Berry, dont il porte la signature.

Ciceronis opera varia. Manuscrit sur vélin, du xiv° siècle, in-fol., veau marbré. Bibliothèque impériale, Manuscrits, ancien fonds latin, n° 6342. Ce volume contient :

Miniature représentant un portrait d'un homme tenant un livre, donné comme étant celui de Cicéron. Petite pièce, au commencement du texte. Autres initiales d'ornements, dans le texte.

Petite miniature d'un travail ordinaire, offrant quelque intérêt pour le vêtement et la coiffure de la figure. La conservation est bonne.

1400?

Senecæ varia opera. Manuscrit sur vélin, du xiv° siècle, in-fol., veau marbré. Bibliothèque impériale, Manuscrits, ancien fonds latin, n° 6390. Ce volume contient :

Deux initiales peintes représentant deux personnages; autres initiales d'ornements, dans le texte.

Miniatures sans intérêt ni conservation.

Les epitres de Seneque. Manuscrit sur vélin, du xiv° siècle, in-fol., vélin. Bibliothèque impériale, Manuscrits, supplément français, n° 468 bis. Ce volume contient :

Miniature représentant divers personnages, dont deux sont assis. Pièce in-8 en larg., au commencement du texte, bordures.

Lettres initiales peintes, dans quelques-unes desquelles sont des personnages en buste. Ornements, dans le texte.

Ces miniatures, d'un assez bon travail, n'ont rien de remarquable. La conservation est bonne.

Elles paraissent être d'un artiste italien.

Consolation de philosophie, par Boece, traduit en vers français. Manuscrit sur vélin, du xiv° siècle, petit in-fol., veau marbré. Bibliothèque impériale, Manuscrits, ancien fonds français, supplément, 7072. Ce volume contient :

Miniature représentant une femme assise entre une autre femme debout et la fortune. Pièce in-16 en larg., au commencement du texte.

Miniature médiocre, sans intérêt ni conservation.

1. Boece de consolation, mis en vers par Renaud de Louens. — 2. Livre de Mellibée et Prudence, en prose,

1400 ?

par le même auteur. — 3. Livre du Jeu des Eschacs, composé en latin, par J. de Cessoles, et traduit par Jean Ferron. — 4. Epistola B. Bernardi, de bono et utili modo vivendi, etc. — 5. Testament de J. de Meun. — 6. Paraphrase en vers sur le livre de Job, par Resson, Manuscrit sur vélin, du xiv° siècle, petit in-fol., veau marbré. Bibliothèque impériale, Manuscrits, ancien fonds français, n° 7072$^{s.s}$, Cangé, 23. Ce volume contient :

1er ouvrage.

Miniature représentant Renaud de Louens écrivant dans son cabinet. Petite pièce en larg., au feuillet 1, recto, dans le texte.

Miniature représentant une femme couronnée et un homme assis. Petite pièce carrée, au feuillet 2, recto, dans le texte.

2e ouvrage.

Miniature représentant deux femmes discourant. Petite pièce carrée, au feuillet 57, recto, dans le texte.

3e ouvrage.

Miniature représentant deux personnages jouant aux échecs. Petite pièce, au feuillet 71, recto, dans le texte.

5e ouvrage.

Miniature représentant un saint personnage tenant un crucifix. Très-petite pièce, au feuillet 104, recto, dans le texte.

6° ouvrage.

Miniature représentant Job sur son fumier, et trois autres personnages. Pièce in-12 en larg., au feuillet 122, recto, dans le texte.

Ces miniatures, d'un travail peu remarquable, offrent quelque intérêt pour les costumes. Leur conservation est bonne.

1400?

Le livre de Consolation de Boece, traduction en vers français, attribuée à Jean de Meun, ce qui n'est pas certain. Manuscrit sur vélin, du xiv° siècle, in-fol., veau fauve. Bibliothèque de l'Arsenal, Manuscrits français, sciences et arts, n° 8. Ce manuscrit contient :

Miniature représentant l'auteur ayant devant lui un livre placé sur un pupitre; paysage. Pièce in-12 en larg., au commencement du texte.

Deux miniatures représentant chacune deux personnages. Petites pièces carrées, dans le texte, fol. 30, 48.

Miniatures de travail médiocre et de peu d'intérêt, mais bien conservées.

Boece, par Renaut de Lovain. Consolation. Manuscrit du xiv° siècle, dernier tiers in-.... Bibliothèque des ducs de Bourgogne, n° 10220, Marchal, t. I, p. 205. Ce volume contient :

Des miniatures.

Les dis moraulx des philosophes, translates de latin en francois, par mons. Guillaume de Tignouille. Manuscrit sur vélin, du xiv° siècle, petit in-fol., maroquin citron. Bibliothèque de l'Arsenal, Manuscrits français, sciences et arts, n° 5. Ce manuscrit contient :

Dessin au bistre représentant l'auteur assis, discourant avec trois personnages debout. Pièce in-12 en larg., au commencement du texte.

Quelques dessins semblables, compositions d'un ou deux personnages. Petites pièces carrées, en tête des dits de divers philosophes, dans le texte.

1400 ? Dessins de peu de mérite sous le rapport de l'art, mais offrant quelque intérêt pour les vêtements. La conservation est bonne.

Guillaume de Tignonville. Des dits moraux des philosophes. Manuscrit du xiv° siècle, dernier tiers, in-. . . . Bibliothèque des ducs de Bourgogne, n° 11108, Marchal, t. I, p. 223. Ce volume contient :

Des miniatures.

Lymage du monde. Manuscrit sur vélin, du xiv° siècle, in-4, maroquin rouge. Bibliothèque impériale, Manuscrits, ancien fonds français, n° 7589. Ce volume contient :

Quelques dessins coloriés représentant des figures relatives à l'astronomie, dans le texte.

Ces dessins, d'une exécution ordinaire, n'offrent d'intérêt que sous le rapport de l'étude de l'astronomie. La conservation est bonne.

Limage du monde, en vers. Manuscrit sur vélin, du xiv° siècle, petit in-4, maroquin rouge. Bibliothèque impériale, Manuscrits, ancien fonds français, n° 7991. Ce volume contient :

Deux lettres initiales peintes représentant Dieu créant le monde, et l'auteur écrivant, dans le texte.

Des dessins au trait représentant des signes astronomiques.

Un grand nombre de dessins coloriés représentant des personnages et des animaux, dans le texte.

Ces petites miniatures, de travail peu remarquable, n'offrent qu'un médiocre intérêt. La conservation n'est pas bonne, et ce volume a souffert des mutilations. La dernière partie, celle où sont les animaux, paraît former un ouvrage séparé.

Le mirouer du monde et pause des vices et des vertus, et aucuns lappellent la somme le roy; et pour la bonte de ce liure la royne Ysabel de France en a fait mettre un a leglise des Innocens, a Paris, etc. A la fin du premier volume : Cest liure compila et fist un frere de lordre des prescheurs — a la requeste du roy de France Phelippe, en lan de lincarnation nost° Seigneur, mil deux cens quatre vins et neuf. Manuscrit sur vélin, du xiv° siècle, 2 volumes, veau marbré. Bibliothèque impériale, Manuscrits, fonds de Notre-Dame, n°⁸ 82, 82 bis. Ce manuscrit contient : 1400?

Miniature représentant Moïse recevant de Dieu les tables de la loi. Pièce petit in-4 en larg., au-dessous le commencement du texte, le tout dans une bordure d'ornements, dans le volume 1, au feuillet 1, recto.

Miniature représentant l'entrée de Jésus dans Jérusalem. Pièce petit in-4 en larg., au-dessous le commencement du texte, le tout dans une bordure d'ornements, dans le volume 2, au feuillet 1, recto.

Ces deux miniatures, d'un travail ordinaire, n'offrent que peu d'intérêt. La conservation est médiocre.

Le Miroir du monde. Manuscrit du xiv° siècle, dernier tiers, in-..... Bibliothèque des ducs de Bourgogne, n° 9556, Marchal, t. I, p. 192. Ce volume contient :

Des miniatures.

Le Logiloque qui est ainsi appelé pour ce que il parle et de la loy de nature qui a y commandeman et de la loy de la sainte Escripture, etc. Manuscrit sur vélin, du xiv° siècle, in-4, veau fauve. Bibliothèque impériale, Manuscrits, supplément français, n° 7375[3]. Ce volume contient :

1400 ? Quelques miniatures représentant des sujets de sainteté et relatifs à la religion. Pièces in-8 et in-12 en larg., dans le texte.

> Ces miniatures, de peu d'intérêt, quant au travail, offrent quelques détails à remarquer pour les vêtements et les ameublements. La conservation est médiocre; quelques miniatures ont été enlevées du volume.

Livre des propriétés des choses, traduit du latin en français, par Jehan Corbechon, chapelain du roy Charles V, par commandement de ce prince. Manuscrit sur vélin, de la fin du xive siècle, in-fol., veau brun. Bibliothèque impériale, Manuscrits, fonds Colbert, ancien n° 230, Regius, 6869$^{2 \cdot 2}$. Ce manuscrit contient :

Des initiales peintes, ornements; quelques miniatures qui devaient orner ce manuscrit n'ont pas été exécutées.

> Ce volume n'est pas de bonne conservation.

Le Pelerinage de la vie humaine, par Guillaume de Guilleville. Manuscrit sur velin, in-fol., maroquin vert. Bibliothèque de l'Arsenal, Manuscrits français, belles-lettres, 309. Ce manuscrit contient :

Un grand nombre de miniatures en camaïeu représentant des scènes diverses, petites, dans le texte.

> Miniatures offrant quelques particularités curieuses de costumes et autres. La conservation du volume est médiocre.

De Speculo naturali. Manuscrit sur vélin, du xive siècle, in-fol., peau. Bibliothèque impériale, Manuscrits, ancien fonds latin, n° 6428c, Colbert, 2108, Regius, 4714^9. Ce volume contient :

Quelques lettres initiales peintes représentant des com-

positions d'un petit nombre de figures, dans le texte. 1400?

Ces miniatures n'offrent que peu d'intérêt, tant pour le travail que pour les sujets qu'elles représentent. La conservation est bonne.

Comoedia sine nomine. Manuscrit sur vélin, du xiv^e siècle, petit in-fol., veau marbré. Bibliothèque impériale, Manuscrits, ancien fonds latin, n° 8163, Colbert, 1092, Regius, 5580[6]. Ce volume contient :

Page ornée de peintures; deux initiales représentant l'une, deux personnages, et l'autre un buste; ornements, armoiries, au feuillet 1, recto. Lettres initiales peintes, dans le texte.

Même note. La conservation est médiocre.

La fontaine de toute science, par Sidrac. Manuscrit sur vélin, du xiv^e siècle, petit in-fol., vélin. Bibliothèque impériale, Manuscrits, ancien fonds français, n° 7384[4·4], Colbert, 1581. Ce volume contient :

Quelques miniatures représentant des sujets divers relatifs à l'ouvrage. Petites pièces de différentes grandeurs, dans le texte.

Même note.

La fontaine de toute science, par Sidrac. Manuscrit sur vélin, du xiv^e siècle, petit in-fol., maroquin rouge. Bibliothèque impériale, Manuscrits, ancien fonds français, n° 7384[7·2], Colbert, 2704. Ce volume contient :

Quelques miniatures représentant des sujets divers, compositions de deux ou trois figures. Petites pièces, dans le texte.

Même note.

1400 ? Le livre du gouvernement des rois et des princes, fait par Gilles de Romme, à la requeste de Philippe, fils de Philippe, roi de France, translaté du latin en françois, par maistre Henoy de Gauchy. Manuscrit sur vélin, du xive siècle, in-4, maroquin rouge. Bibliothèque impériale, Manuscrits, n° 7412^7, Colbert, 2833. Ce volume contient:

Quelques miniatures représentant des sujets relatifs à l'ouvrage, assemblées et réunions de personnages discourant entre eux.

Même note.

Le gouvernement des rois et des princes, par Gilles de Rome. Manuscrit sur vélin, du xive siècle, in-4, peau. Bibliothèque impériale, Manuscrits, fonds de Saint-Germain des Prés, français, n° 1324. Ce volume contient:

Lettre initiale peinte représentant un personnage assis, auquel l'auteur présente son livre. Petite pièce, au commencement du texte, verso.

Miniature représentant une femme couchée et cinq personnages debout, le fond est d'or. Pièce in-8 en larg., dans le texte, vers la fin du volume.

Ces miniatures, d'un travail qui n'est pas remarquable, offrent peu d'intérêt. La conservation est mauvaise.

Gilles de Rome, du régime des princes. Manuscrit du xive siècle, dernier tiers, in-.... Bibliothèque des ducs de Bourgogne, n° 9096, Marchal, t. I, p. 182. Ce volume contient:

Des miniatures.

Gilles de Rome. Le livre du gouvernement des rois. Manuscrit du xive siècle, dernier tiers, in-.... Bibliothèque

des ducs de Bourgogne, n° 9554, Marchal, t. I, p. 192. 1400?
Ce volume contient :

Des miniatures.

Liure de l'information des roys et des princes, compose par ung excellent docteur de theologie de lordre Saint-Dominique. Manuscrit sur vélin, du xiv° siècle, petit in-fol., maroquin rouge. Bibliothèque impériale, Manuscrits, ancien fonds français, n° 7416. Ce volume contient :

Miniature représentant un prince assis sous un dais, auquel l'auteur à genoux offre son livre; quatre autres personnages. Pièce in-12 en larg., au feuillet 1, recto.

> Cette miniature est d'un travail qui a de la finesse; la composition est bonne; elle offre un petit tableau tel qu'il pourrait être disposé par un artiste de nos jours. Cette peinture a du charme, et offre aussi de l'intérêt sous le rapport des vêtements. La conservation est belle.
>
> Ce manuscrit a appartenu à Jehan, duc de Berry, dont il porte la signature.

Enseignemens aux rois et aux princes. Manuscrit sur vélin, du xiv° siècle, in-4, maroquin rouge. Bibliothèque impériale, Manuscrits, ancien fonds français, n° 7417. Ce volume contient :

Miniature représentant un roi de France assis sur son trône, rendant la justice; divers personnages sont assis et debout. Pièce in-16 en haut., au feuillet 1, recto.

> Miniature d'un travail médiocre, offrant quelque intérêt sous le rapport des habillements. La conservation n'est pas bonne.

Les vertus et les ornemens des roys. Manuscrit sur vélin, du xiv° siècle, petit in-fol., velours rouge. Bibliothèque

1400? impériale, Manuscrits, ancien fonds français, n° 7421.
Ce volume contient :

Un roi de France assis sur son trône, rendant la justice; divers personnages sont assis et debout. Pièce petit in-4 carrée, au-dessous le commencement du texte, le tout dans une bordure d'ornements, et au bas un écusson de fleur de lis sans nombre, soutenu par deux renards; petit in-fol. en haut., au feuillet 1, recto.

<blockquote>Cette miniature, d'un travail de quelque finesse, est à remarquer sous le rapport des habillements. La conservation est très-belle.

Ce manuscrit a appartenu à Charles, duc d'Orléans, dont il porte la signature.</blockquote>

Le liure du gouvernement des rois et des princes. — Le liure de la moralité des nobles hōmes et des gens du peuple sur le gieu des esches, translate de latin en françois, par frere Iehan de Vignay, hospitalier de l'ordre du Haut-Pas, — Le liure de Boece, de consolation. Manuscrit sur vélin, du xiv° siècle, petit in-4, maroquin citron. Bibliothèque impériale, Manuscrits, ancien fonds français, n° 7690. Ce volume contient :

Quelques miniatures représentant des sujets relatifs à ces ouvrages. Pièces de diverses grandeurs, dans le texte.

<blockquote>De travail médiocre, ces miniatures offrent peu d'intérêt. La conservation est bonne, sauf celle de la première pièce.</blockquote>

Théo. Paléologue, par Jean de Vignay, enseignement pour un seigneur. Manuscrit du xiv°. siècle, dernier tiers, in-.... Bibliothèque des ducs de Bourgogne, n° 11042, Marchal, t. I, p. 221. Ce volume contient :

Des miniatures.

Le Sōge du vieil pelerin, etc., par Philippe de Maizieres. 1400?
Manuscrit sur vélin, du xiv° siècle, in-fol., maroquin
rouge. Bibliothèque impériale, Manuscrits, fonds de
Sorbonne, n° 323. Ce volume contient :

Miniature divisée en deux compartiments; l'un repré-
sente un religieux à genoux devant une dame, ayant
à ses côtés deux femmes ailées; l'autre représente
un religieux offrant son livre à un prince assis; der-
rière sont beaucoup de personnages. Pièce in-4 en
larg., au-dessous le commencement du prologue,
le tout dans une bordure d'ornements avec figures
et armoiries, in-fol. en haut., au feuillet 1 du pro-
logue, recto.

Miniature divisée en six compartiments représentant
des sujets divers, dans lesquels on voit une dame
entourée de divers personnages; au milieu le com-
mencement du texte. Pièce in-fol. en haut., dans
une bordure d'ornements avec figures et armoiries,
in-fol. en haut., au commencement du livre pre-
mier, recto.

Miniature représentant deux processions qui se ren-
contrent. Pièce petit in-4 en haut. Lettre initiale et
ornements, à la fin du livre premier, verso.

Miniature divisée en deux compartiments : le premier
représente une dame sur un trône, entourée de di-
verses autres dames et d'un homme en manteau;
on voit dans le second la même dame près d'un
chariot couvert d'une draperie fleurdelisée, au fond
la mer et deux vaisseaux. Pièce in-4 en larg.; au-
dessous le commencement du second livre, le tout
dans une bordure d'ornements avec figures et ar-

1400 ? moiries, in-fol. en haut., au commencement du second livre, recto.

Miniature représentant la même dame sur un trône, entourée d'autres dames, et recevant quelques hommes, dont le premier a un vêtement fleurdelisé. Pièce petit in-4 carrée. Lettre initiale et ornements à la fin du livre second, verso.

Miniature divisée en deux compartiments : le premier représente une dame et sa suite, entourées d'un cercle de jeunes filles ailées; on voit dans le second un prince vêtu d'étoffe fleurdelisée, à genoux, et d'autres personnages. Pièce in-4 en larg., au-dessous le commencement du tiers livre, le tout dans une bordure d'ornements avec figures et armoiries, in-fol. en haut., au commencement du troisième livre, recto.

>Ces miniatures sont d'un fort bon travail; elles offrent beaucoup d'intérêt pour des détails de vêtements, ameublements, accessoires divers, etc. La conservation est très-belle.
>
>Ce livre a été écrit dans les années entre 1380 à 1392, par un Célestin qui avait été gouverneur du roi Charles V. C'est un ouvrage de morale, et la dame qui est représentée dans les miniatures est la figure de la vérité.

L'Orloge de Sapience, par Jehan de Souhande, de la nation Dalemaigne, de lordre des freres prescheurs et autres ouvrages du même temps. Manuscrit sur vélin, du xiv° siècle, in-4, peau violette. Bibliothèque de l'Arsenal, Manuscrits français, sciences et arts, n° 14. Ce volume contient :

Quelques miniatures représentant des sujets de sainteté. Pièces de diverses grandeurs, dans le texte.

>Ces petites miniatures offrent peu d'intérêt. La conservation est médiocre.

Hugues de Saint-Victor. Le cloitre de l'âme. Manuscrit du xiv° siècle, dernier tiers, in-.... Bibliothèque des ducs de Bourgogne, n° 9557, Marchal, t. I, p. 192. Ce volume contient : 1400?

Des miniatures.

Le Miroir des dames. Manuscrit du xiv° siècle, dernier tiers, in-.... Bibliothèque des ducs de Bourgogne, n° 9555, Marchal, t. I, p. 192. Ce volume contient :

Des miniatures.

De la Tour. Enseignement de ses filles. Manuscrit du xiv siècle, dernier tiers, in-.... Bibliothèque des ducs de Bourgogne, n° 9308, Marchal, t. I, p. 187. Ce volume contient :

Des miniatures.

De la Tour. Enseignement de ses filles. Manuscrit du xiv° siècle, dernier tiers, in-.... Bibliothèque des ducs de Bourgogne, n° 9542, Marchal, t. I, p. 191. Ce volume contient :

Des miniatures.

Pierre de Crescens. Livre des profits ruraux. Manuscrit du xiv° siècle, dernier tiers, in-.... Bibliothèque des ducs de Bourgogne, n° 10227, Marchal, t. I, p. 205. Ce volume contient :

Des miniatures.

Herbier. Manuscrit sur vélin, du xiv° siècle, in-fol., veau marbré. Bibliothèque impériale, Manuscrits, supplément français, n° 1241. Ce volume contient :

Un grand nombre de miniatures représentant des plantes, avec quelques personnages, sujets et animaux.

1400? Pièces de diverses grandeurs, sans bords, dans le texte.

>Miniatures bien exécutées. Les figures qui s'y trouvent offrent peu d'intérêt. La conservation est bonne.

Les vertus des pierres précieuses. Manuscrit sur vélin, du XIV° siècle, in-12, peau verte. Bibliothèque de l'Arsenal, Manuscrits français, sciences et arts, n° 108. Ce volume contient :

Miniature représentant un roi de France sur son trône, auquel l'auteur à genoux présente son livre. Petite pièce carrée, dans un portique, avec le commencement du texte.

>De médiocre travail, cette miniature est peu remarquable. Dans le commencement du texte il est fait mention du roi de France Philippe.

Ouvrage sur la médecine, en latin. Manuscrit sur vélin, du XIV° siècle, in-4, veau fauve. Bibliothèque impériale, Manuscrits, ancien fonds latin, n° 6884. Ce volume contient :

Lettre initiale peinte représentant un médecin tenant une fiole, au feuillet 1, recto.

>Cette petite miniature, d'un travail ordinaire, est curieuse pour le costume de médecin de ce temps. La conservation est médiocre.

Liber diascoridis sum. et illustri medici. Manuscrit sur vélin, du XIV° siècle, in-4, velours bleu. Bibliothèque impériale, Manuscrits, ancien fonds latin, n° 6821. Ce volume contient :

Lettre initiale peinte représentant un médecin tenant un livre, au feuillet 1, recto.

>**Même note.**

Ouvrage de chirurgie et de médecine, composé par ordre 1400? de Charles, conte de Valoys, de Chartres, Dalenchon et daniou. — Liure de clergie qui est apelee Limage du monde, en vers. — Ouvrage sur la conduite que doit tenir l'homme pour se conserver, etc. Manuscrit sur vélin, du xive siècle, in-4, veau brun. Bibliothèque impériale, Manuscrits, supplément français, n° 344. Ce volume contient :

Lettre initiale peinte représentant un personnage assis, auquel l'auteur offre son livre. Au commencement du texte du premier ouvrage.

Miniatures représentant des ornements et des sujets relatifs à la figure du monde. Petites pièces, dans le texte du second ouvrage.

Miniatures et lettres initiales peintes représentant des sujets divers, compositions d'un petit nombre de personnages, intérieurs, objets de diverses natures. Petites pièces, dans le texte du troisième ouvrage.

> Ces miniatures, de travail médiocre, offrent de l'intérêt pour le grand nombre d'objets divers qui y sont représentés. La conservation n'est pas généralement bonne. Ce volume a souffert des mutilations.

Ouvrage sur les monstres des hommes qui sont en Orient et le plus en Inde. Manuscrit sur vélin, du xive siècle, in-4 cartonné. Bibliothèque impériale, Manuscrits, supplément français, n° 632[22]. Ce volume contient :

Miniatures représentant des personnages divers plus ou moins monstrueux ou défigurés. Pièces de diverses grandeurs, dans le texte.

> D'un travail ordinaire, ces miniatures sont curieuses pour les sujets qu'elles représentent. La conservation est médiocre.

Ouvrage sur l'astronomie, en latin. Manuscrit sur vélin, du xive siècle, in-4, bois. Bibliothèque impériale, Ma-

1400?

nuscrits, ancien fonds latin, n° 7351. Ce volume contient :

Miniature représentant un homme nu, sur lequel sont figurées diverses constellations, au-dessous l'écusson de France, in-4 en haut., au feuillet 2, recto, dans le texte.

Miniatures représentant les douze signes du zodiaque, in-4, dans le texte.

Même note.

De proprietatibus duodecim signorum. Manuscrit sur vélin, du xiv° siècle, in-4, velours bleu. Bibliothèque impériale, Manuscrits, ancien fonds latin, n° 7342. Ce volume contient :

Des dessins au trait et coloriés représentant les signes du zodiaque et d'autres figures. Petites pièces, dans le texte.

Ces dessins, d'un travail médiocre, sont de peu d'intérêt. La conservation est belle.

Flave Vegece, de la chose de chevalerie, en français. Manuscrit sur vélin, du xiv° siècle, in-4, maroquin rouge. Bibliothèque impériale, Manuscrits, ancien fonds français, n° 7429. Ce volume contient :

Quatre miniatures représentant des sujets de guerre. Pièces de diverses grandeurs, dans le texte.

Miniatures d'un travail peu remarquable, n'offrant pas de détails intéressants pour les costumes ou les armures. La conservation est médiocre.

Traduction de Vegece, en français, en vers. Manuscrit sur vélin, du xiv° siècle, in-4, veau marbré. Bibliothèque impériale, Manuscrits, ancien fonds français, n° 7622. Ce volume contient :

Deux miniatures représentant des hommes de guerre, petites, sans bords, sur la marge inférieure de deux pages. Lettre peinte.

1400?

> Même note.

Ce est li livres Flave Vegece, de la chose de chevalerie. Manuscrit du xiv⁰ siècle, dernier tiers de 20°. Bibliothèque des ducs de Bourgogne, n° 11195. Marchal, t. II, p. 228. Ce volume contient :

Des miniatures diverses.

Larbre de bataille, autrement dit arbre de doule⁸, par Honore Bonet. — A la sainte courone de France, en la quelle aujourduy par lordenāce de Dieu regne Charles le VI⁰, etc. Manuscrit sur vélin, du xiv⁰ siècle, petit in-fol., vélin. Bibliothèque impériale, Manuscrits, fonds de Saint-Germain des Prés, français, n° 1385. Ce volume contient :

Miniature représentant en haut un guerrier dans un arbre, combattant un homme armé d'une lance; à droite et à gauche est un pape; en bas deux troupes de guerriers combattant. Pièce in-4 en haut., au commencement du texte.

> Cette miniature, d'un travail peu remarquable, offre quelque intérêt pour les vêtements et armures. La conservation est bonne.

L'Arbre de bataille. Manuscrit sur vélin, du xiv⁰ siècle, in-4, veau brun. Bibliothèque impériale, Manuscrits, ancien fonds français, n° 7444. Ce volume contient :

Miniature divisée en huit compartiments, séparée par les branches d'un arbre, représentant des sujets de guerre. Pièce in-4 carrée, au-dessous le commence-

1400? ment du texte, le tout dans une bordure d'ornements, in-4 en haut., au feuillet 1 du texte, recto.

> Même note. La conservation est médiocre.

Christine de Pisan. Les fais d'armes de chevalerie. Manuscrit du xiv° siècle, dernier tiers, in-.... Bibliothèque des ducs de Bourgogne, n° 10476, Marchal, t. I, p. 210. Ce volume contient :

Des miniatures.

Le livre de la chasse, par Phebus, comte de Foix. Manuscrit sur vélin, de la fin du xiv° siècle, in-4, veau marbré. Bibliothèque impériale, Manuscrits, ancien fonds français, n° 7457. Ce volume contient :

Miniature représentant un personnage assis, auquel l'auteur présente son livre; quelques autres personnages et deux chiens. Petit in-4 en larg., au feuillet 2, verso.

Quelques miniatures représentant des sujets relatifs à la chasse. Pièces de diverses grandeurs, dans le texte.

> Ces miniatures, de médiocre travail, présentent le même intérêt que celles des autres manuscrits de cet ouvrage, pour tout ce qui est relatif à la chasse. La conservation est médiocre.

Le livre du roy Modus et de la royne Ratio, qui parle des deduis et de pestilence; sur la chasse. Manuscrit sur vélin, du xiv° siècle, in-fol., maroquin rouge. Bibliothèque impériale, Manuscrits, ancien fonds français, n° 7459. Ce volume contient :

Des miniatures représentant des sujets relatifs à la chasse. Pièces de diverses grandeurs, dans le texte.

> Miniatures de travail peu remarquable, offrant quelques détails curieux. La conservation n'est pas belle.

Le livre du roy Modus et de la royne Ratio qui parle des 1400? deduis et pestilence; sur la chasse. Manuscrit sur vélin, du xiv° siècle, in-fol., veau brun. Bibliothèque impériale, Manuscrits, ancien fonds français, n° 7459³. Ce volume contient :

Un grand nombre de miniatures représentant des sujets relatifs à la chasse, et autres. On y remarque des scènes de tournois et d'intérieurs; un homme suspendu dans un panier à une fenêtre, où l'on voit une femme qui lui verse de l'eau sur la tête, et un autre homme. Pièces de diverses grandeurs, dans le texte.

Même note, mais la conservation est bonne.

Le livre du roy Modus et de la royne Ratio qui parle des deduis et de pestilence; sur la chasse. Manuscrit sur vélin, du xiv° siècle, petit in-fol., veau marbré. Bibliothèque impériale, Manuscrits, ancien fonds français, n° 7461. Ce volume contient :

Un grand nombre de miniatures représentant des sujets relatifs à la chasse. Pièces de diverses grandeurs, dans le texte.

Même note. La conservation est médiocre.

Le livre du roy Modus et de la royne Ratio qui parle des deduis et de pestilence; sur la chasse. Manuscrit sur vélin, du xiv° siècle, petit in-fol., veau fauve, dos de maroquin rouge. Bibliothèque impériale, Manuscrits, ancien fonds français, n° 7462. Ce volume contient :

Un grand nombre de miniatures représentant des sujets relatifs à la chasse. Pièces de diverses grandeurs, dans le texte.

Même note. Bonne conservation.

1400 ?
Le livre du roy Modus et de la royne Ratio. Manuscrit sur vélin, du xiv^e siècle, in-fol., veau marbré. Bibliothèque impériale, Manuscrits, ancien fonds français, n° 7463. Ce volume contient :

Quelques dessins à la plume rehaussés de couleur de bistre, représentant des sujets relatifs à l'ouvrage, scènes de guerre et autres. Pièces in-12 en larg., dans le texte.

 Même note.

Le livre du roi Modus et de la reine Racio qui parle des deduits de la chasse. Manuscrit sur papier in-fol., 2 volumes parchemin. Bibliothèque de l'Arsenal, Manuscrits français, sciences et arts, 272. Ce manuscrit contient :

Un grand nombre de dessins coloriés représentant des sujets relatifs à la chasse, in-8 en larg., dans le texte. En tête du premier volume est une miniature représentant l'auteur écrivant son ouvrage.

 Même note.

Livre du roi Modus et de la reine Racio qui parle de pestilence, etc. Manuscrit sur papier, du xiv^e siècle, in-fol. Bibliothèque royale de Dresde, anciens manuscrits français, O, 62. Ce volume contient :

Quelques dessins à la plume représentant des personnages, des combats et autres scènes.

 Ce volume, que j'ai examiné avec soin, offre, dans les dessins qui en font partie, de l'intérêt pour les vêtements et les armures. La conservation est bonne.

Ouvrage sur la chasse au cerf et au sanglier. Manuscrit sur parchemin, in-8, veau brun. Bibliothèque de l'Arsenal, Manuscrits français, sciences et arts, 274. Ce manuscrit contient :

Douze miniatures représentant des sujets relatifs à la chasse du cerf et du sanglier, très-petites en haut., dans le texte.

1400?

> Miniatures peu importantes, et dont la conservation n'est pas belle.

Le gieu des eschecs moralise par frere Jean de Vignay. — Mellibee et prudēce. — Grisillidis. — Charon, de la Sagesse, traduit en vers français. Manuscrit sur vélin, du xive siècle. Bibliothèque impériale, Manuscrits, ancien fonds français, n° 7387. Ce volume contient :

Miniature représentant l'auteur à genoux, offrant son livre à un roi assis; derrière sont deux autres personnages. Petite pièce carrée, au commencement du premier ouvrage.

Miniature représentant deux femmes dans une forteresse, où pénètrent deux hommes armés. Pièce in-16 en haut., au commencement du deuxième ouvrage.

Miniature représentant un mariage. Petite pièce carrée, au commencement du troisième ouvrage.

Miniature représentant deux personnages assis. Pièce in-8 en larg., au commencement du quatrième ouvrage.

> Ces quatre miniatures sont peu remarquables quant au travail, mais elles offrent de l'intérêt pour quelques détails d'habillements. La conservation est bonne.
>
> L'auteur du livre original de sa moralité du jeu des échecs est nommé en latin de Casolis, Cassolis ou Casulis; son véritable nom était de Cessoles. Il vivait vers la fin du xiiie siècle, était Français et dominicain.

Le Jeu des echecs, par Jean de Vignay. Manuscrit sur vélin, du xive siècle (?), petit in-fol. cartonné. Biblio-

thèque impériale, Manuscrits, fonds Cangé, n° 68, Regius, 7387³·³. Ce volume contient :

Miniature représentant un personnage assis, auquel l'auteur offre son livre; trois autres personnages. Pièce in-8 en larg., au commencement du texte.

> Miniature d'un travail peu remarquable, offrant quelque intérêt pour les vêtements. La conservation n'est pas bonne.

Le Jeu des eschecs et autres jeux, en latin et en français. Manuscrit sur vélin, du xiv° siècle, in-4, veau marbré. Bibliothèque impériale, Manuscrits, ancien fonds français, n° 7390. Ce volume contient :

Miniature divisée en deux parties, représentant un combat et deux personnes jouant aux échecs, fond d'or, in-4 en haut., en tête du volume.

Deux cent quatre-vingt-dix miniatures représentant chacune un échiquier avec la pose des pièces du jeu des échecs, in-12 carrées, sur chaque page, avec texte au-dessous.

Quarante-huit miniatures représentant chacune le jeu de dames, idem, sur chaque page, avec texte au-dessous.

Vingt-trois miniatures représentant chacune le jeux des méraux ou des jetons.

Deux lettres peintes, dont l'une représente deux personnes jouant aux échecs.

> Ces miniatures ont de l'intérêt sous le rapport des jeux auxquels elles se rapportent; elles sont soigneusement exécutées. La conservation est bonne.

Le Jeu des eschecs et autres jeux. Manuscrit sur vélin, du xiv° siècle, in-4, maroquin rouge. Bibliothèque impériale, Manuscrits, ancien fonds français, n° 7391. Ce volume contient :

Miniature divisée en deux parties, représentant des combats, in-4 en haut., au commencement du volume. 1400?

Deux cent cinquante-deux miniatures représentant chacune un échiquier avec la pose des pièces du jeu des échecs, in-12 carrées, sur chaque page, avec texte au-dessous.

Quarante-huit miniatures représentant chacune le jeu de dames, idem, sur chaque page, avec texte au-dessous.

Vingt-cinq miniatures représentant chacune le jeu des méraux ou des jetons, idem.

Trois lettres peintes représentant deux combats et deux personnes jouant aux échecs.

 Même note.

(J. de Cessolis). La moralité des nobles hommes et des gens de peuple sur le gieu des esches, translatée de latin en françois par frère Jehan de Vignay. Manuscrit sur vélin, du xiv° siècle, in-fol. Bibliothèque royale de Dresde, anciens Manuscrits français, O, 59. Ce volume contient :

Quelques dessins coloriés représentant diverses positions du jeu des échecs.

 Ce manuscrit, que j'ai examiné, offre peu d'intérêt quant aux dessins coloriés qu'il contient. Il est bien conservé.

BELLES LETTRES.

Fables d'Ésope traduites en vers, sans nom d'auteur. Manuscrit sur vélin, du xiv° siècle, petit in-4, veau fauve. Bibliothèque impériale, Manuscrits, ancien fonds français, n° 7616[1], Cangé, 35. Ce volume contient :

1400 ? Miniature représentant un homme assis dans un chaire et trois personnages à genoux, in-12 en larg., au feuillet 1, recto, dans le texte.

Des lettres peintes représentant des sujets relatifs aux fables, très-petites, dans le texte.

> Ces miniatures sont peu remarquables pour le travail, et la première n'a point d'intérêt quant aux costumes. La conservation est médiocre.

Les fables Ysopet et les moralites qui sont dessus, en vers. — Le bestiaire damours. Manuscrit sur vélin, du xiv^e siècle, in-8, maroquin rouge. Bibliothèque impériale, Manuscrits, supplément français, n° 766. Ce volume contient :

Miniature divisée en deux compartiments : le premier représente un personnage avec deux chiens; l'autre, l'auteur à genoux, offrant son livre à un personnage assis. Pièce in-12 en haut., au-dessous le commencement du texte, le tout dans une bordure de médaillons à personnages, in-8 en haut., en tête du premier ouvrage.

Nombreuses miniatures représentant des sujets des fables d'Ésope; quelques fonds d'or. Pièces in-16 en larg., dans le texte du premier ouvrage.

Miniature divisée en deux compartiments : le premier représente l'auteur écrivant et deux autres personnages; le second, l'auteur offrant son livre à un personnage assis. Pièce in-12 carrée, au-dessous le commencement du texte, le tout dans une bordure de médaillons à personnages, in-8 en haut., en tête du second ouvrage.

Miniatures représentant des sujets d'animaux, avec

quelques personnages; quelques fonds d'or. Pièces in-16 en larg., dans le texte du second ouvrage. 1400?

<small>Miniatures d'un travail peu soigné, mais intéressantes pour les détails des sujets qu'elles représentent. La conservation est bonne.</small>

Les métamorphoses d'Ovide moralisées, traduction par Philippe de Vitry, en vers françois. Manuscrit sur vélin, du xiv° siècle, in-fol., maroquin rouge. Bibliothèque impériale, Manuscrits, anciens fonds français, n° 6986. Ce volume contient :

Quelques miniatures en camaïeu représentant des sujets relatifs à l'ouvrage. Petites pièces, dans le texte.

<small>Même note.</small>

Ce manuscrit a appartenu à Jehan, duc de Berry.

Les métamorphoses d'Ovide, traduit en vers françois. Manuscrit sur vélin, du xiv° siècle, in-fol., maroquin rouge. Bibliothèque impériale, Manuscrits, anciens fonds français, n° 7230. Ce volume contient :

Miniature représentant le traducteur assis et travaillant. Pièce in-12 sans bords, au commencement du texte.

Quelques miniatures représentant des sujets de un ou deux personnages. Petites pièces sans bords, dans les premiers feuillets.

<small>Miniatures sans intérêt. La conservation est médiocre.</small>

Métamorphoses d'Ovide moralisées — en vers. Manuscrit sur vélin, du xiv° siècle, in-fol., veau fauve. Bibliothèque impériale, Manuscrits, anciens fonds français, n° 7230[3], Cangé, ancien n° 21, nouveau 15. Ce volume contient :

Quelques miniatures ou dessins coloriés représentant des sujets relatifs à l'ouvrage, de grandeurs différentes.

<small>Même note.</small>

1400 ? Ovide de la vieille, translate de latin en françois, par maistre Jehan Lefeure, etc. Manuscrit sur vélin, du XIV° siècle, petit in-fol., maroquin rouge. Bibliothèque impériale, Manuscrits, ancien fonds français, n° 7235. Ce volume contient :

Miniature représentant un personnage assis, tenant un livre, et un autre debout. Pièce in-16 en larg., au commencement du texte.

<small>Même note. La conservation n'est pas bonne.</small>

Le roman des fables d'Ovide le Grand, en vers. Manuscrit sur vélin, du XIV° siècle, in-fol. maximo, cartonné. Bibliothèque de l'Arsenal, Manuscrits français, belles-lettres, n° 19. Ce volume contient :

Un très grand nombre de miniatures représentant des sujets divers, compositions d'un petit nombre de personnages; elles offrent des sujets tellement variés, qu'il serait difficile d'en donner même une courte analyse. Petites pièces, dans le texte.

<small>Ces curieuses miniatures sont de travail médiocre; mais on y trouve beaucoup de détails remarquables de diverses natures et souvent fort intéressants. Plusieurs des sujets représentés sont singuliers et même bizarres. Il faudrait entrer dans des détails trop étendus pour donner des indications suffisantes de ces nombreuses compositions. La conservation est belle, mais une des miniatures a été enlevée.</small>

Fables d'Ésope, en vers françois. Manuscrit sur vélin, du XIV° siècle, in-4, veau racine. Bibliothèque impériale, Manuscrits, ancien fonds français, n° 7616. Ce volume contient :

Dessin à l'encre représentant l'auteur à genoux, offrant son livre à la sainte Vierge, in-12 en larg., au feuil-

let 1, recto; au-dessous l'écusson de France soutenu par deux anges, idem.

1400?

Un grand nombre de dessins à l'encre représentant des sujets des fables, in-12 en larg., dans le texte.

> Ces dessins, fort peu remarquables quant au travail, peuvent offrir quelques particularités de costumes à observer. La conservation est très-mauvaise. On lit sur le second feuillet de garde : « A mon entrée en la librairie du roy, j'ai trouvé le present volume tout gasté comme il est, a raison qu'il estoit a l'endroit d'une fenestre mal joincte. »

Le liure de Lucan; les faicts des Romains. Manuscrit sur vélin, du xiv^e siècle, petit in-fol., maroquin rouge. Bibliothèque impériale, Manuscrits, fonds de Sorbonne, n° 242. Ce volume contient :

Miniature représentant des armoiries portées par un ange et soutenues par deux hommes sauvages. Petite pièce, à la fin de la table.

Miniature représentant l'auteur écrivant dans son cabinet. Pièce in-12 carrée, au-dessous le commencement du texte, le tout dans une bordure d'ornements avec figures et animaux, petit in-fol. en haut.

Miniature représentant Pompée couché dans sa tente, entouré d'hommes armés. Petite pièce en larg., dans le texte. Ornements, lettres.

> Ces miniatures sont d'un bon travail; elles offrent quelque intérêt pour les vêtements. La conservation est belle.

Traduction de la Pharsale de Lucain, par Jacques de Forest. Manuscrit sur vélin, du xiv^e siècle, in-4, veau fauve. Bibliothèque impériale, Manuscrits, ancien fonds français, n° 7540. Ce volume contient :

Miniature représentant des guerriers et un char. Pièce in-16 carrée, au-dessous le commencement du texte,

1400? le tout dans une bordure avec figures et animaux, in-4 en haut., au feuillet 1 du texte, recto.

> Miniature d'un travail médiocre et de peu d'intérêt. La conservation n'est pas belle.

Poésies de Guillaume de Machaut de Loris. Manuscrit sur vélin, du xiv° siècle, petit in-fol., maroquin rouge. Bibliothèque impériale, Manuscrits, ancien fonds français, n° 7609. Ce volume contient :

Un grand nombre de dessins couleur de bistre représentant des sujets divers relatifs à ces poésies, personnages seuls, entrevues, scènes d'intérieur, siége d'une ville, etc., dans le texte. Beaucoup de ces vers sont avec la musique notée.

> Ces miniatures sont peu remarquables quant au travail; on peut y trouver des particularités curieuses pour les costumes, les usages, etc. La conservation est médiocre.

Figures d'après des miniatures de ce manuscrit et de celui n° 7606. Partie d'une pl. in-fol. en haut., color., Willemin, pl. 132.

> Le n° 7606, ancien fonds français (le livre des sept sages de Rome), ne contient pas de miniatures.

Les poésies de Guillaume de Machaut. Manuscrit sur vélin, du xiv° siècle, petit in-fol., veau marbré. Bibliothèque impériale, Manuscrits, ancien fonds français, n° 7612. Ce volume contient :

De nombreuses miniatures représentant des sujets divers relatifs à ces poésies, scènes familières et d'intérieur, repas, tournois, compositions singulières, dans le texte. Beaucoup de ces vers ont la musique notée.

> Même note. La conservation est bonne.

Les poésies de Guillaume de Machaut. Manuscrit sur vélin, 1400?
du xiv° siècle, in-fol., 2 volumes maroquin rouge. Bibliothèque impériale, Manuscrits, fonds de Lavallière, n° 25, catalogue de la vente, n° 2771. Ce manuscrit contient :

Une grande quantité de miniatures représentant des sujets relatifs à ces poésies, personnages seuls, entrevues, scènes d'intérieurs, etc. Deux pièces in-4 en larg., les autres in-16 en larg., dans le texte. Le second volume contient beaucoup de musique notée.

Même note. La conservation n'est pas bonne.

Poésies de Guillaume de Machault. Manuscrit sur vélin, du xiv° siècle, in-fol., veau marbré. Bibliothèque impériale, Manuscrits, Supplément français, n° 43. Ce volume contient :

Miniature divisée en deux compartiments, représentant deux réunions de personnages, la plupart couronnés. Pièce in-4 en larg., étroite, au feuillet 1, recto.

Quelques miniatures représentant des sujets relatifs à ces poésies; réunions de personnages, la naissance d'un enfant. Petites pièces, dans le texte. Musique notée.

Miniatures d'un bon travail, offrant de l'intérêt pour les vêtements. La conservation est belle.

Volume contenant un grand nombre de poésies diverses de Guillaume de Machaut. Manuscrit sur vélin, de la fin du xiv° siècle, petit in-fol., maroquin rouge. Bibliothèque de l'Arsenal, Manuscrits français, belles-lettres, n° 97. Ce volume contient :

Des miniatures représentant des sujets relatifs aux poé-

1400?

sies de ce volume; compositions d'un petit nombre de personnages, entretiens, apparitions, etc. Petites pièces, dans le texte.

> Même note.
> Guillaume de Machaut vivait à la fin du xiv° siècle.

Le grant codicille maistre Jehan de Meun. — Le testament maistre Jehan de Meun, en vers. Manuscrit sur vélin, du xiv° siècle, petit in-fol. cartonné. Bibliothèque impériale, Manuscrits, fonds Lancelot, 177, Regius, 7595[3,3]. Ce volume contient :

Dessin au trait rehaussé de jaune, représentant la sainte Trinité. Petite pièce, en tête du premier ouvrage.

Dessin au trait, rehaussé de jaune et brun, représentant un homme dans son lit, et trois autres personnages. Petite pièce en tête du deuxième ouvrage.

> Ces deux dessins, d'un travail fort médiocre, n'offrent aucun intérêt. La conservation est bonne.

L'apparition de Jean de Meun, en vers, par Honoré Bonnet. Manuscrit sur vélin, de la fin du xiv° siècle, in-fol., veau marbré. Bibliothèque impériale, Manuscrits, ancien fonds français, n° 7202. Ce volume contient :

Dessin en couleur de bistre, rehaussé d'or, représentant l'auteur à genoux, offrant son livre à un personnage debout. Une autre figure est derrière celle-ci; en haut un écusson d'armoiries, in-8 en larg., au feuillet 1, recto.

Seize dessins semblables représentant chacun deux figures, sauf un où l'on en voit plusieurs, in-12, dans le texte.

> Ces dessins sont peu remarquables et sans intérêt pour les costumes. La conservation est médiocre, et quelques têtes sont effacées.

Ce manuscrit a appartenu à Louis de Bruges, seigneur de la Gruthuyse, et a fait partie de la Bibliothèque du Louvre. Il provient de Fontainebleau, n° 828, ancien catalogue, n° 835.

1400?

Figures d'après des miniatures de ce manuscrit. Cinq planches de diverses grandeurs. L'apparition, etc., par Honoré Bonnet. Paris, 1845, n°ˢ 1, 4, 5, 8 et 9.

L'apparition de Jean de Meun, en vers, par Honoré Bonnet. Manuscrit sur vélin, de la fin du XIVᵉ siècle, in-fol., veau marbré. Bibliothèque impériale, Manuscrits, ancien fonds français, n° 7203. Ce volume contient :

Dessin en couleur de bistre représentant l'auteur à genoux, offrant son livre à Valentine de Milan assise, derrière laquelle sont deux dames; en haut un écusson d'armoiries, Orléans et Visconti, in-4 carré, au feuillet 1, verso.

Dix dessins semblables représentant chacun deux figures, sauf un. Pièces in-16 en larg., dans le texte.

Dessins peu importants. Leur conservation est bonne.
Ce volume a appartenu à Valentine de Milan et à son fils Charles, duc d'Orléans. Il provient de Fontainebleau, n° 492, ancien catalogue, 259.

Figures d'après des miniatures de ce manuscrit. Cinq planches de diverses grandeurs. L'apparition, etc., par Honoré Bonnet. Paris, 1845, n°ˢ 2, 3, 6, 7 et 10.

Poemes des troubadours. Manuscrit sur vélin, du XIVᵉ siècle, in-fol. magno, maroquin rouge. Bibliothèque impériale, Manuscrits, fonds de Lavallière, n° 14, Catalogue de la vente, n° 2701. Ce volume contient :

Des lettres initiales et des ornements peints, dans lesquels se trouvent quelques figures. Petites pièces, dans le texte. Musique.

1400?

Ces miniatures sont d'une exécution peu remarquable et sans intérêt. La conservation est médiocre.

Ce manuscrit a appartenu à Mme d'Urfé.

Chansons du roi de Navarre Thibault, et d'autres poëtes ses contemporains. Manuscrit sur vélin, du xiv° siècle, in-fol., maroquin bleu. Bibliothèque de l'Arsenal, Manuscrits français, belles-lettres, n° 63. Ce volume contient :

Miniature représentant quatre personnages. Petite pièce, en tête du texte. Lettres initiales peintes, musique notée.

Miniature sans importance. La conservation du volume est bonne.

Le roi de Navarre, Thibault, auteur de ces chansons, était mort en 1254.

Le Pelerinage de vie humaine, par Guillaume de Guilleville, translate de rime en prose française. Manuscrit sur vélin, du xiv° siècle, petit in-fol., maroquin rouge. Bibliothèque impériale, Manuscrits, Supplément français, n° 1548. Ce volume contient :

Miniature représentant des religieux montant par une échelle dans une ville où sont divers personnages. Pièce in-12 en haut., au-dessous lettre initiale peinte représentant l'auteur lisant ; au commencement du volume.

Quelques miniatures représentant des sujets relatifs à l'ouvrage ; compositions de peu de personnages. Petites pièces en haut., dans le texte.

Ces miniatures, d'un travail ordinaire, offrent peu d'intérêt. La conservation est médiocre.

Le Pelerinage de vie humaine, par Guillaume de Guilleville, en vers. Manuscrit sur vélin, du xiv° siècle, petit

in-fol., peau. Bibliothèque impériale, Manuscrits, fonds de Saint-Victor, n° 268. Ce volume contient :

1400?

Nombreuses miniatures représentant des sujets relatifs à l'ouvrage; compositions d'un petit nombre de personnages. Petites pièces en larg., dans le texte.

Même note.

Le Pelerinage de la vie humaine, en vers. Manuscrit sur vélin, du xiv° siècle, in-8, veau brun. Bibliothèque impériale, Manuscrits, fonds de Colbert, n° 4693, Regius, 7855[2.2]. Ce volume contient :

Un grand nombre de miniatures représentant des sujets divers; composition d'un très-petit nombre de figures, parmi lesquelles il y en a de singulières. Très-petites pièces en larg., dans le texte.

Ces petites miniatures, d'un travail peu remarquable, offrent de l'intérêt pour des particularités diverses de vêtements, ameublements et autres. La conservation est médiocre.

Le Pelerinage de l'ame, en vers, par Guillaume de Deguilleville. Manuscrit sur vélin, du xiv° siècle, in-fol., maroquin rouge. Bibliothèque de l'Arsenal, Manuscrits français, belles-lettres, n° 310. Ce volume contient :

Miniature, ou plutôt dessin colorié, représentant l'auteur dans son lit; derrière lui sont des livres. Pièce in-8 en larg., sans bords, en tête du texte.

Ce dessin est intéressant pour la forme du lit. La conservation est médiocre.

Poesies de Watriquet. Manuscrit sur vélin, du xiv° siècle, in-4 étroit, veau marbré. Bibliothèque impériale, Manuscrits, Supplément français, n° 632[18]. Ce volume contient :

Nombreuses miniatures représentant des sujets divers;

1400 ? compositions d'un petit nombre de personnages. Pièces in-16 en larg., dans le texte.

> Ces miniatures, d'un travail ordinaire, offrent quelque intérêt pour des détails de vêtements et accessoires divers. La conservation n'est pas belle.

Les paraboles de vérité et autres pièces de Watriques, poésies. Manuscrit sur vélin, du xiv° siècle, in-4, veau brun. Bibliothèque de l'Arsenal, Manuscrits français, belles-lettres, n° 318. Ce volume contient :

Des miniatures représentant des sujets divers relatifs aux poésies de ce volume; compositions d'un petit nombre de personnages. Pièces in-12 en larg., dans le texte.

> Même note. La conservation est bonne.

Othea, en vers, par Christine de Pisan. Manuscrit sur vélin, de la fin du xiv° siècle, in-fol., maroquin citron. Bibliothèque impériale, Manuscrits, ancien fonds français, n° 7223. Ce volume contient :

Quatre dessins en clair-obscur, représentant des sujets de l'ouvrage. Le premier représente Christine à genoux, offrant son livre à un prince, in-12 et in-8 en larg., en tête et dans le texte.

> Ces dessins, de travail médiocre, offrent peu d'intérêt. La conservation est bonne.
>
> Les marges du texte sont couvertes d'annotations. On lit à la fin : « Ce livre fut à feu madame Anne de Bourgogne, en son vivant duchesse de Bourbon et d'Auvergne. »
>
> Ce manuscrit provient de Fontainebleau, n° 449, ancien catalogue, n° 832.

Histoire des trois Maries, en vers. Manuscrit sur vélin, du xiv° siècle, in-fol., veau marbré. Bibliothèque impériale,

Manuscrits, ancien fonds français, n° 7581. Ce volume contient : 1400?

Miniature représentant les trois Maries avec leurs enfants. Petite pièce carrée, au feuillet 1, recto, dans le texte.

Lettre initiale peinte représentant l'auteur écrivant, au feuillet 1, recto, dans le texte.

Miniature représentant une princesse à genoux; deux écussons des armoiries de Bourbon, sur la marge du feuillet 1, recto.

Miniature représentant la mort de la sainte Vierge. Petite pièce en larg., au feuillet 261-62, verso. Ce manuscrit devait contenir beaucoup de miniatures semblables, dont la place est restée vide.

<small>Miniatures d'un assez bon travail; elles n'offrent que peu d'intérêt pour les vêtements. La conservation est bonne.</small>

La Vie de saint François en vers français. Manuscrit sur vélin, du xiv^e siècle, in-4, veau fauve. Bibliothèque impériale, Manuscrits, ancien fonds français, n° 7956. Ce volume contient :

Des miniatures représentant des sujets relatifs à la vie de ce saint. Pièces de diverses grandeurs, dans le texte.

<small>Ces petites miniatures sont peu remarquables sous le rapport du travail; elles offrent quelques détails intéressants de costumes et d'intérieurs. La conservation est bonne.</small>

La Vie de saint Magloire, en vers français. Manuscrit sur vélin, du xiv^e siècle, in-4, parchemin, Bibliothèque de l'Arsenal, Manuscrits français, belles-lettres, n° 300. Ce volume contient :

Quelques lettres initiales peintes dans lesquelles sont

1400? représentés des sujets relatifs à la vie de ce saint. Petites pièces, dans le texte.

> Miniatures sans intérêt, et dont la conservation n'est pas bonne.

La Vie de saint Martin, en vers français. Manuscrit sur vélin, du xiv^e siècle, petit in-fol., maroquin rouge. Bibliothèque impériale, Manuscrits, ancien fonds français, n° 7333. Ce volume contient :

Lettre initiale peinte représentant deux saints personnages. Petite pièce carrée, au-dessous le commencement du texte. Bordure, en bas l'écusson de France, petit in-fol., au feuillet 1.

> Même note.

La destruction de Troye, en vers, par Benoît de Sainte-More. Manuscrit sur vélin, de la fin du xiv^e siècle, in-fol., veau marbré. Bibliothèque impériale, Manuscrits, ancien fonds français, n° 7189. Ce volume contient :

Miniature représentant un homme assis, tenant un livre, probablement l'auteur, et en face de lui trois autres hommes assis. Petite pièce en larg.; au-dessous le commencement du texte; le tout dans une bordure d'ornements, au bas de laquelle sont deux autres petites miniatures où l'on voit encore l'auteur. La page est divisée par une bande de petits médaillons ronds à figures. Pièce in-fol. en haut., au feuillet 1, recto.

Un grand nombre de miniatures représentant des sujets relatifs aux récits de ce poëme, batailles, scènes de guerre et maritimes, assemblées, conseils, entre-

vues, scènes d'intérieur, repas. Pièces in-4 en larg., étroites, dans le texte. 1400 ?

Ces miniatures sont d'un travail peu fin, mais vrai et expressif ; elles offrent de l'intérêt sous le rapport des costumes, armures et arrangements intérieurs. La conservation est très-belle. C'est un beau manuscrit, exécuté probablement en Italie. Il provient de Fontainebleau, n° 1613, ancien catalogue, n° 793.

Le roman de Troye, par B. de Sainte-Maure, en vers. Manuscrit sur vélin, du xiv° siècle, petit in-fol., veau marbré. Bibliothèque impériale, Manuscrits, Supplément français, n° 464. Ce volume contient :

Miniature représentant l'entrée d'un édifice et trois personnages, et lettre initiale représentant un prince assis. Deux petites pièces, au commencement du texte.

Petites miniatures sans intérêt et de mauvaise conservation.

La Toison d'Or et la destruction de Troyes. Manuscrit sur vélin, in-fol., velours rouge. Bibliothèque de l'Arsenal, Manuscrits français, belles-lettres, 228. Ce manuscrit contient :

Une miniature représentant le cheval Pégase, et une autre représentant Jason et ses compagnons, in-fol. en haut., aux deux premiers feuillets.

Un grand nombre de miniatures représentant des compositions relatives au sujet de l'ouvrage ; longues, en forme de frises, au bas des pages.

Ces miniatures sont intéressantes par leurs motifs et les détails qu'elles offrent. Celle de Jason est fort belle, mais la conservation n'est pas bonne.

Volume contenant la destruction de Troies, composé par maistre Guy de Corompues, en 1287. — Les Épitres des

1400? dames de Grece qui furent faites par le temps du siege de Troies la grant. — Le livre de Troilus et de Brisaida. Manuscrit sur papier, du xive siècle, in-fol., veau rouge. Bibliothèque de l'Arsenal, Manuscrits français, belles-lettres, n° 253. Ce volume contient :

Dessin en camaïeu représentant un combat de cavaliers. Pièce in-8 en larg., au commencement du premier ouvrage.

Dessin idem, représentant une ville assiégée par mer et par terre. Pièce in-8 en larg., au commencement du troisième ouvrage.

<small>Ces deux dessins, de bonne exécution, offrent de l'intérêt sous le rapport des armures. La conservation du premier est mauvaise, celle du second est belle.</small>

<small>Ce volume porte la signature de Guyon de Sardière.</small>

Le roman de Thebes, par Beneois de Sainte-Maure, en vers. — Le roman d'Eneas. Manuscrit sur vélin, du xive siècle, in-fol., maroquin rouge. Bibliothèque impériale, Manuscrits, ancien fonds français, n° 6737^2, Colbert, 198. Ce volume contient :

Un grand nombre de miniatures représentant des faits relatifs aux récits du volume; combats, scènes de guerre et maritimes, entrevues, scènes d'intérieurs, sujets singuliers. Pièces de diverses grandeurs, dans le texte.

<small>Ces miniatures, d'un travail médiocre, mais curieux pour le temps où elles ont été peintes, offrent des particularités à remarquer pour les vêtements, armures, accessoires et détails d'intérieurs. La conservation est médiocre.</small>

Le roman de Meliarchin et de Celinde ou de Cleomades, en vers. Manuscrit sur vélin, du xive siècle, in-fol., veau marbré. Bibliothèque impériale, Manuscrits, ancien fonds français, n° 7538. Ce volume contient :

Des miniatures représentant des sujets relatifs à ce roman. Petites pièces, dans le texte. 1400?

> Miniatures d'un travail peu recommandable, qui ont quelque intérêt pour des détails de costumes. La conservation est mauvaise.
>
> Le roman de Meliarchin et de Celinde, et celui de Cléomades, sont le même ouvrage, avec les noms changés.

Le roman de Cleomades ou de Meliarchin et de Celinde, en vers. Manuscrit sur vélin, du xive siècle, petit in-fol., maroquin rouge. Bibliothèque impériale, Manuscrits, ancien fonds français, n° 7539. Ce volume contient :

Quelques miniatures représentant des sujets relatifs à ce roman. Petites pièces, dans le texte.

> Même note.

Le roman de Meliarchin et de Celinde, en vers. Manuscrit sur vélin, du xive siècle, petit in-fol., veau brun. Bibliothèque impériale, Manuscrits, ancien fonds français, n° 7631. Ce volume contient :

Cinq miniatures représentant des sujets relatifs à ce roman, dont trois sont des repas. Pièces in-8 en larg., dans le texte.

> Ces miniatures, dont quatre sont à fond d'or, sont d'un travail assez fin, et intéressantes sous le rapport des vêtements et ustensiles de table. La conservation est médiocre.

Les vœux du paon, suite du roman d'Alexandre, en vers. — La chastelaine de Vergy, en vers. Manuscrit sur vélin, du xive siècle, in-4, maroquin rouge. Bibliothèque impériale, Manuscrits, ancien fonds français, n° 7973. Ce volume contient :

Deux miniatures représentant des sujets relatifs à ces deux ouvrages. Pièces in-12 et in-16 en larg., au commencement de chacun des deux ouvrages.

1400? Ces miniatures offrent peu d'intérêt. La première est entièrement gâtée, l'autre peu conservée.

Les vœux du paon, suite du roman d'Alexandre, en vers. Manuscrit sur vélin, du xiv° siècle, in-4, maroquin rouge. Bibliothèque impériale, Manuscrits, ancien fonds français, n° 7989. Ce volume contient :

Quelques miniatures représentant des sujets de l'ouvrage. Pièces in-12 en larg., dans le texte.

Ces miniatures, d'un travail médiocre, sont remarquables pour des détails de vêtements et d'armures, et l'originalité dans les compositions. L'une d'elles représente des suppliants à genoux, offrant à un personnage assis leurs épées, la garde en haut. La conservation est médiocre.

Les vœux du paon, suite du roman d'Alexandre. Manuscrit sur vélin, du xiv° siècle, in-4, maroquin rouge. Bibliothèque impériale, Manuscrits, ancien fonds français, n° 7990. Ce volume contient :

Quelques miniatures représentant des sujets relatifs à ce roman. Pièces in-12 en larg., dans le texte.

Miniatures d'un travail peu remarquable; elles offrent quelque intérêt pour des détails de vêtements et d'armures. La conservation n'est pas bonne.

Li veu du paon et tout li acomplissemt et li mariage, en vers. Manuscrit sur vélin, du xiv° siècle, petit in-fol., maroquin rouge. Bibliothèque impériale, Manuscrits, fonds de Lavallière, n° 69. Catalogue de la vente, n° 2703. Ce volume contient :

Cinq miniatures représentant des sujets relatifs à l'ouvrage; réunions de personnages, etc. Pièces in-8 et in-12 en larg. dans le texte.

Même note.

Ce roman, suite et complément du roman d'Alexandre le

Grand, composé par Lambert Li Cors, paraît avoir été fait par un auteur nommé Brisebarre. 1400?

Le roman d'Alexandre, en vers. Manuscrit sur vélin, du xiv⁰ siècle, petit in-4, maroquin rouge. Bibliothèque impériale, Manuscrits, fonds de Lavallière, n° 141. Catalogue de la vente, n° 2704. Ce volume contient :

Six miniatures représentant des sujets relatifs aux récits de ce roman; compositions d'un petit nombre de personnages, fond d'or. Petites pièces en larg., dans le texte.

<small>Même note.</small>

Le roman d'Ogier le Danois, en vers. Manuscrit sur vélin, du xiv⁰ siècle, in-4, maroquin rouge. Bibliothèque impériale, Manuscrits, ancien fonds français, n° 7630⁵·⁵, Colbert, 5177. Ce volume contient :

Des miniatures représentant des sujets de ce roman, batailles, combats singuliers, entrevues, scènes d'intérieur, jeux, etc. Petites pièces en larg., dans le texte.

<small>Même note.</small>

Le romans de la dame a la Licorne et du biau cheualier. — Un opuscule en vers. Manuscrit sur vélin, du xiv⁰ siècle, petit in-fol., maroquin rouge. Bibliothèque impériale, Manuscrits, Supplément français, n° 540ᵃ. Ce volume contient :

Miniatures représentant des sujets de ce roman; compositions d'un petit nombre de personnages, réunions, scènes d'intérieur, repas, combats, morts, etc. Petites pièces, dans le texte.

<small>Miniatures d'un très-médiocre travail, offrant peu d'intérêt. La conservation n'est pas bonne.</small>

v. 16

1400?　La fuerre de Gadres. — Les vœux du paon, en vers (le roman d'Alexandre), par Alex. de Bernay. Manuscrit sur vélin, du xiv° siècle, in-4, veau fauve. Bibliothèque impériale, Manuscrits. Supplément français, n° 342. Ce volume contient :

Deux miniatures représentant des sujets de guerre. Pièces de diverses grandeurs, en tête du texte et dans le texte, vers la fin.

> Même note.
>
> Ce roman comprend le récit des expéditions d'Alexandre dans les Indes, dont la première partie est la fuerre ou fourage de Gadres, pays des Gedrosians.

Le roman de lastre perilleux, en vers. — Autre poeme de chevalerie. Manuscrit sur vélin, du xiv° siècle, in-4, vélin, Bibliothèque impériale, Manuscrits. Supplément français, n° 548. Ce volume contient :

Quelques miniatures représentant des sujets relatifs à ces poésies; réunions de personnages, scènes diverses, combats, etc. Pièces de diverses grandeurs, sur deux feuillets en tête du volume, et dans le texte.

> Ces miniatures sont d'un travail médiocre, elles offrent quelque intérêt pour des détails de vêtements et autres. La conservation n'est pas bonne.

I cōmence li romāt de lumain voyage du viel unome qui est ertuset sur le romāt de la Rose, en vers. Manuscrit sur vélin, du xiv° siècle, petit in-fol., veau fauve. Bibliothèque impériale, Manuscrits, ancien fonds français, n° 7601. Ce volume contient :

Beaucoup de miniatures représentant des sujets divers, scènes de l'Histoire sainte, entrevues, conférences, scènes d'intérieur, Petites pièces, dans le texte.

> Même note.

Le rōmans du pelerinage du viel monn (?) (moine) e...... 1400?
est exposez sus le romans de la Rose, en vers. Manuscrit
sur vélin, du xiv⁰ siècle, petit in-fol., veau marbré.
Bibliothèque impériale, Manuscrits, Supplément français,
n° 200. Ce volume contient :

Miniature divisée en quatre compartiments représentant des sujets relatifs à cet ouvrage. Pièce in-4 en larg., au commencement du texte.

Miniatures représentant des sujets relatifs à l'ouvrage; compositions d'un petit nombre de personnages, l'une représente un boulanger, fond d'or. Petites pièces, dans le texte.

Même note.

Le Bestiaire d'amour rimet, en vers. Manuscrit sur vélin, du xiv⁰ siècle, in-4, maroquin rouge. Bibliothèque impériale, Manuscrits, fonds Colbert, n° 3390, Regius, n° 7899 [2.2]. Ce volume contient :

Miniatures représentant des sujets relatifs à l'ouvrage; compositions d'un petit nombre de personnages. Petites pièces en haut. et en larg., dans le texte.

Même note.

Sentences des betes ou le Bestiaire, en vers. Manuscrit sur vélin, du xiv⁰ siècle, petit in-fol., peau rouge. Bibliothèque impériale, Manuscrits, Supplément français, n° 540 [1]. Ce volume contient :

Miniatures représentant des sujets divers, compositions de peu de figures, animaux, figures d'astronomie, etc. Petites pièces, dans le texte.

Même note. La conservation est bonne.

Recueil de contes dévots, en vers. Manuscrit sur vélin, de la fin du xiv⁰ siècle, in-4, maroquin rouge. Bibliothèque

1400? impériale, Manuscrits, fonds de Lavallière, n° 89. Catalogue de la vente, n° 2716. Ce volume contient :

Quelques miniatures représentant des sujets divers, réunions, marche, cérémonies religieuses. Pièces in-12 en larg., dans le texte. Bordures d'ornements avec figures, animaux, armoiries.

<small>Même note. La conservation n'est pas bonne.</small>

Contes devots en vers. Manuscrit sur vélin, du xiv° siècle, in-4, veau brun. Bibliothèque impériale, Manuscrits, ancien fonds français, n° 7331³, Colbert. Ce manuscrit contient :

Beaucoup de miniatures représentant des sujets de sainteté. Petites pièces, dans le texte.

<small>Même note. Leur conservation est médiocre.</small>

Romans divers, en vers, dont le roman d'Aymeri de Narbonne et de Guillaume d'Orange surnommé au Court nez. Manuscrits sur vélin, du xiv° siècle, petit in-fol., 2 volumes, maroquin rouge. Bibliothèque impériale, Manuscrits, fonds de Lavallière, n° 23. Catalogue de la vente, n° 2735. Ces manuscrits contiennent :

Quelques miniatures représentant des sujets relatifs à ces poésies. Petites pièces, dans le texte.

<small>Même note. Leur conservation est mauvaise.</small>

Recueil de diverses pièces en prose et en vers. Manuscrit sur vélin, de la fin du xiv° siècle, in-fol., maroquin rouge. Bibliothèque impériale, Manuscrits, fonds de Lavallière, n° 41. Catalogue de la vente, n° 2738. Ce volume contient :

Miniatures représentant des sujets divers relatifs aux ouvrages sur différentes matières qui composent ce

volume; l'une se rapporte aux rois de France. Pièces de diverses grandeurs, presque toutes très-petites, dans le texte.

1400?

> Même note. La conservation est médiocre.

Recueil de divers ouvrages en vers et en prose, dont le roman de don Chicon, Boece, de la consolation, la Passion de N. S., etc. Manuscrit sur vélin, du xiv° siècle, in-fol., veau marbré. Bibliothèque impériale, Manuscrits, ancien fonds français, n° 7209. Ce volume contient :

Un très-grand nombre de lettres initiales peintes représentant des têtes. Très-petites pièces, dans le texte.

> Petites miniatures d'une bonne exécution, et qui paraissent avoir été faites en Italie. La conservation est bonne.
> Ce manuscrit provient de Fontainebleau, n° 744, ancien n° 870.

Fables inédites des xii°, xiii° et xiv° siècles, et fables de La Fontaine, etc., par A. C. M. Robert. Paris, Étienne Cabin, 1825, in-8, 2 volumes. Cet ouvrage contient :

Quatre-vingt-cinq sujets de fables calqués sur les dessins d'un manuscrit du xiv° siècle, gravé par Paul Legrand. Petites pl. in-12, frises en larg.

> L'auteur ne donne pas d'indication du manuscrit dans lequel il a copié ces dessins.

Chansons anciennes. Manuscrit sur vélin, du xiii° et xiv° siècles, in-fol., veau marbré. Bibliothèque impériale, Manuscrits, ancien fonds français, n° 7222. Ce volume contient :

De nombreuses lettres peintes dont quelques-unes représentent des sujets divers et des sceaux; quelques-unes ont été enlevées. Presque toutes les chansons ont leur musique notée.

1400?

Ces miniatures ont peu d'intérêt quant à leur faire et aux sujets qu'elles représentent. La conservation est médiocre, et le volume est mutilé dans diverses parties.

Ce manuscrit provient de l'ancienne bibliothèque Mazarine, n° 96.

Christine de Pisan; le livre de la Vision. Manuscrit du xiv° siècle, dernier tiers, in-.... Bibliothèque des ducs de Bourgogne, n° 10309, Marchal, t. I, p. 207. Ce volume contient :

Des miniatures.

Christine de Pisan. Le débat de deux amants. Manuscrit du xiv° siècle, dernier tiers, in-.... Bibliothèque des ducs de Bourgogne, n° 11034, Marchal, t. I, p. 221. Ce volume contient :

Des miniatures.

Le livre de la cité des dames. Manuscrit sur vélin, du xiv° siècle, in-4, parchemin. Bibliothèque de l'Arsenal, Manuscrits français, belles-lettres, n° 343 A. Ce volume contient :

Miniature représentant une dame assise, tenant un livre; devant elle sont trois autres dames. Pièce in-8 en larg., en tête du texte. Bordure.

Cette miniature est entièrement gâtée.

Le Breviaire d'amour, par Messier Matfre Ermengau de Besiers, de l'an M. CCLXXXVIII, poëme en provençal. Manuscrit sur papier, du xiv° siècle, in-fol., veau marbré. Bibliothèque impériale, Manuscrits, ancien fonds français, n° 7619. Ce volume contient :

Un grand nombre de dessins coloriés représentant des sujets relatifs à l'ouvrage; la plupart sont sacrés. Petites pièces de diverses grandeurs, dans le texte.

Ces dessins offrent des particularités intéressantes. Leur conservation est bonne.

1400?

Histoire du Saint-Graal. Manuscrit sur vélin, du xiv^e siècle, in-fol. magno, veau fauve. Bibliothèque impériale, Manuscrits, ancien fonds français, n° 6770. Ce volume contient :

Miniature représentant un ermite dormant, auquel un saint personnage met un livre dans la main, in-fol. en haut., au-dessous le commencement du texte ; le tout dans une bordure d'ornements, in-fol. magno, en haut., au feuillet 1, recto, dans le texte.

Trente-deux miniatures représentant des sujets divers, entrevues, une scène de supplices, dans laquelle neuf personnages sont attachés à la queue de chevaux, scènes d'intérieur, maritimes, etc., in-8 carrées, dans le texte de la première partie.

Miniature représentant en haut des enfants nus, représentant probablement des âmes qui attendent leur jugement ; au milieu l'enfer et en bas Satan assis, entouré d'une foule de démons. Pièce in-fol. en haut., au-dessous le commencement du texte ; le tout dans une bordure d'ornements, in-fol. magno, en haut., au feuillet 61, dans le texte.

Les autres miniatures de ce volume qui auraient été très-nombreuses, n'ont pas été peintes ; quelques-unes seulement sont dessinées fort légèrement.

> Les deux grandes miniatures sont peu remarquables quant au travail, la seconde est curieuse ; les petites sont d'un travail très-fin ; elles offrent beaucoup de détails intéressants pour les costumes et les arrangements d'intérieur ; la conservation des deux grandes pièces est médiocre, celle des autres est très-belle.

1400 ? Ce manuscrit provient de la bibliothèque de Gaston, duc d'Orléans, fils de Henri IV.

Figures d'après des miniatures de ce manuscrit. Quatre pl. in-fol., dont trois color., en haut. et en larg. Willemin, pl. 134 à 137. = Deux pl. in-8 carrées, grav. sur bois. Lacroix, le Moyen âge et la Renaissance, t. II, romans, 12, 13, dans le texte.

Histoire de Saint-Graal, de Lancelot du Lac et la mort du roi Artus. Manuscrit sur vélin, du xiv^e siècle, in-fol. magno, très-épais, maroquin citron. Bibliothèque impériale, Manuscrits, ancien fonds français, n° 6772. Ce volume contient :

Page ornée d'une large bordure avec figures, animaux, armoiries, in-fol. magno, en haut., au feuillet 1, recto.

> Petites miniatures d'un travail ordinaire et de peu d'intérêt. La conservation est médiocre.

Les romans du Saint-Graal, de Merlin et de la Table ronde, etc. Manuscrit sur vélin, du xiv^e siècle, in-fol., maroquin rouge. Bibliothèque impériale, Manuscrits, ancien fonds français, n° 6777. Ce volume contient :

Miniature divisée en six compartiments, représentant des sujets divers qu'il est difficile de distinguer, à cause du mauvais état de la conservation, grand in-4 carrée, au feuillet 1, recto.

Un grand nombre de miniatures représentant des sujets relatifs à l'ouvrage, batailles, entrevues, scènes d'intérieur et singulières, repas, etc., in-8 en larg., dans le texte.

> Miniatures d'un travail peu remarquable, qui ont quelque intérêt pour des détails de vêtements et d'armures. La con-

servation est bonne, sauf celle de la première pièce entièrement gâtée. 1400?

Le roman du Saint-Graal. Manuscrit sur vélin, du xiv° siècle, in-4, maroquin rouge. Bibliothèque impériale, Manuscrits, N....... Notre-Dame, n° 206. Ce volume contient :

Des miniatures représentant des sujets du roman, batailles, entrevues, scènes d'intérieur, etc.; les fonds sont en or appliqué. Petites pièces en larg., dans le texte.

> Ces miniatures sont peu importantes, tant pour le travail que pour ce qu'elles représentent. Leur conservation est médiocre.

Lhystoire du Saint-Graal qui est le fondement de la Table ronde, etc., et de Merlin. Manuscrit sur vélin, du xiv° siècle, in-fol. magno, veau fauve. Bibliothèque impériale, Manuscrits, Supplément français, n° 11. Ce volume contient :

Quelques miniatures représentant des sujets relatifs aux récits de l'ouvrage, réunions de personnages, etc., dans le texte du premier ouvrage.

Miniature divisée en neuf compartiments, représentant des compositions diverses relatives à l'ouvrage. Pièce in-4 carrée, au-dessous le commencement du roman de Merlin; le tout dans une bordure avec médaillons, in-fol. en haut.

Miniatures représentant des sujets relatifs au roman de Merlin; réunions de personnages, combats, scènes de guerre et d'intérieur, repas, etc., dans le texte.

> Même note.

1400 ? L'histoire du Saint-Graal. — L'histoire de Merlin. — L'histoire d'Artus. — L'histoire de Lancelot du Lac. — La conquête du Saint-Graal. — La mort d'Artus. Manuscrit sur velin, in-fol. maximo, 2 volumes, maroquin citron. Bibliothèque de l'Arsenal, Manuscrits français, belles-lettres, 230 a. Ce manuscrit contient :

Un grand nombre de miniatures représentant des sujets relatifs à ces divers ouvrages, combats, scènes d'intérieur et familières. Au fol. 33 du 2ᵉ volume on voit une composition rappelant la continence du chaste Joseph. Pièces de diverses grandeurs, dans le texte.

> Miniatures offrant des détails curieux. La conservation de ces deux volumes est belle.

Roman de Merlin, de Lancelot du Lac, du livre de Saint-Graal et du roy Artus. Manuscrit sur velin, in-fol., veau fauve. Bibliothèque de l'Arsenal, Manuscrits français, belles-lettres, 235. Ce manuscrit contient :

Des miniatures représentant des compositions relatives à ces romans; petites, excepté celle du premier feuillet qui est in-4 en larg., et en trois compartiments.

> Ces miniatures sont peu intéressantes, sauf la première; elles sont bien conservées.
>
> C'est probablement d'une partie de ce volume relative au roman de Gyron le Courtois que parle Van-Praet dans *Recherches sur Louis de Bruges*, p. 179.

Ce sont les noms, armes et blasons des chevaliers et compaignons de la Table ronde, au temps qu'ils jurerent la queste du Sainct Graal. Manuscrit petit in-fol., maroquin rouge. Bibliothèque de l'Arsenal, Manuscrits français, histoire, 776 a. Ce manuscrit contient :

Un très-grand nombre de miniatures représentant cha-

cune un des chevaliers de la Table ronde, in-fol. en haut., dans le texte. 1400?

<small>Miniatures curieuses sous le rapport des armures. La conservation du volume est très-belle.</small>

Histoire de Merlin. Manuscrit sur vélin, de la fin du xiv^e siècle, in-4, maroquin rouge. Bibliothèque de l'Arsenal, Manuscrits français, belles-lettres, n° 236. Ce volume contient :

Dessins coloriés, lettres, représentant des personnages dont il est question dans le texte. Petites pièces.

<small>Ces dessins, de peu de mérite sous le rapport de l'art, offrent quelque intérêt pour des détails de vêtements. La conservation n'est pas bonne. Sur la reliure sont les armes du cardinal de Richelieu.</small>

Histoire de Lancelot du Lac, etc. Manuscrit sur vélin, du xiv^e siècle, in-fol. maximo, veau fauve. Bibliothèque impériale, Manuscrits, ancien fonds français, n° 6782³. Ce volume contient :

Deux miniatures représentant des paysages avec des personnages et des édifices, un repas, etc., in-4 en larg., en tête du volume, et vers la fin, recto, dans le texte.

Une très-grande quantité de miniatures représentant des sujets de ce roman, batailles, tournois, entrevues, scènes d'intérieur et diverses, édifices, paysages, faits singuliers, in-12 en larg., dans le texte.

<small>Ces miniatures, d'un travail assez soigné, contiennent beaucoup de particularités intéressantes sous le rapport des vêtements, armes, arrangements d'intérieurs, etc. Leur conservation est belle.</small>

Le roman de Lancelot du Lac. Manuscrit sur vélin, du xiv^e siècle, in-fol. maximo, 4 volumes, maroquin rouge.

1400 ? Bibliothèque impériale, Manuscrits, ancien fonds français, n°⁸ 6788 à 6791, ancien n° 55. Ce manuscrit contient :

Des miniatures représentant des sujets relatifs aux récits de ce roman, combats, combats singuliers, scènes militaires, entrevues, repas, serments prêtés, etc. Pièces de différentes grandeurs, dans le texte.

> Miniatures bien exécutées, contenant des détails à remarquer pour les armures, les vêtements et ce qui tient aux usages. La conservation est belle.
>
> Ce manuscrit a appartenu à Jean, duc de Berry, frère de Charles V. Voir l'inventaire des livres de ce prince, à la Bibliothèque Sainte-Geneviève.

Le roman de Lancelot du Lac; tomes second et troisième. Manuscrit sur vélin, du xiv° siècle, in-fol. magno, maroquin rouge. Bibliothèque impériale, Manuscrits, ancien fonds français, n°⁸ 6793, 6794. Ce manuscrit contient :

Un grand nombre de miniatures représentant des sujets relatifs aux récits de ce roman, combats, combats singuliers, entrevues, scènes d'intérieur et familières, repas, etc. Pièces de diverses grandeurs dans le texte du second volume; le troisième ne contient que des lettres peintes, et faisait probablement partie d'un autre exemplaire.

> Même note. La conservation n'est pas égale dans toutes ces miniatures.
>
> Ce manuscrit a appartenu aux comtes de La Marche, puis à Louis de Bruges, seigneur de la Gruthuyse. Voir Van Praet, p. 182.

Lancelot du Lac. Manuscrit sur vélin, du xiv° siècle, in-fol., maroquin rouge. Bibliothèque impériale, Manuscrits, ancien fonds français, n° 6964, ancien n° 441. Ce volume contient :

Un grand nombre de miniatures représentant des sujets de ce roman, combats, combats singuliers, scènes de guerre et maritimes, réunions, etc.; au verso du feuillet 1 on voit une représentation des cérémonies usitées pour armer un chevalier. Lancelot donne l'accolade au récipiendaire; on lui chausse les éperons; c'est un des rares exemples des représentations de ces sortes de cérémonies. Une partie des miniatures qui devraient orner ce volume ne sont que tracées. Pièces de diverses grandeurs, dans le texte.

1400?

> Ces miniatures, d'un travail fin et précis, offrent un grand intérêt pour beaucoup de détails de vêtements, armures et accessoires. C'est un manuscrit fort curieux. La conservation n'est pas bonne.
>
> Ce manuscrit a probablement été exécuté en Italie et apporté en France par Louis XII.

Figures d'après des miniatures de ce manuscrit, savoir : Quatre pl. in-4 en larg., color. Camille Bonard, t. II, n⁰ˢ 13 à 16. = Pl. in-fol. en haut. Silvestre, Paléographie universelle, t. III, 121. = Deux pl. in-4 carrée et en longueur, grav. sur bois. Lacroix, le Moyen âge et la Renaissance, t. II, Romans, 7, 8, dans le texte.

> Fragmens d'un roman de la royne Jeneure; Lancelot, deuxième partie. Manuscrit sur vélin, du xive siècle, in-fol., maroquin rouge. Bibliothèque impériale, Manuscrits, ancien fonds français, n° 6974. Ce volume contient :

Des miniatures représentant des sujets de ce roman; combats, réunions, scènes d'intérieur. Pièces de différentes grandeurs dans le texte. Ces miniatures

1400 ?

ne sont, presque toutes, point terminées, mais seulement esquissées en partie. Pièces de diverses grandeurs, dans le texte.

<small>Miniatures d'un travail qui a de la vérité et quelque finesse, curieuses pour des détails de vêtements, d'armures et d'ameublements. La conservation n'est pas bonne, et le volume a souffert des mutilations.</small>

Le roman de Lancelot du Lac. Manuscrit sur vélin, du xiv^e siècle, petit in-fol., maroquin rouge. Bibliothèque impériale, Manuscrits, ancien fonds français, n° 7521. Ce volume contient :

Quelques miniatures, lettres initiales représentant des sujets relatifs à l'ouvrage. Petites pièces, dans le texte.

<small>Miniatures de peu d'intérêt et de conservation médiocre.</small>

Le roman de Lancelot du Lac. Manuscrit sur vélin, du xiv^e siècle, in-fol., maroquin rouge. Bibliothèque impériale, Manuscrits, ancien fonds français, n° 7522. Ce volume contient :

Quelques miniatures et lettres initiales représentant des sujets relatifs à l'ouvrage. Petites pièces, dans le texte.

<small>Même note.</small>

Lancelot du Lac. Manuscrit sur vélin, du xiv^e siècle, in-fol., veau brun. Bibliothèque impériale, Manuscrits, fonds de Saint-Germain des Prés, français, n° 117. Ce volume contient :

Miniature représentant un sujet de ce roman. Pièce in-4 en larg., au feuillet 1, recto, dans le texte.

Des miniatures représentant des sujets de ce roman,

compositions d'un petit nombre de figures. Petites pièces, dans le texte.

1400?

<blockquote>Ces miniatures, d'un travail ordinaire, sont peu remarquables. La première est entièrement gâtée; la conservation des autres est médiocre.</blockquote>

Histoire de Lancelot et du Saint-Graal, et la mort du roi Artus. Manuscrit sur vélin, du xiv° siècle, in-fol., vélin. Bibliothèque de l'Arsenal, Manuscrits français, belles-lettres, n° 220. Ce manuscrit contient :

Trois miniatures relatives à des récits de l'ouvrage. Petites pièces, dans le texte.

<blockquote>Miniatures sans aucun intérêt. La conservation est bonne.</blockquote>

Le roman de Lancelot du Lac. Manuscrit sur parchemin, in-fol. maximo, veau marbré. Bibliothèque de l'Arsenal, Manuscrits français, belles-lettres, 230b. Ce manuscrit contient :

Quelques miniatures représentant des compositions relatives à l'ouvrage. Pièces in-8 et in-12, dans le texte.

<blockquote>Ces miniatures offrent quelque intérêt. La conservation est médiocre.</blockquote>

Le rommans de Godefroi de Bullion et de Salehadin, etc. Manuscrit sur vélin, du xiv° siècle, in-fol. magno, veau marbré, 2 volumes. Bibliothèque impériale, Manuscrits, fonds de Lavallière, n° 10. Catalogue de la vente, n° 4605. Ces deux volumes contiennent :

Miniature représentant en haut trois sujets divers, et en bas des guerriers qui débarquent, et vont assiéger un château. In-4 en larg., au 1er volume, feuillet 1, recto.

1400 ? Un grand nombre de miniatures représentant des sujets de ce roman. Petites pièces, dans le texte.

> Ces miniatures, peu remarquables sous le rapport du travail, offrent des particularités curieuses. Leur conservation est bonne, sauf celle de la grande miniature en tête du premier volume.

Le roman de Godefroy de Bouillon. Manuscrit sur vélin, du xiv° siècle, petit in-fol., veau fauve. Bibliothèque impériale, Manuscrits, supplément français, n° 105. Ce volume contient :

Miniature représentant deux personnages à une fenêtre, et un troisième portant deux enfants. Petite pièce carrée, au commencement du texte.

Miniature divisée en cinq compartiments, représentant des sujets de guerre et réunions de personnages. Pièce petit in-fol. en haut., vers la fin du volume.

Miniature divisée en huit compartiments, représentant des sujets de guerre et maritimes, des réunions de personnages. Pièce idem.

> Miniatures de travail médiocre, offrant peu d'intérêt, et de très-mauvaise conservation.

Le rommant d'Artus le restoré. Manuscrit sur vélin, du xiv° siècle, in-fol., veau marbré. Bibliothèque impériale, Manuscrits, ancien fonds français, n° 7180. Ce volume contient les miniatures suivantes :

Une chasse au cerf; au-dessous deux autres sujets. In-4 en larg., au 1er feuillet recto, dans le texte.

Un grand nombre de sujets relatifs aux scènes de ce roman, de diverses grandeurs, dans le texte.

> Ces miniatures offrent de l'intérêt. La conservation est bonne, sauf celle de la première pièce.

Ce manuscrit a appartenu à Louis de Bruges, seigneur de La Gruthuyse. Il provient de Fontainebleau, n° 150, ancien catalogue, n° 202.

Van Praet la décrit page 184.

1400?

Le roman de Renaut de Montauban. Manuscrit sur vélin, du xiv° siècle, petit in-fol., maroquin rouge. Bibliothèque de l'Arsenal, Manuscrits français, belles-lettres, n° 205 (B). Ce volume contient :

Deux initiales peintes, dont l'une représente les quatre fils Aimon à cheval. Petites pièces, dans le texte, f. 1 et 13.

> Miniatures de médiocre travail, peu remarquables, et dont la conservation n'est pas bonne.

Le roman de Tristan. Manuscrit sur vélin, du xiv° siècle, in-fol., maroquin citron. Bibliothèque impériale, Manuscrits, ancien fonds français, n° 6771, ancien n° 15. Ce volume contient :

Un grand nombre de miniatures représentant des faits relatifs aux récits de ce roman; batailles, combats, entrevues, scènes d'intérieur, etc. Petites pièces carrées, dans le texte.

> Ces miniatures, de travail médiocre, ont quelque intérêt pour des détails de vêtements et d'armures. La conservation n'est pas bonne. Une miniature placée en tête du volume, et contenant neuf petits sujets, est particulièrement en mauvais état.

Figures d'après des miniatures de ce manuscrit. Partie d'une pl. in-fol. en haut., color. Willemin, pl. 132.

Le roman de Tristan et de la royne Yseult de Cornouaille. Manuscrit sur vélin, du xiv° siècle, in-fol. magno, 2 volumes, maroquin citron. Bibliothèque impériale,

1400?
Manuscrits, ancien fonds français, n°ˢ 6774, 6775. Ce manuscrit contient :

Un grand nombre de miniatures représentant des sujets relatifs aux récits de ce roman; batailles, combats singuliers, rencontres, scènes d'intérieurs, etc. Deux pièces in-4 carrées divisées en quatre compartiments, en tête de chaque volume, et pièces in-12 carrées, dans le texte.

De nombreuses lettres initiales peintes.

> Ces miniatures sont d'un travail médiocre; on y trouve des détails intéressants pour les vêtements, armures, accessoires, etc. La conservation est médiocre.

Figures d'après des miniatures de ce manuscrit. Pl. in-12 en haut., grav. sur bois. Lacroix, le Moyen âge et la Renaissance, t. II, Romans, 10, dans le texte.

Le roman de Tristan, premier et second volume. Manuscrit sur vélin, du xiv° siècle, in-fol., maroquin rouge. Bibliothèque impériale, Manuscrits, ancien fonds français, n°ˢ 6957, 6960, anciens n°ˢ 523, 727. Ce manuscrit contient :

Des miniatures ou plutôt des dessins en camaïeu et coloriés, représentant des sujets relatifs aux récits de ce roman; faits de guerre, rencontres, scènes d'intérieurs, repas, etc. Petites pièces, dans le texte.

> Ces miniatures, d'un travail peu remarquable, offrent quelque intérêt pour des détails de vêtements, d'armures et d'accessoires. La conservation n'est pas bonne.
>
> Le volume n° 6957 était classé comme second volume du n° 6956. Il est évident qu'il est le second volume du n° 6960.

Le roman de Tristan du Leonois; deuxième partie. Manuscrit sur vélin, du xiv° siècle, in-fol., veau marbré.

Bibliothèque impériale, Manuscrits, ancien fonds français, n° 7174. Ce volume contient : 1400?

Un très-grand nombre de miniatures représentant des sujets, des récits de ce roman ; combats, faits de guerre et maritimes, réunions, scènes d'intérieurs, repas. Pièces in-4 en larg., étroites, peintes dans les marges inférieures à toutes les pages du volume ; des bordures entourent le texte.

Ces miniatures sont d'un travail remarquable pour l'époque à laquelle elles appartiennent ; le faire, quoique souvent grossier, ne manque pas de vérité. Elles présentent des détails intéressants pour les vêtements, armures et accessoires. La conservation est mauvaise, en partie par les résultats de la qualité défectueuse du vélin.

Ce manuscrit, probablement exécuté en Italie, a fait partie de la bibliothèque des Visconti. Il fut apporté en France par Louis XII, et provient de Fontainebleau, n° 1795, ancien catalogue, n° 330.

Figures d'après des miniatures de ce manuscrit. Deux pl. in-12 et in-8 en larg., grav. sur bois. Lacroix, le Moyen âge et la Renaissance, t. II, romans, 8, 13, dans le texte.

Le roumans de Costentinoble. Manuscrit sur vélin, du XIVe siècle, in-4, maroquin rouge. Bibliothèque impériale, Manuscrits, supplément français, n° 687. Ce volume contient :

Lettre initiale peinte représentant quelques personnages. Petite pièce en haut., au commencement du texte. Bordure avec animaux.

Petite miniature d'un travail très-médiocre, et n'offrant que peu d'intérêt. La conservation est bonne.

Roman du roy Meliadus de Leonnois, de Tristan son fils et aussi de Lancelot du Lac, etc. ; par maistre Rusticien

1400 ? de Pise. Manuscrit sur vélin, du xiv° siècle, in-fol. magno, veau brun. Bibliothèque impériale, Manuscrits, ancien fonds français, n° 6961, ancien n° 269. Ce manuscrit contient :

Miniature ou plutôt dessin en camaïeu, divisé en neuf compartiments, représentant des faits relatifs aux récits de l'ouvrage. Pièce grand in-4 en haut., au commencement du texte.

Dessins semblables, compositions d'un petit nombre de personnages représentant des scènes des récits du livre. Pièces in-16 en haut. L'une seulement, représentant un combat, est in-12 en larg., dans le texte. Celles placées dans la dernière partie du volume ont été coloriées, et sont des miniatures.

> Ces dessins et miniatures, peu remarquables pour le travail, présentent quelques détails intéressants de costumes et autres. La conservation est médiocre.
>
> On peut y trouver quelques indications sur la manière dont était préparé le travail de la miniature dans les manuscrits de cette époque.
>
> Ce manuscrit a appartenu à Prigent de Coectivy, amiral de France.

Volume indiqué comme contenant le roman de Giron le Vieux, chevalier de la Table ronde, mais qui renferme réellement le roman de Meliadus et celui de Gyron le Courtois. Manuscrit sur vélin, du xiv° siècle, in-fol., maroquin rouge. Bibliothèque de l'Arsenal, Manuscrits français, belles-lettres, n° 218 (B.) Ce volume contient :

Quelques miniatures représentant des sujets de chevalerie, compositions d'un petit nombre de personnages. Petites pièces de diverses formes, dans le texte.

D'une médiocre exécution, ces miniatures offrent peu d'intérêt pour ce qu'elles représentent. La conservation est mauvaise.

1400?

L'avant-dernier feuillet porte que ce volume a appartenu au duc de Nemours, comte de La Marche, Jacques d'Armagnac, décapité par ordre de Louis XI, à Paris, le 4 août 1477.

Le roman de Mellusine. Manuscrit sur vélin, du xive siècle, petit in-fol., veau brun. Bibliothèque impériale, Manuscrits, ancien fonds français, n° 7556[2]. Ce volume contient :

Quelques miniatures seulement esquissées, et dont la première est à peu près terminée; elle représente deux personnages et une fontaine entre eux. Des places sont restées vides sans que la miniature soit esquissée. Pièces de diverses grandeurs, dans le texte.

Cette miniature et les esquisses d'un travail médiocre, sont sans intérêt, et leur conservation n'est pas bonne.

Roman de Percheval le Galois, en vers. Manuscrit sur vélin, du xive siècle, in-fol., veau marbré. Bibliothèque impériale, Manuscrits, ancien fonds français, n° 7536. Ce volume contient :

Beaucoup de miniatures représentant des faits de ce roman, combats, entrevues, repas, etc. Petites pièces, dans le texte.

Même note.

Le romans de la Rose ou lart damours est toute enclore, en vers. Manuscrit sur vélin, du xive siècle, petit in-fol., veau marbré. Bibliothèque impériale, Manuscrits, ancien fonds français, n° 7597. Ce volume contient :

Miniature représentant une femme couchée. Pièce in-8 en larg., au feuillet 1, recto.

1400? Quelques miniatures représentant des sujets de l'ouvrage, compositions d'un ou deux personnages. Petites pièces, dans le texte.

> Ces miniatures, d'un travail de quelque finesse, offrent peu d'intérêt pour ce qu'elles représentent. Leur conservation est bonne.

Le roman de la Rose, en vers. Manuscrit sur vélin, du XIV° siècle, petit in-fol., veau brun. Bibliothèque impériale, Manuscrits, ancien fonds français, n° 7598. Ce volume contient :

Un petit nombre de miniatures représentant des sujets relatifs à l'ouvrage, compositions d'une seule ou de deux figures. Petites pièces, dans le texte.

> Ces miniatures ne sont remarquables ni pour le travail, ni pour ce qu'elles représentent. La conservation est mauvaise.

Le roman de la Rose, en vers. Manuscrit sur vélin, du XIV° siècle, petit in-fol., maroquin rouge. Bibliothèque impériale, Manuscrits, ancien fonds français, n° 7598[3..], Colbert, 1796. Ce volume contient :

Miniature divisée en quatre compartiments, représentant des sujets relatifs à l'ouvrage, in-4 en larg.; au-dessous le commencement du texte; le tout dans une bordure à rosaces et animaux. Pet. in-fol. en haut., au feuillet 1 du texte, recto.

Quelques miniatures représentant des sujets relatifs à l'ouvrage, compositions d'un ou de peu de personnages. Petites pièces, dans le texte.

> Même note.

Le roman de la Rose, en vers. Manuscrit sur vélin, du XIV° siècle, petit in-fol., veau brun, reliure aux armes de France avec deux CC couronnés. Bibliothèque impé-

riale, Manuscrits, ancien fonds français, n° 7599. Ce 1400? volume contient :

Quelques miniatures représentant des sujets relatifs à l'ouvrage, compositions d'un petit nombre de personnages. Petites pièces, dans le texte.

Même note.

Le roman de la Rose, en vers, et autres ouvrages en prose et en vers. Manuscrit sur papier, du xiv^e siècle, in-4, veau brun. Bibliothèque impériale, Manuscrits, ancien fonds français, n° 7599³·³ ᴀ, Colbert, 4395. Ce volume contient :

Des miniatures représentant des sujets de l'ouvrage, très-petites compositions d'un ou de peu de personnages, dans le texte.

Même note.

Le roman de la Rose, en vers. Manuscrit sur vélin, du xiv^e siècle, petit in-fol., veau fauve. Bibliothèque impériale, Manuscrits, ancien fonds français, n° 7600. Ce volume contient :

Quelques miniatures représentant des sujets relatifs à l'ouvrage. Très-petites pièces en larg., dans le texte.

Même note.

Le roman de la Rose. Manuscrit sur vélin, du xiv^e siècle, petit in-fol., veau fauve. Bibliothèque impériale, Manuscrits, ancien fonds français, n° 7602. Ce volume contient :

Trois miniatures représentant des sujets relatifs à l'ouvrage. Petites pièces en larg., aux deux premiers feuillets, dans le texte.

Ces trois miniatures n'offrent point d'intérêt. La conservation n'est pas bonne. Les autres miniatures qui devaient orner

1400? ce volume n'ont pas été exécutées, et les places sont restées en blanc.

Le romans de la Rose, en vers. Manuscrit sur vélin, du xive siècle, petit in-fol., veau marbré. Bibliothèque impériale, Manuscrits, ancien fonds français, n° 7603. Ce volume contient :

Miniature représentant une femme couchée, in-8 en larg., au feuillet 1 du texte, recto.

Des miniatures représentant des sujets tirés des récits de l'ouvrage, compositions d'un petit nombre de personnages, rencontres, entretiens, scènes d'intérieur, etc. Petites pièces en larg., dans le texte.

Ces miniatures sont d'un travail qui a quelque finesse ; on peut y trouver des détails intéressants sur les vêtements, arrangements intérieurs, etc. La conservation est belle.

Le romans de la Rose ou lart d'amours est toute enclose, en vers. Manuscrit sur vélin, de la fin du xive siècle, petit in-fol., vélin. Bibliothèque impériale, Manuscrits, ancien fonds français, n° 7604. Ce volume contient :

Miniature divisée en deux compartiments, représentant une femme faisant une lecture à cinq autres femmes. — Une femme dans son lit et un homme debout, in-8 en larg., au feuillet 1, recto.

Quelques miniatures représentent des sujets de l'ouvrage. Petites pièces en larg., dans le texte.

Miniatures peu remarquables, tant pour le travail que pour ce qu'elles représentent. La conservation n'est pas bonne.

Le rommant de la Rose, par Guillaume de Lorris et Jehan de Meun, en vers. Manuscrit sur vélin, du xive siècle, petit in-fol., maroquin rouge. Bibliothèque impériale,

Manuscrits, ancien fonds français, n° 7605. Ce volume contient : 1400 ?

Miniature représentant les armoiries de Guillaume Choul, bailly des montaignes du Dauphiné, à qui le volume appartenait. Cet écusson est soutenu par deux femmes qui ont le doigt sur la bouche. Pièce petit in-fol. en haut., en tête du volume; cette miniature est postérieure à la date du manuscrit.

Miniature représentant un homme dans son lit, in-8 en larg., au feuillet 1, recto, dans le texte.

Des miniatures en camaïeu représentant des sujets des récits de l'ouvrage, rencontres, conférences, sujets de guerre, scènes d'intérieurs. Petites pièces en larg., dans le texte.

Miniatures d'un travail médiocre et de peu d'intérêt. La conservation est bonne.

Le roman de la Rose ou lart damour est toute enclose, en vers. Manuscrit sur vélin, du xiv^e siècle, petit in-fol., veau brun. Bibliothèque impériale, Manuscrits, ancien fonds français, n° 7629[3.3], Colbert, 3565. Ce volume contient :

Quelques miniatures représentant des sujets relatifs à l'ouvrage. Petites pièces, dans le texte.

Dessin représentant un homme debout; un ange lui tient la chevelure. Petit in-fol. en haut., au feuillet dernier.

Miniatures sans intérêt, tant pour le travail que pour ce qu'elles représentent. Le dessin paraît être d'une date postérieure à celle du volume. La conservation est médiocre.

Le roman de la Rose, en vers. Manuscrit sur vélin, du xiv^e siècle, petit in-fol., maroquin rouge. Bibliothèque

1400 ?

impériale, Manuscrits, ancien fonds français, n° 7629[b], Colbert, 2399. Ce volume contient :

Miniature représentant une femme couchée dans un lit, sous une tente, in-8 en larg., au feuillet 1 du texte, recto.

Quelques miniatures représentant des sujets relatifs à l'ouvrage. Petites pièces de diverses grandeurs, dans le texte.

> Miniatures d'un travail peu remarquable, n'offrant que peu d'intérêt, sous le rapport des détails de vêtements. La conservation n'est pas bonne.

Le roman de la Rose, en vers. Manuscrit sur vélin, du xive siècle, in-4, maroquin rouge. Bibliothèque impériale, Manuscrits, ancien fonds français, n° 7653. Ce volume contient :

Miniature divisée en quatre compartiments, représentant des sujets de ce roman. Pièce in-8 en larg., au feuillet 1.

Deux miniatures en grisaille représentant des sujets de ce roman, personnages dansants et musiciens. Petites pièces en larg., au feuillet 7, recto. Ce volume devait être orné d'autres miniatures, dont les places sont restées vides.

> Ces miniatures, d'un travail qui a quelque finesse, offrent de l'intérêt sous le rapport des vêtements et de quelques détails d'intérieur. On remarque, dans la première, une jeune femme lavant ses mains. La conservation est médiocre.

Le roman de la Rose ou lart damors est toute enclose, en vers. Manuscrit cur vélin, du xive siècle, in-fol., veau marbré. Bibliothèque impériale, Manuscrits, supplément français, n° 123. Ce volume contient :

Des miniatures représentant des sujets du roman, compositions d'un petit nombre de personnages; fond d'or. Très-petites pièces en larg., dans le texte.

1400?

<small>Miniatures d'un travail médiocre et de peu d'intérêt. La conservation est bonne.</small>

Le roman de la Rose, en vers. Manuscrit sur vélin, du xiv° siècle, petit in-fol., veau brun. Bibliothèque impériale, Manuscrits, supplément français, n° 196. Ce volume contient :

Miniature divisée en quatre compartiments, représentant des sujets du roman. Pièce in-4 en larg., au commencement du texte.

Miniatures représentant des sujets de ce roman, compositions d'un petit nombre de personnages. Petites pièces, dans le texte.

<small>Même note. La conservation est médiocre.</small>

Le roman de la Rose, en vers. Manuscrit sur vélin, du xiv° siècle, petit in-fol., cuir rouge. Bibliothèque impériale, Manuscrits, supplément français, n° 2811. Ce volume contient :

Quelques miniatures représentant des sujets relatifs à l'ouvrage. Petites pièces, dans le texte.

<small>Même note.</small>

Le roman de la Rose ou l'art d'amour est toute enclose, en vers. — Le testament de maistre Jehan de Meun, en vers. Manuscrit sur vélin, du xiv° siècle, in-fol., maroquin vert. Bibliothèque impériale, Manuscrits, ancien fonds français, n°...... Cangé, 72. Ce volume contient :

Miniature divisée en quatre compartiments, représentant chacun des compositions relatives à l'ouvrage,

1400?

à un seul personnage, in-4· carrée; au-dessous le commencement du texte; le tout dans une bordure avec quelques figures et armoiries de la famille de Poitiers, in-fol. en haut., au feuillet 1, dans le texte.

Quelques miniatures représentant des sujets relatifs à l'ouvrage, à un seul personnage, ou bien à deux ou trois figures. Petites pièces en larg., dans le texte.

Miniature représentant la Sainte-Trinité; à gauche et à droite deux personnages debout, in-8 en larg., au trois feuillet 1 du testament de J. de Meun, recto.

<small>Même note. La conservation est bonne.</small>

Le roman de la Rose, en vers. Manuscrit sur vélin, du xiv° siècle, in-4, maroquin citron. Bibliothèque impériale, Manuscrits, fonds de La Vallière, n° 67. Catalogue de la vente, n° 2739. Ce volume contient:

Miniature divisée en quatre compartiments, représentant des personnages de ce roman, in-8 en larg., au feuillet 1, recto, dans le texte.

Des miniatures représentant des sujets du roman, presque toutes à deux personnages. Très-petites pièces en larg., dans le texte. Toutes les pages sont entourées de bordures, dans le bas desquelles sont des représentations de figures diverses et d'animaux.

<small>Ces miniatures, peu remarquables sous le rapport du travail, offrent des détails intéressants pour les vêtements, les intérieurs et accessoires. Les petites figures placées au bas des bordures sont curieuses. La conservation est bonne.</small>

Le roman de la Rose, en vers. Manuscrit sur vélin, du xiv° siècle, in-4, veau brun. Bibliothèque impériale,

Manuscrits, fonds de Notre-Dame, n° 196. Ce volume contient : 1400?

Miniatures représentant des sujets relatifs à ce roman, compositions d'un ou d'un petit nombre de personnages. Pièces in-32 en larg., dans le texte.

> Miniatures d'un travail médiocre, et offrant peu d'intérêt. La conservation n'est pas bonne.

Le rouman de la Rose ou lart damours est toute enclose, en vers (par Guillaume de Lorris et Jean de Meunq). Manuscrit sur vélin, du xiv° siècle, petit in-fol., peau. Bibliothèque impériale, Manuscrits, fonds de Saint-Germain des Prés, français, n° 1656. Ce volume contient :

Miniature divisée en quatre compartiments, représentant des sujets relatifs à ce roman, compositions d'une seule figure. Pièce petit in-4 au feuillet 1. Bordure avec armoiries et animaux.

Quelques miniatures semblables. Petites pièces, dans le texte.

> Même note.

Le romans de la Rose ou lart damours est toute enclose, en vers. Manuscrit sur vélin, du xiv° siècle, in-4, peau jaune. Bibliothèque Mazarine, n° 598. Ce volume contient :

Miniature représentant l'auteur dans son lit, et d'autres personnages. Pièce in-8 en larg., longue, en tête du texte.

Quelques miniatures représentant des sujets de l'ouvrage, compositions d'un petit nombre de personnages. Petites pièces en larg., dans le texte:

1400?

Ces miniatures, de travail peu remarquable, offrent peu d'intérêt. La conservation est bonne.

Li romans de le Rose ou lart damours e toute éclose, en vers. Manuscrit sur vélin, du xive siècle, in-4, veau marbré. Bibliothèque Mazarine, n° 599. Ce volume contient :

Quelques miniatures représentant des sujets relatifs à l'ouvrage. Très-petites pièces en larg., dans le texte. Une a été enlevée.

Miniatures de travail médiocre et sans intérêt. La conservation est mauvaise.

Cinq exemplaires du roman de la Rose, par G. Lorris, continué par Jean de Meun. Manuscrits sur vélin, de la fin du xive siècle, in-fol. et in-4. Bibliothèque de l'Arsenal, Manuscrits français, belles-lettres, 197, 199, 200, 201, 202. Ces cinq manuscrits contiennent :

Des miniatures relatives au texte de ce roman; elles sont en général petites, peu nombreuses. En tête des nos 199, 201, 202, on voit une miniature in-4 divisée en compartiments avec divers sujets.

Même note. La conservation est médiocre.

Le romans de la Rose ou lart damours est toute enclose. Manuscrit sur vélin, du xive siècle, petit in-fol., cartonné. Bibliothèque Sainte-Geneviève, Y, f. 6. Ce volume contient :

Quatre miniatures représentant des sujets du roman, entourées d'une bordure avec de petits sujets. Pièce petit in-fol. en haut., au feuillet 1, recto.

Un grand nombre de miniatures représentant des sujets de l'ouvrage, compositions d'un petit nombre de

figures. Petites pièces carrées ou en larg., dans le texte. Ornementations. 1400?

> Même note.

Amours de Troïlus et de Briseis, et de Brisende. Manuscrit sur vélin, du xiv° siècle, in-4, veau brun. Bibliothèque de l'Arsenal, Manuscrits français, belles-lettres, n° 251. Ce volume contient :

Lettre initiale peinte représentant un seigneur et une dame. Petite pièce en tête du texte ; la page dans une bordure d'ornements et en bas un paon.

> Cette petite miniature est intéressante pour les vêtements. La conservation est médiocre.

Le livre du roi Bambaux et du roi Brunor. Manuscrit sur vélin, petit in-4, maroquin bleu. Bibliothèque de l'Arsenal, Manuscrits français, belles-lettres, n° 242. Ce manuscrit contient :

Quelques miniatures représentant des scènes de ce roman, entourées de bordures, offrant des figures, ornements, animaux, fleurs, etc. Pet. in-4 en haut., dans le texte.

> Ces miniatures sont curieuses et offrent de l'intérêt. La conservation du volume est belle.

Le roummans de Brun de la Montaigne. Manuscrit sur vélin, du xiv° siècle, in-4, veau marbré. Bibliothèque impériale, Manuscrits, ancien fonds français, fonds de Baluze, n° 7989⁴. Ce volume contient :

Quelques miniatures représentant des faits de ce roman, in-12 en larg., dans le texte.

> Miniatures d'un travail médiocre et peu importantes. Leur conservation est très-mauvaise.

1400 ? Le roman de Palanus, conte de Lion, par Simphorien Champier. Manuscrit sur vélin, du xiv° siècle, in-4, maroquin citron. Bibliothèque de l'Arsenal, Manuscrits français, belles-lettres, n° 237. Ce volume contient :

Miniature représentant la vue d'une ville. Pièce petit in-4 en haut., en tête.

Miniature représentant un personnage en manteau, auquel l'auteur à genoux offre son livre. Pièce petit in-4 en haut., au feuillet 7, verso.

> Cette dernière miniature est de fort bon travail, et doit représenter des portraits; elle est intéressante pour les vêtements. La conservation est belle.

Histoire de la male Marastre et des VII sages de Rome. Manuscrit sur vélin, du xiv° siècle, veau fauve. Bibliothèque de l'Arsenal, Manuscrits français, belles-lettres, n° 232. Ce volume contient :

Quelques miniatures représentant des sujets divers relatifs à l'ouvrage; réunions, scènes d'intérieurs, exécution, sujets bizarres. Petites pièces de diverses grandeurs, dans le texte.

> Ces petites miniatures, de peu de mérite sous le rapport de l'art, sont curieuses par les détails souvent fort singuliers que l'on y remarque. La conservation est médiocre.

Le liure de la fausse Marastre. Manuscrit sur vélin, du xiv° siècle, in-4 cartonné. Bibliothèque de l'Arsenal, Manuscrits français, belles-lettres, n° 233. Ce volume contient :

Miniature représentant six personnages, dont deux enfants. Petite pièce en tête du texte. Des places destinées à d'autres miniatures sont restées en blanc.

> Miniature de peu d'intérêt, et dont la conservation n'est pas bonne.

Volume contenant des dessins. Manuscrit sur vélin, in- 1400?
fol., veau brun, Bibliothèque de l'Arsenal, Manuscrits
français, belles lettres, 25 *a*. Ce volume contient :

Dessins à la plume et de teinte de bistre, dont quelques-uns sont coloriés, représentant un grand nombre de sujets dont voici l'indication sommaire :

1. Les triomphes de Pétrarque;
2. Les dieux et déesses du paganisme;
3. Les neuf Muses;
4. Proverbes en figures;
5. Habillements et caractères de femmes de différentes nations;
6. Le blason des couleurs;
7. Grandeur d'âme des Romains;
8. Emblèmes;
9. Les deux Sibylles.

Ces dessins sont au nombre de 128, contenant 157 sujets.

> Ce recueil, d'une exécution assez remarquable, est très-curieux par la grande quantité de sujets et de détails de différentes natures qu'il contient.

HISTOIRE.

Le livre des Merveilles du monde, lequel contient six autheurs :

1. Marc Paul;
2. Frere Andric de l'ordre des freres mineurs;
3. Le cardinal Teleren de Pierreguort;
4. Guillaume de Mandeville;
5. Frere Hayton;
6. Frere Biail de l'ordre des prescheurs.

1400 ? Manuscrit sur vélin, du xive siècle, in-fol. magno, maroquin citron. Bibliothèque impériale, Manuscrits, ancien fonds français, n° 8392. Ce volume contient :

Six miniatures représentant la présentation de chacun de ces six ouvrages ou des scènes qui y sont relatives. Pièces in-4 en haut.; au-dessous le commencement du texte; le tout dans une bordure d'ornements, in-fol. en haut., en tête de chacun des six voyages, dans le texte.

Un grand nombre de miniatures représentant des faits relatifs à ces divers voyages; réunions, présentations, combats, supplices, assassinats, enterrements, scènes d'intérieurs, repas, bains, concerts, vues d'édifices et de mer, scènes singulières; pièces presque toutes in-8 en larg., dans le texte.

> Ces diverses miniatures sont de bon travail; elles offrent un grand nombre de détails curieux sur les vêtements, arrangements intérieurs et usages, mais seulement pour les pays parcourus par les voyageurs, dont ce volume contient les relations. La conservation est bonne.
> Ces voyages avaient eu lieu dans le xive siècle.
> Ce manuscrit a appartenu à Jehan, duc de Berry.

Figures d'après des miniatures de ce manuscrit, savoir : Pl. in-fol., color. Willemin, pl. 130. = pl. in-8 en haut. Séances publiques de la Société libre d'émulation de Rouen, 1821, à la page 34. = Pl. in-fol. en haut. Sylvestre, Paléographie universelle, t. III, p. 148. = Pl. in-8 en haut. Langlois, Essai sur la Calligraphie des manuscrits du moyen âge, pl. 11, à la page 70. = pl. in-fol. en haut. Humphreys, pl. 15.

Description des saints lieux. — Abregé de Guillaume de Tyr et de ses continuateurs jusqu'en 1254, et histoire de Godefroy de Bouillon. Manuscrit sur vélin, du xiv^e siècle, in-fol. magno, maroquin rouge. Bibliothèque impériale, Manuscrits, ancien fonds français, n° 6972. Ce volume contient :

1400?

Miniature représentant un grand édifice orné de peintures. Pièce in-4 carrée ; au-dessous le commencement du texte ; entourage d'ornements et armoiries, in-fol. en tête du volume.

Miniature représentant un combat de chevaliers. Pièce in-4 carrée, idem, au feuillet 50.

Miniature représentant le même édifice que la première miniature qui semble attaqué et pris d'assaut par des guerriers. Pièce in-4 carrée, au feuillet 61.

Quelques miniatures représentant des sujets de sainteté et relatifs à l'ouvrage. Celles qui sont aux feuillets 47 et 48 paraissent offrir les bannières principales des croisés. Pièces in-16, dans le texte.

>Miniatures de style médiocre et lourd, offrant quelques détails intéressants de vêtements et autres. La conservation est bonne.

Le liure iehan de Mandeuille, lequel parle de lestat de la Terre Sainte et des mueilles que il y a veues. Manuscrit sur vélin, du xiv^e siècle, in-4, veau brun. Bibliothèque impériale, Manuscrits, ancien fonds français, n° 10270 ᴬᴬ. Ce volume contient :

Miniature représentant deux personnages, dont l'un est à genoux devant l'autre. Petite pièce carrée, au commencement du texte.

>Cette miniature n'offre point d'intérêt. La conservation est mauvaise.

1400?	Le liure de Jehan de Mandeuille. Voyage à la Terre Sainte. Manuscrit sur vélin, du xive siècle, in-4 cartonné. Bibliothèque impériale, Manuscrits, ancien fonds français, n° 10532. Ce volume contient :

Miniature représentant un cavalier. Petite pièce, au commencement du texte.

Même note.

La destruction de Troie. Manuscrit sur vélin, du xive siècle, in-fol., maroquin rouge. Bibliothèque impériale, Manuscrits, fonds de La Valliere, n° 11. Catalogue de la vente, n° 4822. Ce volume contient :

Un grand nombre de miniatures représentant des sujets relatifs aux récits de l'ouvrage, combats, faits de guerre et maritimes, rencontres, scènes religieuses et d'intérieur. Pièces de différentes grandeurs, dans le texte.

Ces miniatures sont d'un très-bon travail, quoiqu'un peu lourd, et dans lequel les visages manquent d'expression. Elles offrent de nombreux détails intéressants relatifs aux vêtements, armures et accessoires. La conservation est très-belle. C'est un des beaux manuscrits de la Bibliothèque impériale.

Que li Grezcis devindrent et ou il alerent aps la grant destruccon de Troye, etc. (histoires romaines). Manuscrit sur vélin, du xive siècle, in-fol. magno, maroquin rouge. Bibliothèque impériale, Manuscrits, ancien fonds français, n° 6898, ancien n° 108. Ce volume contient :

Miniature représentant Énée dans une barque, quittant la ville de Troye en flammes. Petite pièce carrée; au-dessous le commencement du texte; le tout dans une bordure d'ornements avec figures et animaux, in-fol. en haut., au feuillet 1 du texte, recto.

Miniature d'un travail ordinaire, n'offrant que peu d'intérêt. La conservation est bonne.

1400?

Histoire de la conqueste de la Toison d'Or et de la guerre de Troye. Manuscrit sur vélin, de la fin du xiv° siècle, in-fol., maroquin rouge. Bibliothèque impériale, Manuscrits, fonds de Sorbonne, n° 455. Ce volume contient :

Miniatures représentant des faits relatifs aux récits de l'ouvrage; l'auteur dans son cabinet, scènes d'intérieurs, repas, construction de maisons, combats, scènes de guerre et maritimes, morts, cérémonie funèbre. Pièces in-12, dans le texte. Lettres initiales, ornements.

Miniatures de bon travail, intéressantes sous le rapport des vêtements, armures, ameublements, accessoires, etc. La conservation est belle.

Livre contenant plusieurs hystoires tant sainctes que prophanes, depuys le commencement du monde jusque au temps des apostres. Manuscrit sur vélin, du xiv° siècle, in-fol., veau marbré. Bibliothèque impériale, Manuscrits, ancien fonds français, n° 7134. Ce volume contient :

Des miniatures représentant des sujets divers relatifs aux récits de l'ouvrage; batailles, dont une avec des éléphants, combats singuliers, cérémonies, scènes d'intérieurs, une réception de saint personnage dans laquelle on voit des saltimbanques (feuillet 484, verso). Pièces de diverses grandeurs, dont plusieurs sont sans bords, dans le texte.

Ces miniatures, d'un travail peu remarquable, mais qui a quelque vérité, offrent des particularités intéressantes relatives aux vêtements, usages, détails d'intérieurs, etc. La con-

1400?
servation est bonne, sauf quant à la première pièce placée en tête du volume.

Ce manuscrit, qui pourrait avoir été exécuté en Italie, provient de Fontainebleau, n° 314, ancien catalogue, n° 291.

Chronique depuis la création d'Adam. Manuscrit sur vélin, du xiv⁰ siècle, in-fol., veau marbré. Bibliothèque impériale, Manuscrits, ancien fonds français, n° 6829[1,2], Lancelot, 2. Ce volume contient:

Beaucoup de miniatures représentant des sujets divers. Petites pièces, dans le texte.

> Miniatures peu recommandables pour le travail et pour ce qu'elles représentent. La conservation de presque toutes ces pièces est bonne; quelques-unes seulement sont gâtées.

Histoire ou chroniques depuis Adam jusqu'à Jesus-Christ. Manuscrit sur velin, in-fol., velours vert. Bibliothèque de l'Arsenal, Manuscrits français, histoire, 31. Ce manuscrit contient :

Beaucoup de miniatures représentant des sujets relatifs aux événements rapportés dans l'ouvrage, de diverses formes, dans le texte.

> Miniatures peu intéressantes, mais de belle conservation.

Fragments d'histoire ancienne. Manuscrits sur velin, infol., 2 volumes, l'un en velours vert, l'autre en maroquin rouge. Bibliothèque de l'Arsenal, Manuscrits français, histoire, 86, 87. Ces deux volumes contiennent :

Quelques miniatures représentant des sujets de l'histoire ancienne, grand in-4, dans le texte.

> Ces miniatures sont remarquables par leurs sujets et les détails que l'on y trouve. La conservation est bonne.

Le Mirouez historial, translaté en français par Jehan de 1400 ?
Vignay, tome second. Manuscrit sur velin, in-fol., vélin.
Bibliothèque de l'Arsenal, Manuscrits français, histoire,
36. Ce manuscrit contient :

Un très-grand nombre de miniatures représentant des sujets relatifs aux récits de l'ouvrage. Petites pièces de diverses formes, dans le texte.

> Miniatures curieuses. L'on y peut remarquer beaucoup de particularités singulières; quelques-unes des compositions sont bizarres. La conservation est très-bonne.

Vincentii Bellovacensis speculum historiale. Manuscrit sur vélin, du xive siècle, in-fol. magno, peau, 4 volumes. Bibliothèque de l'Arsenal, Manuscrits latin, histoire, n° 112. Ce manuscrit contient :

Lettre initiale peinte représentant trois personnages. Petite pièce, t. IV, fol. 3. Lettres initiales peintes.

> Sans intérêt. La conservation est bonne.

Vincentii Bellovacensis doctrinale, deux tomes. Manuscrit sur vélin, du xive siècle, in-fol. magno, veau brun. Bibliothèque de l'Arsenal, Manuscrits latins, histoire, n° 114. Ce manuscrit contient :

Lettre initiale peinte représentant deux personnages; en tête du texte du t. II, belles lettres peintes.

> Même note.

Gerardi de Auvernia, chronicon. Manuscrit sur vélin, du xive siècle, petit in-fol., maroquin rouge. Bibliothèque impériale, Manuscrits, ancien fonds latin, n° 4910. Ce volume contient :

Des arbres généalogiques avec une grande quantité de portraits peints dans de petits médaillons ronds,

1400 ? parmi lesquels quelques-uns représentent les têtes de divers rois de France. Quelques sujets relatifs en médaillons, dans le texte.

> Ces petites miniatures, d'un travail médiocre, offrent peu d'intérêt; les portraits, fort petits, sont imaginaires. La conservation n'est pas bonne.

Godefridus Viterbiensis, chronicon. Manuscrit sur vélin, du xiv° siècle, in-4, veau fauve. Bibliothèque impériale, Manuscrits, ancien fonds latin, n° 5003. Ce volume contient :

Quelques miniatures représentant des sujets divers, combats contre des animaux, etc. Petites pièces dans le milieu du volume.

> Miniatures d'un travail très-médiocre, offrant quelque intérêt sous le rapport des vêtements et des sujets. La conservation est mauvaise.

Le liure de Josephus des anciennetes des Juyfs, en xxvij liures. Manuscrit sur vélin, du xiv° siècle, in-fol., veau marbré. Bibliothèque impériale, Manuscrits, supplément français, n° 1182. Ce volume contient :

Miniatures représentant des sujets relatifs à l'histoire des Juifs, Adam et Ève, réunions, combats, Jésus-Christ en croix, etc. Pièces de différentes grandeurs, dans le texte.

> Ces miniatures, d'un bon travail, offrent quelques détails intéressants de vêtements et autres.
> A la fin du volume on lit : Ce liure est au duc de Berry, signe Jehan.

Histoire des Juifs de Flavius Joseph, traduit en français. Manuscrit sur velin, in-fol. maximo, 2 volumes, maro-

quin vert. Bibliothèque de l'Arsenal, Manuscrits français, histoire, 90. Ces deux volumes contiennent :

1400?

Vingt-cinq miniatures représentant des événements de l'histoire des Juifs. Pièce in-4 dans des bordures riches, in-fol., représentant des fleurs, fruits, animaux et ornements, dans le texte.

> Très-belles miniatures intéressantes pour tous les détails qu'elles offrent. Ces deux volumes sont des plus remarquables. Leur conservation est parfaite.
> Ils ont appartenu à des princes de la maison de Bourgogne.

Les decades de Tite-Live, traduites en français par Herchorius. Manuscrit sur velin, in-fol. maximo, 2 volumes, le premier relié en bois, le second en velours bleu. Bibliothèque de l'Arsenal, Manuscrits français, histoire, 101 a. Ces deux volumes contiennent :

Volume premier.

Une miniature représentant l'auteur à genoux, offrant son livre à un prince assis, derrière lequel sont deux personnages. Petite pièce, dans le texte, fol. 6, recto.

Une miniature représentant l'auteur à genoux, offrant son livre à un personnage debout; on voit deux autres figures, Romulus et Remus, et un ange apportant une couronne, dans une bordure d'ornements, in-fol., au fol. 9, recto.

Quelques autres miniatures représentant des sujets relatifs à l'histoire romaine. Petites pièces, dans le texte.

Volume second.

Une miniature représentant un prince à genoux, et d'autres personnages devant un autel, une ville, etc., dans une large bordure d'ornements, in-fol., au fol. 1.

1400 ? Quelques autres miniatures représentant des sujets de l'histoire romaine, avec des bandes d'ornements, lettres peintes, in-8, dans le texte.

> Ces deux volumes, que l'on a réunis, diffèrent quant à l'écriture du texte et au faire des miniatures; celles-ci offrent de l'intérêt. Leur conservation est belle, surtout pour celles du second volume.

La tierce decade de Tite-Live, traduite en français. Manuscrit sur vélin, du xiv° siècle, in-fol., maroquin rouge. Bibliothèque impériale, Manuscrits, fonds de Versailles, n° 260. n° 6907[4]. Ce volume contient :

Miniature représentant deux personnages dans un cabinet; entre eux est un pupitre. Pièce in-4 en larg., étroite, au commencement du volume.

Huit miniatures représentant des sujets relatifs à l'ouvrage; scènes d'intérieurs, combats, siéges. Petites pièces carrées, en tête de chacun des livres deuxième à neuvième.

> Miniatures de travail médiocre, offrant peu d'intérêt. La conservation est belle.

Le premier liure de la p̄rmiere decade de Tytus Liuius, traduction de Pierre Berchure. Manuscrit sur vélin, du xiv° siècle, in-fol., maroquin rouge. Bibliothèque impériale, Manuscrits, fonds de Sorbonne, n° 238.

Miniature divisée en quatre compartiments, représentant des sujets de l'histoire romaine, combat, l'enlèvement des Sabines, construction d'une ville. Pièce in-fol. carrée, au commencement du texte.

> Cette miniature, d'un travail de quelque finesse, est intéressante pour des détails de vêtements et d'armures. La conservation est belle.

Titus Livius traduit en françois par Pierre Berceure. Manuscrit sur vélin, du xivᵉ siècle, in-fol. magno, maroquin rouge. Bibliothèque impériale, Manuscrits, ancien fonds français, n° 6901, ancien n° 102. Ce volume contient :

1400?

Quelques miniatures représentant des faits relatifs aux récits de l'ouvrage, combats, scènes de guerre et maritimes, entrevues, assemblées, triomphe, etc. Pièces de diverses grandeurs; elles sont en tête des pages, entourées de belles bordures d'ornements, dans le texte.

 Ces miniatures, d'un travail remarquable, offrent de l'intérêt sous le rapport de détails de vêtements, d'armures, d'accessoires, etc. La conservation est belle.
 Ce beau manuscrit fut fait pour Jehan, duc de Berry.

Tite Live, traduit en françois par Pierre Bercheure, seconde et troisième decades. Manuscrit sur vélin, du xivᵉ siècle, in-fol. magno, 2 volumes, maroquin rouge. Bibliothèque impériale, Manuscrits, ancien fonds français, nᵒˢ 6717.²·, 6717.³·³·, Colbert, 90, 91. Ces deux volumes contiennent :

Quelques miniatures représentant des sujets relatifs aux récits de l'ouvrage, combats, scènes de guerre, conférences, etc. Pièces de diverses grandeurs, dans le texte.

 Miniatures d'un bon travail et de quelque intérêt pour les vêtements, les armures, etc. Deux de ces miniatures ont été enlevées. La conservation de celles qui restent est bonne.

Les trois premieres decades de Titus Livius, traduit en françois par frere P. Bercheur. Manuscrit sur vélin, de la fin du xivᵉ siècle, 3 volumes in-fol., maroquin rouge.

1400 ? Bibliothèque impériale, Manuscrits, ancien fonds français, n°s 6900.$^{5\cdot 4\cdot}$, 6908.$^{5\cdot}$, 6902.$^{5\cdot}$, Colbert, 304, 305, 306. Ces volumes contiennent :

Volume 1er.

Miniature représentant une enceinte fortifiée, dans laquelle on voit l'auteur à genoux, offrant son livre à un prince assis, et diverses autres scènes religieuses, offrandes, etc. Pièce in-4 en haut.; au-dessous le commencement du texte; le tout dans une bordure d'ornements, in-fol. en haut., au feuillet 1, recto.

Quelques miniatures représentant des sujets relatifs aux récits de l'ouvrage, entrevues, faits de guerre. Pièces in-12 en haut., dans le texte.

Volume 2e.

Miniature représentant un prince assis dans une ville fortifiée, à droite un vaisseau. Pièce in-4 carrée; au-dessous le commencement du texte; le tout dans une bordure d'ornements, in-fol. en haut., au feuillet 1, recto.

Quelques miniatures représentant des sujets relatifs aux récits de l'ouvrage comme au volume premier.

Volume 3e.

Miniature représentant une ville dans laquelle sont quelques personnages, à droite un vaisseau. Pièce in-8 en larg., au-dessous le commencement du texte; le tout dans une bordure d'ornements, in-fol. en haut., au feuillet 1, recto.

Quelques miniatures représentant des sujets relatifs aux récits de l'ouvrage, comme au volume premier.

Ces miniatures, d'un travail fin, offrent quelques détails intéressants relatifs aux costumes, arrangements intérieurs, etc. La conservation est belle.

En tête de chacun des trois volumes est une miniature représentant les armoiries de la maison de Villequier, peinte postérieurement à l'époque du manuscrit.

1400 ?

La premiere decade de Tite Live, traduction de P. Bercheur. Manuscrit sur vélin, du xive siècle, in-fol., cuir. Bibliothèque impériale, Manuscrits, fonds de Saint-Germain des Prés, français, n° 44. Ce volume contient :

Miniature représentant un sujet relatif à la fondation de Rome, où l'on voit Romulus et Remus allaités par la louve, quelques personnages et la ville de Rome. Pièce in-4 en larg., au feuillet 1, recto.

Miniature d'un médiocre travail et sans intérêt. La conservation n'est pas bonne.

C. Sallustii Crispi bellum Catilinarium. Manuscrit sur vélin, du xive siècle, petit in-fol. cartonné. Bibliothèque impériale, Manuscrits, ancien fonds latin, n° 5747 A. Ce volume contient :

Miniature représentant un personnage lisant dans un édifice; à la porte est un cavalier tenant un cheval par la bride. Pièce in-12 carrée, au-dessous le commencement du texte, avec une lettre initiale peinte représentant un écusson d'armoiries à fleurs de lis sans nombre, et le besant de la branche d'Orléans; le tout dans une bordure d'ornements, petit in-fol. en haut., au feuillet 1.

Miniature d'un bon travail, qui offre beaucoup d'intérêt pour les vêtements et arrangements intérieurs. La conservation est belle.

Ce manuscrit faisait partie de la Bibliothèque de Blois.

1400 ? C. Salustius Crispus. Manuscrit sur vélin, du xiv⁰ siècle, in-4 en feuilles. Bibliothèque impériale, Manuscrits, ancien fonds latin, n° 5753. Cet opuscule contient :

Lettre initiale peinte représentant le portrait de Salluste imaginaire, en tête du texte. Une mappemonde à la fin.

<small>Miniatures sans intérêt et de conservation médiocre.</small>

Valere Maxime, traduit jusqu'au septième chapitre par Simon de Hesdin, et continué jusqu'à la fin par Nicolas de Gonesse; terminé en l'an 1320. Manuscrit sur vélin, du xiv⁰ siècle, in-fol., veau brun. Bibliothèque impériale, Manuscrits, fonds de Saint-Germain des Prés, français, n° 119. Ce volume contient :

Miniature représentant un personnage couronné assis, auquel l'auteur, un genou en terre, présente son livre; d'autres personnages agenouillés sont derrière celui-ci. Pièce in-12 carrée, au commencement du texte.

Un grand nombre de miniatures représentant des sujets relatifs à l'ouvrage, réunions, scènes d'intérieurs, combats, scènes de mer, marches, massacres, supplices divers et horribles exécutions, destruction de ville, scènes singulières. Pièces in-12, dans le texte.

<small>Ces miniatures sont d'un très-bon travail; elles offrent un grand intérêt par de nombreux détails de vêtements, ameublements, accessoires, et aussi sous le rapport des circonstances des sujets qu'elles représentent, qui sont aussi variés que curieux. La conservation est très-belle, mais une miniature a été enlevée; sauf cette regrettable mutilation, c'est un très-beau manuscrit.</small>

Valerius Maximus, translaté du latin en françois par maistre Simon de Hesdin, doct. en theologie, de l'ordre de Saint-Jean de Jherusalem. Manuscrit sur vélin, de la fin du xiv° siècle, 2 volumes in-fol. magno, maroquin bleu. Bibliothèque de l'Arsenal, Manuscrits français, histoire, n° 886-887. Ce manuscrit contient :

1400?

Miniature représentant un prince assis sur son trône fleurdelisé, probablement Charles V entouré de divers personnages, auquel le traducteur à genoux offre son livre. Pièce in-4 en larg., au-dessous le commencement du texte; le tout dans une bordure de fleurs, figures et armoiries, in-fol. en haut., en tête du premier livre et du premier volume.

Huit miniatures représentant des sujets relatifs aux récits de l'ouvrage, repas, réunion dans un jardin, ville, assemblée dans une salle, la mort de Lucrèce, jardin, le combat des Horaces, bain. Pièces in-4 en larg., au-dessous le commencement d'un chapitre; la cinquième qui est en tête du second volume est sur une page entourée comme la première miniature. Pièces en tête des chapitres 2 à 9.

> Ces miniatures sont de fort bon travail; on y trouve beaucoup de particularités remarquables pour les vêtements, armures, ameublements et autres détails. La conservation est très-belle. C'est un précieux manuscrit de la fin du xiv° siècle.

Valere Maxime, traduction française. Manuscrit sur vélin, du xiv° siècle, in-fol., veau fauve. Bibliothèque Mazarine, n° 549. Ce volume contient :

Miniature divisée en quatre compartiments, le premier offrant la présentation du livre à un prince assis, les trois autres des sujets de l'histoire romaine. Pièce

1400 ?

in-4 carrée, au-dessous le commencement du texte; le tout dans une bordure d'ornements avec armoiries, au feuillet 1, recto.

Quatre miniatures peintes en grisaille, représentant des réunions de personnages, sujets divers. Pièces in-8 en larg., dans le texte. Ornementations.

> Miniatures de deux artistes différents, d'un travail peu remarquable, et qui offrent peu d'intérêt pour les vêtements et autres détails. La conservation est médiocre.

Le liure des sect sages de Rome. Manuscrit sur vélin, du xiv° siècle, in-fol., peau. Bibliothèque impériale, Manuscrits, fonds de Saint-Germain des Prés, français, n° 120. Ce volume contient :

Miniature divisée en trois compartiments représentant des sujets relatifs aux récits de l'ouvrage, réunions de personnages. Pièce in-4 en larg., au feuillet 1, recto.

Un grand nombre de miniatures représentant des sujets relatifs aux récits de l'ouvrage, réunions, combats, scènes de guerre, couronnements, scènes d'intérieurs, exécutions, etc. Pièces de diverses grandeurs, dans le texte.

> Ces miniatures, d'un travail médiocre et lourd, offrent quelque intérêt pour des détails d'armures, de vêtements et accessoires. La conservation est bonne, sauf celle de la première miniature.

Ouvrage contenant des vies d'hommes illustres et fragments historiques, en latin. Manuscrit sur vélin, du xiv° siècle, in-fol., velours rose. Bibliothèque impériale, Manuscrits, ancien fonds latin, n° 6069 j. Ce volume contient :

Miniature en grisaille représentant un grand nombre de guerriers à cheval, au-dessus est une figure ailée dans un char. On lit au-dessus et à côté : GLORIA. Pièce grand in-4 en larg., au feuillet 1, recto.

1400?

Lettre peinte représentant un personnage à mi-corps, au-dessous de la miniature; ornements dans le texte.

> Cette grande miniature est d'une fort bonne exécution; elle offre de l'intérêt sous le rapport des costumes. La conservation est médiocre.

Les miracles de Notre-Dame; la vie des peres hermites, par Gautier de Coincy. Manuscrit sur vélin, du xiv° siècle, in-4, veau marbré, 2 volumes. Bibliothèque de l'Arsenal, Manuscrits français, belles-lettres, n° 289. Ce manuscrit contient :

Miniature représentant divers personnages saints dont quelques-uns sont dans des médaillons ronds. Pièce in-4 en haut., au feuillet 7 du premier volume.

Quelques miniatures représentant un ou deux personnages. Petites pièces, dans le texte du premier volume. Lettres initiales peintes, musique notée.

> Miniatures médiocres sous le rapport de l'art, et qui n'offrent que peu d'intérêt pour les vêtements, etc. La conservation n'est pas bonne.

Vies des saints. Manuscrit sur vélin, du xiv° siècle, in-fol., maroquin rouge. Bibliothèque impériale, Manuscrits, ancien fonds français, n° 7019. Ce volume contient :

Quelques miniatures représentant des sujets des vies des saints. Petites pièces et lettres initiales peintes, à

1400?

ornements, dans le texte. Une partie de ces peintures n'ont pas été exécutées.

Même note.

Ce manuscrit provient de l'ancienne Bibliothèque Mazarine, n° 371.

La legende dorée des saints, par Jacques de Voragine. Manuscrit sur vélin, du xiv° siècle, in-fol. magno, maroquin citron. Bibliothèque impériale, Manuscrits, ancien fonds français, n° 6845, ancien n° 45. Ce volume contient :

Miniature représentant l'auteur écrivant devant quatre autres personnages, in-4 en haut., au commencement de la table, recto.

Miniature divisée en huit compartiments représentant des sujets de la vie de J. C., in-fol. en larg., au feuillet 1 de l'ouvrage, recto.

Un grand nombre de miniatures représentant des sujets des vies des saints. Pièces in-8 en larg., dans le texte.

Ces miniatures sont d'un travail peu remarquable ; elles offrent bien des particularités de vêtements, d'usages et d'arrangements intérieurs à observer. La conservation de la plupart de ces peintures est belle, mais quelques-unes ont été gâtées à dessein ou par suite de frottement.

La legende dorée des saints, de Jacques de Voragine. Manuscrit sur vélin, du xiv° siècle, in-fol. magno, maroquin rouge. Bibliothèque impériale, Manuscrits, ancien fonds français, n° 6845[3], Colbert, 51. Ce volume contient :

Miniature représentant un grand nombre de person-

nages placés sans perspective, in-4 carrée, au feuillet 1 du texte, recto.

1400?

Quelques dessins en couleur de bistre représentant des sujets des vies des saints. Petites pièces, dans le texte.

> Cette miniature et les dessins, peu recommandables quant au travail, offrent quelques détails intéressants de costumes et d'intérieurs. La conservation est bonne.

La legende doree des saints, par Jacques de Voragine. Manuscrit sur vélin, du xive siècle, in-fol., veau brun. Bibliothèque impériale, Manuscrits, ancien fonds français, n° 6845$^{4.4}$, Colbert, 581. Ce volume contient :

Miniature divisée en six compartiments, représentant des sujets de la vie de Jésus-Christ, in-4 carrée, au feuillet 1, dans le texte.

Un grand nombre de miniatures représentant des sujets des vies des saints. Pièces in-16 en haut. ou in-8 en larg., dans le texte.

> De travail assez soigné, ces miniatures offrent beaucoup de particularités de vêtements, d'usages et d'arrangements intérieurs à remarquer. La conservation est très-bonne.

La Vie des Saints. Manuscrit sur vélin, petit in-fol., veau brun. Bibliothèque de l'Arsenal, Manuscrits français, histoire, 67. Ce manuscrit contient :

Un grand nombre de miniatures relatives aux vies des saints. Petites pièces, dans le texte.

> Ces petites miniatures offrent des particularités intéressantes et quelquefois bizarres. La conservation du volume est médiocre.
>
> Ce manuscrit fut donné le 15 août 1634, aux religieux de l'ordre du Sauveur, dict de Sainte-Brigitte, par Jehan de

1400 ? Housse, seigneur de Hung, gentilhomme de Lorraine, au service du comte d'Egmont.

Passio S. Victoris. — Vita S. Augustini, etc. Manuscrit sur vélin, du xiv^e siècle, in-4, veau brun. Bibliothèque de l'Arsenal, Manuscrits latins, histoire, n° 51. Ce volume contient:

Une miniature et des lettres initiales représentant des sujets sacrés, fonds d'or; en tête du volume et dans le texte.

Ces miniatures, de quelque intérêt pour l'époque à laquelle elles ont été peintes, offrent quelques détails curieux relatifs aux supplices infligés aux martyrs. La conservation est médiocre.

La vie de sainte Clerc. Manuscrit sur vélin, du xiv^e siècle, in-8, veau fauve. Bibliothèque impériale, Manuscrits, ancien fonds français, n° 7957. Ce volume contient:

Miniature représentant sainte Claire debout et une religieuse à genoux. Pièce in-16 en haut., au commencement du texte.

Miniature d'un travail ordinaire et de peu d'intérêt. La conservation est médiocre.

Vita et passio sancti Dyonyssi Areopagi. Manuscrit sur vélin, du xiv^e siècle, in-4, maroquin rouge. Bibliothèque impériale, Manuscrits, ancien fonds latin, n° 5286. Ce volume contient:

Un grand nombre de dessins au trait et au bistre représentant des sujets divers relatifs à l'histoire de saint Denis l'aréopagiste, prédications, réunions, exécutions, cérémonies religieuses, chasses, morts. Pièces de diverses grandeurs, dans le texte.

Ces dessins, d'un travail de quelque mérite d'exécution, présentent de l'intérêt pour beaucoup de particularités relatives aux vêtements, ajustements, édifices, etc. La conservation est bonne.

1400?

Vie de sainte Genevieve. — Vie de monseigneur saint Magloire. Manuscrit sur vélin, du xiv^e siècle, in-4 cartonné. Bibliothèque impériale, Manuscrits, supplément français, n° 681. Ce volume contient :

Miniatures représentant des sujets relatifs à ces deux ouvrages ; compositions d'un petit nombre de personnages, fonds d'or. Petites pièces, dans le texte.

Miniatures d'un travail médiocre et sans intérêt. La conservation n'est pas bonne.

Lensignement que saint Piere de Luxembourg avoya a mademoiselle sa sœur. — La vie de monseigneur saint Pierre de Lusembourch, cardinal, et de ses miracles. Manuscrit sur vélin, de la fin du xiv^e siècle, petit in-fol., veau brun. Bibliothèque de l'Arsenal, Manuscrits français, théologie, n° 80. Ce volume contient :

Miniature représentant Pierre de Luxembourg debout, auquel un homme à genoux remet un livre, et à côté Jeanne de Luxembourg debout, devant un prie-Dieu et un autel. Pièce in-12 en larg., au-dessous le commencement du texte ; le tout dans une bordure d'ornements, in-4, au commencement du premier ouvrage.

Miniature représentant le pape assis, entouré de quatre personnages, et Pierre de Luxembourg à genoux. Pièce in-12 en larg., au-dessous le commencement du texte ; le tout dans une bordure d'ornements, in-4, au commencement du second ouvrage.

1400?

Ces deux miniatures, de bon travail, sont intéressantes pour les vêtements. La conservation est belle.

Ce manuscrit provient des Célestins de Paris.

Pierre de Luxembourg, évêque de Metz, fut cardinal en 1386, et mourut le 2 juillet 1387. Voir à cette date.

Quoique attaché au parti de l'antipape Clément VII, il fut béatifié par le vrai Clément VII.

Vies de divers saints. Manuscrit sur vélin, du xiv° siècle, in-4, peau violette. Bibliothèque impériale, Manuscrits, supplément français, n° 632[5]. Ce volume contient :

Miniatures représentant des sujets relatifs aux saints dont les vies sont dans ce volume. Très-petites pièces, dans le texte.

Deux miniatures représentant des armoiries. Pièces in-4 en haut.

Miniatures d'un travail médiocre, offrant peu d'intérêt. La conservation n'est pas bonne.

Lystoyre de Charlemamgne, par Thibault de Mailly. Manuscrit sur vélin, du xiv° siècle, petit in-4, maroquin rouge. Bibliothèque impériale, Manuscrits, ancien fonds français, n° 7871. Ce volume contient :

Miniature représentant J. C. assis; aux angles, les symboles des quatre évangélistes. Petite pièce en larg., au commencement du texte.

Même note.

Godefroy de Bouillon. Manuscrit sur vélin, du xiv° siècle, in-fol., maroquin rouge. Bibliothèque impériale, Manuscrits, ancien fonds français, n° 6972. Ce volume contient :

Miniature représentant un édifice dans lequel sont plu-

sieurs personnages, d'autres au dehors. Pièce grand in-4 carrée, au-dessous le commencement du texte; le tout dans une bordure avec armoiries et animaux, in-fol. en haut.

1400?

Miniature représentant un combat de chevaliers. Pièce grand in-4 carrée, au feuillet 49, verso.

Miniature représentant l'assaut d'une ville. Pièce grand in-4 carrée, au feuillet 62, recto.

Quelques miniatures représentant des sujets relatifs à l'ouvrage. Petites pièces de diverses grandeurs, dans le texte.

> Ces miniatures, d'un travail peu remarquable, offrent quelque intérêt pour des détails de vêtements, d'armures et accessoires. La conservation est médiocre.

Histoire de la guerre sainte ou de Godefroi de Bouillon, traduit de Guill., archeveque de Tyr. Manuscrit sur vélin, du xive siècle, in-fol., maroquin rouge. Bibliothèque impériale, fonds Colbert, n° 272, Regius, n° 8314^3. Ce volume contient :

Miniature représentant quelques personnages près des portes d'une ville. Pièce in-12 carrée, au commencement du texte.

Quelques lettres initiales peintes représentant des sujets relatifs à l'ouvrage. Petites pièces, dans le texte.

> Même note.

Les croniques de la conqueste de Jerusalem, faicte par Godeffroy du buillon. Manuscrit sur vélin, du xive siècle, in-fol., maroquin rouge. Bibliothèque impériale, Manuscrits, ancien fonds français, n° 8314^5, Colbert, 136. Ce volume contient :

1400? Dix miniatures représentant des faits relatifs aux récits de l'ouvrage : construction d'une ville, réception, faits de guerre, mariage, cérémonies religieuses. Pièces in-4 en larg., ceintrées par le haut; au-dessous le commencement d'un des livres de l'ouvrage; le tout dans de riches bordures d'ornements avec figures, animaux, armoiries, in-fol. en haut., en tête de chacun des onze livres de l'ouvrage, excepté au livre cinquième pour lequel la miniature manque, dans le texte.

> Miniatures d'un faire très-remarquable; elles offrent beaucoup de détails intéressants pour les vêtements, armures, ameublements, arrangements intérieurs et les édifices. La conservation est belle.

La conqueste de la terre doutremer, par Guillaume de Tyr. Manuscrit sur vélin, du xiv° siècle, in-fol., maroquin rouge. Bibliothèque impériale, Manuscrits, ancien fonds français, n° 8315. Ce volume contient :

Quelques miniatures représentant l'auteur lisant, et des sujets relatifs aux récits de l'ouvrage, scènes de guerre, etc. Pièces in-12, dans le texte. Lettres initiales peintes.

> Ces miniatures, d'un travail ordinaire, offrent de l'intérêt pour des détails de vêtements et d'armures. La conservation est belle, sauf celle de la première miniature qui est gâtée.
> Ce manuscrit paraît avoir été écrit en Italie par un scribe qui savait mal la langue française, et qui a commis des fautes énormes et très-nombreuses.

Les histoires doultremer commencantes a Eracles, empereur de Rome en l'an. et finissant en lan 1266, par Guillaume de Tyr. Manuscrit sur vélin, du xiv° siècle, in-fol. magno, maroquin citron. Bibliothèque impé-

riale, Manuscrits, ancien fonds français, n° 8316. Ce 1400? volume contient :

Quelques miniatures représentant des sujets relatifs à l'ouvrage, faits de guerre et autres. Pièces in-12 carrées, dans le texte.

<small>Miniatures de mauvais travail, mais de quelque intérêt pour les vêtements et armures. La conservation est médiocre.</small>

Les grans croniques de France, depuis Childeric jusqu'à Louis VIII. Manuscrit sur vélin, du xiv^e siècle, in-fol. magno, veau brun. Bibliothèque impériale, Manuscrits, fonds de Sorbonne, n° 425. Ce volume contient :

Un grand nombre de miniatures représentant des sujets relatifs aux récits de ces chroniques : présentation du volume, réunions de personnages, combats, massacres, exécutions, morts, etc. Pièces in-8 carrées, dans le texte.

<small>D'un très-bon travail, ces miniatures offrent beaucoup d'intérêt pour des détails de vêtements, dont plusieurs sont très-remarquables, et pour les armures, les ameublements, accessoires, etc. La conservation est très-belle. Il faut indiquer qu'une miniature a été enlevée.</small>

Histoire des croisades, traduction en français de l'histoire de la guerre sainte de Guillaume de Tyr. Manuscrit sur vélin, du xiv^e siècle, in-fol., veau marbré. Bibliothèque de l'Arsenal, Manuscrits français, histoire, n° 677 A. Ce volume contient :

Quelques miniatures représentant des sujets relatifs aux récits de l'ouvrage; fonds d'or. Petites pièces, dans le texte.

<small>Miniatures de peu d'intérêt et de conservation médiocre.</small>

1400? Liure des faiz monseigneur saint Loys, jadis roy de France. Manuscrit sur vélin, du xiv° siècle, in-fol., maroquin rouge. Bibliothèque impériale, Manuscrits, ancien fonds français, n° 8405. Ce volume contient :

Miniature représentant l'écusson de France, au-dessous duquel on lit : *Carolus Octaus*, bordure composée de 8.

Miniature représentant l'auteur à genoux, offrant son livre à un prince debout, un grand nombre de personnages remplissent la salle, au fond de laquelle est un lit; au-dessous le commencement du texte, et une miniature représentant la présentation de l'ouvrage à une princesse.

Un très-grand nombre de miniatures représentant des faits divers relatifs à l'histoire de saint Louis, rencontres, assemblées, cérémonies d'église, couronnements, combats, scènes de guerre et maritimes, massacres, sujets d'intérieurs, baptême, mariage, morts, enterrements, etc. Pièces de diverses grandeurs. Beaucoup de ces pièces sont in-4, avec partie du texte et des miniatures plus petites au-dessous ou des côtés, dans le texte.

> Ces miniatures, d'un très-beau travail, sont des plus remarquables par le nombre de détails intéressants qu'elles offrent sous le rapport des vêtements, ameublements, accessoires et arrangements intérieurs : c'est un très-précieux manuscrit. La conservation est belle, sauf pour la première miniature de présentation qui est fort altérée, et quelques autres légèrement gâtées.
>
> Le feuillet des armoiries de Charles VIII a été placé postérieurement à l'époque où le manuscrit a été exécuté.

Le couronnement Looys en vers. — Le charroi de Nymes. 1400?
— Les enfances Vivien, etc., en vers. Manuscrit sur
vélin, du xiv° siècle, in-fol., maroquin rouge. Biblio-
thèque impériale, Manuscrits, fonds Cangé, n° 25 ou
27, Regius, n° 7535[44]. Ce volume contient :

Deux miniatures représentant deux ou trois person-
nages. Pièces in-12 carrées, au feuillet 1 du premier
ouvrage.

> Miniatures de médiocre travail et sans intérêt. Elles sont
> presque entièrement effacées.

Dialogue sur un projet de croisade universelle entre la
crestiente et un chevalier. Manuscrit sur papier, du
xiv° siècle, in-fol. maximo, cartonné. Bibliothèque im-
périale, Manuscrits, ancien fonds français, supplément,
n° 6814. Ce volume contient :

Dessin colorié représentant la chrestienté assise sur un
trône; divers personnages, religieux et soldats; à
droite une porte flanquée de deux tours. Pièce in-fol.
maximo, double en larg., dans le texte.

Un arbre contenant des banderolles sur lesquelles sont
des légendes relatives à l'ouvrage. Il remplit treize
pages du volume.

> Le dessin, de médiocre exécution, offre quelque intérêt
> pour les costumes et les armures. La conservation n'est pas
> bonne.

Les faits du roi Jehan et du roi Charles V. Manuscrit sur
vélin, du xiv° siècle, in-fol., maroquin rouge. Biblio-
thèque impériale, Manuscrits, ancien fonds français,
n° 8310. Ce volume contient :

Deux miniatures représentant le sacre du roi Jean et

1400 ?

celui de Charles V. Petites pièces carrées, dans le texte.

<small>Miniatures intéressantes. Leur conservation est très-bonne.</small>

Les Chroniques de France, dites de saint Denis, finissant au règne du roi Charles V. Manuscrit sur vélin, in-fol. maximo, maroquin rouge. Bibliothèque impériale, Manuscrits, ancien fonds français, n° 8298². Ce volume contient :

Quelques miniatures en camaïeu, coloriées, représentant des sujets relatifs à l'histoire de France. Petites pièces in-12 en haut., dans le texte.

<small>Miniatures peu remarquables. La conservation est bonne.</small>

La genealogie des roys de France (dite cronique de saint Denis), allant jusqu'au commencement du regne de Charles VI, qui fut couronné en 1380. Manuscrit sur vélin, du xiv° siècle, in-fol., maroquin rouge. Bibliothèque impériale, Manuscrits, ancien fonds français, n° 8300. Ce volume contient :

Des miniatures dans le genre de camaïeu représentant des sujets relatifs à l'histoire de France, des époques dont il est question dans ces chroniques. Petites pièces; au feuillet 2, verso, quatre sont réunies; dans le texte. Des lettres grises peintes.

<small>On trouve dans ces miniatures, peu remarquables pour le travail, quelques particularités intéressantes. Leur conservation est très-bonne.</small>

Les Croniques de France, translate de latin en frācois (dites de saint Denis), finissant au commencement du regne de Charles VI. Manuscrit sur vélin, du xiv° siècle,

in-fol. maximo. Bibliothèque impériale, Manuscrits, 1400 ?
ancien fonds français, n° 8301. Ce volume contient :

Une miniature divisée en quatre compartiments représentant des faits de l'ancienne histoire de France, in-4 en larg., au feuillet 2, recto.

Quelques miniatures en camaïeu coloriées représentant des sujets de l'histoire de France, des temps dont parlent ces chroniques, in-12 en larg., dans le texte.

> Même note.

Les Croniques de France selon ce quelles sont cōposees en letglise S. Denis en Frāce, commencant au commencement du royaume de France et finissant au roy Charles VI. Manuscrit sur vélin, du xiv° siècle, in-fol., maroquin citron. Bibliothèque impériale, Manuscrits, ancien fonds français, n° 8302. Ce volume contient :

Un grand nombre de miniatures représentant des faits relatifs à l'histoire de France des temps dont il est question dans ces chroniques, combats, siéges, entrevues, couronnements, faits divers. Petites pièces in-12 carrées, dans le texte.

> Miniatures de bon travail, offrant des particularités intéressantes. Leur conservation est belle.
>
> D'après diverses mentions portées à la fin de ce manuscrit, il a successivement appartenu à Jehan, duc de Berry, à Jehan Dumas Ier de Lisle, à Anne de France, duchesse de Bourbonnois et Auvergne.

Le liure apelle les Cronicques, lequel liure parle des roys de France et de plusieurs autres princes, tant crestiens que paiens, et cōment les Francoys descēdēt des Troiens (Croniques de saint Denis). Manuscrit sur vélin, de la

1400 ? fin du xiv° siècle, in-fol. maximo, maroquin rouge. Bibliothèque impériale, Manuscrits, ancien fonds français, n° 8303⁵, Colbert. Ce volume contient :

Miniature représentant la vue d'une ville, de laquelle sortent des personnages qui s'embarquent. Pièce in-fol. en haut. La page contenant le commencement du texte est entourée d'une bordure d'ornement in-fol. maximo, au feuillet 1, recto.

Un très-grand nombre de miniatures représentant des sujets relatifs à l'histoire de France, conférences, assemblées, cérémonies, funérailles, scènes d'intérieurs; moins de faits militaires que l'on n'en voit ordinairement dans les manuscrits de chroniques. Pièces de diverses grandeurs, dans le texte.

> Miniatures d'une exécution très-fine; elles sont fort remarquables, surtout par la grande quantité de particularités relatives aux habillements et aux usages que l'on peut y trouver. Leur conservation est très-belle; la grande miniature seulement est moins bien conservée.

Croniques de saint Denis, allant jusqu'à la fin du règne de Charles V. Manuscrit sur vélin, du xiv° siècle, in-fol. magno, 2 volumes, maroquin rouge. Bibliothèque impériale, Manuscrits, ancien fonds français, n° 8305², 8305³·³. Ces deux volumes contiennent :

Miniature divisée en quatre compartiments représentant des scènes du départ des Troyens de la ville de Troye. Pièce in-4 carrée, au feuillet 3 du premier volume recto. Dans les deux volumes quelques places destinées à des petites miniatures sont restées vides.

> Miniature sans intérêt ni bonne conservation.

Chroniques de France, dites de saint Denis, finissant à la fin du règne de Charles V, en 1380. Manuscrit sur vélin, du xiv⁰ siècle, in-fol. magno, maroquin rouge. Bibliothèque impériale, Manuscrits, ancien fonds français, n° 8305⁶·⁵, Colbert. Ce volume contient :

1400?

Un grand nombre de miniatures représentant des faits relatifs à l'histoire de France, principalement des couronnements, conférences de personnages, etc. Petites pièces carrées, dans le texte.

> Miniatures d'un travail fin, et offrant des particularités remarquables, surtout pour les costumes. La conservation est très-bonne.

Les Croniques de France selon ce quil sont composées en leglise de Saint-Denis en France, finissant au regne de Charles V. Manuscrit sur vélin, du xiv⁰ siècle, in-fol., maroquin rouge. Bibliothèque impériale, Manuscrits, ancien fonds français, n° 8395. Ce volume contient :

Un très-grand nombre de miniatures représentant des sujets relatifs à l'histoire de France, combats, événements maritimes, conférences, couronnements, scènes d'intérieurs, funérailles et autres. Pièces de diverses grandeurs, dans le texte.

> Ces miniatures sont, en général, finement exécutées, et beaucoup d'entre elles sont fort curieuses par les particularités qu'on y remarque. Leur conservation est très-bonne, sauf peu d'exceptions.

Figures d'après des miniatures de ce manuscrit, savoir : Pl. in-fol. en haut. Sylvestre, Paléographie universelle, t. III, 176. = Pl. in-4 en haut., color. Lacroix, le Moyen âge et la Renaissance, t. II, miniatures, pl. 17.

1400? Les Croniq̄s de France selon ce qlles sont cōposees en leglize S. Den⁵, etc. Manuscrit sur vélin, du xiv⁰ siècle, in-fol., maroquin rouge. Bibliothèque impériale, Manuscrits, Supplément français, n° 106. Ce volume contient :

Miniature représentant un roi de France assis, auquel un moine à genoux offre un volume. Petite pièce en larg., au commencement du texte.

Miniatures représentant des sujets relatifs à l'histoire de France, réunions, cérémonies religieuses, sacres, scènes de guerre et maritimes, morts, etc. Petites pièces en larg., dans le texte.

> Miniatures d'un travail peu remarquable, qui offrent quelque intérêt pour des détails de vêtements. La conservation est belle.

Les Croniques de France, dites de saint Denis. Manuscrit sur vélin, du xiv⁰ siècle, in-fol., veau brun, 2 volumes. Bibliothèque impériale, Manuscrits, Supplément français, n° 1541. Cet ouvrage contient :

Miniature divisée en quatre compartiments, représentant des sujets divers relatifs à l'histoire de France. Pièce grand in-4 en haut., au-dessous le commencement du texte; le tout dans une bordure avec figures, animaux, ornements et armoiries, in-fol. en haut., au commencement du volume 1.

Miniatures représentant des sujets divers relatifs à l'histoire de France, compositions d'un petit nombre de figures. Pièces in-8 et in-12, dans le texte des deux volumes.

> Ces miniatures sont de divers artistes; elles sont en général de bon travail; elles offrent de l'intérêt pour les vêtements, armures, détails intérieurs et accessoires. La conservation est bonne.

Les Croniques de saint Denis finissant au regne de Char- 1400?
les V. Manuscrit sur vélin de la fin du xiv° siècle, in-fol.
magno, maroquin rouge. Bibliothèque Mazarine, n° 522.
Ce volume contient :

Miniatures représentant des sujets relatifs aux récits de
ces chroniques, scènes de guerre, entrevues, inté-
rieurs, exécutions. Pièces de diverses grandeurs,
dans le texte.

<small>Miniatures d'un travail médiocre; on y trouve quelques détails inté-
ressants. La conservation est bonne.</small>

Chroniques de saint Denis, Vie de saint Louis. Manuscrit
sur vélin, du xiv° siècle, petit in-fol., veau brun. Bi-
bliothèque Sainte-Geneviève, L, f. 2. Ce volume con-
tient :

Quelques miniatures représentant des sujets relatifs aux
récits de l'ouvrage. Petites pièces, dans le texte.

Miniature représentant un roi assis, derrière lequel sont
quelques personnages, et auquel un moine à genoux
offre un volume ; il est suivi d'un évêque et de trois
religieux. Pièce in-4 en larg., au feuillet 326, verso.

<small>Même note.</small>

Chronique et histoire de France jusque vers la fin du
xiv° siècle. Manuscrit sur vélin, du xiv° siècle, in-4,
vélin. Bibliothèque de l'Arsenal, Manuscrits français,
histoire, n° 141. Ce volume contient :

Miniature représentant six sujets relatifs à l'histoire de
France, hommages, le baptême de Clovis, com-
bats, etc. Pièce in-4 en haut., au feuillet 1.

<small>De très-bonne exécution, cette miniature est curieuse pour
les détails de vêtements et autres que l'on y trouve. La con-
servation est médiocre.</small>

1400? Les Croniques de sire Jehan Froissart. Manuscrit sur vélin, du xiv° siècle, in-fol., 2 volumes, maroquin rouge. Bibliothèque impériale, Manuscrits, ancien fonds français, n° 8332-8333. Ce manuscrit contient :

Volume 1er.

Miniatures de cinq écussons d'armoiries, au feuillet 2, verso.

Miniature représentant les armoiries de la famille de Béthune, soutenues par deux griffons et surmontées d'une femme à mi-corps. Pièce in-fol. en haut., au feuillet 5, verso.

Miniature divisée en quatre compartiments, représentant des sujets relatifs aux récits de l'ouvrage; l'auteur offrant son livre à un roi sur son trône, réception d'une reine, scènes maritimes et de guerre. Pièce in-4 en larg., au-dessous le commencement du texte; le tout dans une bordure d'ornements avec armoiries, in-fol. en haut., au feuillet 6, recto.

Quelques miniatures représentant des sujets relatifs aux récits de l'ouvrage, combats, scènes de guerre et maritimes, enterrement, etc. Pièces de diverses grandeurs, dans le texte.

Volume 2e.

Miniature représentant les armoiries de la famille de Béthune, comme au volume 1er, feuillet au commencement du volume.

Miniature divisée en quatre compartiments contournés représentant des sujets relatifs aux récits de l'ouvrage, combats, réceptions. Pièce in-4 en larg., au-dessous le commencement du texte; le tout dans une

bordure d'ornements, in-fol. en haut., au feuillet 1, recto. 1400?

Quelques miniatures représentant des sujets relatifs aux récits de l'ouvrage, réception, scènes de guerre, etc. Petites pièces, dans le texte.

> Ces miniatures, d'un fort bon travail, offrent de l'intérêt pour des détails de vêtements, d'armures et d'arrangements intérieurs. La conservation est belle. C'est un manuscrit remarquable.

Les Croniques de M. J. Froissart, contenant les faiz et batailles des roys de France et Dangleterre. Manuscrit sur vélin, de la fin du xive siècle, 2 volumes in-fol., veau fauve. Bibliothèque impériale, Manuscrits, fonds de Gaignières, n° 284[1] 284[2], Ces volumes contiennent :

Miniature représentant Philippe de Valois assis sur son trône, entouré de divers prélats et autres personnages. Pièce petit in-4 carrée, au-dessous le commencement du texte; le tout dans une bordure in-fol., dans le tome I, feuillet 19.

Miniature semblable pour le roi Jehan, feuillet 149.

Miniature semblable pour le roi Charles V, feuillet non numéroté.

Miniature représentant plusieurs personnages, dont quelques-uns portent la croix sur la poitrine. Pièce in-8 carrée, au-dessous le commencement du texte; le tout dans une bordure d'ornements avec armoiries, in-fol., dans le tome II, feuillet 1.

> Miniatures de médiocre intérêt.

Froissart (Jehan), Chronicles of England, France, and the adjoining countries, from the latter part of the reign of

1400? Edward II, to the coronation of Henry IV, newly translated by Th. Johnes. At the Hafod press, by James Henderson, 1803-1810, grand in-4, 5 volumes. Cette édition contient :

Soixante figures représentant des faits relatifs aux récits de Froissart. Pl. in-4 en haut. et en larg., gravées à l'acqua-tinta.

> Ces planches ont été gravées d'après des miniatures des divers manuscrits de Froissart, de la Bibliothèque impériale de Paris. Il existe des exemplaires dans lesquels on a ajouté des épreuves doubles peintes en miniature.
>
> Cette traduction a été faite sur l'édition française de Denis Sauvage, avec des variantes, des corrections et des additions. Le traducteur, Th. Johnes, a fait imprimer ces volumes à Hafod, sa résidence, située dans le Cardiganschire, lieu devenu par là célèbre en typographie, et qui depuis a été détruit par un incendie, ainsi que les objets précieux qui y avaient été rassemblés.
>
> Il y a eu une seconde édition. Hafod, 1805, in-8, 12 vol. avec les mêmes planches.

Illuminated illustrations of Froissart, selected from tre M. S. in the British Museum, by H. N. Humphreys esq. London, William Smith, 1844, in-4, fig. Ce volume contient :

Trente-six copies de miniatures choisies parmi celles d'un Froissart, manuscrit en 2 volumes, du British Museum, dont une édition a été donnée par William Smith. Pl. de diverses grandeurs, in-12 à in-4, en haut. et en larg., color.

Ici comance le corunement des rois de France, en latin. Manuscrit sur vélin, du xiv° siècle, petit in-4, parchemin. Bibliothèque impériale, Manuscrits, ancien fonds latin, n° 1246. Ce volume contient :

Sept miniatures in-12 en largeur.

1400?

Deux in-8 en haut., divisée chacune en deux sujets.

Six lettres initiales peintes. Petites pièces. Toutes ces miniatures représentent des cérémonies religieuses du sacre des rois de France; dans le texte. Musique notée.

> Ces miniatures, d'un travail fin, sont fort curieuses pour les détails de vêtements et d'accessoires que l'on y trouve, et particulièrement sous le rapport des cérémonies qui y sont représentées. La conservation est belle.

Croniques de tous les rois de France. — Puericie Domini nostri Ihesu xpi, en vers français. Manuscrit sur vélin, du xiv° siècle, in-fol., veau brun. Bibliothèque impériale, Manuscrits, ancien fonds français, n° 8396[2]. Ce volume contient :

Des miniatures représentant des sujets relatifs aux récits de l'ouvrage; figures de rois, le baptême de Clovis, combats, couronnements, réunions, etc. Petites pièces; lettres initiales peintes, bordures, dans le texte du premier ouvrage.

Miniature représentant Dieu le Père assis, tenant la main gauche sur le globe. Petite pièce carrée, au commencement du texte du second ouvrage.

> Miniatures d'un travail ordinaire, offrant quelque intérêt sous le rapport des vêtements et armures. La conservation est médiocre.

Chroniques de Normandie. Manuscrit sur vélin, du xiv° siècle, in-4, veau brun. Bibliothèque impériale, Manuscrits, ancien fonds français, n° 10390[4]. Ce volume contient :

Miniature représentant un prince assis sur son trône,

310 CHARLES VI.

1400?
entre deux personnages debout. Petite lettre peinte; au commencement du texte.

Miniature sans intérêt et presque entièrement gâtée.

Les establissements de France selon l'usage de Paris, etc. Manuscrit sur vélin, du XIV° siècle, in-4, veau brun. Bibliothèque impériale, Manuscrits, Supplément français, n° 751. Ce volume contient :

Quelques miniatures représentant des réunions de personnages. Petites pièces en larg., dans le texte.

Miniatures de travail médiocre et de peu d'intérêt. La conservation est mauvaise. Ce volume est incomplet.

Volume relatif à l'abbaye de Longchamp. Manuscrit sur vélin, du XIV° siècle, in-4, veau brun. Archives de l'État, LL. 1601. Ce volume contient :

Miniature représentant une religieuse à genoux devant un prie-Dieu; lettre initiale U. Très-petite pièce, au feuillet 82.

Miniature sans intérêt. La conservation est bonne.

Li Muisis. Liste des abbés de Saint-Martin de Tournai. Manuscrit du XIV° siècle, dernier tiers, in-. . . . Bibliothèque des ducs de Bourgogne, n° 13077, Marchal, t. I, p. 262. Ce volume contient :

Des miniatures.

Chroniques des roys d'Angleterre depuis Brutus jusqu'en 588. Manuscrit sur vélin, du XIV° siècle, in-fol., veau fauve. Bibliothèque impériale, Manuscrits, ancien fonds français, n° 8387. Ce volume contient :

Miniature divisée en quatre compartiments, représentant des sujets; les trois premiers font voir l'auteur

travaillant à son ouvrage, et l'offrant à genoux à un roi qui est assis, pièce in-4 en larg., au feuillet 1, recto, dans le texte.

1400?

Un grand nombre de miniatures représentant des sujets tirés des récits de l'ouvrage. Pièces très-petites en hauteur, dans le texte. Une de ces peintures a été coupée.

> Ces petites miniatures, peintes avec goût et finesse, sont intéressantes pour des détails de costumes et autres. Leur conservation est bonne.
>
> J'indique ce volume quoiqu'il soit relatif à l'histoire d'Angleterre, parce qu'il est français, et qu'il a été probablement exécuté en France.

Les Cronicles de frere Nichol Brivet, escrit a ma dame Marie, la fille mounseigneur le roy Dengletze Edwars, filtz Henri. Manuscrit sur vélin, du xiv° siècle, in-4, maroquin rouge. Bibliothèque impériale, Manuscrits, Supplément français, n° 632 [17]. Ce volume contient :

Lettre initiale peinte représentant un saint personnage mesurant le globe avec un compas; au-dessous le commencement du texte; le tout dans une bordure avec personnages et têtes, in-4, au feuillet 1, recto.

Dessins coloriés représentant un vaisseau et des édifices. Sur les marges.

> Pièces d'un travail médiocre, offrant peu d'intérêt. La conservation est bonne.

Le liure du puissant roi Alexandre Comene (Comnene), etc. Manuscrit sur vélin, du xiv° siècle, petit in-fol., veau marbré. Bibliothèque impériale, Manuscrits, ancien fonds français, n° 7504. Ce volume contient :

Miniature divisée en quatre compartiments, représen-

tant des sujets à un ou deux personnages. Le premier est terminé; les deux suivants le sont en partie; le quatrième est seulement tracé. Pièce petit in-4 carrée, en tête du texte. Ce manuscrit devait contenir d'autres miniatures et des lettres initiales peintes, dont les places sont restées vides.

Miniature d'un travail très-médiocre, sans intérêt. La conservation est mauvaise.

Le Livre du Trésor de Brunetto Latini. Manuscrit sur vélin, du xiv° siècle, in-fol., maroquin rouge. Bibliothèque impériale, Manuscrits, ancien fonds français, n° 7067. Ce volume contient :

Miniature ou plutôt dessin colorié représentant la création du monde, et deux autres où l'on voit des animaux et un prédicateur. Petites pièces, dans le texte.

Dessins d'un travail médiocre, offrant peu d'intérêt. La conservation est bonne.

Ce manuscrit a appartenu à Jean, duc de Berry, et la signature de ce prince est à la fin du volume. Il a fait partie de la Bibliothèque de Fontainebleau, n° 176.

Tresors et parole de la naissance de toutes coses, par Brunetto Latini. Manuscrit sur vélin, du xiv° siècle, in-4, maroquin rouge. Bibliothèque impériale, Manuscrits, ancien fonds français, n° 7364. Ce volume contient :

Quelques miniatures représentant des sujets relatifs à l'ouvrage; compositions d'un petit nombre de personnages; une partie de ces peintures sont à fonds d'or, dans le texte.

Miniatures de travail médiocre et sans intérêt.

Le second livre de lune et de lautre fortune, par François 1400?
Petrarque, trad. en français. Manuscrit sur vélin, du
xiv⁰ siècle, in-fol., veau marbré. Bibliothèque impériale,
Manuscrits, ancien fonds français, n° 7078. Ce volume
contient :

Deux dessins en clair-obscur représentant, le premier,
deux personnages écrivant; le second, deux per-
sonnages. Pièces in-16 carrées et en largeur; en tête
du volume et au feuillet 10, verso.

<small>Ces deux dessins offrent peu d'intérêt. La conservation est médiocre.</small>

Le livre de Jean Boccace, des cas des nobles hommes et
femmes, traduit en français. Manuscrit sur vélin, du
xiv⁰ siècle, in-fol. maximo, vélin. Bibliothèque impé-
riale, Manuscrits, fonds de Sorbonne, n° 1281. Ce vo-
lume contient :

Miniature représentant Boccace assis, discourant avec
une femme ayant six bras, qui représente la Fortune.
Pièce in-fol. carrée; au-dessous le commencement
du texte; le tout dans un portique avec ornement et
armoiries, in-fol. magno, en hauteur, au feuillet 1,
recto.

Miniature représentant un personnage que l'on met à
mort devant une statue. Pièce idem, idem, au com-
mencement du VII⁰ livre.

Miniature représentant un homme couché sur un
lit et deux autres personnages; apparition de Pé-
trarque à Jean Boccace. Pièce idem, idem, au com-
mencement du VIII⁰ livre.

Miniature représentant une femme écartelée par des
chevaux, en présence de plusieurs personnages.

1400? Pièce idem, idem, au commencement du IX^e livre. Lettres initiales peintes, et ornements.

> Ces miniatures sont d'un très-beau travail; elles sont des plus remarquables pour des détails de vêtements et d'ameublements. Celle du supplice d'une femme écartelée est curieuse par la rareté de la représentation d'un semblable sujet à cette époque.
>
> La première de ces miniatures est en mauvais état, mais les trois autres sont de très-belle conservation.
>
> Cette traduction a été faite vers l'an 1400.

Faits historiques.

Deux miniatures représentant deux scènes de la création. Manuscrits du xiv^e siècle, de la Bibliothèque nationale. Deux petites pl. in-12 en haut., grav. sur bois. Annales archéologiques, Didron, t. IX, aux pages 48 et 50, dans le texte.

> Les manuscrits n'ont pas été désignés.

Statues de la sainte Vierge et d'un patriarche ou prophète à la cathédrale d'Amiens. Partie d'une pl. in-8 en larg., lithogr. Mémoires de la Société des antiquaires de Picardie, t. III, p. 416, 421, atlas, pl. 28, n^{os} 70, 77.

Statue de la sainte Vierge sur une colonne, à la tête du pont de Fouchères, du xiv^e siècle. Pl. in-fol. en haut., lithogr. Arnaud, Voyage — dans le département de l'Aube, pl. 2, p. 24.

La Vierge et l'enfant Jésus, statue en pierre provenant de l'église de Maisoncelles, canton de la Ferté-Gau-

cher, arrondissement de Provins, d'où elle a été 1400?
extraite en 1840, lorsque cette église fut supprimée.
Musée du Louvre, sculptures modernes, n° 76.

Statuettes de la Vierge et des saints, en ivoire, du
xiv° siècle. Musée du Louvre, objets divers, n°s 862
à 865, comte de Laborde, p. 383.

Deux bas-reliefs en albâtre représentant l'Adoration de
la Vierge et la Salutation angélique. Pl. lithogr. et
color., in-fol. m°, en larg. Du Sommerard, les Arts
au moyen âge, album, 5e série, pl. 13.

Le convoi funèbre de la Vierge, bas-relief du xiv° siècle,
à Notre-Dame de Paris. Pl. in-4 en haut. Annales
archéologiques, baron de Girardot, t. XIII, à la
page 134.

Bas-relief en pierre représentant l'Assomption de la
Vierge, du xiv° siècle, à la cathédrale de Paris. Pl.
in-4 en haut. Annales archéologiques, Didron, t. XII,
à la page 300.

Diptyque en ivoire du xiv° siècle, représentant la Vie et
la Passion de Jésus-Christ. Partie d'une pl. lithogr.
et color., in-fol. en haut. Du Sommerard, les Arts
au moyen âge, album, 2e série, pl. 20.

Grand coffret en ivoire décoré de vingt bas-reliefs qui
représentent divers sujets de la Vie et de la Passion
de Jésus-Christ, du xiv° siècle. Au Musée de l'hôtel
de Cluny, n° 419.

Fragment de sculpture représentant le portement de
croix, transporté de la cathédrale de Toul. Partie

d'une pl. in-fol. en larg., lithogr. Grille de Beuzelin, Statistique monumentale, pl. 20.

La flagellation et la résurrection ; deux bas-reliefs en albâtre, du xiv^e siècle, du cabinet de M. Dusevel, à Amiens. Partie d'une pl. lithogr., in-fol. en larg. Taylor, etc. Voyages pittoresques et romantiques dans l'ancienne France. Picardie, 1 vol., n° 56.

Figure de Jésus-Christ assis, sur la couverture d'un manuscrit des Évangiles de la fin du xiv^e siècle, de la Bibliothèque royale, n° 543. Pl. in-4 en haut. Dibdin, A. Bibliographical — tour, t. II, à la page 146.

<small>Le manuscrit n° 543, qui provient de l'abbaye de Saint-Victor, ne contient pas de miniatures.</small>

Trois traitez de la philosophie naturelle non encore imprimez, sçavoir : Le secret livre du très ancien philosophe Artephius, traitant de l'art occulte et transmutation métallique, latin françois ; plus les figures hiérogliphiques de Nicolas Flamel, ainsi qu'il les a mises en la quatrième arche qu'il a bastie au cimetière des Innocens, à Paris, etc. ; ensemble le vray livre du docte Synesius, etc. ; le tout traduit par P. Arnauld, sieur de la Cheuallerie, Poitevin. Paris, Guillaume Marette, 1612, in-4, fig. Ce volume contient :

Fronton cintré représentant Jésus-Christ et diverses autres figures formant trois groupes ; en bas, neuf petits sujets. On lit en bas : NICOLAS FLAMEL ET PERRÉNELLE SA FEMME. — COMMENT LES INNOCENS FURENT OCCIS PAR LE COMMANDEMENT DU ROY HERODES. Pl. in-4 en larg., grav. sur bois, à la page 48.

Les trois groupes du fronton séparés et six des neuf petits sujets de la planche in-4 sont répétés dans la suite de l'ouvrage, gravés sur bois, dans le texte.

1400?

Miniature représentant le miracle de Notre-Dame et de sainte Bauthreuch, d'un manuscrit intitulé : Mysteres de Nostre Dame, du milieu du xiv^e siècle, 2 vol. in-4 maximo, miniatures de la Bibliothèque royale, manuscrits. Pl. in-8 en haut. Langlois, Essai sur les énervés de Jumiéges, à la page 99.

> L'indication du manuscrit n'étant pas suffisante, cette reproduction ne peut pas être placée à l'article du manuscrit même. Je la place à cette date.

Figure de saint Antoine sur un piédestal, où sont représentés six chevaliers de l'ordre de Saint-Lazare, à genoux, à. pl. in-4 en haut. Gautier de Sibert, Histoire des ordres royaux, etc., à la page 373.

Saint Denis, saint Rustique et saint Éleuthère représentés après leur martyre, bas-relief en pierre qui a été colorié, provenant de Saint-Denis. Musée du Louvre, sculptures modernes, n° 75.

Peinture représentant le martyre de saint Étienne, dans l'église abbatiale de Saint-Wandrille. Partie d'une pl. in-4 en larg. Précis analytique des travaux de l'Académie royale des sciences, belles-lettres et arts de Rouen, 1832, pl. 2, n° 1. = Partie d'une pl. in-4 en larg. Langlois, Essai sur l'abbaye de Fontenelle, pl. 2, n° 1.

Vitrail représentant le martyre de saint Étienne, dans l'église de Sefonds ou Coffonds. Pl. in-fol. en haut.,

1400 ? lithogr. Arnaud, Voyage — dans le département de l'Aube, pl. 2, p. 228.

Saint Exupère, évêque de Toulouse, donnant la sainte communion au peuple, fresque de la chapelle de Saint-Exupère, à Blagnac, près Toulouse. Pl. in-8 en larg., lithogr. Mémoires de la Société archéologique du midi de la France, t. II, dans le texte, p. 174.

Bas-relief représentant saint Julien, batelier, dans l'église de Saint-Julien le Pauvre, à Paris. Partie d'une pl. in-fol. maximo, en haut. Albert Lenoir, Statistique monumentale de Paris, liv. VI, pl. 10.

<small>Ce bas-relief est maintenant placé dans le mur d'une maison de la rue Galande (M. Albert Lenoir).</small>

Deux représentations de saint Julien, premier évêque du Mans et apôtre du Maine, avec son miracle de la crosse produisant un ruisseau; l'une, sur le tympan d'une fausse porte de la cathédrale du Mans, sculpture du xive siècle; l'autre, à la lancette centrale de la troisième verrière, à gauche du chœur de cette église. Partie d'une pl. in-4 en haut. Hucher, Essai sur les monnaies frappées dans le Maine, pl. 1, nos 31, 33, p. 46.

Saint Pierre marchant sur les eaux, vitrail fondé par Raoul de Senlis, de la cathédrale de Beauvais. Pl. lithogr., in-fol. en haut., color. De Lasteyrie, Histoire de la peinture sur verre, pl. 39.

Peintures murales de la chapelle Saint-Privat, à Couvron (Aisne), représentant le martyre de saint

Privat. Pl. in-fol. en larg. Bulletin de la Société académique de Laon, Ed. Fleury, t. III, à la page 371. 1400?

Sainte Valérie et saint Martial, patrons de l'Aquitaine, vitraux de la cathédrale de Limoges. Pl. lithogr., in-fol. en haut., color. De Lasteyrie, Histoire de la peinture sur verre, pl. 43.

Iconographie d'un tableau représentant la translation des reliques de saint Vorles, par M. Mignard. Paris, Victor Didron, 1853, in-8 de quatre feuillets. Cet opuscule contient :

Tableau sur bois représentant la translation des reliques de saint Vorles, curé de Marcenay, de l'église de ce village à l'église de Sainte-Marie-du-Château de Châtillon-sur-Seine. On lit en haut : CESTE TRANSLATION FUT FAICTE AU TEMPS DE CHARLES LE CHAUVE, ROY DE FRANCE; en bas huit vers. Pl. in-fol. en larg.

Saint Vorles, curé de Marcenay, mourut le 26 juin 591. La translation de ses reliques de Marcenay à Châtillon-sur-Seine eut lieu le 26 mai 868. C'est cette cérémonie que représente ce tableau, qui est de la fin du XIVe siècle ou du commencement du XVe.

Ce tableau est placé dans la chapelle de droite du transsept de l'église de Saint-Vorles.

Miniature d'un manuscrit sur vélin, du XIVe siècle, représentant Camille vainqueur des Volsques, de la collection du Sommerard. Pl. lith. et color., in-fol. mo en haut. Du Sommerard, les Arts au moyen âge, album, 4e série, pl. 13.

1400?

Vétements, Armures.

Figures représentant le roi et dame Richesse et l'Amant, miniatures tirées du roman de la Rose; manuscrit vendu à Paris, en 1837. Partie d'une pl. in-8 en larg., lithogr. Mémoires de la Société des antiquaires de Picardie, t. III, p. 407, atlas, pl. 25, n°⁵ 66, 67.

Saint Evêque sur son trône, médaillon circulaire en cuivre émaillé, du XIV° siècle. Musée du Louvre, émaux, n° 93, comte de Laborde, p. 87.

Costumes civils de la fin du XIV° siècle, en usage sous le règne de Charles VI, extraits de deux paires d'heures manuscrites de la Bibliothèque royale. Pl. color., in-fol. en haut. Willemin, pl. 166.

> L'auteur n'ayant pas donné l'indication de ces manuscrits, cette reproduction ne peut pas être classée aux articles des manuscrits mêmes. Je la place à cette date.

Dame de la cour de Charles VI, en pied, d'après un tableau du temps. Dessin in-fol. en haut. Gaignières, t. V, 7.

> La table du recueil de Gaignières, donnée dans la Bibliothèque historique de Le Long, indique à ce numéro deux dessins. Il n'en existe qu'un, mais on remarque sur la feuille qu'un autre dessin plus petit a été enlevé. La place vide porte la date 1845 au crayon.

Dame de la cour de Charles VI, à mi-corps, sans indication d'où ce monument est tiré. Dessin colorié, in-12 en haut. = Autre, idem, idem. Dessin in-fol. en haut. Gaignières, t. V, 8.

Dame noble, d'un vitrail du xive siècle, à Moulins–Bourbonnais. Partie d'une pl. in-4 en haut., sans bords, grav. sur bois. Lacroix, le Moyen âge et la Renaissance, t. III, modes et costumes, planche sans numéro. 1400?

Quatre figures de femmes de la fin du xive siècle ou du commencement du xve, sans indication de ce que sont ces monuments. Partie d'une pl. in-fol. en haut. Beaunier et Rathier, pl. 168, nos 1, 5, 6, 7.

Ceinture avec agrafe en orfévrerie repoussée du xive siècle, du cabinet de MM. Debruge et Labarte. Dans une planche représentant un coffret d'émail de Limoges (placé à l'année 1680). Pl. lithogr. et color., in-fol. mo en larg. Du Sommerard, les Arts au moyen âge, album, 9e série, pl. 34.

Costumes divers du xive siècle, d'après des vitraux des églises de Saint-Ouen à Rouen, de Moulins et d'Amiens. Trois pl. in-4 en haut., sans bords, grav. sur bois. Lacroix, le Moyen âge et la Renaissance, t. III, Vie privée, 39, 40, dans le texte.

Costume guerrier (saint Maurice), vitrail de la cathédrale de Lyon. Pl. lithogr., in-fol. en haut., color. De Lasteyrie, Histoire de la peinture sur verre, pl. 44.

Figures de trois soldats endormis, sur la couverture d'un manuscrit contenant l'Évangile de saint Jean, avec musique notée et la Passion de Jésus-Christ, de la fin du xive siècle, de la Bibliothèque royale,

1400? n° 56. Pl. in-4 en larg. Dibdin, A. Bibliographical — tour, t. II, à la page 146.

<blockquote>L'indication du manuscrit n'étant pas suffisante, cette reproduction ne peut pas être classée à l'article du manuscrit même. Je la place à cette date.</blockquote>

Casque du xiv^e siècle. Musée de l'artillerie. De Saulcy, n° 274.

Ceintures militaires des chevaliers des xiv^e et xv^e siècles, d'après des statues du Musée des monuments français. Pl. in-fol. en haut. Willemin, pl. 147.

Armes, couronnes, trompettes, bannières, tirées de divers manuscrits de la fin du xiv^e siècle ou du commencement du xv^e, sans autres désignations. Pl. in-fol. en haut. Beaunier et Rathier, pl. 174.

Épées du xiv^e siècle. Musée de l'artillerie. De Saulcy, n^{os} 810 à 813.

Dague française du xiv^e siècle. Pl. in-fol. en haut. Musée des armes rares, anciennes et orientales de S. M. l'Empereur de toutes les Russies, pl. 71.

Manteau d'armes et calotte de mailles, du xiv^e siècle; cette dernière trouvée dans un tombeau à Épernelle (Côte-d'Or), Musée d'artillerie. De Saulcy, n° 215.

Peignes de soldats, du xiv^e siècle, trouvés près du Crotoy. Musée de l'artillerie. De Saulcy, n° 83.

Costume des abbés de Saint-Germain des Prés, au xiv^e siècle, et tombeau d'un abbé. Partie d'une pl.

in-fol. max° en haut., color. Albert Lenoir, Statistique monumentale de Paris, livrais. 2ᵉ, pl. 15 B, et.

1400?

Costumes des Carmes à diverses époques. Pl. in-4 en haut. Millin, Antiquités nationales, t. IV, n° XLVI, pl. 1.

Figures d'un charcutier et d'un tondeur de drap, vitraux de l'église de Notre-Dame de Semur. Pl. lith., in-fol. en haut., color. De Lasteyrie, Histoire de la peinture sur verre, pl. 48.

Ameublements.

Le roi Clovis à cheval, précédé d'un hérault, et suivi d'un cavalier portant un étendard *d'or à trois crapaux de sable*, tapisserie conservée dans le palais royal de Bruxelles, et que l'on croit du temps de Philippe le Hardi, duc de Bourgogne. Pl. in-8 en haut. Chifflet, Lilium francorum veritate historica, botanica et heraldica illustratum, p. 32, dans le texte.

Coffre en chêne à devanture sculptée, du XIVᵉ siècle. Partie d'une pl. lithogr. et color., in-fol. m° en larg. Du Sommerard, les Arts au moyen âge, album, 1ʳᵉ série, pl. 31.

Chenet à la place de Saint-Taurin, à Évreux. Petite pl. grav. sur bois. De Caumont, Bulletin monumental, t. XI, à la page 644, dans le texte.

1400?

Objets religieux.

Oratoire; la Vierge Marie, en bronze, du xiv° siècle Musée du Louvre; objets divers, n° 1018, comte de Laborde, p. 403.

Croix en ivoire colorié et doré, du xiv° siècle, de la collection du Sommerard. Pl. lith. et color., in-fol. m° en haut. Du Sommerard, les Arts au moyen âge, atlas, chap. v, pl. 2.

Croix en ivoire sculpté et doré, avec des bas-reliefs, représentant des sujets de la vie de Jésus-Christ, du xiv° siècle. Au Musée de l'hôtel de Cluny, n° 417.

Cinq custodes, boîtes destinées à conserver les hosties, émaillées, de la fin du xiii° et du xiv° siècle. Musée du Louvre, émaux, n°ˢ 50 à 54, comte de Laborde, p. 67, 68.

Reliquaire trouvé à Saint-Évroult, département de l'Orne, et autres objets de la même trouvaille. Pl. in-fol. en larg., lithogr., et partie d'une autre, idem. Mémoires de la Société des antiquaires de Normandie, F. Galeron, 1829-1830, pl. 11, 12, n° 1, p. 320 et suiv.

Reliquaire de Ploudiry. Partie d'une pl. lithogr., in-fol. en haut. Taylor, etc. Voyages pittoresques et romantiques dans l'ancienne France, Bretagne, 2 vol., n° 33.

Reliquaire en argent doré et émaillé, orné de pierres et de perles fines, et renfermant un fragment de la

couronne d'épines ainsi que plusieurs autres reliques 1400?
précieuses; les émaux représentent le Christ à la
colonne; à ses pieds sont un chevalier et une dame
en adoration avec les écussons de leurs armes, du
xiv⁰ siècle. Au Musée de l'hôtel de Cluny, n° 1397.

Deux reliquaires du xiv⁰ siècle. Partie d'une pl. in-4
en larg. Bulletin du comité de la langue de l'histoire
et des arts de la France, t. I, pl. 1, n⁰ˢ 3, 4, à la
page 146.

Deux reliquaires et un coffret en cuivre, ornés d'émaux,
d'ornements, gravés, dorés, du xiv⁰ siècle. Au Musée
de l'hôtel de Cluny, n⁰ˢ 1332, 1336, 1337.

Sept reliquaires et objets divers servant au culte, dé-
posés au musée d'Amiens. Pl. in-8 en haut. Bulletin
des comités historiques, archéologie, beaux-arts,
t. IV, 1853, à la page 86.

Grande châsse en ivoire sculpté, décorée de cinquante
et un bas-reliefs, sujets tirés de l'Ancien et du Nou-
veau Testament, avec rehauts d'or et de couleurs,
du xiv⁰ siècle. Au Musée de l'hôtel de Cluny, n° 404.

Châsse et croix que les chanoines hospitaliers du Saint-
Esprit de Dijon portaient lorsqu'ils faisaient des quê-
tes ou des processions. Dessin in-fol. en haut. His-
toire de la maison — du Saint-Esprit de Dijon.
Manuscrit de la Bibliothèque de l'Arsenal, p. 114.

La Sainte Ampoule enfermée dans le tombeau de saint
Remi, à Reims, et qui servait au sacre des rois. Pl.

1400 ? in-4 en larg., lithogr. Prosper Tarbé, Trésors des églises de Reims, à la page 204.

> On peut lire dans cet ouvrage les détails de la destruction de la Sainte Ampoule par le représentant du peuple Philippe Rhull, qui eut lieu à Reims, le 7 octobre 1793, l'an II de la république, ainsi que tous les documents relatifs aux fragments solidifiés de l'huile de cette fiole qui furent conservés en 1793 et recueillis en 1819.
>
> Aucun des écrivains qui ont vécu pendant les VIe, VIIe et VIIIe siècles, n'a parlé de la Sainte Ampoule. On doit donc penser que ce que les auteurs postérieurs en ont dit, n'était basé que sur des récits imaginaires.
>
> Quant à l'époque à laquelle a pu être exécutée la fiole elle-même, qui a servi au sacre de beaucoup de rois jusqu'à Louis XVI, et qui a été détruite en 1793, on ne trouve point d'indications suffisantes.
>
> La fiole représentée dans l'ouvrage de M. P. Tarbé est sans doute celle faite sous la Restauration, qui fut très-probablement exécutée d'après les souvenirs de l'ancienne.
>
> Sans aucune donnée pour une date même approximative, indication peu importante d'ailleurs, je place cette fiole au XIVe siècle.

Six porte-cierge en cuivre émaillé et doré, du XIVe siècle. Musée du Louvre, émaux, nos 58 à 63, comte de Laborde, p. 71, 72.

Fer à pains d'autel, où l'on voit deux hosties représentant des sujets sacrés. Pl. in-8 en larg., grav. sur bois. De Caumont, Bulletin monumental, t. XVI, à la page 352, dans le texte. E. Hucher.

Peigne en ivoire sculpté, représentant la salutation angélique et l'adoration des mages, du XIVe siècle. Au Musée de l'hôtel de Cluny, n° 1817.

Retable de Poissy en os, orné de sculptures, représentant des sujets du Nouveau Testament et de la Vie des Saints ; les donataires, représentés à genoux et accompagnés de leurs patrons, sont Jean, duc de Berry, frère du roi Charles V, et sa seconde femme Jeanne, comtesse d'Auvergne et de Boulogne, de la fin du xiv° siècle. Musée du Louvre. Objets divers, n° 888, comte de Laborde, p. 387. = Pl. in-4 en haut. Lacroix, le Moyen âge et la Renaissance, t. IV, ameublements religieux, pl. 7.

1400?

Crosse épiscopale à double face, en ivoire sculpté, représentant d'un côté la Vierge et l'enfant Jésus ; et de l'autre, le Christ en croix entre Marie et saint Jean, du xiv° siècle. Au Musée de l'hôtel de Cluny, n° 407.

 La monture en cuivre est datée du xv° siècle.

Crosse d'un abbé de Sainte-Geneviève, du xiv° siècle. Partie d'une pl. in-fol. max° en haut. Albert Lenoir, Statistique monumentale de Paris, livrais. 2, pl. 16.

Mitre d'évêque conservée à Saint-Gildas, dans la presqu'île de Rhuys, en Bretagne. Deux pl. in-12 et in-8 en haut., grav. sur bois. De Caumont, Bulletin monumental, t. XVI, aux pages 373, 374, dans le texte.

Fragment de mitre du xiv° siècle, trouvé dans un tombeau de l'abbaye de Saint-Germain des Prés. Partie d'une pl. in-fol. max° en haut., color. Albert Lenoir, Statistique monumentale de Paris, livrais. 17, pl. 13.

1400? Quatre bas-reliefs de l'abbaye de Moissac (Tarn-èt-Garonne) représentant la punition des vices et deux sujets sacrés. Partie d'une pl. in-fol. magno en haut. Al. Lenoir, Monuments des arts libéraux, etc., pl. 18, p. 22.

Rosace en vitrail représentant des sujets de sainteté, de la cathédrale de Soissons, transept nord. Pl. in-fol. en haut. Bulletin de la Société — de Soissons, de Laprairie, t. I, à la page 96.

Verrières du chœur de Saint-Urbain, à Troyes. Pl. lithogr., in-fol. en haut. Taylor, etc. Voyages pittoresques et romantiques dans l'ancienne France, Champagne, n° 41.

Vitraux et détails sculptés de l'église de Saint-Maurice de Vienne en Dauphiné. Pl. lithogr., in-fol. en haut. Taylor, etc. Voyages pittoresques et romantiques dans l'ancienne France, Dauphiné, n° 15.

Rose fondée par Pierre Rodier, chancelier de France et évêque de Carcassonne, vitrail de l'église de Saint-Nazaire, en la cité de Carcassonne. Pl. lithogr., in-fol. en haut., color. De Lasteyrie, Histoire de la peinture sur verre, pl. 45.

Rose d'ornements, vitrail de l'église Saint-Thomas de Strasbourg. Partie d'une pl. lith., in-fol. en haut., color. Idem, pl. 42.

Rose d'ornements, vitrail de la cathédrale de Toul. Partie d'une pl. lithogr., in-fol. en haut., color. Idem, pl. 42.

Fragments détachés d'ornements, vitraux de l'église 1400?
Saint-Thomas de Strasbourg. Pl. lithogr., in-fol. en
haut. color. Idem, pl. 41.

Verrière à ornements blasonnés, de la cathédrale de
Narbonne. Pl. lithogr., in-fol. en haut., color. Idem,
pl. 46.

Détails de blasons et d'ornements, vitraux de la cathé-
drale de Narbonne. Pl. lithogr., in-fol. en haut.,
color. Idem, pl. 47.

Panneau d'une verrière représentant trois personnages,
à Saint-Quentin. Pl. lithogr., in-fol. en haut. Tay-
lor, etc. Voyages pittoresques et romantiques dans
l'ancienne France. Picardie, 2 vol., n° 102.

Vitres représentant quatre figures dont les têtes man-
quent; dans l'une est sainte Catherine; en bas de
chaque figure est un ange tenant des armes blason-
nées, de la chapelle de Saint-Bonaventure, à droite
du chœur, dans l'église des Cordeliers d'Angers.
Deux dessins in-8, Recueil Gaignières à Oxford, t. I,
f. 72, 73.

Histoire du privilége de saint Romain, en vertu duquel le
chapitre de la cathédrale de Rouen délivrait anciennent-
ment un meurtrier tous les ans le jour de l'Ascension,
par A. Floquet. Rouen, Le Grand, 1833, in-8, 2 vol.,
fig. Cet ouvrage contient :

La gargouille supportant le jeton de la confrérie de
saint Romain. Petite pl., t. I. Vignette du titre.

1400? Fierte ou châsse de saint Romain. *Dessiné et gravé par Mlle Esperance Langlois.* Pl. in-4 en larg., t. II, pl. 1, frontispice.

Détails de la fierte ou châsse de saint Romain. *Mlle Esperance Langlois del. et sc.* Pl. in-4 en haut., t. II, pl. 2, p. 373.

> L'époque précise de la fabrication de la châsse actuelle de saint Romain ou Fierte est incertaine. Elle peut être fixée à la fin du xiv° siècle.
>
> Il y a dans cet ouvrage des vignettes et des lettres grises qui sont des compositions sans valeur historique.

Objets divers.

Soixante-deux monogrammes de rois de France et de princes. Partie d'une pl. in-fol. en haut. Du Cange, Glossarium, 1678, t. II, p. 665, 666, dans le texte. — Idem, 1733, t. IV, p. 1020.

> Je cite cette partie de planche sans en donner les détails, à cause de son peu d'importance.

Soixante et dix monogrammes de rois de France et autres princes. Partie d'une pl. in-fol. en larg. Du Cange, Glossarium, 1840, t. IV, Monogr., pl. 2, n°s 58 a à 116.

> Même note.

Armoiries de la ville de Rouen, sur un vitrail à l'abbaye de Gomer-Fontaine, près de Chaumont. Partie d'une pl. in-4 en haut. Millin, Antiquités nationales, t. IV, n° XLII, pl. 3 (qui devrait être 2), n° 13.

Etudes historiques et documents inédits sur l'Albigeois, le Castrais et l'ancien diocèse de Lavaur, par Cl. Compayré. Albi, M. Papailhiau, 1841, in-4, fig. Ce volume contient : 1400?

Armorial d'anciennes communautés diocésaines qui font aujourd'hui partie du département du Tarn. Pl. lithogr., in-4 en haut., à la fin du volume.

<small>Il serait sans intérêt et fort difficile de classer ces armoiries à des dates particulières. Je les indique donc ensemble à la fin du xiv° siècle.</small>

Armes du Forez. Petite pl. grav. sur bois. Achille Allier, l'ancien Bourbonnais, t. I, p. 574, dans le texte.

Armes du Beaujolais. Petite pl. grav. sur bois. Idem, t. I, p. 641, dans le texte.

Armoiries de la ville de Bayonne. Partie d'une pl. in-4 en larg. Bulletin des comités historiques, archéologie, beaux-arts, t. IV, 1853, à la page 97.

Divers écussons francs des xiii°, xiv° et xv° siècles, sur divers monuments de la Grèce et de ses îles. Deux pl. et partie d'une autre lithogr., in-4 en haut. Buchon, Nouvelles recherches — quatrième croisade, atlas, pl. 40, 41, 42.

Soixante-douze bannières de corporations de marchands de diverses villes de France, de diverses époques. Petites pl. grav. sur bois. Lacroix, le Moyen âge et la Renaissance, t. III; Corporations des métiers, 6 à 21, dans le texte.

Quarante-huit autres, idem, 23 à 28, dans le texte.

1400? Poids de la ville de Troyes en Champagne. Partie d'une pl. in-8 en haut. Revue archéologique, 12e année, 1855-56. Le baron Chaudruc de Crazannes, pl. 274, n° 3, p. 616.

Poids de la ville de Cahors. Partie d'une pl. in-8 en larg., pl. 181, n° 1. Revue archéologique, A. Leleux, 1852, le baron Chaudruc de Crazannes, à la page 15.

Poids de la ville de Caussade (Tarn-et-Garonne). Petite pl. grav. sur bois. Revue archéologique, A. Leleux, 1852, le baron Chaudruc de Crazannes, à la page 19, dans le texte.

Diptyque en ivoire, du xive siècle, à la Bibliothèque de Rouen. Pl. in-4 en larg., color. Lacroix, le Moyen âge et la Renaissance, t. V, sculpture, planche sans numéro.

Tablettes sculptées, scène de la vie privée, boîte à miroir, coffrets en ivoire, du xive siècle. Musée du Louvre; objets divers, n°s 885, 891, 904 à 907, comte de Laborde, p. 386, 387, 389.

Divers monuments en ivoire sculpté, bas-reliefs, style à écrire, boîtes à miroir, diptyques, coffrets, du xive siècle. Au Musée de l'hôtel de Cluny, n°s 406, 408, 409 à 416, 420, 422.

<small>Ces objets sont intéressants sous le rapport des costumes et de particularités relatives aux usages.</small>

Aiguière à laver, en cuivre repoussé et gravé, formée par un buste d'homme, sur la poitrine duquel est un écusson aux lis de France. Au Musée de l'hôtel de Cluny, n° 1334.

Cuiller, grosse épingle et couteau, du xiv⁰ siècle, trouvés près d'Abbeville. Musée de l'artillerie. De Saulcy, n° 84. 1400?

Divers vases et ustensiles des xiii⁰, xiv⁰ et xv⁰ siècles, sans indication d'où ces monuments sont tirés. Pl. in-fol. en haut. Beaunier et Rathier, pl. 192.

Coffret de mariage de forme rectangulaire, émaillé sur toutes ses faces, sur lequel on voit quatre figures debout et les écus de France et d'Angleterre, ainsi qu'un troisième écu inconnu, du xiv⁰ siècle. Musée du Louvre, émaux, n° 64, comte de Laborde, p. 74.

> M. Revoil, auquel ce coffret a appartenu, pensait, sans trop de fondement, que c'était un présent de Richard II, roi d'Angleterre, à sa femme Isabelle, fille de Charles VI.

Objets divers d'orfévrerie, du xiv⁰ siècle. Deux pl. de diverses grandeurs, grav. sur bois. Lacroix, le Moyen âge et la Renaissance, t. III, orfévrerie, 12, 13, dans le texte, et pl. in-4 d°, sans numéro.

Médaillon servant de fermail ou agrafe, représentant des sujets saints en or et argent, de la collection du Sommerard. Partie d'une pl. lith. et color., in-fol. m° en larg. Du Sommerard, les Arts au moyen âge, album, 3⁰ série, pl. 33, n° 3.

Trois miroirs en ivoire, dont les revers représentent divers sujets de chevalerie, des cabinets de MM. du Sommerard et Sauvageot. Pl. in-fol. en haut. Trésor de numismatique et de glyptique, Recueil général de bas-reliefs et d'ornements, pl. 39.

1400? Oliphant d'ivoire sculpté de la collection du Sommerard. Partie d'une pl. lithogr. et color., in-fol. m° en haut. Du Sommerard, les Arts au moyen âge, album, 4ᵉ série, pl. 28.

Trois figurines de fer ayant pu servir de battants de portes, et deux méreaux représentant des figures semblables. Pl. in-4 en larg. et petite pl. lithogr. Mémoires de la Société royale des antiquaires de France, t. XV. Nouvelle série, t. V, pl. xii, à la page 396, et dans le texte, p. 391.

Sculpture en ivoire, du xivᵉ siècle, représentant un sujet philosophique semblable au jugement de Pâris, appartenant à M. le marquis Amédée de Pastoret. Pl. in-8 en haut. Revue archéologique, 1847, pl. 72, à la page 421.

Deux miniatures de l'art de la guerre de Végèce, manuscrit du xivᵉ siècle, de la Bibliothèque nationale, n° 6069. Pl. in-4 en larg., color. Lacroix, le Moyen âge et la Renaissance, t. II, miniatures, pl. 20.

> L'indication du manuscrit n'étant pas suffisante, cette reproduction ne peut pas être classée à l'article du manuscrit même. Je la place à cette date.

Diverses parties des miniatures d'un manuscrit intitulé le Bestiaire du..... siècle, de la Bibliothèque nationale, Manuscrits français, n° 7534. Pl. in-4 en larg. et planches diverses relatives, grav. sur bois sans bords. Cahier (Charles) et Arthur Martin, t. II, pl. 25; les planches sur bois, dans le texte, p. 85 à 232.

> Même note.

Divers sujets d'après des miniatures d'un manuscrit du roi Modus sur la chasse, de la Bibliothèque royale. Planches de diverses grandeurs, grav. sur bois. Lacroix, le Moyen âge et la Renaissance, t. I, chasse, 4 à 25, dans le texte. 1400?

> Même note.

Figure d'un ange tenant un instrument de musique d'une forme singulière, sur une lame de cuivre placée près de l'orgue, dans le collégiale de Saint-Pierre, à Lille. Partie d'une pl. in-4 en haut. Millin, Antiquités nationales, t. V, n° LIV, pl. 2, n° 1.

La musique, figure provenant de la chapelle Saint-Piat, vitrail de la cathédrale de Chartres. Pl. lith., in-fol. en haut., color. De Lasteyrie, Histoire de la peinture sur verre, pl. 49.

Divers instruments de musique, du XIVe siècle. Planches diverses, grav. sur bois. Lacroix, le Moyen âge et la Renaissance, t. IV, Instruments de musique, 15 à 17, dans le texte.

Divers musiciens ou instruments de musique tirés de monuments de diverses époques. Pl. in-4 en larg. Millin, Antiquités nationales, t. IV, n° XLI, pl. 2.

La leçon de musique céleste, miniature d'un manuscrit du XIVe siècle, de la Bibliothèque royale. Pl. in-4 en haut. Annales archéologiques, E. de Coussemaker, t. III, à la page 269.

Sculptures des stalles de l'église des Mathurins de Paris, dont quelques-unes représentent des arts et métiers. Partie d'une pl. in-4 en larg. Millin,

1400 ? Antiquités nationales, t. III, n° xxxii, pl. 2 (cotée par erreur 3), n°s 1 à 13

<small>Le texte porte aussi par erreur pl. 3.</small>

Vitrail de la chambre de réunion de la corporation des vignerons, représentant les opérations de la vendange, à Ricey-Haut. Pl. in-fol. en haut., lithogr. Arnaud, Voyage — dans le département de l'Aube, pl. 2, p.

Monument représentant trois personnages, un diable et un ange, qui semble être un vitrail, sans indication de ce qu'était ce monument ni d'où il est tiré. Partie d'une pl. in-4 en larg. Millin, Antiquités nationales, t. V, n° lx, pl. 4, n° 1.

Sept dessins coloriés, que l'on croit copiés par Nicolas Flamel, d'après un livre qu'il possédait, et dont l'auteur était un juif nommé Abraham. Manuscrit sur papier in-fol., veau marbré. Bibliothèque de l'Arsenal, Manuscrits français, sciences et arts, 153. Ces dessins représentent les sujets suivants :

1. Mercure et un vieillard ailé;
2. Montagne avec divers animaux;
3. Un jardin;
4. Massacre d'un enfant ordonné par un roi;
5. Un caducée;
6. Un serpent crucifié;
7. Un désert avec des fontaines et des serpents.

<small>Ces dessins, d'un travail médiocre, sont relatifs à des sujets mystiques. Dans le même volume, sont quelques estampes de l'école d'Italie.</small>

Deux miniatures de manuscrits, du xiv° siècle. Pl. color. d'un recueil de l'abbé Rive. Voir à la table des auteurs. 1400?

Parties d'édifices sculptées.

Margelle de puits sculptée à l'abbaye de Loos, représentant quelques figures. Pl. in-8 en haut., lithogr. Revue du Nord, Brun-Lavainne, t. I, pl. 2, p. 21.

Divers détails sculptés de la cathédrale d'Amiens. Diverses planches lithogr., in-fol. en haut. et en larg. Taylor, etc. Voyages pittoresques et romantiques dans l'ancienne France. Picardie, 1 vol., n°s 13 à 35.

> Le texte ne contient pas de détails suffisants sur ces divers monuments de sculpture.

Porte de l'ancienne église Saint-Étienne, à Corbie. Pl. lithog., in-fol. en hauteur. Idem. Picardie, 1 vol., n° 61.

Stalles et détails sculptés de l'église de Saint-Martin aux Bois. Cinq pl. lithogr., in-fol. en haut. et en larg. Idem. Picardie, 3° vol., n°s 62 à 66.

Portail de l'église de Laneuville. Pl. lithogr. in-fol. en haut. Idem. Picardie, 1 vol., n° 64.

Sculptures du château de Coucy, relatives à l'ancienne famille de ce nom. Deux pl. in-4 en larg., tirées sur une feuille in-fol. en haut. Description générale et

1400 ? particulière de la France (de Laborde, etc.), t. X, département de l'Aisne, n°ˢ 47, 48.

> L'une de ces sculptures représente un Enguerrand de Coucy combattant un lion, qu'il tua.

Portes de Saint-Maglou, à Rouen. Pl. lithogr., in-fol. en larg. Taylor, etc. Voyages pittoresques et romantiques dans l'ancienne France. Normandie, n° 152.

Clôture du chœur de Notre-Dame de Paris. Cinq pl. in-4 en haut. et en larg. J. Gailhabaud, livrais. 120, 127, 129.

Bas-relief du maître-autel de l'église de Saint-Julien le Pauvre de Paris. Partie d'une pl. in-fol. max° en haut. Albert Lenoir, Statistique monumentale de Paris, livrais. 3, pl. 8.

> Ce bas-relief est du xiv° siècle (M. Alb. Lenoir).

Miséricordes des stalles de Saint-Spire de Corbeil, représentant diverses figures grotesques et des ouvriers exerçant leur profession. Pl. in-4 en larg. Millin, Antiquités nationales, t. II, n° xxii, pl. 4.

Détails sculptés de la porte principale de l'église de Saint-Urbain de Troyes, représentant des scènes bizarres du Jugement dernier. Deux pl. in-fol. en haut., lithogr. Arnaud, Voyage — dans le département de l'Aube, planches non numérotées, p. 191.

La cuve baptismale de l'église Sainte-Croix de Provins. Partie d'une pl. in-fol. en larg., lithogr. Fichot, les Monuments de Seine-et-Marne, livrais. 3 et 4.

Figures sculptées au portail de l'église de Villeneuve- 1400?
l'Archevêque. Pl. lith., in-fol. en haut. Taylor, etc.
Voyages pittoresques et romantiques dans l'ancienne
France. Champagne, n° 113.

Chapelle de l'église des Grands-Carmes, à Metz, monument de sculpture, offrant des détails d'une extrême délicatesse, démonté pour être transporté à Paris et placé au Musée des monuments français. Deux pl. in-fol. en haut. A. Lenoir, Histoire des Arts en France, pl. 52, 53.

> C'est ce monument que Louis XV alla visiter pendant sa convalescence de la maladie qui le retint à Metz, en 1744. Il fut tellement surpris, comme tous ceux qui voyaient ce monument, de la finesse de son travail, qu'il eut peine à croire que ce fut de la pierre, et, pour s'en assurer, il monta avec une échelle et brisa un morceau de cette pierre si délicatement sculptée. Mémoires de l'Académie celtique, t. IV, p. 300. — J'ai déjà cité ce fait, t. I, p. 172.

Cérémonies du culte catholique par des animaux, cochons, ânes, singes, etc., bas-reliefs de la cathédrale de Strasbourg. Pl. in-fol. en larg.; en haut, titre en allemand; en bas, autre titre et longue légende en vers, en allemand. Pièce in-fol. magno en haut.

> Je n'ai pas trouvé d'indications sur l'époque à laquelle ces bas-reliefs ont été sculptés et placés dans la cathédrale de Strasbourg. Je les place au xiv^e siècle.

Détails du porche de l'église de Saint-Gilles. Sculptures en bois d'une maison à Malestroit. Pl. lith., in-fol. en haut. Taylor, etc. Voyages pittoresques et romantiques dans l'ancienne France. Bretagne, 1 vol., n° 64.

1400? Cheminée du château de Josselin portant la devise des Rohan. Pl. lithogr., in-fol. en haut. Idem, 1 vol., n° 71.

Bas-relief sculpté en bois, dans l'église de Lambader. Partie d'une pl. lith., in-fol. en haut. Idem, 2° vol., n° 81.

Détails sculptés de l'église de Saint-Fiacre, au Faouet. Quatre pl. lithogr., in-fol. en larg. Idem, 2° vol., n°s 127 à 130.

Divers détails de sculptures à Quimper et dans d'autres lieux de l'ouest de la Bretagne. Trois pl. lith., in-fol. en haut. Idem, 2° vol., n°s 182 à 184.

Divers détails de sculptures dans divers lieux de l'ouest de la Bretagne. Trois pl. lithogr., in-fol. en larg. et en haut. Idem, 2° vol., n°s 197 à 199.

Divers détails sculptés dans des églises de Dinant, etc. Trois pl. et partie d'une autre lithogr., en haut. et en larg. Idem, 2° vol., n°s 221 à 224.

Sculptures et fresques diverses de l'église de Lavardin, près de Vendôme. Cinq pl. in-4 en larg., lithogr., pl. 4, 5, 6, 8, 9. Mémoires de la Société archéologique de l'Orléanais, E. Pillon, t. II, p. 353.

Portail de l'église de Germigny - l'Exempt, dans le Nivernois, de style byzantin. Pl. in-8 en haut., grav. sur bois. Morellet, le Nivernois, t. I, p. 194, dans le texte.

Détails de sculpture de l'église de Saint-Thibault, près de Semur. Deux pl. in-4 en haut. Annales archéologiques, E. Viollet-Leduc, t. V, à la page 193. 1400?

Parties sculptées de Notre-Dame du Port, à Clermont. Sept pl. lith., in-fol. en haut. et en larg. Taylor, etc. Voyages pittoresques et romantiques dans l'ancienne France. Auvergne, n°⁵ 57, 63 à 68.

> Les sculptures de cette église sont de diverses époques antérieures à cette date.

Tympans sculptés représentant des sujets sacrés, dans l'église de Saint-André de Bordeaux. Trois pl. in-8 en haut. Commission des monuments historiques du département de la Gironde, 1848-49, aux pages 26 à 28.

Détails divers sculptés de l'église de Moissac. Onze pl. lithogr., in-fol. en larg. et en haut. Taylor, etc. Voyages pittoresques et romantiques dans l'ancienne France. Languedoc, 1ᵉʳ vol., 2ᵉ partie, n°⁵ 66 à 70.

> Le texte ne donne pas d'explications suffisantes sur ces sculptures.

Détails sculptés et peints du château de Castelnaux de Bretenoux (Quercy). Pl. lithogr., in-fol. en haut. Idem, n° 74 ter.

Portail de l'église de Saint-Just de Valcabrère. Pl. lith., in-fol. en larg. Idem. Languedoc-Roussillon, n° 189.

Détails sculptés de l'église de Saint-Bertrand de Comminges. Neuf pl. lithogr., in-fol. en haut. et en larg. Idem, n°⁵ 184 à 188 bis.

1400? Buste ou demi-figure d'un personnage inconnu, du xiv° siècle, placé sur la façade d'une maison de la rue des Grands-Carmes, à Marseille, que l'on a faussement cru longtemps être le portrait de T. Annius Milon, meurtrier de Clodius. Partie d'une pl. in-fol. max° en larg. Comte de Villeneuve, Statistique du département des Bouches-du-Rhône, atlas, pl. 20, fig. 3.

> Ant. de Ruffi pense, avec raison, que ce monument n'est nullement relatif à Milon, meurtrier de Clodius. Histoire de la ville de Marseille, t. II, p. 313.
> Millin croyait que cette figure est un *ecce homo*.

Bas-relief représentant deux enfants dans une cuve, ouvrage du xiv° siècle, dans une maison de la rue des Grands-Carmes, à Marseille, où se trouve aussi le prétendu buste de Milon. Partie d'une pl. in-fol. max° en larg. Comte de Villeneuve, Statistique du département des Bouches-du-Rhône, pl. 20, fig. 4.

Chaire à prêcher de l'église de Saint-Pierre d'Avignon, à l'entour de laquelle sont diverses figures. Pl. in-8 en haut., lithogr. Mémoires de la Société royale des antiquaires de France, t. XIV. Nouvelle série, t. IV, pl. vi, à la page 235.

Tombeaux.

Statue de Bureau de La Rivière, premier chambellan de Charles V, et administrateur des finances, placée extérieurement au côté nord-est de la cathédrale d'Amiens. Partie d'une pl. in-8 en haut., lithogr.

Mémoires de la Société des antiquaires de Picardie, t. III, p. 420, atlas, pl. 30, n° 75.

1400?

Tombeau de Henencourt, prévôt de la cathédrale, dans la cathédrale d'Amiens. Pl. lithogr., in-fol. en larg. Taylor, etc. Voyages pittoresques et romantiques dans l'ancienne France. Picardie, 1 vol., n° 42.

Tombeau des comtes de Lannoy, dans l'église de Saint-Remi, à Amiens. Pl. lithogr., in-fol. en haut. Idem, n° 47.

Tombe de Guillermus de Kaurevilla, en pierre, la deuxième à droite, dans le chapitre de l'abbaye de Saint-Ouen de Rouen. Dessin grand in-8, Recueil Gaignières à Oxford, t. IV, f. 35.

 Le Bulletin des Comités historiques donne à cette tombe la date du xiv^e siècle.

Figure de Guido de Carolico, sur un tombeau au prieuré de Long-Pont, près d'Évreux. Partie d'une pl. in-4 en larg. Millin, Antiquités nationales, t. IV, n° XLIII, pl. 2, n° 6.

Figure de Thiphaine de Villiers-Dame, sur un tombeau, au prieuré de Long-Pont. Partie d'une pl. in-4 en larg. Idem, n° 7.

Figures agenouillées d'un nommé Cornu et de sa femme, qui avaient fait une fondation en faveur de la collégiale d'Écouis, laquelle fondation ne fut pas acquittée, ce qui fit reléguer ce monument à la porte de l'église. Partie d'une pl. in-4 en larg. Idem, t. III, n° XXVIII, pl. 2, n^{os} 3, 4.

1400 ? Tombeau d'un personnage inconnu, dans l'église de Notre-Dame-Sous-l'Eau de Domfront. Partie d'une pl. in-fol. en haut., lithogr. Mémoires de la Société des antiquaires de Normandie, Galeron, 1829-1830, pl. 7, n° 1, p. 170.

> Cette planche contient aussi quelques sculptures de la même église et de celle de Lonlay, département de l'Orne, du même temps, mais de peu d'intérêt.

Tombeau d'une dame que l'on croit avoir été la dame de Bresolles ou de Sainte-Bresolles, dans la chapelle du château de Fredebise ou Froidebise, à peu de distance de Lonlay-l'Abbaye, dans le département de l'Orne. Petite pl. grav. sur bois. De Caumont, Bulletin monumental, t. X, à la page 61, dans le texte.

Statues tombales d'un chevalier et d'une dame inconnue, dans l'église de Sainte-Marie aux Anglais, dans le département du Calvados. Pl. in-8 en haut., grav. sur bois. Idem, t. XVI, à la page 594, dans le texte.

Figure d'un chevalier inconnu sur un tombeau, au prieuré des deux Amans, en Normandie. Partie d'une pl. in-4 en larg. Millin, Antiquités nationales, t. II, n° xvii, pl. 1, n° 4.

> On attribue cette tombe à un prétendu Beaudoin, héros d'une histoire romanesque relative à ce prieuré.

Trois statues provenant des débris des tombeaux des comtes d'Eu. Pl. lithogr., in-fol. en larg. Taylor, etc. Voyages pittoresques et romantiques dans l'ancienne France. Normandie, n° 91.

Figure de Perronelle de Villiers, femme de Charles, seigneur de Montmorency, mort le 11 septembre 1381, en marbre blanc, auprès de son mari, sur leur tombeau de marbre noir, dans l'église de l'abbaye du Val, près Beaumont-sur-Oise. Dessin in-fol. en haut. Gaignières, t. V, 42. = Partie d'une pl. in-fol. en larg. Montfaucon, t. III, pl. 34, n° 8. 1400?

Tombe en cuivre doré sur laquelle sont représentés des sujets du Nouveau Testament, à l'église des Célestins de Paris. Pl. in-fol. max° en haut. dorée. Albert Lenoir, Statistique monumentale de Paris, livrais. 22, pl. 9.

Figure inconnue représentant un cadavre à demi rongé de vers, avec légendes latines et françaises, sur un tombeau, à la commanderie de Saint-Jean-en-l'Isle. Partie d'une pl. in-4 en haut. Millin, Antiquités nationales, t. III, n° xxxiii, pl. 4, n° 4.

Tombeau représentant un docteur faisant une lecture à divers personnages, qui pourrait être Henri Karesquier, à la chapelle de Saint-Yves, à Paris. Partie d'une pl. in-4 en larg. Idem, t. IV, n° xxxvii, pl. 4, n° 1.

> Je n'ai pas pu trouver la date de la mort de Henri Karesquier.

Tombeau de Hervé Cossion, à la chapelle de Saint-Yves, à Paris. Partie d'une pl. in-4 en larg. Idem, n° 2.

> Malgré mes recherches, je n'ai pas pu trouver la date de la mort de Hervé Cossion.

1400 ? Tombeau d'une femme inconnue, dans l'église de Notre-Dame de Mantes, attribuée sans motifs suffisants à Ligarde, comtesse de Mantes et Meulan, fondatrice ou bienfaitrice de cette église, ou à Ledgarde, comtesse de Chartres, ou à Eldegarde, comtesse de Meulan et du Vexin. Pl. in-4 en haut. Idem, t. II, n° XIX, pl. 2.

<small>Ce tombeau paraît être du XIV^e ou XV^e siècle, et appartenir à des princes et princesses de la maison de Navarre qui ont possédé Mantes.</small>

Figure de Jaqueline de Lagrange, femme de Jean de Montagu, seigneur de Montagu-en-Laye et de Marcoussy, etc., surintendant des finances, en pierre colorée, sur un pilier, à côté de la porte de la chapelle du château de Marcoussy, miniature in-fol. en haut. Gaignières, t. V, 65. = Dessin in-4, Recueil Gaignières à Oxford, t. III, f. 79. = Partie d'une pl. in-fol. en larg. Montfaucon, t. III, pl. 36, n° 4. = Partie d'une pl. in-fol. en haut. Beaunier et Rathier, pl. 197, n° 1.

Tombeau de sainte Magnance, dans l'église du village de ce nom (Yonne). Trois pl. in-8 en larg. Bulletin de la Société des sciences historiques et naturelles de l'Yonne, Baudouin, t. I, p. 201.

<small>Sainte Magnance mourut le 20 novembre 448.
Ce tombeau paraît être du XIV^e siècle.</small>

Pierre tombale de Jehans de Ville, savoir chevaliers qui fu jadis sire de Droisy, à Ormont. Partie d'une pl. lithogr., in-fol. en haut. Taylor, etc. Voyages

pittoresques et romantiques dans l'ancienne France. 1400?
Champagne, n° 59.

<small>La date de la mort manque. Cette pierre tombale n'est pas indiquée au bas de la planche.</small>

Tombeau d'un comte de Joigny, dans l'église abbatiale de Dilo. Pl. lithogr., in-fol. en larg. Idem, n° 119.

Tombeau de Liebault, seigneur du Chatelet, dans l'église des Cordeliers de Neuf-Château en Lorraine. *Page* 30. Pl. in-fol. en haut. Calmet, Histoire généalogique de la maison du Chatelet, à la page 30.

Statue de la princesse de Léon, femme de Pierre Rogier, sieur de Crevy, à Ploermel, en marbre blanc. Partie d'une pl. lithogr., in-fol. en larg. Taylor, etc. Voyages pittoresques et romantiques dans l'ancienne France. Bretagne, 1 vol., n° 64.

Statues de la princesse Jehanne de Léon, femme de Pierre Rogier, sieur de Crevy et d'Éléonore de Chateaubriand, sa seconde femme, à Ploermel. Pl. lithogr., in-fol. en larg. Idem. Bretagne, 1 vol., n° 65.

Tombeau de saint Jaoua, près Plouvien. Partie d'une pl. lithogr., in-fol. en haut. Idem. Bretagne, 2ᵉ vol., n° 15.

<small>Le texte ne contient pas d'indications sur ce tombeau.</small>

Tombeaux divers de l'abbaye de Beauport, non désignés. Pl. lithogr., in-fol. en larg. Idem. Bretagne, 2ᵉ vol., n° 208.

1400? Tombe de Joannes abbatis, abbas 15-, en pierre, dans le milieu de la chapelle de la Vierge, à droite du chœur de l'église de l'abbaye de Saint-Georges, près d'Angers. Dessin in-8, Recueil Gaignières à Oxford, t. VII, f. 8.

<small>La date est ruinée.</small>

Tombeau de deux enfants, que l'on croit être, sans aucun fondement, de la famille des ducs de Bourgogne, dans l'église du monastère du Val-des-Choux, de l'ordre de Saint-Benoît, à quatre lieues de Châtillon. Pl. in-4 en haut. Voyage littéraire de deux religieux bénédictins, partie 1re, p. 113.

Tombeau de. des Brosses, seigneur d'Huriel, dans l'église de Saint-Martin, à Huriel. Pl. in-fol. en haut., lithogr. Achille Allier, l'ancien Bourbonnais, atlas, planche non numérotée.

<small>Le texte de cet ouvrage est rédigé de façon qu'il est impossible de savoir ce que représentent quelques-unes des planches de l'atlas, et entre autres celle-ci.</small>

Sainte Valérie présentant sa tête à saint Martial, haut-relief du tombeau de Bernard Brun, évêque de Noyon, dans la cathédrale de Limoges. Pl. lithogr., in-4 en haut. Texier, Essai sur les argentiers et les émailleurs de Limoges, pl. 5.

<small>Il y a quelques confusions dans le texte pour l'explication de ce monument et de la châsse de sainte Valérie, du xiiie siècle.
Dans le doute, je place ce monument à la date du xive siècle.
Bernard Brun ou Le Brun, fut évêque de Noyon, de 1342 à 1347.</small>

Pierre tombale d'un chevalier inconnu, des ruines de 1400?
l'abbaye de la Grasse, en Languedoc. Partie d'une
pl. lithogr., in-fol. en haut. Taylor, etc. Voyages
pittoresques et romantiques dans l'ancienne France.
Languedoc, deuxième volume, 2ᵉ partie, n° 240 ter.

Tombeau dans l'église de Villeneuve lez Avignon. Pl.
lithogr., in-fol. en haut. Idem. Languedoc, deuxième
volume, 2ᵉ partie, n° 243.

Le tombeau de quatre saints du nombre des sept dor-
mants, à l'abbaye de Saint-Victor, à Marseille. Pl.
in-8 en larg., grav. sur bois. Ruffi, Histoire de la
ville de Marseille, t. II, à la page 127, dans le texte.

> Les sept Dormans furent mis à mort sous Trajan-Dèce. Ce
> tombeau est supposé et d'une époque incertaine. Je le place à
> cette date.

Sceaux.

Treize sceaux de rois de France, du xivᵉ siècle. Mou-
lages de la collection de l'École des beaux-arts.

Vingt-sept sceaux de princesses et dames du xivᵉ siècle.
Idem.

Vingt-neuf sceaux de princes et seigneurs, du xivᵉ siècle.
Idem.

Douze sceaux de villes, etc., du xivᵉ siècle. Idem.

Divers sceaux des Universités de France, du xivᵉ siècle,
et quelques autres d'époques postérieures. Trois pl.
in-4 en haut. Lacroix, le Moyen âge et la Renais-
sance, t. I. Université, pl. 2, 3, 4.

1400 ? Cinquante-trois sceaux ecclésiastiques, du xiv° siècle. Moulage de la collection de l'École des beaux-arts.

> Recueils contenant des titres originaux et copies de titres relatifs à diverses abbayes de France. Manuscrits sur papier et sur vélin, du xiii° au xvi° siècle, onze parties reliées en neuf tomes in-fol., parchemin. Bibliothèque impériale, Manuscrits, fonds de Gaignières, n°ˢ 245 à 255.
>
> Voir à l'année 1300.
>
> Recueils de titres originaux scellez, concernant les abbez et abbesses, les abbayes rangées par ordre alphabétique, et les abbez et abbesses de chaque abbaye par ordre chronologique. Manuscrits sur papier et sur vélin, du xiii° au xvi° siècle, quinze volumes reliés en treize tomes in-fol., parchemin. Bibliothèque impériale, Manuscrits, fonds de Gaignières, n°ˢ 256 à 272.
>
> Voir à l'année 1300.
>
> Recueil de titres originaux scellez, concernant les prieurez, les prieurs et prieuses; les prieurez rangez par ordre alphabétique, et les prieurs et prieuses par ordre chronologique. Manuscrits sur papier et sur vélin, du xiii° au xvi° siècles, quatre volumes (six parties) in-fol., parchemin. Bibliothèque impériale, Manuscrits, fonds de Gaignières, n°ˢ 274 à 279.
>
> Voir à l'année 1300.

—

Sept sceaux de divers prêtres, du xiv° siècle. Pl. grav. sur bois. Société de sphragistique, comte G. de Soultrait, t. III, p. 106 à 119, dans le texte.

Sceau de Marie de Gueldres, fille de Renaud II, duc de Gueldres, femme de Guillaume VI, dit le Vieux,

duc de Juliers. Partie d'une pl. in-fol. en haut. Trésor 1400?
de numismatique et de glyptique, Sceaux des grands
feudataires de la couronne de France, pl. 30, n° 9.

<small>Guillaume VI mourut en 1393.</small>

Contre-scel des échevins de Douai, et deux marques
de mesures. Pl. in-8 en haut., lithogr. Dancoisne et
Delanoy, Recueil de monnaies — l'histoire de Douai,
pl. 1, n°[s] 1 à 3, p. 32.

Quatre sceaux de la ville d'Amiens et autres. Partie
d'une pl. lith., in-fol. en haut. Taylor, etc. Voyages
pittoresques et romantiques dans l'ancienne France.
Picardie, 1 vol., n° 58.

Sceau du bailliage de Corbie, du xive siècle. Partie d'une
pl. in-fol. en haut. Trésor de numismatique et de
glyptique, Sceaux des communes, communautés,
évêques, abbés et barons, pl. 11, n° 9.

Divers sceaux appartenant au xive siècle. Pl. et partie
d'une in-4 en larg., lith. Léchaudé d'Anisy, Extrait
des chartes — qui se trouvent dans les Archives du
Calvados, atlas, pl. 19 et partie de pl. 20.

<small>Recueil de titres et copies de titres relatifs à l'abbaye de
la Couture. Manuscrits sur papier, la plus grande partie
des xiiie et xive siècles, in-fol. cartonné. Bibliothèque
impériale, Manuscrits, fonds de Gaignières, n° 199. Ce
volume contient :</small>

Quelques sceaux dessinés, dans les textes.

———

Sceau de la confrairie des pèlerins de Saint-Jacques, à
Paris. Petite pl. grav. sur bois. Société de sphra-

1400? gistique, Arthur Forgeais, t. II, p. 16, dans le texte.

Recueil de copies de titres relatifs à l'abbaye de Barbeaux. Manuscrits sur papier, la plus grande partie des xiiie et xive siècles, in-fol. cartonné. Bibliothèque impériale, Manuscrits, fonds de Gaignières, n° 189. Ce volume contient :

Un grand nombre des dessins représentant des sceaux et quelques esquisses de tombeaux. On y voit aussi un dessin du tombeau de Pierre de Nemours, évêque de Paris, mort en 1219. Il est indiqué à sa date.

Grand sceau et contre-sceau du chapitre de la collégiale de Saint-Étienne de Troyes, du xive siècle. Deux petites pl. grav. sur bois. Société de sphragistique, Coffinet, t. I, p. 113, 114.

Recueil de copies de titres relatifs à l'abbaye de Notre-Dame de Champagne. Manuscrits sur papier, la plus grande partie des xiiie et xive siècles, in-fol. cartonné. Bibliothèque impériale, Manuscrits, fonds de Gaignières, n° 194. Ce volume contient :

Quelques sceaux dessinés dans les textes.

Sceaux et monnaies de la maison de Lorraine, des xiiie et xive siècles. Nombreux dessins. Bibliothèque impériale, manuscrits, boites de l'ordre du Saint-Esprit, Lorraine.

Sceau et contre-sceau du paraige de Juif-Rue, à une cloche de la cathédrale de Metz. Deux petites pl. grav. sur bois. Begin, Histoire — de la cathédrale de Metz, vol. 2e, p. 284, dans le texte.

Sceau que l'on croit être celui de Notre-Dame de la Ronde, église de Metz. Petite pl. grav. sur bois. Idem, p. 343, dans le texte. 1400?

Sceau de la communauté juive de Metz. Deux petites pl. grav. sur bois. Mémoires de l'Académie royale de Metz, 1842-1843, dans le texte, aux pages 266, 267.

Scel de la prévôté de la ville de Commercy. Partie d'une pl. in-8 en haut., lithogr. Dumont, Histoire de Commercy, t. III, à la page 155.

Sceaux et marques des architectes de la cathédrale de Strasbourg. Pl. in-4 en haut. Annales archéologiques, L. Schneegans, t. VIII, à la page 147.

Divers sceaux du xive siècle, à des actes passés en Bretagne, ou se rapportant à l'histoire de cette province. Voyez 22 pl. in-fol. en haut., contenant des sceaux des siècles xiie à xve. Lobineau, Histoire de Bretagne, t. II, à la fin. = Voyez aussi 35 pl. in-fol. en haut., idem. Morice. Preuves à l'histoire de Bretagne, t. I, 18 pl. à la fin, t. II; 17 pl. à la fin. Ces 35 planches sont en partie celles de l'ouvrage de Lobineau.

Six sceaux et écus de Bretagne, du xive siècle. Partie d'une pl. in-fol. magno en larg. Potier de Gourcy, nos 4, 5, 6, 7, 10, 11.

Sceau de l'abbaye de Beauport, en Bretagne. Partie d'une pl. in-8 en haut. Revue archéologique, A. Leleux, 1852, pl. 205, n° 1. Barthélemy, à la page 750.

1400 ? Sceau de Jean Troussevache, chanoine du Mans, trouvé dans la Seine, en 1849. Petite pl. grav. sur bois. Revue archéologique, A. Leleux, 1850, Gilbert, p. 574, dans le texte.

Quatre sceaux de la famille de Beauvau, Sillé, etc., des XIIIe et XIVe siècles. Pl. in-8 en haut. Hucher, Études sur l'histoire et les monuments du département de la Sarthe, à la page 172.

Sceaux des seigneurs de la banlieue de Sillé, pendant les XIIe, XIIIe et XIVe siècles. Deux pl. in-8 en haut. Idem, aux pages 211 et 215, dans le texte.

Scel des monnayeurs de Tours du serment de France. Partie d'une pl. in-8 en haut. Revue numismatique, 1846, E. Cartier, pl. 18, n° 1, p. 389.

Sceau du chapitre de l'église cathédrale de Tours. Petite pl. grav. sur bois. Société de sphragistique, H. Lambron de Lignien, t. II, p. 343, dans le texte.

Sceau du prieur de Saint-Martin de Nevers, à une charte du XIVe siècle. Partie d'une pl. in-fol. en haut. Trésor de numismatique et de glyptique, Sceaux des communes, communautés, évêques, abbés et barons, pl. 15, n° 3.

Sceau du couvent des Frères-Prêcheurs de Nevers. Partie d'une pl. in-4 en haut. Grivaud de La Vincelle, Recueil de monuments, etc., pl. 39, n° 3, t. II, p. 323.

Divers sceaux employés pour des actes de ce temps, dans le duché de Bourgogne. Trois pl. in-fol. en

haut. Plancher, Histoire de Bourgogne, t. III, deux à la page LXXVII et une à la page LXXXIII. 1400?

Sceau commun du Charollais. Petite pl. ronde, grav. sur bois. Courtépée, Description — du duché de Bourgogne, t. III, p. 24, dans le texte.
_{Le texte ne donne aucune indication sur ce sceau.}

Sceau de la terre de Faucogney (Haute-Saône). Petite pl. grav. sur bois. Société de sphragistique, comte G. de Soultrait, t. II, p. 331, dans le texte.

Sceau du chapitre de l'église de Limoges, cathédrale de Saint-Étienne. Pl. grav. sur bois. Idem, Maurice Ardant, t. III, p. 136, dans le texte.

Sceau du couvent de Saint-Martial de Limoges. Partie d'une pl. in-4 en haut., lithogr. Tripon, Historique monumental de l'ancienne province du Limousin, n° 79, t. I, à la page 172.

Divers sceaux de dignités ecclésiastiques, des XIIIe et XIVe siècles, de la province du Dauphiné. Pl. et partie d'une autre in-fol. en haut. Histoire de Dauphiné (Valbonnais), t. I, pl. 1, 2, n[os] 1 à 15.

Divers sceaux des XIIIe et XIVe siècles de familles du Dauphiné. Pl. in-fol. en haut. Idem, t. I, pl. 6, n[os] 1 à 19.

Anciens sceaux de la maison de Foix, des XIIIe et XIVe siècles. Deux pl. in-fol. en haut. Description générale et particulière de la France (de Laborde, etc.), t. V, comté de Foix, pl. 3, 4.

1400? Divers sceaux des ecclésiastiques et de la noblesse du Languedoc, du xiv° siècle. Partie de huit pl. in-4 en larg., lithogr. Histoire générale de Languedoc, par de Vic et Vaissète, édition de du Mège, t. IX, à la fin.

Sceau consulaire de la ville de Montpezat, en Quercy. Pl. grav. sur bois. Société de sphragistique, baron Chaudruc de Crazannes, t. III, p. 229, dans le texte.

Sceau de la ville de Marseille. Pl. in-8 en larg., grav. sur bois. Ruffi, Histoire de la ville de Marseille, t. II, à la page 294, dans le texte.

Sceau portant : *Sigillum Radulphi Clerici de Corcon*, autour d'une fleur de lys. Partie d'une pl. in-4 en haut. Grivaud de La Vincelle, Recueil de Monuments, etc., pl. 39, n° 5, p. 323.

Sceau représentant un mort dans le cercueil, le visage couvert d'un suaire; à l'entour la légende : *Quisquis esto cogita quod morieris ita.* Partie d'une pl. in-4 en haut. Idem, pl. 39, n° 7, p. 323.

Soixante sceaux du xiv° siècle. Cinq pl. in-4 en haut. (De Migieu), Recueil des Sceaux du moyen âge, pl. 3, 3*, 3**, 3***, 3****. Il y a dans le texte confusion entre les descriptions des pl. 3* et 3**.

Monument qui paraît être un sceau ou cachet d'un Beaudouin, publié sans aucune indication ni description dans le texte. Partie d'une pl. in-4 en larg. Millin, Antiquités nationales, t. V, n° LIV, pl. 4, n° 2.

1400?

Monnaies.

Monnaie de la ville de Courtrai du temps des derniers comtes de Flandres qui ont possédé cette ville. Partie d'une pl. in-8, lith., n° 32. Mémoires de la Société d'émulation de Cambrai, E. Tordeux, 1833, p. 202.

Monnaie de la ville de Lille, du temps des derniers comtes de Flandres, et autre monnaie de cette ville. Partie d'une pl. in-8 en haut., lithogr., n°s 30, 31. Idem.

Monnaie de Lille. Petite pl. grav. sur bois. Bulletin de la Commission historique du département du Nord, t. IV, 1851, de La Phaleque, p. 88, dans le texte.

Monnaie de Saint-Omer. Partie d'une pl. in-8 en haut. Revue de la Numismatique belge, E. Joannaert, t. VI, pl. 11, n° 2, p. 385.

Méreau communal de Saint-Omer. Partie d'une pl. in-8 en haut. Revue numismatique, 1843, Victor Duhamel, pl. 18, n° 6, p. 449.

Deux monnaies du chapitre de la cathédrale de Cambrai. Deux petites pl. grav. sur bois. Du Cange, Glossarium novum, 1766, t. II, p. 1327, dans le texte.

Quatre monnaies ou méreaux en plomb des fêtes folles de Térouane et d'Aire-sur-Lys. Pl. in-8 en haut. Revue numismatique, 1844, Jules Rouyer, pl. 7, p. 295 et suiv.

1400? Petite piece en cuir que l'on croit être une monnaie obsidionale d'un des siéges que la ville d'Arras soutint contre les Anglais. Petite pl. grav. sur bois. Mémoires de la Société éduenne, 1845, J. de Fontenay, p. 88, dans le texte. = Petite pl. grav. sur bois. De Fontenay, Fragments d'histoire métallique, p. 142, dans le texte. = Petite pl. grav. sur bois. Revue numismatique, 1847, A. Barthélemy, p. 307, dans le texte.

> Je n'ai pu trouver aucune indication d'après laquelle cette pièce obsidionale pourrait être classée avec certitude, conformément à l'énoncé de l'avis de M. de Fontenay. Je la place au xiv° siècle. Voir : les siéges d'Arras, Histoires des expéditions militaires dont cette ville et son territoire ont été le théâtre, par Achmet d'Héricourt. Arras, Topino, 1844, in-8.

Monnaie du comté de Fauquembergue. Petite pl. grav. sur bois. Hennebert, Histoire générale de la province d'Artois, t. I, p. 228, dans le texte.

Méreau de la ville de Saint-Quentin. Petite pl. grav. sur bois. De Fontenay, Manuel de l'amateur de jetons, p. 236, dans le texte.

Monnaie ou méreau du chapitre de Bayeux. Partie d'une pl. in-4 en haut. Tobiesen Duby, Monnoies des barons, pl. 15.

Deux monnaies d'archevêques de Reims, du xiv° siècle. Partie d'une pl. in-4 en haut. Marlot, Histoire de la ville, cité et université de Reims, t. II, à la page 732.

Six monnaies de Langres, des évêques de cette ville, et méreaux du chapitre, que l'on ne peut pas classer

avec certitude. Partie d'une pl. in-4 en haut. Tobiesen Duby, Monnoies des barons, pl. 10, n°ˢ 1 à 6. 1400?

Diverses monnaies de la ville de Metz, du xɪvᵉ siècle. Partie de trois pl. in-fol. en larg., lith. De Saulcy, Recherches sur les monnaies de la cité de Metz, pl. 1 à 3.

Monnaies lorraines du xɪvᵉ siècle. Pl. in-8 en haut. Mémoires de la Société royale des sciences, lettres et arts de Nancy, 1845, G. Rolin, pl. 2, p. 1.

> L'absence de détails suffisants sur ces monnaies, dans le Mémoire, m'oblige à les indiquer ici en masse.

Huit monnaies du xɪvᵉ siècle, la plupart lorraines, découvertes à Buissoncourt (Meurthe), en 1845. Pl. in-8 en haut., lithogr. Idem, 1845, pl. 2.

Six monnaies de la ville impériale de Strasbourg. Partie d'une pl. in-4 en haut. Tobiesen Duby, Monnoies des barons, pl. 110, n°ˢ 1 à 6.

Deux monnaies, une épiscopale, et l'autre municipale, de Strasbourg. Partie d'une pl. lith., in-8 en haut. Revue numismatique, 1841, E. Cartier, pl. 13, n°ˢ 1, 2, p. 273.

Deux monnaies d'un Jean, duc de Bretagne, incertain, que l'on peut classer au xɪvᵉ siècle. Partie d'une pl. in-4 en haut. Tobiesen Duby, Monnoies des barons, pl. 67, n°ˢ 10, 11.

Monnaie de Bretagne, frappée à Guingamp. Partie d'une pl. lithogr., in-fol. en larg. Mémoires de la

1400? Société des antiquaires de Normandie, 2ᵉ série, 2ᵉ vol., n° 3, à la page 322.

Quinze monnaies des comtes du Mans, que l'on ne peut pas attribuer plus précisément. Partie d'une pl. in-4 en haut. Tobiesen Duby, Monnoies des barons, pl. 88, n⁰ˢ 1 à 15.

Monnaie d'un comte du Mans. Partie d'une pl. in-4 en haut. Idem, supplément, pl. 1, n° 12.

Monnaie du Mans à la couronne, frappée probablement sous Charles de Valois ou ses successeurs. Partie d'une pl. in-8 en haut. Revue numismatique, 1848, H. Hucher, pl. 15, n° 8, p. 358.

Histoire de Chartres et de l'ancien pays Chartrain, par V. Chevard. Chartres, Durand-le-Tellier, an ix — x, 2 vol. in-8, fig. Cet ouvrage contient :

Diverses monnaies de Chartres, Blois, Vendôme et Châteaudun, de la fin du xiiiᵉ et du xivᵉ siècles. Trois pl. in-8 en haut., t. II, aux pages 177, 179, 181.

Dix-huit méreaux ou jetons, relatifs aux constructions de la cathédrale de Bourges, de la Sainte-Chapelle de cette ville et du palais construits par Jean le Magnifique, duc de Berry. Partie de trois pl. in-4 en haut. Pierquin de Gembloux, Histoire monétaire et philologique du Berry, pl. 3, n⁰ˢ 17 à 20; pl. 4, n⁰ˢ 1 à 9; — n° 11; pl. 9, n⁰ˢ 4 à 7.

> Les méreaux étaient des jetons, ou plutôt des monnaies de convention employées comme signes représentatifs d'une valeur quelconque, et le plus souvent de journées de travail que l'on distribuait aux ouvriers; ou, dans d'autres cas, pour

faciliter les règlements des comptes et les payements. Ces 1400? méreaux ont été plus particulièrement employés à ces époques pour les ouvriers des églises.

Sans indication de noms ni d'années, sauf un très-petit nombre d'exceptions, l'attribution des méreaux à des époques bien précises, est presque toujours impossible.

Deux monnaies des princes ou seigneurs de Linières, ville de Berri, à dix lieues de Bourges. Partie d'une pl. in-8 en haut. Mader, t. V, n° 22, p. 30.

Duby ne donne pas de monnaies de ces princes.

Huit monnaies diverses du Nivernais, de diverses époques. Partie d'une pl. in-fol. en haut., lithogr. Morellet, le Nivernois, atlas, pl. 119, nos 21 à 28, t. II, p. 254.

Monnaie de l'abbaye de Saint-Étienne de Dijon. Partie d'une pl. lithogr., in-8 en haut. Revue numismatique, 1843, Anatole Barthélemy, pl. 4, n° 6, p. 47.

Monnaie des comtes de Mâcon. Deux petites pl. Thevet, Cosmographie, t. II, f. 554, dans le texte.

Monnaie de l'abbaye de Cluny. Partie d'une pl. in-4 en haut. Ragut, Statistique du département de Saône-et-Loire, t. II, p. 426.

Méreau que l'on peut attribuer au monastère de Cluny. Partie d'une pl. lithogr., in-8 en haut. De Fontenay, Fragments d'histoire métallique, pl. 17 (texte 8), n° 9, p. 202.

Cinq monnaies diverses du VIIIe au XIIIe siècles, frappées à Châlons-sur-Saône. Partie d'une pl. in-4 en haut.

1400? Ragut, Statistique du département de Saône-et-Loire, t. I, pl. lithogr., non numérotée, nos 10 à 14, p. 421.

Trois méreaux du chapitre de Beaune. Partie d'une pl. lithogr., in-8 en haut. De Fontenay, Fragments d'histoire métallique, pl. 14 (texte 5), nos 1 à 3, p. 182.

Deux monnaies des comtes d'Auxonne, sans attributions certaines. Partie d'une pl. in-4 en haut. Tobiesen Duby, Monnoies des barons, pl. 102, nos 1, 2.

Monnaie d'un archevêque de Besançon, au nom de Henri, qui n'a cependant été porté par aucun archevêque de cette ville, incertaine. Partie d'une pl. in-4 en haut. Poey d'Avant, pl. 20, n° 7, p. 310.

Deux monnaies de l'église de Saint-Étienne de Besançon. Petites pl. grav. sur bois. Du Cange, Glossarium novum, 1766, t. II, p. 1325, dans le texte.

Dix méreaux et monnaies des évêques et archevêques de Besançon. Pl. in-4 en haut. Tobiesen Duby, Monnoies des barons, pl. 3, nos 1 à 10.

Monnaie d'André, vicomte de Brosse. Partie d'une pl. in-4 en haut., lithogr. Tripon, Historique monumental de l'ancienne province du Limousin, n° 59, t. I, à la page 168.

André de Brosse n'est pas nommé dans le P. Anselme.

Trois monnaies de Raymond de Turenne Ier. Partie d'une pl. in-4 en haut., lithogr. Tripon, Historique

monumental de l'ancienne province du Limousin, n°ˢ 54 à 56, t. I, à la page 167.

1400?

Monnaie de l'église de Saint-Martial de Limoges. Partie d'une pl. in-4 en haut., lithogr. Idem, n° 58, t. I, à la page 168.

Cinq méreaux de Limoges. Petites pl. grav. sur bois. De Fontenay, Manuel de l'amateur de jetons, p. 207, 208, 209, dans le texte.

Deux monnaies des comtes de La Marche. Quatre petites pl. Thevet, Cosmographie, t. II, f. 528, dans le texte.

Douze monnaies des archevêques de Lyon, sans nom, frappées dans le xivᵉ siècle. Partie d'une pl. in-4 en haut. Tobiesen Duby, Monnoies des barons, pl. 7, n°ˢ 1 à 12.

Trois monnaies d'archevêques de Lyon, incertains, de la fin du xivᵉ siècle. Partie d'une pl. lithogr., grand in-4 en haut. Revue de la Numismatique française, 1837, Adr. de Longpérier, pl. 12, n°ˢ 2 à 4, p. 364.

Monnaie des évêques de Cahors. Partie d'une pl. in-4 en haut. Saint-Vincens, Monnaies des comtes de Provence, pl. 14, n° 13.

Trois monnaies des évêques de Viviers. Partie d'une pl. in-4 en haut. Idem, pl. 18, n°ˢ 8 à 10.

Neuf monnaies des archevêques de Vienne, des xiiiᵉ et xivᵉ siècles. Partie d'une pl. in-4 en haut. Tobiesen Duby, Monnoies des barons, pl. 9, n°ˢ 1 à 9.

1400? Cinq monnaies des archevêques de Vienne. Partie d'une pl. in-4 en haut. Saint-Vincens, Monnaies des comtes de Provence, pl. 14, n°⁸ 1 à 5.

Monnaie d'un archevêque de Vienne en Dauphiné. Partie d'une pl. in-8 en haut. Mader, t. V, n° 6, p. 14.

Monnaie des archevêques de Vienne en Dauphiné. Partie d'une pl. lithogr., in-8 en haut. Revue numismatique, 1841, E. Cartier, pl. 21, n° 13, p. 370 (texte, pl. 20 par erreur).

Dix monnaies des archevêques de Vienne en Dauphiné, du xive siècle. Deux pl. in-4 en haut. Morin, Numismatique féodale du Dauphiné, pl. 3, n°⁸ 1 à 6, pl. 4, n°⁸ 1 à 4, p. 23 et suiv.

Monnaie de la ville de Vienne en Dauphiné. Partie d'une pl. lithogr., grand in-8 en haut. Revue de la Numismatique française, 1837, Adr. de Longpérier, pl. 12, n° 6, p. 366.

Méreau de l'église de Saint-Pierre de Vienne. Partie d'une pl. lithogr., in-8 en haut. De Fontenay, Fragments d'Histoire métallique, pl. 15 (texte 6), n° 16, p. 190.

Monnaie d'un évêque de Saint-Paul-Trois-Châteaux, du xive siècle. Partie d'une pl. in-4 en haut. Tobiesen Duby, Monnoies des barons, pl. 14, n° 1.

<small>Joachimi a attribué cette monnaie à Jacques Ier de La Tour-du-Pin, évêque, dit-il, de Saint-Paul-Trois-Châteaux en 1365. Cela est fort douteux.</small>

Trois monnaies des évêques de Saint-Paul-Trois-Châ- 1400?
teaux. Partie d'une pl. in-4 en haut. Saint-Vincens,
Monnaies des comtes de Provence, pl. 18, n°[s] 2 à 4.

Monnaie des archevêques d'Embrun. Partie d'une pl.
in-4 en haut. Idem, pl. 18, n° 1.

Monnaie des évêques de Die. Partie d'une pl. in-4 en
haut. Idem, pl. 18, n° 7.

Cinq monnaies des évêques de Valence, du XIIIe ou
XIVe siècle. Partie d'une pl. in-4 en haut. Tobiesen
Duby, Monnoies des barons, pl. 9, n°[s] 1 à 5.

Deux monnaies des évêques de Valence. Partie d'une
pl. in-4 en haut. Saint-Vincens, Monnaies des comtes
de Provence, pl. 18, n°[s] 5, 6.

Monnaie d'un évêque de Valence. Partie d'une pl. in-8
en haut. Mader, t. V, n° 7, p. 15.

Monnaie des évêques de Valence, du XIIIe ou du XIVe siè-
cle. Partie d'une pl. lithogr., in-8 en haut. Revue
numismatique, 1841, E. Cartier, pl. 21, n° 14, p. 370
(texte, pl. 20 par erreur).

Deux méreaux des églises de Valence, sans indication
d'époque. Partie d'une pl. in-8 en haut. Rousset,
Mémoire sur les monnaies du Valentinois, pl. 2,
n°[s] 5, 6, p. 29, 30.

Monnaie d'un évêque de Valence, anonyme. Partie
d'une pl. in-8 en haut. Idem, pl. 3, n° 1, p. 26.

Monnaie attribuée à la ville de Gap. Partie d'une pl.
lithogr., grand in-8 en haut. Revue de la Numisma-

366 CHARLES VI.

1400 ? tique française, 1837, Adr. de Longpérier, pl. 12, n° 7, p. 367.

Monnaie d'un évêque de Gap. Partie d'une pl. in-8 en haut. Revue numismatique, 1843, A. Barthélemy, pl. 15, n° 6, p. 398.

Monnaie de Henri, seigneur de Bl. seigneur de V. destinée à imiter l'écu de Dauphiné, et incertaine. Partie d'une pl. in-fol. en haut. Trésor de numismatique et de glyptique, Histoire par les monuments de l'art monétaire chez les modernes, pl. 24, n° 21.

Divers sceaux des ecclésiastiques et de la noblesse du Languedoc, du xiv° siècle. Sept pl. et partie d'une in-fol. en haut. De Vic et Vaissète, Histoire générale de Languedoc, t. V, pl. 1 à 8.

Monnaie de Carcassonne. Partie d'une pl. in-4 en haut. Saint-Vincens, Monnaies des comtes de Provence, pl. 14, n° 10.

Monnaie des évêques de Mende. Partie d'une pl. in-4 en haut. Idem, pl. 14, n° 11.

Monnaie de l'évêque de Magnelone. Deux petites pl. Thevet, Cosmographie, t. II, f. 527, dans le texte.

Trois monnaies des évêques de Magnelone. Partie d'une pl. in-4 en haut. Saint-Vincens, Monnaies des comtes de Provence, pl. 18 (bis 19), n°⁵ 1 à 3.

Monnaie des évêques de Lodève. Partie d'une pl. in-4 en haut. Idem, pl. 14, n° 12.

Quatre jetons des maisons de Sabran, d'Argoult, d'Ar- 1400?
cussia et de Villeneuve. Partie d'une pl. in-4 en haut.
Idem, planche sans numéro (après pl. 11), nos 8
à 11.

Monnaie de Béarn ou de l'Aragon, du xive siècle. Partie
d'une pl. in-fol. en haut. Trésor de numismatique
et de glyptique, Histoire par les monuments de l'art
monétaire chez les modernes, pl. 17, n° 12.

Quarante monnaies de prélats et barons, diverses, réu
nies. Pl. in-fol. en haut. Du Cange, Glossarium,
1678, t. II, 2, p. 649, 650, dans le texte.

 Je crois devoir citer cette planche en masse sans en donner
les détails, à cause du peu de certitude des attributions des
monnaies.

Quatre-vingts monnaies de prélats et barons, diverses,
réunies. Deux pl. in-fol. en haut. Idem, 1733, t. IV,
p. 981 et 994.

 Même note.

Cent cinquante-trois monnaies de prélats et barons et
de villes diverses. Cinq pl. in-4 en haut. Idem,
1840, t. IV, pl. 22 à 26.

 Même note.

Monnaie de blanc. Partie d'une pl. in-8
en haut., lithogr. Revue du Nord, Brun-Lavainne,
t. I, pl. 3, n° 5, p. 23.

Quatre monnaies qui paraissent être du xiiie ou du
xive siècle. Partie d'une pl. in-4 en larg., lithogr.
Idem, t. V, pl. 1, p. 299.

1400? Jeton portant : Je svi de laiton meriav aqte, du xiv⁰ siècle. Partie d'une pl. in-8 en haut. Revue numismatique, 1849, J. Rouyer, pl. 9, n° 5, p. 457.

Jeton représentant un coq : Ce sovn les getov est. Partie d'une pl. in-8 en haut. Idem, pl. 9, n° 6, p. 457.

Méreau portant : Ce sont les getoers de la can R av mestres des monaies. Partie d'une pl. in-8 en haut. Idem, pl. 14, n° 6, p. 454.

Cinq méreaux et jetons divers. Partie d'une pl. lithogr., in-8 en haut. Revue numismatique, 1842, Desains, pl. 5, n⁰ˢ 7 à 11, p. 134.

Revers d'un méreau non désigné. Partie d'une pl. in-8 en haut. Idem, 1848, H. Hucher, pl. 16, n° 13. Le texte n'en fait pas mention.

Quatre méreaux incertains. Partie d'une pl. in-8 en haut., lithogr. Mémoires de la Société éduenne, 1844, J. de Fontenay, pl. 18, n⁰ˢ 4 à 7, p. 264 à 266.

Neuf méreaux divers, du xiv⁰ siècle. Partie d'une pl. in-8 en haut., lithogr. Idem, 1845, J. de Fontenay, pl. 2, n⁰ˢ 8 à 16, p. 115 à 118.

Douze méreaux divers, du xiv⁰ siècle. Pl. in-8 en haut., lithogr. Idem, pl. 3, n⁰ˢ 1 à 12, p. 118 à 120.

Cinq méreaux divers et sans attributions certaines. 1400? Partie d'une pl. lithogr., in-8 en haut. De Fontenay, Fragments d'histoire métallique, pl. 4, n°⁵ 3 à 7.

Dix méreaux divers, et auxquels on ne peut pas fixer d'attributions certaines. Partie d'une pl. lithogr., in-8 en haut. Idem, pl. 11 (texte 2), n°⁵ 7 à 16, p. 169.

Douze méreaux divers, du xiv⁰ siècle, sans attributions certaines. Pl. lithogr., in-8 en haut. Idem, pl. 12 (texte, 3), n°⁵ 1 à 12, p. 172.

Petit méreau inconnu. Partie d'une pl. lithogr., in-8 en haut. Idem, pl. 14 (texte, 5), n° 4, p. 182.

<small>C'est un méreau d'ouvriers de Tours. Le même, nouvelle étude de jetons, p. 6.</small>

Méreau inconnu représentant un personnage armé. Partie d'une pl. lithogr., in-8 en haut. Idem, pl. 15 (texte, 6), n° 4, p. 188.

Neuf jetoirs divers, sans dates certaines. Partie d'une pl. lithogr., in-8 en haut. Idem, pl. 18 (texte, 9), n°⁵ 2 à 10, p. 208 et suiv.

Jetoir portant : Au jeter saurai si le compte est vrai. Petite pl. grav. sur bois. De Fontenay, Manuel de l'amateur de jetons, p. 126, dans le texte.

Monnaie de Conrad, roi des Romains et de Chypre. Partie d'une pl. lithogr., in-4 en haut. Buchon, Recherches — quatrième croisade, pl. 6, n° 6. = Idem, Nouvelles recherches, atlas, pl 27, n° 10.

1400? Je n'ai pas trouvé dans le texte mention de cette monnaie. L'auteur dit qu'elle a été donnée par Munter, texte, n° 5, pl. n° 9.

1401.

1401. Figure de Marie de Bourbon, en marbre blanc et noir,
Janvier 10. proche la grande grille, à droite, dans le chœur des religieuses de Saint-Louis de Poissy, monastère dont elle était prieure. Dessin in-fol., Recueil Gaignières à Oxford, t. I, f. 34. = Partie d'une pl. in-fol. en haut. Montfaucon, t. III, pl. 16, n° 1. = Partie d'une pl. in-8 en haut. Al. Lenoir, Musée des monuments français, t. II, pl. 71, n° 438. = Pl. in-8 en haut. Guilhermy, Monographie de Saint-Denis, à la page 286.

Avril 4. Tombe de Marie de Varignières, abbesse du monastère de Sainte-Trinité de Caen, en pierre, à droite, près le premier pilier, dans le chapitre de l'abbaye de la Trinité de Caen. Dessin in-fol. en haut. Bibliothèque impériale, manuscrits, boîtes de l'ordre du Saint-Esprit, Varignies.

Décembre. Tombeau de frère de Gouhemans, à la chartreuse de Lagny, dans l'église, près le jubé. Dessin in-8 en haut., esquissé. Bibliothèque impériale, manuscrits, boîtes de l'ordre du Saint-Esprit, Gouhemans.

Valere le Grand, traduit en françois et commenté par Simon de Hesdin et Nicolas de Gonesse. Manuscrit sur vélin, du commencement du xv° siècle, in-fol., maroquin rouge. Bibliothèque impériale, Manuscrits, ancien

fonds français, n° 6911, ancien n° 519. Ce volume contient :

1401.

Miniature représentant l'auteur assis, faisant une lecture à cinq auditeurs aussi assis. Petite pièce carrée au feuillet 1, recto.

Quelques miniatures représentant des sujets relatifs aux récits de l'ouvrage ; deux personnages tenant un tribunal, roi dans un chariot, exécutions, écoles, scènes d'intérieur, un homme et une femme sur des coussins, dans une attitude très-familière, et au-dessous un personnage assis qui vient de faire trancher la tête à trois hommes. Petites pièces, dans le texte. Lettres peintes et ornementations sur les marges.

> Ces miniatures sont d'un travail fin et remarquable ; elles offrent quelques particularités curieuses pour les vêtements et les arrangements intérieurs. La conservation est très-belle.
> Ce beau manuscrit a été exécuté pour Jehan, duc de Berry, fils du roi Jehan.

Le livre de la consolation, par Valere le Grand, traduit par S. de Hesdin et Nicolle de Gonesse. Manuscrit sur vélin, du XV^e siècle, in-fol., maroquin rouge. Bibliothèque impériale, Manuscrits, ancien fonds français, n° 7166. Ce volume contient :

Miniature représentant un personnage auquel trois pauvres demandent l'aumône. Pièce in-12 en haut., en tête du texte.

> D'une exécution soignée, cette miniature offre quelque intérêt pour les vêtements. La conservation est bonne.
> Une mention à la fin du volume porte qu'il fut fini en l'an 1401.
> Ce manuscrit provient de l'ancienne bibliothèque Béthune, n° 7 bis.

1401. Jehan Bocace, le liure des femmes renommées, translate de latin en françois, en lan de grace mil cccc et un, accompli le xij iour de septembre, soubz le temps du tres noble et tres puissant et redoubte prince Charles VI^e, roy de France et duc de Normandie. Manuscrit sur vélin, du commencement du xv^e siècle, in-fol., veau marbré. Bibliothèque impériale, Manuscrits, Supplément français, n° 540^{8.2}. Ce volume contient :

Un grand nombre de miniatures représentant des sujets relatifs à l'ouvrage; l'auteur, présentation de l'ouvrage à Andrée de Amoroles de Florence, comtesse de Hauteville, scènes d'intérieur, réunions, combats, scènes maritimes, atelier de peinture, brodeuses, bain, supplices; compositions d'un petit nombre de figures. Pièces in-12 en haut., dans le texte.

Miniatures d'un travail très-fin ; elles offrent beaucoup d'intérêt pour un grand nombre de détails de vêtements, d'ameublements et d'arrangements intérieurs. La conservation est très-belle. C'est un manuscrit fort remarquable.

Jean Boccace. Des cleres et nobles femmes. Manuscrit de l'année 1401, in-.... Bibliothèque des ducs de Bourgogne, n° 9509, Marchal, t. I, p. 191. Ce volume contient :

Des miniatures.

Tombeau de Gautier ou Watier de Bauvoir, prévôt de l'église de Cambray, mort en 1401. Pl. in-4 en haut. n° 5. Le Glay, Recherches sur l'église métropolitaine de Cambray, p. 100.

Tombe de Clara Milet et de son fils (?), au milieu de la sacristie des Blancs-Manteaux. Dessin in-fol. en haut. Bibliothèque impériale, manuscrits, boîtes de l'ordre du Saint-Esprit, Milet.

Sceau et contre-sceau du comté de Ponthieu, sous la domination française, à une charte de 1401. Partie d'une pl. in-fol. en haut. Trésor de numismatique et de glyptique, Sceaux des communes, communautés, évêques, abbés et barons, pl. 11, n° 13.

1401.

1402.

Portrait de Bonne de Bourbon, femme d'Amé VI, comte de Savoye, dit le Vert, miniature du livre des hommages du comté de Clermont en Beauvoisis, miniature in-fol. en haut. Gaignières, t. XII, 2. = Partie d'une pl. in-fol. en haut. Montfaucon, t. III, pl. 14, n° 3.

1402.
Janvier 19.

Figure de Louis de Sancerre, chevalier, maréchal, puis connétable de France, en marbre blanc, sur son tombeau, à Saint-Denis, dans la chapelle de Charles V. Dessin in-fol. en haut. Gaignières, t. V, 63. = Partie d'une pl. in-fol. en haut. Montfaucon, t. III, pl. 35, n° 1.

Février 6.

Sceau de Guillaume Ier de Juliers, duc de Gueldres, fils de Guillaume VI, dit le Vieux, duc de Juliers et de Marie de Gueldres. Partie d'une pl. in-fol. en haut. Trésor de numismatique et de glyptique, Sceaux des grands feudataires de la couronne de France, pl. 30, n° 6.

Février 16.

Figure de Simon de Roucy, seigneur de Pontarcy, fils de Simon, comte de Roucy et de Braine et de Marie de Chastillon, sur sa tombe, avec Hue de Roucy, son neveu, dans l'église de Saint-Yved de Braine. Dessin in-fol. en haut. Gaignières, t. V, 60. = Partie

Juin.

1402. d'une pl. in-fol. en haut. Montfaucon, t. III, pl. 35, n° 4.

Tombe de Simon de Roucy, mort 1402, et de Hue de Roucy, mort 1412, devant l'autel de la chapelle des Seigneurs, à droite, dans l'église de Saint-Yved de Braine. Dessin grand in-4, Recueil Gaignières à Oxford, t. VI, f. 85.

Statue de Jean de La Grange, nommé plus tard le cardinal d'Amiens, surintendant des finances sous Charles V, placée extérieurement au côté nord-est de la cathédrale d'Amiens. Partie d'une pl. in-8 en haut., lithogr. Mémoires de la Société des antiquaires de Picardie, t. III, p. 417, atlas, pl. 29, n° 72.

<small>Il avait été évêque d'Amiens depuis le 12 avril 1373 jusqu'au 20 décembre 1375.</small>

Sceau du même. Partie d'une pl. in-fol. en haut. Trésor de numismatique et de glyptique, Sceaux des communes, communautés, évêques, abbés et barons, pl. 11, n° 3.

La légende dorée des saints, translate de latin en françois, par Jehan de Vignay, à la requeste de Jehanne de Bourgoigne, royne de France. Manuscrit sur vélin, in-fol., veau marbré. Bibliothèque impériale, Manuscrits, ancien fonds français, n° 6888[2], fonds de Versailles, ancien n° 239. Ce volume contient :

Miniature représentant une dame assise dans une chaire couverte, entourée de divers personnages à genoux. Pièce in-4 en larg., au feuillet 1, recto.

Un grand nombre de miniatures représentant des sujets

des vies des saints. Petites pièces carrées, dans le texte.

1402.

La grande miniature offre de l'intérêt pour quelques costumes ; elle est d'une fine exécution. Les autres, d'un travail médiocre, contiennent beaucoup de détails intéressants pour les costumes, les ajustements divers et les usages. La conservation est bonne.

Le calendrier placé en tête du volume, porte la date de 1402.

Charte donnée par l'abbé du monastère de Saint-Barthélemi de Bruges, de l'ordre de Saint-Augustin, diocèze de Tournay, du 13 décembre 1402. Manuscrit, feuille de vélin, in-fol. en larg. Archives de l'État, J, 188, n° 65. Cette charte contient :

Lettre initiale peinte représentant un prince assis sur un siége d'étoffe fleurdelisée ; au-dessus du dossier du siége sont les têtes de deux personnages ; un prélat, suivi de quelques religieux, présente un volume au prince assis. Pièce in-12 carrée, en tête de la charte ; deux sceaux en cire sont joints.

Cette miniature, d'un travail fin, offre quelque intérêt pour les vêtements. La conservation est médiocre.

Breviarium antiquum, in-4, vélin, veau. Manuscrit de la Bibliothèque de Cambrai, n° 98. Ce manuscrit contient :

Des initiales en or.

Ce manuscrit a été écrit par Jehan Petit de Bretagne, à la demande de Raoul Leprêtre, archidiacre de Hainaut et chanoine de Cambrai. Mémoires de la Société d'émulation de Cambrai, 1829, p. 136.

Les ditz des philosophes, en prose française et autres ouvrages. Manuscrit sur vélin, du commencement du

1402. xv° siècle, in-4, veau marbré. Bibliothèque impériale, Manuscrits, ancien fonds français, n° 7068[3]; fonds Lancelot 12, ancien n° 130. Ce volume contient :

Trois miniatures représentant des sujets relatifs aux ouvrages contenus dans ce volume. Petites pièces, dans le texte.

> Ces miniatures offrent quelque intérêt. Leur conservation est bonne.
> Une note porte que ce volume a été écrit en 1402.

1402 ? Catalogus abbatum Bertiniensium. Manuscrit du xv° siècle, sur vélin, in-.... Bibliothèque de Saint-Omer, n° 755. Cité dans l'ouvrage intitulé : les Abbés de Saint-Bertin, par Henri de Laplane. Saint-Omer, Chauvin fils, 1854, 2 parties in-8, fig. Cet ouvrage contient :

Plusieurs figures d'après des miniatures de ce manuscrit, représentant des portraits des abbés de Saint-Bertin. Pl. in-8 en haut.

> Quelques-unes de ces planches sont d'après un autre manuscrit de la même bibliothèque, n° 749.
> Dans la seconde et dernière partie il se trouve quelques portraits d'abbés du xviii° siècle, offrant peu d'intérêt historique.

—

Maison aux piliers, ancien Hôtel de Ville de Paris, d'après un manuscrit du xv° siècle. Pl. in-4 en haut. Calliat, Hôtel de Ville de Paris, p. 1, en tête de l'introduction.

1403.

1403. Janvier 4. Tombe de frère Dymanche de Luques, autrement de Pesse, grand-maître général de l'ordre de Sainct-Jacques-du-Hault-Pas, à droite, près l'entrée du

chœur, dans la nef de l'église de Saint-Magloire, à Paris. Dessin in-fol. en haut. Bibliothèque impériale, manuscrits, boîtes de l'ordre du Saint-Esprit, Luques. — 1403.

Monnaie de Jean de Bretagne, comte de Penthievre et vicomte de Limoges. Partie d'une pl. in-4 en haut., lith. Tripon, Historique monumental de l'ancienne province du Limousin, n° 71, t. I, à la page 170. — Janvier 10.

Figure de Jean Coeffi, chanoine de Rheims et de Langres, clerc, notaire et secrétaire du roi, contrôleur de l'audience de la chancellerie de France, sur son tombeau, aux Célestins de Paris. Partie d'une pl. in-4 en larg. Millin, Antiquités nationales, t. I, n° III, pl. 24, n° 6. — Février 18.

Tombeau de Gilles du Châtel, sur lequel on voit Dieu le Père, J. C., saint Michel et saint Georges, dans l'église collégiale de Saint-Étienne, à Lille. Partie d'une pl. in-4 en haut. Millin, Antiquités nationales, t. V, n° LIV, pl. 2, n° 2. — Mars 20.

Christine de Pisan. De la mutation de fortune. Manuscrit de l'année 1403, in-..... Bibliothèque des ducs de Bourgogne, n° 9508, Marchal, t. I, p. 191. Ce volume contient : — 1403.

Des miniatures.

Les trois decades de Tite-Live. — Ouvrage relatif à l'histoire romaine, par maistre Henry Rommain. — Le livre de Seneque des quatre vertus cardinales, translate en français par feu maistre Jehan Cōtrecuisse, docteur en

1403.

theologie, pour tres hault et tres puissant prince Jehan, fils de roy de France, duc de Berry et Dauvergne, conte de Poitou, d'Estampes, de Boulongne et d'Auvergne. Manuscrit sur vélin, du commencement du xve siècle, in-fol., maroquin rouge. Bibliothèque impériale, Manuscrits, Supplément français, n° 12 bis. Ce volume contient :

Un grand nombre de miniatures représentant des sujets relatifs à ces ouvrages; réunions de personnages, combats, siéges, construction de villes, scènes d'intérieur, faits singuliers, enterrements, l'enfer, le paradis, etc. Pièces de diverses grandeurs, dont plusieurs sont in-fol. et entourées de bordures d'ornements avec figures, animaux et armoiries; les autres in-12, dans le texte, et principalement dans le premier et le troisième ouvrages.

Ces miniatures sont du plus beau travail; elles offrent un grand nombre de particularités curieuses sur les vêtements, les armures, les ameublements et sur quantités d'autres détails. La conservation est très-belle; c'est un manuscrit magnifique. Il faudrait entrer dans de longs détails pour faire apprécier tout l'intérêt que mérite ce précieux volume.

Une mention indique qu'il a été exécuté en 1403.

—

Grand scel et contre-scel de Pierre, comte d'Alençon, à un acte portant cession de la seigneurie de Bois de Lèves, au chapitre de la cathédrale de Chartres. Pl. lithogr., in-8 en haut. De Santeul, le Trésor de Notre-Dame de Chartres, pl. 3, n° 8.

Sceau de Louis II et de Yoland d'Aragon, sa femme, roi et reine de Jérusalem, Sicile, comte de Provence, etc. Petite pl. grav. sur bois. Ruffi, Histoire

de la ville de Marseille, t. I, à la page 242, dans le texte.

1403.

Louis II mourut le 29 avril 1417.

Tombeau de frère Gilles de Guiton, chevalier de Rhodes, à Carnet. Partie d'une pl. lithogr., in-4 en larg. Desroches, Histoire du mont Saint-Michel, atlas, pl. 5 (de la description), t. II, p. 133.

Le premier volume des Memoires de la Marche, adrechans a tres illuste prince larchiduc Phelippe Daustrice, duc de Bourgoingne de Lothr de Brabant, etc. Manuscrit sur vélin, du xve siècle, in-fol., veau marbré. Bibliothèque impériale, Manuscrits, ancien fonds français, n° 8419. Ce volume contient :

1403 ?

Miniature représentant l'archiduc Philippe, duc de Bourgogne, assis sur son trône, entouré d'un grand nombre de personnages, auquel l'auteur agenouillé présente son livre. Un chien d'une grandeur démesurée est à gauche. Pièce in-4 en larg., cintrée par le haut; au-dessous le commencement du texte; le tout dans une bordure de fleurs, fruits, insectes, avec un écusson d'armoiries. In-fol. en haut., au feuillet 5, recto.

Des miniatures divisées en deux compartiments, représentant des sujets divers, entrevues, couronnements, combats, scènes d'intérieur, assemblées, mariage, jeux. Pièces in-4 en larg.; au-dessous le commencement d'une partie du texte; le tout dans une bordure de fleurs, fruits, animaux, avec écussons d'armoiries, in-fol. en haut., dans le texte.

1403? Quelques miniatures représentant des armoiries attachées à des arbres. Petites pièces dans le texte. Bordures et lettres initiales.

> Ces miniatures sont de bon travail, mais elles ne sont pas toutes de la même main; elles offrent beaucoup d'intérêt par un grand nombre de détails de vêtements, d'armures, d'accessoires et d'arrangements intérieurs. La conservation est belle, sauf celle de la première miniature.

1404.

1404. Figure de......... de Kergnisiaux, maître ès-arts,
Février 13. licentié ès-loix, procureur-général du comte de Taillebourg, sur son tombeau, à la chapelle de Saint-Yves, à Paris. Partie d'une pl. in-4 en haut. Millin, Antiquités nationales, t. IV, n° xxxvii, pl. 3, n° 3.

Avril 27. Portrait de Philippe le Hardy, duc de Bourgogne, fils du roi Jean, à mi-corps, tourné à droite, tenant la main droite élevée. Pl. petit in-4 en haut. Thevet, Pourtraits, etc., 1584, à la page 267, dans le texte.

Portrait du même. Dessin in-4 en haut. Mémoires pour servir à l'histoire des ducs de Bourgogne, J. du Tilliot, manuscrit de la Bibliothèque de l'Arsenal, à la page 48.

Buste du même, tableau peint sur bois, qui appartenait à M. Moreau de Mautour. Partie d'une pl. in-fol. en haut. Montfaucon, t. III, pl. 62, n° 4.

Figure du même, avec sa femme Marguerite de Flandres, tiré d'une peinture du temps. Partie d'une pl.

in-fol. en larg. Montfaucon, t. III, pl. 30, troisième partie, n° 1.

1404.
Avril 27.

Portrait du même, en buste, tourné à gauche, avec un bonnet et un médaillon au cou. Pl. in-12 en haut.; au-dessus et au-dessous le nom en latin et en français, en caractères imprimés. Tabourot, Icones, etc., feuillet 5.

<small>L'auteur dit que l'original de ce portrait se voyait dans la Chartreuse de Dijon.</small>

Portrait du même, en buste, tourné à droite, dans un cartouche de fleurs et de fruits : *J. Van Eyck pinxit, P. Soutman effigiavit et excud. P. Van Sompel sculpsit.* Estampe in-fol. en haut.

Portrait du même, en pied, tourné à gauche; au fond, à gauche, vue de la ville de Dijon; en bas, à droite, monogramme composé des lettres P. S.; en haut *fol.* 2. Estampe in-4 en haut.

Portrait du même, tiré sur un tableau des chartreux dont il fut fondateur. *A. Humblot delineavit. Flipart sculp.* Pl. in-fol. en haut. Plancher, Histoire de Bourgogne, t. III, à la page 1.

Portrait du même, en buste, tourné à gauche. *Moncornet ex.* Estampe in-8 en haut.

Portrait du même, d'après le recueil de M. de Vigne. *Page* 120, *L. de R.* pl. in-8 en haut., lithogr. Lucien de Rosny, Histoire de Lille, à la page 120.

1404.
Avril 27.

Statue à genoux, du même, au portail de l'ancienne Chartreuse de Dijon. Moulage en plâtre, Musée de Versailles, n° 1270.

Tombeau du même à Dijon, sans aucune légende. Pl. in-4 en larg., insérée dans : Mémoires pour servir à l'histoire des ducs de Bourgogne, J. du Tilliot, manuscrit de la Bibliothèque de l'Arsenal, à la p. 48.

C'est une épreuve fort mal tirée d'une estampe très-bien gravée, qui était sans doute destinée à faire partie d'un ouvrage, et dont je ne connais pas d'autre épreuve.

Tombeau du même, au chœur de l'église des Chartreux de Dijon, dont il est fondateur. *A. Maisonneuve sculp.* Pl. in-fol. en larg. Plancher, Histoire de Bourgogne, t. III, à la page 204. = Pl. in-4 en larg., tirée avec une autre, même numéro, sur une feuille in-fol. en haut. Description générale et particulière de la France (de Laborde, etc.), t. VIII, pl. 24. = Partie d'une pl. in-4 en haut. De Jolimont. Description — de Dijon, à la page 47. Cette planche n'est pas numérotée, et paraît ne pas faire partie de l'ouvrage.

Dijon ancien et moderne, etc., par Ch. Maillard de Chambure. Dijon, Guasco Jobard, 1840, grand in-8, fig. Ce volume, parmi plusieurs planches qui n'ont pas d'intérêt historique, contient :

Figure représentant le tombeau de Philippe le Hardi, dans l'église de Dijon, et maintenant dans une salle de l'ancien palais ducal de cette ville. Pl. lithogr., in-8 en larg., à la page 38.

Trois statuettes en marbre blanc, provenant des tombeaux des ducs de Bourgogne, dans l'église des Chartreux, à Dijon, détruits en 1792, et probablement de celui de Philippe le Hardi. Pl. lithogr., in-fol. max° en larg. Amaury Duval, Monuments des arts — recueillis par le baron Vivant Denon, t. I, pl. 44.

1404.
Avril 27.

Sceau de Philippe le Hardi, duc de Bourgogne. Dessin in-4 en haut. Mémoires pour servir à l'histoire des ducs de Bourgogne, J. du Tilliot, manuscrit de la Bibliothèque de l'Arsenal, à la page 48.

Sceau secret du même. Partie d'une pl. in-fol. en haut. Wree, la Généalogie des comtes de Flandre, p. 150 c, texte, p. 149.

Sceau du même. Partie d'une pl. in-fol. en haut. Calmet, Histoire de Lorraine, t. II, pl. 10, n° 65.

Sceau du même. Partie d'une pl. in-4 en haut. (De Migieu), Recueil des Sceaux du moyen âge, pl. 5, n° 2.

Quatre sceaux et un contre-sceau, et sceau du secret, du même. Partie d'une pl. in-fol. en haut. Trésor de numismatique et de glyptique, Sceaux des grands feudataires de la couronne de France, pl. 14, n°s 3 à 7.

Monnaie du même. Petite pl. Jurain, Histoire — d'Aussone, dans le texte, p. 54.

Monnaie du même. Petite pl. grav. sur bois. Ordonnance, etc. Anvers, 1633, feuillet B, 4.

1404.
Avril 27.

Deux monnaies du même. Partie d'une pl. in-4 en haut. (de Migieu), Recueil des sceaux du moyen âge, pl. 1*, n°⁵ 4, 6.

Monnaie du même. Partie d'une pl. in-4 en haut. Idem, pl. 1**, n° 7.

Quinze monnaies du même. Pl. et partie de deux autres in-4 en haut. Tobiesen Duby, Monnoies des barons, pl. 50, n°⁵ 8 à 11; pl. 51, n°⁵ 1 à 10; pl. 52, n° 1.

Monnaie du même. Partie d'une pl. in-4 en haut. Idem, pl. 81, n° 5.

Deux monnaies du même. Partie d'une pl. in-4 en haut. Idem, supplément pl. 6, n°⁵ 8, 9.

Deux monnaies du même. Partie d'une pl. in-fol. en haut. Trésor de numismatique et de glyptique, Histoire par les monuments de l'art monétaire chez les modernes, pl. 21, n°⁵ 2, 3 (texte, n° 1.)

Deux monnaies du même, frappées à Alost et à Gand. Partie d'une pl. lithogr., in-8 en haut. Revue de la Numismatique française, 1837, F. de Saulcy, pl. 9, n°⁵ 1, 2.

Le texte de la notice (p. 288 à 294) ne fait pas mention de ces deux pièces.

Monnaie dite engrogne, du même. Petite pl. grav. sur bois. Revue numismatique, 1845, Ph. Mantellier, p. 52, dans le texte.

Onze monnaies du même. Deux pl. in-8 en haut., lith. Den Duyts, n⁰ˢ 177 à 187, pl. vii, viii, n⁰ˢ 43 à 53, p. 65 à 68.

1404.
Avril 27.

Dix-sept monnaies du même, frappées en Flandres, comme mari de Marguerite, comtesse de Flandres. Partie d'une pl. et autre pl. in-8 en haut. Revue numismatique, 1847, J. Rouyer, pl. 21, n⁰ˢ 8 à 13; pl. 22, n⁰ˢ 1 à 11, p. 454 et suiv.

> Le texte ne fait pas mention des neuf dernières monnaies de la planche 22, dont les n⁰ˢ 3 et 4 ne sont pas de Philippe le Hardi. = Idem, 1848, J. Rouyer, p. 410 et suiv.; sur les n⁰ˢ 3 à 11 de la planche 22 de 1847, les n⁰ˢ 3 et 4 sont attribués à Jean sans Peur. Il y a de la confusion entre ces diverses discussions et attributions.
> Les monnaies de la planche 21, n⁰ˢ 11, 12 et 13 sont très-probablement de Philippe le Bon. — Idem, 1849, J. Rouyer, p. 156.

Sept monnaies du même. Partie de deux pl. lithogr., in-4 en haut. Barthélemy, Essai sur les monnaies des ducs de Bourgogne, pl. 4, n⁰ˢ 12 à 14, pl. 5, n⁰ˢ 1 à 4.

Tombeau de Guitte, sire de La Marche, bailli et maître des forges de Châlon, mort le 17 mai 1404, et de Marie Daine sa femme, morte le..... 14..... à Notre-Dame de Ville-Gaudin, paroisse près Châlons. Dessin in-8 en haut., esquissé. Bibliothèque impériale, manuscrits, boîtes de l'ordre du Saint-Esprit, La Marche.

Mai 17.

Figure de Louis de Bourbon, fils de Louis II du nom, duc de Bourbon, comte de Clermont et de Forests,

Septemb. 12.

1404
Septemb. 12. sur sa tombe, dans la chapelle de Saint-Thomas d'Aquin, à l'église des Jacobins de la rue Saint-Jacques, à Paris. Dessin in-fol. en haut. Gaignières, t. V, 31. = Dessin in-fol., Recueil Gaignières à Oxford, t. I, f. 32. = Partie d'une pl. in-fol. en haut. Montfaucon, t. III, pl. 33, n° 4. = Partie d'une pl. in-4 en larg. Millin, Antiquités nationales, t. IV, n° xxxix, pl. 7, n° 2.

Septemb. 19. Figure de Gilete de La Fontaine, femme de Hemon Raquier, trésorier des guerres du roi et conseiller de la reine, mort le...... 1420? à côté de son mari, sur leur tombeau, dans la muraille de l'ancienne église des Blancs-Manteaux de Paris. Dessin in-fol. en haut. Gaignières, t. V, 83. = Partie d'une pl. in-fol. en larg. Montfaucon, t. III, pl. 36, n° 9. = Partie d'une pl. in-4 en haut. Millin, Antiquités nationales, t. IV, n° xlvii, pl. 3, n° 7. = Partie d'une pl. in-fol. en haut. Beaunier et Rathier, pl. 168, n° 4.

Septemb. 20. Sceau de Pierre II° du nom, comte d'Alençon et du Perche, dit le Noble, fils de Charles de Valois II° du nom. Partie d'une pl. in-fol. en haut. Trésor de numismatique et de glyptique, Sceaux des grands feudataires de la couronne de France, pl. 6, n° 1.

Getoir ou Jeton du même. Pl. de la grandeur de l'original, Desnos, Mémoires historiques sur la ville d'Alençon, t. II, dans le texte, à la page 396.

Décemb. 13. Quatre monnaies d'Albert de Bavière, comte de Hainaut et de Hollande, comme comte de Hainaut. Partie de

deux pl. in-4 en haut. Tobiesen Duby, Monnoies des barons, pl. 86, n°ˢ 8 à 10, pl. 87, n° 1.

1404.
Décemb. 13.

Deux monnaies du même. Partie d'une pl. in-fol. en haut. Trésor de numismatique et de glyptique, Histoire par les monuments de l'art monétaire chez les modernes, pl. 21, n° 7 (texte, n° 8), 8 (texte, n° 9).

Monnaie du même, frappée à Valenciennes. Partie d'une pl. in-8 en haut., lithogr. Den Duyts, n° 291, pl. D, n° 21, p. 109.

Quatorze monnaies du même. Deux pl. lithogr., in-4 en haut. Châlon, Recherches sur les monnaies des comtes de Hainaut, pl. 16, 17, n°ˢ 116 à 129, p. 85.

Trois monnaies du même. Partie d'une pl. in-4. Idem, suppléments, pl. 2, n°ˢ 16, 17, 18, p. xxxiv.

La Vie des Saints nommée la Legende dorée, par Jacques de Voragine, traduction par Jean de Vignay. Manuscrit sur vélin, du commencement du xv⁰ siècle, in-fol., maroquin rouge. Bibliothèque impériale, Manuscrits, ancien fonds français, n° 7020. Ce volume contient :

1404.

Miniature représentant Dieu le Père, le Saint-Esprit et la sainte Vierge avec son fils, entourés de saints personnages dans le ciel. Pièce in-4 carrée; au-dessous le commencement du texte; le tout dans une bordure d'ornements avec l'écusson de France, in-fol. en haut., au feuillet 1.

Un grand nombre de miniatures, en partie en grisaille, représentant des sujets des vies des saints. Petites pièces en haut., dans le texte.

1404.

Ces miniatures, de bon travail, offrent de l'intérêt pour beaucoup de détails de vêtements, d'ameublements, d'arrangements intérieurs et autres. La conservation est très-belle.

D'après une mention à la fin du volume, il aurait été exécuté en 1404.

Ce manuscrit a appartenu à Louis de Bruges, seigneur de La Gruthuyse. Il a fait partie de la Bibliothèque de Fontainebleau, n° 601.

Van Praet l'a décrit p. 215.

Tombeaux réunis de Philipes Pot, chevalier de la Toison d'Or et de Saint-Michel, mort le. 1404, et de Guillaume Pot, grand sénéchal de Bourgogne et chevalier de l'ordre du roi, mort le. dans la chapelle de Saint-Jean, dans l'église de Cîteaux en Bourgogne. Deux dessins in-fol. en haut. Bibliothèque impériale, Manuscrits, boîtes de l'ordre du Saint-Esprit, Pot.

Puits de vingt-deux pieds de diamètre, ayant à son orifice une base ou piédestal, orné des statues de Moïse, David, Jérémie, Zacharie, Daniel et Isaïe, peintes et dorées, sculptées par Claus Sluter, imagier de Philippe le Hardi, au milieu du cloître de la chartreuse de Dijon, et qui a conservé le nom de *Puits de Moïse* ou *puits des prophètes*. Pl. lith. et color., in-fol. m° en haut. Du Sommerard, Les Arts au moyen âge, atlas, chap. 5, pl. 1.

1404?

Tombeau de Godefroy de Boulogne, seigneur de Montgascon, et de Marguerite Dauphine, sa première femme, morte le. 1374, dans l'abbaye du Bouschet. Pl. in-fol. en haut. Baluze, Histoire généalogique de la maison d'Auvergne, t. I, à la page 119.

1405.

Statue à genoux de Marguerite de Flandres, duchesse de Bourgogne, au portail de l'ancienne chartreuse de Dijon. Moulage en plâtre, Musée de Versailles, n° 1271.

1405.
Mars 16.

Portrait de la même, tableau au château de Bussy; copie par M. Raverat, Musée de Versailles, n° 3910.

Ce portrait est incertain.

Figure de la même, à côté de son père et avec sa mère, sur leur tombeau, dans l'église collégiale de Saint-Pierre, à Lille. Montfaucon, t. III, pl. 29. = Millin, Antiquités nationales, t. V, n° LIV, pl. 4, 5.

Sept sceaux et cinq contre-sceaux de la même, et de Philippe le Hardi, duc de Bourgogne, son mari. Petites pl. Wree, Sigilla comitum Flandriæ, p. 63, 64, 65, 66, 67, 69, dans le texte.

Sceau de Jaques de Montmorency. Petite pl. Du Chesne, Histoire généalogique de la maison de Montmorency, p. 31, dans le texte.

1405.

Marci Tullii Ciceronis pro Marco Marcello — de Senectute. = Le liure de Viellesse translate de latin en françois, du commandement de tres excellant glorieux et noble prince Loys, duc de Bourbon, par Laurent de Premierfait en novembre 1405. Manuscrit sur vélin, du XV° siècle, in-4, velours rouge. Bibliothèque impériale, Manuscrits, ancien fonds latin, n° 7789. Ce volume contient :

Quelques miniatures en manière de camaïeu représentant des sujets relatifs aux textes de ce volume ; réu-

390 CHARLES VI.

1405. nions, repas, exécution. Pièces in-12 carrées, dans le texte.

Ces miniatures, d'un travail peu remarquable, offrent de l'intérêt pour quelques détails de vêtements. La conservation est bonne.

Sommaire de toutes les affaires qui se traitent à la Chambre des Comptes. Recueil d'arrêts et documents divers dont les premiers sont du commencement du xv° siècle, et les derniers de la moitié du xvi° siècle. Manuscrit sur vélin, in-fol. carré, veau brun. Archives de l'État, PP. 95. Ce volume contient :

Miniature représentant une salle dans laquelle sont assis autour d'une table carrée douze magistrats de la Chambre des Comptes; à droite sont à une autre table deux greffiers; au fond un tableau représentant le Calvaire. Pièce in-fol. carrée, au feuillet 1, recto; au verso est un acte relatif à l'établissement de ce recueil, sans date, signé Charpentier.

Miniature de très-médiocre travail, mais intéressante pour les vêtements. La conservation n'est pas bonne.

La translacion de Valere grant, faicte et compilee par frere Symon de Hesdin, — a la requeste de treshault et trespuissant price Charles le Quint, roy de France. Manuscrit sur vélin, du xv° siècle, in-fol., maroquin rouge. Bibliothèque impériale, Manuscrits, ancien fonds français, n° 6724, ancien n° 119. Ce volume contient :

Dix miniatures divisées chacune en trois sujets en largeur, représentant des faits relatifs aux récits de l'ouvrage; combats, siéges, faits de guerre, exécutions, assemblées, morts, scènes d'intérieur. Pièces petit in-fol. en haut.; au-dessous le commencement d'une

partie du texte; le tout dans une bordure d'orne- 1405.
ments, figures et armoiries. In-fol. en haut.

 Ces miniatures sont d'un travail fin et soigné, mais de compositions quelquefois un peu confuses; elles offrent un grand nombre de particularités curieuses pour les vêtements, ameublements et accessoires. La conservation est très-bonne.

La Cité de Dieu de saint Augustin, traduit par Raoul de 1405?
Praelles pour Charles V, en 1375. Livres XI à XXII (second volume). Manuscrit du commencement du xv⁰ siècle, in-fol., maroquin rouge. Bibliothèque impériale, Manuscrits, ancien fonds français, n° 6838, ancien n° 125. Ce volume contient :

Miniature représentant Jésus-Christ entre la sainte Vierge et saint Joseph. Des petits hommes nus sortent de leurs tombes, aux coins les symboles des quatre évangélistes. Pièce in-4; au-dessous le commencement du texte; le tout dans une bordure d'ornements. In-fol. en haut., au feuillet 3, recto.

Quelques miniatures représentant des sujets religieux, mystiques et autres, relatifs à l'ouvrage. Petites pièces, dans le texte.

 Ces miniatures, d'un travail peu remarquable, offrent des particularités curieuses de costumes, et relatives à des usages du temps. Leur conservation est bonne; la première est moins bien conservée.

 Ce second volume d'un exemplaire de la Cité de Dieu, dont le premier n'était pas à la Bibliothèque royale, a fait partie d'abord de la bibliothèque de Jean de Montaigu, surintendant des finances, décapité en 1409. Ses biens ayant été confisqués, ce volume fut porté de Marcoussy au Louvre, le 7 janvier 1410. En 1412, la mémoire du surintendant fut réhabilitée, et ses biens furent rendus en partie à sa famille. Ce volume resta cependant alors à la librairie du roi. Il paraît qu'il fut ensuite restitué, et appartint à Louis de Bruges, sei-

1405 ? gneur de La Gruthuyse. Il a fait de nouveau depuis partie de la Bibliothèque du roi. Comme tous les manuscrits de La Gruthuyse, les armoiries de ce seigneur ont été recouvertes de celles de France. Mais ce volume offre cette particularité que les armoiries de Louis de Bruges avaient probablement couvert celles de Jean de Montaigu.

Van Praet, en décrivant ce volume au nombre de ceux de la bibliothèque de Louis de Bruges, l'a indiqué par erreur comme étant le n° 6836 de la Bibliothèque du roi, p. 127, n° 22.

Breviaire dit de Belleville, a lusaige des Jacobins. Deux volumes du commencement du xv° siècle, petit in-4, velours rouge. Bibliothèque impériale, Manuscrits, Supplément latin, n° 700. Ces deux volumes contiennent :

Miniatures représentant des sujets relatifs à l'Histoire Sainte. Petites pièces dans le texte. Bordures.

Miniatures représentant des sujets religieux. Petites pièces sans bords, sur les marges.

Ces miniatures, d'un travail qui a de la finesse, offrent de l'intérêt pour les vêtements et accessoires. La conservation est belle.

D'après des mentions jointes aux volumes, ce bréviaire aurait été donné par le roi Charles VI au roi d'Angleterre, Richard II; et après la mort de celui-ci, envoyé par son successeur Henri IV, à son oncle Jehan, duc de Berry, fils du roi Jean, qui l'aurait donné à sa sœur Marie de France.

Il aurait été ensuite acheté en 1454 par sœur Marie Juvenel des Ursins, religieuse de Saint-Loys de Poissy; donné successivement à ses nièces du même nom et Antoinette de Ranty, puis enfin mis en mémoire d'elles à l'office du prieuré, en 1559.

1406.

1406.
Janvier 6.

Tombe de Johannes de Toufsiaco abbas, monasterii Beatæ Mariæ de Grestaro, en pierre, devant la porte

de l'église, dans le cloistre du collége d'Autun de 1406.
Paris. Dessin in-8, Recueil Gaignières à Oxford, t. X, Janvier 6.
f. 100.

Tombeau de Jehan Gayant, commandeur de l'hôpital Février 18.
de Saint-Jacques, etc., à droite, dans la nef de
l'église de Sainte-Magloire, à Paris. Dessin in-fol. en
haut. Bibliothèque impériale, Manuscrits, boîtes de
l'ordre du Saint-Esprit, Gayant.

Figure de Charles de Saluces, fils aîné de Thomas, Septemb. 8.
marquis de Saluces, et de Marguerite de Roucy-
Braine, sur sa tombe, dans la chapelle des seigneurs,
à l'abbaye de Saint-Yved de Braine. Dessin in-fol.
en haut. Gaignières, t. V, 62. = Dessin in-8, Recueil
Gaignières à Oxford, t. VI, f. 87. = Partie d'une
pl. in-fol. en larg. Montfaucon, t. III, pl. 36, n° 2.
= Partie d'une pl. in-fol. en haut. Beaunier et Ra-
thier, pl. 167.

Sceau et contre-sceau de Jeanne, duchesse de Brabant, Décemb. 1.
femme de Wenceslas Ier, duc de Luxembourg. Partie
d'une pl. in-fol. en haut. Wree, la Généalogie des
comtes de Flandres, p. 65 b, Preuves, p. 400.

Sceau de la même. Partie d'une pl. in-fol. en haut.
Idem, p. 78 (par erreur 104) b, Preuves 2, p. 31.

Dix-huit monnaies de la même. Chiys, pl. 11, 12.

 La duchesse Jeanne de Brabant fit donation en 1404, deux
ans avant sa mort, de toutes ses terres à sa nièce Marguerite,
comtesse de Flandres, duchesse douairière de Bourgogne.

Dionysius de Burgo. Manuscrit sur vélin, du xve siècle,
petit in-fol., maroquin rouge. Bibliothèque impériale,

1406.	Manuscrits, ancien fonds latin, n° 5859, Colbert, 2751, Regius, 4948³. Ce volume contient :

Lettre initiale peinte représentant deux moines. Ornements, armoiries, au feuillet 1, recto.

>Cette miniature, d'un travail très-ordinaire, n'offre que fort peu d'intérêt. La conservation est médiocre.
>Une mention à la fin du volume porte qu'il a été écrit en l'année 1406.

Traittie de laiguillon damour diuine, par frere Bonneadventure, traduit par Simon de Courscy. — Lorloge de Sapience et trois autres traités. Manuscrit sur vélin, petit in-fol., maroquin citron. Bibliothèque impériale, Manuscrits, ancien fonds français, n° 7275. Ce volume contient :

Miniature représentant Marie de Berry richement vêtue, agenouillée devant la sainte Vierge; derrière elle est une jeune fille également habillée avec élégance. Pièce in-8 en larg., au commencement du Traité de l'Aiguillon d'amour divine, fol. 3.

Miniature représentant un bénédictin qui explique une horloge à un cordelier. Pièce in-8 en larg., au commencement de l'orloge de Sapience, fol. 113.

Miniature représentant un religieux assis devant un pupitre couvert de livres, à droite un ange tenant un grand médaillon sur lequel sont peints sept bustes de saints personnages. Pièce in-8 en larg., au commencement du second livre de l'Orloge de Sapience, fol. 216.

>Ces trois miniatures sont de fort bon travail, et elles offrent de l'intérêt pour des détails de vêtements et autres. Le pupitre représenté dans la troisième est d'une forme qui se trouve rarement à cette époque.

Ce manuscrit fut fait pour Marie, fille de Jehan, duc de Berry, femme en troisièmes noces de Jean I^{er}, comte de Clermont, depuis duc de Bourbon, laquelle mourut en juin 1434; il fut exécuté en 1406 par Simon de Courcy son confesseur. Il a appartenu depuis à Jeanne de Bourbon sa petite-fille, femme de Jean de Châlons, prince d'Orange, morte en 1502.

Il provient de Fontainebleau, n° 2265, ancien catalogue, n° 148.

1406.

Tombe d'Henri de Cherisey, seigneur de Cherisey, et de Flin et d'Alix de Flin sa femme, morte le 2 septembre 1418, dans la chapelle de l'église de Cherisey, département de la Moselle. Pl. in-4 en haut., lithogr. Congrès archéologique de France, 1846, à la page 62.

Sceau de la commune de Toul, à une charte de 1406. Partie d'une pl. in-fol. en haut. Trésor de numismatique et de glyptique, Sceaux des communes, communautés, évêques, abbés et barons, pl. 13, n° 11.

1407.

Tombe de Marie de Vergey, comtesse de Fribourg et de Neufchastel, à Thulley Abbaie, dans la chapelle des Vergys, à costé du chœur, du costé de l'évangile. Dessin in-8 en haut., esquissé. Bibliothèque impériale, Manuscrits, boîtes de l'ordre du Saint-Esprit, Vergey.

1407.
Janvier 29.

Tombeau de Guillaume VI de Vienne, abbé de Saint-Seine, archevêque de Rouen, en 1388, à l'abbaïe de Saint-Seine. Pl. in-fol. en haut. Plancher, Histoire de Bourgogne, t. II, à la page 383.

Février.

1407.
Mars 10.
Tombe de Regnault de Bucy, conseiller du roy en son parlement, prévot en l'église de Soissons, en pierre, du costé de l'évangile, devant les chaires des frères, à l'entrée, dans la nef de l'église des Chartreux de Paris. Dessin in-fol. en haut. Bibliothèque impériale, Manuscrits, boîtes de l'ordre du Saint-Esprit, Bucy.

Avril 23.
Statue couchée d'Olivier de Clisson, connétable de France, à Nantes. Moulage en plâtre. Musée de Versailles, n° 1281.

Tombeau d'Olivier de Clisson, connétable de France, au prieuré de Notre-Dame de Josselin, sur lequel il est représenté avec Marguerite de Rohan sa seconde femme, veuve en premières noces de Jean, sire de Beaumanoir. *Dessiné par Fr. Jean Chaperon. N. Pitau sculp.* Pl. in-fol. en larg. Lobineau, Histoire de Bretagne, t. I, à la page 511. = La même pl. Morice, Histoire de Bretagne, t. I, à la page 440. = Partie d'une pl. lith., in-fol. en haut. Taylor, etc. Voyages pittoresques et romantiques dans l'ancienne France. Bretagne, 1 vol., n° 72.

Portrait d'Olivier de Clisson, connestable de France, en pied, dans une bordure à sujets et emblèmes. En haut : OLIVARIUS DE CLISSON COMES STABULI, in-fol. max° en haut. Vulson de La Colombière, les Portraits des hommes illustres, etc., au feuillet E.

Portrait du même. En haut, à droite, ses armoiries; en bas : OLIVARIVS DE CLISSON COMES STABVLI, in-12 en haut. Idem, les Vies des hommes illustres, etc., à la page 47.

Portrait du même. *Tiré du cabinet de M. le comte de Rieux. Halle invenit. A. Loir sculp.* Pl. in-fol. en haut. Lobineau, Histoire de Bretagne, t. I, à la page 434. = La même pl. Morice, Histoire de Bretagne, t. I, à la page 376.

1407.
Avril 23.

Portrait du même, dessiné à Rennes, sans indication de ce qu'était ce monument. = Sceau du même. Partie d'une pl. in-fol. en larg. Beaunier et Rathier, pl. 145.

Portrait du même, peinture conservée à Rennes en Bretagne. Partie d'une pl. in-fol. magno en haut. Al. Lenoir, Monuments des arts libéraux, etc., pl. 40, p. 43.

Tombe de Marguerite de Saane, en pierre, la quatrième en entrant, du costé de l'église, dans le cloître de l'abbaye de Saint-Amand de Rouen. Dessin grand in-8, Recueil Gaignières à Oxford, t. IV, f. 49.

Septemb. 27.

Tombeau de Leger du Moussel et Olivier Bourgeois, étudiants en l'Université de Paris, à l'église des Mathurins de Paris. Partie d'une pl. in-4 en larg. Millin, Antiquités nationales, t. III, n° xxxii, pl. 2 (cotée par erreur 3), n° 16. Le texte porte par erreur pl. 3.

Octobre 26.

> Ces deux étudiants furent exécutés le 26 octobre 1407, comme coupables des plus grands crimes, sans égard aux réclamations de l'Université. Elle menaça de quitter le royaume, et obtint satisfaction; le prévôt qui avait condamné les deux écoliers perdit sa place, et les exécutés furent honorablement enterrés le 17 mai 1408.

Tombeau de Louis, duc d'Orléans, frère de Charles VI, aux Célestins de Paris. Pl. in-8 en haut., grav. sur bois. Rabel, les Antiquitez et Singularitez de Paris,

Novemb. 23.

1407.
Novemb. 23.

fol. 78, verso, dans le texte. = Même planche. Du Breul, les Antiquitez et choses plus remarquables de Paris, fol. 362, verso, dans le texte. = Dessin in-fol. en haut. Gaignières, t. V, 11. = Dessin in-4, Recueil Gaignières à Oxford, t. 1, f. 1. = Partie d'une pl. in-fol. en haut. Montfaucon, t. III, pl. 27, n° 1. = Pl. in-4 en haut. Millin, Antiquités nationales, t. I, n° III, pl. 15. = Pl. in-8 en larg. Al. Lenoir, Musée des monnaies françaises, t. II, pl. 73, n° 77. = Pl. in-8 en haut. Guilhermy, Monographie — de Saint-Denis, à la page 293. = Partie d'une pl. in-fol. max° en larg. Albert Lenoir, Statistique monumentale de Paris, livrais. 10, pl. 6.

Portrait du même, à genoux, vitrail aux Célestins de Paris. Partie d'une pl. in-4 en haut. Millin, Antiquités nationales, t. 1, n° III, pl. 19, n° 2.

<pre>Ce portrait a été fait sous François Ier, en 1540, en remplacement de celui du temps détruit par une explosion de la tour de Billy, arrivée le 19 juillet 1538.</pre>

Statue du même, placée extérieurement au côté nordest de la cathédrale d'Amiens. Partie d'une pl. in-8 en haut., lithogr. Mémoires de la Société des antiquaires de Picardie, t. III, p. 419, atlas, pl. 31, n° 74.

Sceau du même, comme gouverneur de Luxembourg, en 1402. Partie d'une pl. in-fol. en haut. Calmet, Histoire de Lorraine, t. II, pl. 10, n° 66.

Sceau du même. Partie d'une pl. in-fol. en haut. Trésor de numismatique et de glyptique, Sceaux des grands feudataires de la couronne de France, pl. 3, n° 5.

Monnaie attribuée à Louis le Jeune, mais qui doit être donnée à Louis de France, duc d'Orléans. Petite pl. grav. sur bois. Du Cange, Glossarium novum, 1766, t. II, p. 1330, dans le texte.

1407.
Novemb. 23

> Publiée par du Molinet. Cabinet de Sainte-Geneviève, p. 147. Voir à l'année 1180.
> Donnée par Duby à Louis de France, duc d'Orléans, comte d'Angoulême (1407), pl. 71, n° 3.

Six monnaies de Louis de France, duc d'Orléans, duc d'Angoulême. Partie d'une pl. in-4 en haut. Tobiesen Duby, Monnoies des barons, pl. 71, n°os 1 à 6.

Monnaie du même. Partie d'une pl. in-8 en haut. Revue numismatique, 1843, A. Barthélemy, pl. 15, n° 8, p. 400.

> De la vie des saints, des fêtes nouvelles. Manuscrit de l'année 1407, in-.... Bibliothèque des ducs de Bourgogne, n° 9283, Marchal, t. I, p. 186. Ce volume contient :

Des miniatures.

> Le romant de la Rose ou l'Art d'amours en toute enclose (par Guillaume de Lorris et Jehan Clopinel), de Mehun (Meun). Manuscrit sur vélin, petit in-fol. de 139 feuillets. Bibliothèque royale de Munich. Codices gallici, in-fol., n 17. Ce manuscrit contient :

Dix-sept miniatures représentant une figure seule ou un petit nombre de personnages allusifs au sujet de ce poëme. Pièces fort petites, dans le texte.

> Ces miniatures offrent peu d'intérêt, et seulement sous le rapport des costumes. Un premier feuillet, d'une écriture plus récente que celle du manuscrit, porte qu'il a été écrit en 1407.

1407. Je n'ai d'ailleurs rien remarqué qui mérite d'être cité dans ce volume, dont la conservation est médiocre.

Sceau des échevins et bourgeois de Bruges, et seize sceaux de divers corps de métiers de cette ville, à une charte du 24 mai 1407, à laquelle sont appendus cinquante-trois sceaux de corps de métiers de Bruges. Pl. in-fol. en haut. Trésor de numismatique et de glyptique, Sceaux des communes, communautés, évêques, abbés et barons, pl. 9, n°s 1 à 17.

1408.

1408.
Mai 16.
Tombe de pierre sur laquelle on lit : Leodesarius de Moussel de Normania et Olivarius, bourgeois de Britania oriundi clerici, sepulti, 16 maii 1408. Cette tombe est dans le cloître des Mathurins de Paris, au coin, entre le chapitre et le réfectoire. Dessin in-8, Recueil Gaignières à Oxford, t. II, f. 13.

Juillet 16.
Pierre tombale de Robert de Beaumanoir, dans le musée de Dinant. Partie d'une pl. lithogr., in-fol. en haut. Taylor, etc. Voyages pittoresques et romantiques dans l'ancienne France. Bretagne, 2e vol., n° 224.

Juillet 21.
Tombeau de Philippe, seigneur de Florigny, jadis chambrelan du roy Charles et premier chambrelan de monseigneur le duc d'Orléans, mort le 21 juillet 1408, et de Marguerite La Drouerse sa femme, dans l'église de l'abbaye de l'Estrée. Dessin in-4 en haut., esquissé. Épitaphes des églises de Paris (et de différents endroits de France). Manuscrit de la Bibliothèque de l'Arsenal, t. VII, f. 307.

Tombeau d'un abbé inconnu, dont l'inscription est presque entièrement ruinée, représentant sa figure et celles d'autres religieux, dans le collatéral, à droite du chœur, près la porte de la sacristie, dans l'église de l'abbaye de Saint-Aubin d'Angers. Dessin in-4, Recueil Gaignières à Oxford, t. VIII, f. 128. — 1408. Juillet.

Tombeau de Valentine de Milan, fille de Jean Galeas Visconti, duc de Milan, femme de Louis, duc d'Orléans, aux Célestins de Paris. Pl. in-8 en haut., grav. sur bois. Rabel, les Antiquitez et Singularitez de Paris, dans le texte, fol. 79. = Même pl. Du Breul, les Antiquitez et choses plus remarquables de Paris, dans le texte, fol. 363. = Dessin in-fol. en haut. Gaignières, t. V, 12. = Partie d'une pl. in-fol. en haut. Montfaucon, t. III, pl. 27, n° 2. = Pl. in-4 en haut. Millin, Antiquités nationales, t. I, n° III, pl. 15. = Pl. in-8 en larg. Al. Lenoir, Musée des monuments français, t. II, pl. 74, n° 78. = Pl. in-fol. en larg. Beaunier et Rathier, pl. 151. = Partie d'une pl. in-fol. max° en larg. Albert Lenoir, Statistique monumentale de Paris, livrais. 10, pl. 6. = Partie d'une pl. in-8 en haut. Guilhermy, Monographie — de Saint-Denis, à la page 293. — Décembre 4.

Sceau de Charles VI, en l'absence du grand sceau et contre-sceau. Partie d'une pl. in-fol. en haut. Trésor de numismatique et de glyptique, Sceaux des rois et reines de France, pl. 11, n° 1. — 1408.

Sceau de Jacques, seigneur de Montmorency. Petite pl. Du Chesne, Histoire généalogique de la maison de Montmorency, Preuves, p. 159, dans le texte.

1408. Châsse de saint Germain, évêque de Paris, faite par l'ordre de l'abbé Guillaume. *Chaufourier del. Baquoy fec.* Pl. in-fol. en haut. Bouillart, Histoire de l'abbaïe de Saint-Germain des Prez, pl. 7.

> Saint Germain fut évêque de Paris, de l'année 555 au 28 mai 576.

Ordre des assemblées synodales, à Reims. Pl. in-4 en larg. Marlot, Histoire de la ville, cité et université de Reims, t. I, à la page 302.

Monnaie de Pierre, petit-fils d'Alphonse IV, roi d'Arragon, comte d'Urgel. Partie d'une pl. in-4 en haut. Tobiesen Duby, Monnoies des barons, pl. 105.

1408? Tombe d'un professeur, où il est représenté avec ses élèves, devant la chapelle Saint-Guenaud, dans l'aisle droite du chœur de l'église Notre-Dame de Paris. Dessin, in-4, Recueil Gaignières à Oxford, t. IX, f. 107.

1409.

1409. Juin 26. Tombeau de Simon de Mailly, seigneur de Mailly d'Arc sur Thille, etc., à Saint-Martin d'Arc sur Thille, paroisse, en la chapelle Notre-Dame, du costé de l'épître. Dessin in-8 en haut., esquissé. Bibliothèque impériale, Manuscrits, boetes de l'Ordre du Saint-Esprit, Mailly.

Juillet 31. Tombe de Philippus de Molinis, en cuivre jaune, sous le pulpitre, au milieu du chœur de l'église des Célestins de Paris. Dessin grand in-8, Recueil Gaignières à Oxford, t. XII, f. 85.

Figure de Philippe de Moulins, évêque d'Évreux, sur sa tombe en cuivre, aux Célestins de Paris. Partie

d'une pl. in-4 en haut. Millin, Antiquités nationales, 1409.
t. I, n° III, pl. 25, n° 1. Juillet 31.

<small>Philippe II de Moulins fut évêque d'Évreux, de 1383 à 1388. Il fut ensuite nommé évêque de Noyon, et mourut le 31 juillet 1409.</small>

Jeton d'Isabelle de France, femme de Charles d'Or- Septemb. 13.
léans. Partie d'une pl. in-8 en haut. Revue numisma-
tique, 1847, A. Duchalais, pl. 3, n° 1, p. 49 et
suiv.

Tombeau de Guillaume Patri, abbé, en pierre, au mi- Septemb. 15.
lieu de la chapelle de Notre-Dame, dans l'église de
l'abbaye de la Couture, au Mans. Dessin grand in-8,
Recueil Gaignières à Oxford, t. VIII, f. 25.

Tombeau de Jacques de Rully, chevalier, conseiller du Octobre 8.
roi, président du parlement de Paris, à l'église des
Mathurins de Paris. Partie d'une pl. in-4 en larg.
Millin, Antiquités nationales, t. III, n° XXXII, pl. 2
(cotée par erreur 3), n° 14.

Tombe de Michel de Creneyo episc. — Antissiodorensis Octobre 13.
(Michel de Creney, évêque d'Auxerre), en marbre
noir et blanc, près le mur, du costé de l'évangile,
dans le sanctuaire de l'église des Chartreux de Paris.
Dessin in-8, Recueil Gaignières à Oxford, t. XI,
f. 95.

Tombeau de Jehan, chevalier, seigneur de Montaigu, Octobre 17.
de Marcoussis, conseiller du roy, grand maistre
d'hôtel de France, surintendant des finances, etc.,
proche les marches du sanctuaire, dans le chœur de
l'église des Célestins de Marcoussy. Deux dessins

1409.
Octobre 17.

in-fol. en haut. Bibliothèque impériale, Manuscrits, boetes de l'ordre du Saint-Esprit, Montaigu.

Figure du même, en pierre colorée, sur un pilier, à côté de la porte de la chapelle du château de Marcoussy. Miniature in-fol. en haut. Gaignières, t. V, 64. = Partie d'une pl. in-fol. en larg. Montfaucon, t. III, pl. 36, n° 3.

Vitre représentant le même, la première, du côté de l'évangile, dans le sanctuaire, près le grand autel de l'église des Célestins de Marcoussy. Dessin in-4, Recueil Gaignières à Oxford, t. III, f. 78.

Portrait du même, tableau dans la chapelle du château de Marcoussy. Pl. in-fol. en haut. Beaunier et Rathier, pl. 164.

Les dialogues entre Pierre Salmon et Charles VI. Manuscrit sur vélin, du xve siècle, grand in-4, maroquin rouge. Bibliothèque impériale, Manuscrits, fonds Lavallière, n° 77. Catalogue de la vente, 5070. Ce volume contient :

Miniature représentant Charles VI assis, auquel P. Salmon, un genou en terre, offre son livre; deux autres personnages, dont l'un est Jean sans Peur, duc de Bourgogne.

Vingt-six miniatures représentant des sujets relatifs à l'ouvrage, entretiens, le roi sur son trône, vues de villes avec personnages, etc.; dans celle placée en tête de la troisième partie, on voit Jean, duc de Berry, oncle du roi. La miniature antépénultieme représente le pape Alexandre VI en caricature; et

dans la dernière se trouve encore le portrait de Jean sans Peur.

1409.

Ces miniatures, très-soigneusement exécutées, offrent beaucoup d'intérêt par des détails de vêtements, ameublements, arrangements intérieurs, etc. La conservation est très-belle.

C'est un des plus remarquables manuscrits du commencement du xv⁰ siècle.

On pense que ce beau volume fut emporté de France par les Anglais, sous leur roi Henri VI. On ignore comment et à quelle époque il est rentré en France. Il faisait partie de la bibliothèque de M. Gaignat, d'où il passa dans celle du duc de La Vallière, à la vente duquel il fut acheté pour la Bibliothèque du roi, au prix de 1299 livres 19 sols.

Figures d'après des miniatures de ce manuscrit, savoir : Partie d'une pl. in-fol. en haut. Willemin, pl. 164. = Reproduction du volume, publié par G. A. Crapelet. Paris, 1833, in-8, fig. Neuf. pl., dont six seulement sont relatives à ce manuscrit.

Ce present liure du commandement et ordōnance de treshault et tresexcellent prince Charles, par la grace de Dieu roy de France, sisiesme de ce nom, fist et composa Pierre Salemon, famillier et secretaire dicellui seigneur, sur aucunes secretes priuées et famillaires demandes par ledit seigneur audit Salemon faictes ; le quel liure il luy presenta au moys de...... lan de l'incarnacion nresz mil quatre cens et....... etc. Manuscrit sur vélin, du xv⁰ siècle, in-4, veau brun. Bibliothèque impériale, Manuscrits, Supplément français, n° 674. Ce volume contient :

Miniature représentant Charles VI assis, auquel Pierre Salmon, un genou en terre, présente son livre ; derrière lui sont quelques personnages. Pièce in-8 carrée ; au-dessous le commencement du texte ; le tout dans

1409. une bordure avec fleurs, oiseau et armoiries. In-4 en haut., au feuillet 1, recto.

Neuf miniatures représentant des sujets relatifs à l'ouvrage, dans lesquelles on voit Charles VI, Pierre Salmon et d'autres personnages ; scènes d'intérieur, etc. Pièces de différentes grandeurs, dans le texte.

Lettres initiales peintes, dans lesquelles sont représentés divers petits sujets relatifs à l'ouvrage, dans le texte. Ornements.

<small>Ces miniatures sont d'un très-bon travail, elles offrent beaucoup d'intérêt pour les vêtements et des détails d'ameublements. La conservation est fort belle. C'est un manuscrit très-remarquable.</small>

Jehan Boccace. Des cas des nobles hommes et femmes, traduction de Laurent de Premier Fait. Manuscrit sur vélin, du xve siècle, in-fol., maroquin rouge. Bibliothèque impériale, Manuscrits, ancien fonds français, n° 6878, ancien n° 207. Ce volume contient :

Miniature représentant Jean, duc de Berry, assis, aux pieds duquel est Laurent de Premier Fait à genoux, lui présentant son livre. Cette figure semble être un véritable portrait. Petite pièce carrée, au feuillet 1, dans le texte.

Miniature représentant les divers événements de la vie d'Adam et Ève dans le paradis terrestre. Pièce in-4 carrée, au feuillet 6, verso, dans le texte.

Un très-grand nombre de miniatures représentant des sujets relatifs aux récits de l'ouvrage. On voit dans

l'une d'elles le fait de l'accouchement de la papesse Jeanne; cette curieuse miniature est placée au onzième feuillet du livre IX, recto. Petites pièces carrées, dans le texte.

1409.

> Miniatures fort remarquables par leur exécution et pour les nombreux détails de diverses natures que l'on peut y observer. La conservation est très-bonne.
>
> La dernière page porte que cette translation fut terminée le 26 avril 1409. Je place ce manuscrit à cette année, mais cette date est celle de la fin du travail du traducteur plutôt que celle de l'exécution du manuscrit.

Figures représentant une miniature de ce manuscrit, celle de l'accouchement de la papesse Jeanne. Partie d'une pl. in-8 en haut. Langlois, Essai sur la calligraphie des manuscrits du moyen âge, à la page 66 (pl. 10). = Petite pl. en larg., grav. sur bois. Lacroix, le Moyen Age et la Renaissance, t. I. Superstitions 12, dans le texte.

—

Six monnaies de Charles VI, roi de France, dauphin de Viennois. Pl. in-4 en haut. Morin, Numismatique féodale du Dauphiné, pl. 14, n°os 1 à 6, p. 167 et suiv.

Deux monnaies de Benoît XIII (Pierre de Lune), pape, frappées à Avignon. Partie d'une pl. in-4 en haut. Saint-Vincens, Monnaies des comtes de Provence, pl. 21, n°os 19, 20.

> Pierre de Lune fut nommé pape le 28 septembre 1394, par les cardinaux de l'obédience de Clément VII, pour lui succéder sous le nom de Benoît XIII. Assiégé dans le château d'Avignon et poursuivi, il fut déposé au concile de Pise, le 25 mars 1409, déclaré schismatique opiniâtre et hérétique. Au concile

1409. de Constance le 26 juillet 1417, il fut de nouveau déposé, et mourut à Peniscola, le 1er juin ou le 27 novembre 1424.

Quatre monnaies du même, idem. Partie d'une pl. lithogr., in-8 en haut. Revue numismatique, 1839, E. Cartier, pl. 11, n°⁵ 6 à 9, p. 266.

1410.

1410.
Avril 10.

Tombe de Symon de Beauvick, chanoine, en pierre, au pied du neuvième pilier, dans la nef de l'église de Notre-Dame de Paris. Dessin grand in-8, Recueil Gaignières à Oxford, t. IX, f. 14.

Tombe de Johannes episc. Hereforden. in Wallia, en pierre, auprès du tombeau qui est au milieu de la chapelle de l'Infirmerie, à l'abbaye Saint-Victor de Paris. Dessin in-8. Idem, t. XI, f. 78.

<small>Le nom de l'évêque mort à Paris était John Trevaur; il n'était pas évêque d'Hereford, mais de Saint-Asaph.</small>

Août 19. Tombeau de Louis II du nom, duc de Bourbon, comte de Clermont, grand chambrier de France, et d'Anne Dauphine d'Auvergne et comtesse de Forez sa femme, morte le. 1416? au prieuré de Souvigny en Bourbonnais. Pl. in-fol. en larg. Baluze, Histoire généalogique de la maison d'Auvergne, t. I, à la page 205. = Partie d'un pl. in-fol. en larg. Montfaucon, t. III, pl. 33, n° 3. = Moulage en plâtre, Musée de Versailles, n° 1276.

<small>Dans ce même tombeau furent aussi enterrés depuis Jean Ier du nom, duc de Bourbonnois et d'Auvergne, Marie de Berry sa femme et François Monsieur, frère de Charles III, duc de Bourbonnois.</small>

Portrait du même, d'après une miniature du livre manuscrit des hommages du comté de Clermont en

Beauvoisis. Miniature in-fol. en haut. Gaignières, t. V, 25. 1410. Août 19.

Portrait en pied du même, idem. Miniature in-fol. en haut. Gaignières, t. V, 26. = Partie d'une pl. in-fol. en larg. Montfaucon, t. III, pl. 33, n° 2.

Portrait du même, à cheval, et suivi de son écuyer, idem. Miniature in-fol. en haut. Gaignières, t. V, 27. = Partie d'une pl. in-fol. en larg. Montfaucon, t. III, pl. 33, n° 1. = Partie d'une pl. in-fol. en haut. Beaunier et Rathier, pl. 162.

Portrait du même, sans désignation de ce qu'est ce monument (Bibliothèque royale). Pl. in-fol. en haut. Idem, pl. 157.

Portrait en pied de Louis II le Bon et le grand duc de Bourbon, comte de Clermont, etc., dans un manuscrit du xvi^e siècle, de la Bibliothèque royale. Partie d'une pl. in-fol. en haut., lithogr. Achille Allier, l'ancien Bourbonnais, t. I, p. 514.

> L'auteur n'a pas donné une indication suffisante de ce manuscrit.

Sceau du même. Partie d'une pl. in-fol. en haut. Trésor de numismatique et de glyptique, Sceaux des grands feudataires de la couronne de France, pl. 23, n° 3.

Épitaphe à une croix de pierre avec la figure à genoux de Arnoldus de Wfucce (?), dans le grand cimetière des Chartreux de Paris. Dessin petit in-4, Recueil Gaignières à Oxford, t. XI, f. 111. Août 25.

1410. Tableau représentant la descente de croix, peint en 1410, à l'abbaye de Saint-Germain des Prés; le fond représente l'abbaye et le Louvre. Pl. in-fol. en larg., color. Albert Lenoir, Statistique monumentale de Paris, livrais. 21, pl. 8.

1410? Lapocalypse. Manuscrit sur vélin, du xiv° siècle ou du commencement du xv°, petit in-4, peau. Bibliothèque impériale, Manuscrits, supplément français, n° 254[2·^]. Ce volume contient:

Nombreuses miniatures représentant des sujets de l'Histoire Sainte; réunions de personnages, figures isolées, scènes singulières et des plus bizarres de l'enfer, etc. Pièces de diverses grandeurs, dans le texte.

> Ces miniatures sont d'un travail peu remarquable, mais elles offrent beaucoup d'intérêt pour des détails de quelques-uns des sujets qu'elles représentent. La conservation est bonne.

Le mariage de Nostre-Dame, en vers, et autres ouvrages de dévotion. Manuscrit sur vélin, du commencement du xv° siècle, in-fol., veau marbré. Bibliothèque impériale, Manuscrits, ancien fonds français, n° 7018[3]. Lancelot, 7-133. Ce volume contient:

Des lettres initiales peintes représentant des sujets de sainteté. Petites pièces dans le texte.

> Petites miniatures de peu d'intérêt, tant pour leur travail que pour ce qu'elles représentent. La conservation est médiocre.

Miracles de Notre-Dame par personnages, en vers. Manuscrit sur vélin, du commencement du xv° siècle, in-fol., maroquin rouge, 2 volumes. Bibliothèque impériale,

Manuscrits, ancien fonds français, n° 7208, 4^A et 4^B, 1410?
Cangé, 13 et 14. Ces volumes contiennent :

Quelques miniatures représentant des sujets relatifs à l'ouvrage; dans l'une d'elles on voit deux anges maltraitant un pape vêtu seulement d'une chemise. Petites pièces carrées, dans le texte.

> Miniatures d'une exécution assez fine, qui ont de l'intérêt pour quelques détails de costumes. La conservation est belle.

Une composition de la Sainte Écriture. Manuscrit sur vélin, du commencement du xv° siècle, in-fol., maroquin rouge. Bibliothèque impériale, Manuscrits, ancien fonds français, n° 7026. Ce volume contient :

Miniature représentant un saint évêque en chaire, prêchant devant divers auditeurs assis et debout. Pièce in-8 en larg., étroite; au-dessous le commencement du texte; le tout dans une bordure d'ornements, in-fol. en haut., au feuillet 1, recto.

> Cette miniature est d'un travail qui a quelque finesse; la composition se rapproche de la manière des artistes postérieurs à cette époque. Cette peinture offre de l'intérêt pour les vêtements. La conservation est médiocre.
>
> Ce manuscrit a appartenu à Jehan, duc de Berry, et provient de Fontainebleau, n° 798.

Les ci nous dit, composition d'après la Sainte Écriture. Manuscrit sur vélin, du commencement du xv° siècle, in-4, maroquin rouge. Bibliothèque impériale, Manuscrits, ancien fonds français, n° 7030. Ce volume contient :

Miniature représentant la création d'Ève. Pièce petit in-4 en larg., au commencement du texte.

> Cette miniature, d'un travail médiocre, n'offre que peu d'intérêt. La conservation n'est pas bonne.

1410 ? Ce manuscrit provient de l'ancienne bibliothèque du cardinal Mazarin, sans numéro.

Lesguillon damour diuine, lequel fist bonne auenture, etc. Manuscrit sur vélin, du commencement du xv° siècle, in-4, veau brun. Bibliothèque impériale, Manuscrits, fonds de Colbert, n° 5094, Regius, 7275³. Ce volume contient :

Miniature représentant trois saints personnages debout. Pièce in-12 en larg., au commencement du texte.

> Miniature d'un assez bon travail, offrant peu d'intérêt. La conservation est bonne.

Cy en ce petit volume sont pluss liures q traitent des nouuelletez et des ancienetes de ceste mortelle vie et des paines de purgatoire et de la gloire de lautre monde, etc. Manuscrit sur vélin, du commencement du xv° siècle, petit in-4, veau marbré. Bibliothèque impériale, Manuscrits, fonds de Colbert, n° 3867, Regius, 7292³·ᴬ. Ce volume contient :

Dessin à la plume représentant un prédicateur dans une chaire, et quelques autres personnages, dont un cavalier. Pièce in-12 en larg., au commencement du texte.

> Ce dessin, fort médiocre, offre peu d'intérêt. La conservation est bonne.

Liure de cōsolation par Boece, en vers. — Le testament maistre Ieā de Meū, en vers. Manuscrit sur vélin, du commencement du xv° siècle, petit in-fol., maroquin rouge. Bibliothèque impériale, Manuscrits, fonds Colbert, 2268, Regius, 7209³. Ce volume contient :

Miniature représentant un personnage sur un lit, au-

quel un autre fait la lecture. Pièce in-16 en larg., au commencement du premier ouvrage.

1410?

Miniature représentant la Sainte-Trinité. Pièce in-16 en larg., au commencement du deuxième ouvrage.

<small>Miniatures d'un médiocre travail, qui offrent peu d'intérêt. La conservation n'est pas bonne.</small>

Le liure des bonnes mœurs, composé l'an 1410 en l'honneur du duc de Berry, par frere Jacques Leqût Augustin. Manuscrit sur vélin, du commencement du xv^e siècle, in-4, veau marbré. Bibliothèque impériale, Manuscrits, ancien fonds français, n° 7323². Ce volume contient :

Miniature représentant un personnage au-dessus duquel sont des diables. Pièce in 16 en haut., au feuillet 1, recto.

<small>Miniature d'un travail ordinaire, n'offrant aucun intérêt ; elle est complétement gâtée.</small>

Le livre de la Sphere, par Nicolas Oresme. — Traduction du livre d'Aristote, du ciel et du monde, par le même. Manuscrit sur vélin, du commencement du xv^e siècle, in-fol., maroquin rouge. Bibliothèque impériale, Manuscrits, ancien fonds français, n° 7065. Ce volume contient :

Miniature représentant l'auteur assis dans son cabinet, écrivant sur un pupitre placé sur une table longue ; devant lui est une sphère céleste placée sur un pied fort élevé. Pièce in-4 en larg., au feuillet 1 du texte, recto.

Miniature sur laquelle on voit l'auteur à genoux, offrant son livre à un prince assis, et derrière lequel sont trois autres personnages. La partie droite est occupée

1410?

par une représentation de la terre placée dans un cercle étoilé. Pièce in-4 en larg., au fol. 23, recto, dans le texte.

Deux autres miniatures représentant des parties du ciel; dans la première on voit en haut Dieu le Père. Pièces in-4 en larg., dans le texte.

> Ces miniatures, d'une médiocre exécution, n'offrent que peu d'intérêt. Dans la première l'ajustement du bureau est peu ordinaire. La conservation est bonne.
> Ce manuscrit a fait partie de la bibliothèque de Jehan, duc de Berry, dont il porte la signature. Il provient de Fontainebleau, n° 971, ancien catalogue, n° 453.

Le pelerinage de la vie humaine, en vers, par Guillaume de Dequilleville. Manuscrit sur vélin, du commencement du xve siècle, in-fol., maroquin rouge. Bibliothèque impériale, Manuscrits, ancien fonds français, n° 7212. Ce manuscrit contient :

Un grand nombre de dessins en couleur de bistre, représentant des sujets divers, conférences, rencontres, scènes d'intérieur, repas, sujets de l'Histoire Sainte, etc. Petites pièces, dans le texte.

> Ces dessins, d'un travail remarquable, contiennent quelques particularités qui ont de l'intérêt sous le rapport des costumes, et d'autres détails. La conservation est bonne.
> Ce manuscrit provient de l'ancienne bibliothèque de Béthune. Romans en vers, n° 1.

Le pelerinage du corps et de l'ame, en vers, par Guillaume de Dequilleville. Manuscrit sur vélin, du commencement du xve siècle, in-fol., maroquin rouge. Bibliothèque impériale, Manuscrits, ancien fonds français, n° 7213. Ce volume contient :

Un grand nombre de miniatures représentant des sujets divers, scènes de l'Histoire Sainte, entrevues, scènes d'intérieur, repas, martyres, compositions bizarres, etc. Pièces de diverses grandeurs, dans le texte.

1410?

> Miniatures d'un travail peu remarquable, mais précis, qui ont de l'intérêt par beaucoup de détails curieux que l'on y trouve sur les vêtements, arrangements intérieurs et usages. La conservation est bonne.
> Ce volume a appartenu à Jehan, duc de Berry. Il provient de Fontainebleau, n° 659, ancien catalogue, n° 772.

Le liure du chemin de longue estude, poésies, par Christine de Pisan. Manuscrit sur vélin, du commencement du xv° siècle, in-fol., veau marbré. Bibliothèque impériale, Manuscrits, ancien fonds français, n° 7216. Ce volume contient :

Dix-huit miniatures représentant des sujets d'intérieurs ou mystiques et religieux; sur la première on voit l'auteur à genoux, offrant son livre à Charles VI assis sous un dais fleurdelisé et entouré de quatre personnages. Une autre miniature représente Christine dans son lit, fol. 3; dans une autre, on voit Christine et son fils Jehan de Castel, fol. 42. Pièces in-12 en haut., dans le texte.

> Ces miniatures sont exécutées avec finesse; on y trouve des particularités remarquables de vêtements et relatives aux usages. La conservation est bonne.

Le livre de la cité des dames, par Christine de Pisan. Manuscrit sur vélin, du commencement du xv° siècle, in-fol., maroquin citron. Bibliothèque impériale, Manuscrits, ancien fonds français, n° 7090, ancien catalogue, n° 341. Ce volume contient :

1410 ? Miniature représentant six dames, dont quatre sont couronnées, s'occupant à divers soins, et dont deux bâtissent une enceinte circulaire. Pièce in-4 en larg. En tête du texte, recto.

Deux autres miniatures représentent des sujets où figurent des femmes. Petites pièces, dans le texte.

> Miniatures d'un travail fin et soigné, et curieuses pour les habillements et les coiffures des femmes. La conservation est très-bonne.
>
> Ce volume a fait partie de la bibliothèque de Jehan, duc de Berry, et sa signature est à la fin.

La Cité des dames, par Christine de Pisan. Manuscrit sur vélin, in-fol. de 106 feuillets. Bibliothèque royale de Munich. Codices gallici, in-fol., n° 8. Ce manuscrit contient :

Trois miniatures représentant des scènes familières où figurent des femmes dans de riches costumes, avec des vues de villes et d'édifices variés. Pièces in-4 en larg., sur des pages ornées de riches encadrements, lettres initiales et filets peints, peu importants.

> Ces trois miniatures sont curieuses sous le rapport des costumes de femmes du commencement du xv° siècle. Ce volume, que j'ai examiné avec l'intérêt qu'il mérite, est d'une bonne conservation.

Lepistre d'Othea à Hector, par Christine de Pisan. Manuscrit sur vélin, du commencement du xv° siècle, in-fol., maroquin rouge, Bibliothèque impériale, Manuscrits, ancien fonds français, n° 7089. Ce volume contient :

Un grand nombre de miniatures représentant des sujets divers, historiques et mystiques, combats, conférences, scènes d'intérieur, jeux, bains, scènes singu-

lières et représentations bizarres; dans la première 1410? on voit Christine de Pisan offrant son ouvrage à Louis, duc d'Orléans. Pièces in-12 en haut. dans le texte.

>Miniatures d'un travail peu fin, mais ayant un caractère de vérité; elles offrent beaucoup de particularités intéressantes sur les vêtements, les arrangements intérieurs, etc. La conservation est bonne. C'est un beau manuscrit.
>
>Il provient de Fontainebleau, n° 672, ancien catalogue, n° 408.

OEuvres de Christine de Pisan. Manuscrit sur vélin, du commencement du xv° siècle, in-fol., maroquin rouge. Bibliothèque impériale, Manuscrits, ancien fonds français, n° 7217. Ce volume contient:

Miniature représentant une dame assise écrivant; c'est sans doute le portrait de Christine; il est fort beau. Pièce in-12 carrée; au-dessous le commencement du texte; le tout dans une bordure d'ornements, in-fol. en haut., au feuillet 1, recto.

Quelques miniatures représentant des sujets relatifs à quelques-unes des poésies; dame envoyant une lettre; un roi de France sur son trône, réunions, personnages à cheval. Pièces in-12, dans le texte.

>Ces miniatures, d'un fort bon travail, offrent de l'intérêt pour les vêtements et des détails d'intérieurs. La conservation est belle.
>
>La première miniature offre un beau portrait de Christine de Pisan.
>
>Ce volume forme la première partie des n°⁵ 7088 (non cité) et 7216. Il provient de Fontainebleau, n° 593, ancien catalogue, n° 466.

Moralité des nobles hommes suivant le jeu des échecs. — Livre de Melibée et Prudence. — Lettre de Christine de

1410 ? Pisan à Isabelle, reine de France. — Livre du chevalier de la Tour pour l'enseignement de ses filles, etc. Manuscrit sur vélin, du commencement du xv° siècle, in-fol., veau fauve. Bibliothèque impériale, Manuscrits, ancien fonds français, n° 7073[2]. Ce volume contient :

Quelques miniatures en grisaille représentant des sujets relatifs aux textes de ces ouvrages, compositions de peu de personnages. Petites pièces en larg., dans le texte.

> Miniatures de travail médiocre, offrant peu d'intérêt, et dont la conservation n'est pas bonne.

Le romant de la Rose. — Le testament de Jean de Meun. — Vers à la louange de la tres sainte Trinite, par le même, en vers. Manuscrit sur vélin, du commencement du xv° siècle, in-fol., maroquin rouge. Bibliothèque impériale, Manuscrits, fonds de Colbert, n° 2623, Regius, 6985[1,2]. Ce volume contient :

Un grand nombre de miniatures représentant des sujets relatifs aux récits de ce roman; figures isolées, réunions, etc., compositions d'un petit nombre de personnages; dans celle du fol. 28 verso, on voit Jean de Meung écrivant. Pièces in-12 en larg., dans le texte.

> Miniatures d'un travail fin, et fort intéressantes sous le rapport des vêtements, ameublements et arrangements intérieurs. La conservation est très-belle.
> Ce beau manuscrit a appartenu à Jehan, duc de Berry.

Figures d'après des miniatures de ce manuscrit. Deux pl. in-4 en haut., color. Camille Bonnard, t. II, n°⁵ 18, 19.

Le rommans de la Rose ou lart d'amour est toute enclose, en vers. Manuscrit sur vélin, du commencement du

xv® siècle, in-fol., veau fauve. Bibliothèque impériale, Manuscrits, ancien fonds français, n° 7193⁵, Colbert, 3158. Ce volume contient :

1410?

Miniature représentant deux personnes dans un lit. Petite pièce; au-dessous le commencement du texte; le tout dans une bordure d'ornements et armoiries effacées. In-fol. en haut., au feuillet 1.

Quelques dessins couleur de bistre représentant des sujets de l'ouvrage, compositions de peu de personnages; sans bords, dans le texte.

<small>La miniature et les dessins offrent de l'intérêt, non pas sous le rapport du travail, mais pour des détails de vêtements et autres particularités. La conservation n'est pas bonne. La feuille 271 a été refaite postérieurement.</small>

Le romant de la Rose ou lart damours est toute enclose (commencé par Guillaume de Lorris, et achevé par Jean de Meung). — Le Codicille maistre Jehan de Meun. — Le testament maistre Jehan de Meun, en vers. Manuscrit sur vélin, de la fin du xiv® siècle ou du commencement du xv® siècle, in-fol., maroquin vert. Bibliothèque impériale, Manuscrits, ancien fonds français, n° 7199. Ce volume contient :

Miniature représentant un homme dans son lit. Pièce in-12 en haut., ceintrée par le haut; au-dessous le commencement du texte; le tout dans une bordure d'ornements avec fleurs, au feuillet 1, recto. Une miniature qui devait être peinte au commencement du codicille n'a pas été exécutée, et la place est restée vide.

<small>Cette miniature, d'un bon travail, est intéressante pour des détails curieux d'ameublements. La conservation est belle.

Ce manuscrit provient de l'ancienne bibliothèque de Gaston, duc d'Orléans.</small>

1410? Titus Livius, traduit en françois par Pierre Berceure. Manuscrit sur vélin, du commencement du xv° siècle, in-fol. magno, maroquin rouge. Bibliothèque impériale, Manuscrits, ancien fonds français, n° 6900, ancien n° 247. Ce volume contient :

Quelques miniatures représentant des sujets relatifs à l'ouvrage; réunions, conférences, supplice, etc.; dans la première on voit Pierre Berceure à genoux, offrant son livre au roi Jean. Pièces de diverses grandeurs, dans le texte.

> Ces miniatures remarquables pour le travail, particulièrement celle qui est au commencement du premier livre de la tierce décade, offrent quelques détails intéressants pour les vêtements, armures, accessoires, etc. La conservation est très-belle.

Les decades de Tite-Live, traduit en français par frere Pierre Bercheur, prieur de Saint-Eloy de Paris. Manuscrit sur vélin, du commencement du xv° siècle, in-fol., 3 volumes, veau brun. Bibliothèque impériale, Manuscrits, fonds de Colbert, n°ˢ 470, 471, 472, Regius, 6901$^{3\cdot 3}$, 6901$^{4\cdot 4}$, 6901$^{5\cdot 5}$. Ce manuscrit contient :

Miniature divisée en deux compartiments, représentant un fait de guerre sur le bord de la mer et un guerrier qui en a étendu un autre à ses pieds, près d'un berger. Pièce in-4 en larg., dans le premier volume, au commencement du texte.

Des miniatures représentant des faits relatifs aux récits de l'ouvrage; réunions, combats, supplices. Pièces in-12 en larg., dans le premier volume, dans le texte. Ornements. Les miniatures qui devaient orner les deux autres volumes n'ont pas été faites, et les places sont restées vides.

Miniatures d'un très-bon travail; elles offrent de l'intérêt pour des détails de vêtements, d'armures, d'ameublements et arrangements intérieurs. La conservation est très-belle.

1410?

Titus Livius. Les deuxieme et troisieme decades, traduit en françois par Pierre Berceure. Manuscrit sur vélin, du commencement du xve siècle, in-fol., maroquin rouge. Bibliothèque impériale, Manuscrits, ancien fonds français, n° 6903, ancien n° 105. Ce volume contient :

Quelques miniatures représentant des sujets relatifs à l'ouvrage, combats de terre et de mer, entrevues, enterrement. Pièces de différentes grandeurs, dans le texte.

Miniatures d'un bon travail, offrant de l'intérêt pour quelques détails de vêtements, armures et accessoires. La conservation est bonne.

Ce manuscrit a appartenu à Jacques II, roi de Hongrie et à ses descendants les comtes de Bourbon la Marche.

Titus Livius, traduit en françois. Manuscrit sur vélin, du commencement du xve siècle, in-fol., 4 volumes, maroquin rouge. Bibliothèque impériale, Manuscrits, ancien fonds français, nos 6904 à 6907. Cet ouvrage contient :

Miniature divisée en quatre compartiments, dont le premier représente l'auteur à genoux, offrant son livre à un prince assis; quelques autres personnages sont dans la salle. In-4 en larg.; au-dessous le commencement du texte; le tout dans une bordure d'ornements. In-fol. en haut., dans le premier volume, au feuillet 1, recto.

Des miniatures représentant des sujets relatifs aux récits de l'ouvrage, combats, entrevues, repas, etc. Pièces de diverses grandeurs, dans le texte.

410?

Ces miniatures, d'un travail fin, ont de l'intérêt pour plusieurs détails relatifs aux vêtements, armures, accessoires, etc. La conservation est bonne.

Ce volume contient la signature de la reine Jeanne d'Évreux.

Il vient de l'ancienne bibliothèque Béthune, n° 127.

Les decades de Tite Live, traduites de latin en françois, par commandement de Jean, roy de France, adressé à Pierre Berceure, prieur de Saint-Esloy de Paris, dediées audit seigneur roy. Manuscrit sur vélin, du commencement du xv° siècle, in-fol., 4 volumes, maroquin rouge. Bibliothèque impériale, Manuscrits, ancien fonds français, n°ˢ 7151, 7152, 7153, 7154. Ce manuscrit contient :

Miniature divisée en quatre compartiments : le premier représente le roi Jean assis, auquel l'auteur à genoux offre son livre. Quatre autres personnages sont présents. Les trois autres compartiments représentent des sujets de l'histoire romaine. Pièce in-4 en larg., dans le volume 1, au feuillet 1, recto.

Miniature divisée en quatre compartiments : le premier représente l'auteur lisant dans son cabinet; les trois autres compartiments représentent des sujets de l'histoire romaine. Pièce in-4 carrée, dans le volume 3, au feuillet 1, recto.

Miniature comme la précédente. Pièce in-4 en larg., dans le volume 4, au feuillet 1, recto.

Même note.

Ce manuscrit provient de l'ancienne bibliothèque Béthune.

Le liure de Titus Livius, translate du prieur de Saīt Eloy de Paris, de latin en rōmās. Manuscrit sur vélin, du

commencement du xv⁰ siècle, grand in-fol., maroquin 1410?
rouge. Bibliothèque Sainte-Geneviève, I, f. 1. Ce volume
contient :

Miniature divisée en neuf compartiments contournés,
représentant des sujets relatifs à l'origine de Rome.
Pièce in-4 carrée; au-dessous le commencement
d'une partie du texte; le tout dans une bordure avec
ornements et sujets. En tête du texte.

Miniature divisée en quatre compartiments contournés
représentant des sujets relatifs à l'histoire de Rome.
Pièce in-4 carrée, idem, idem, au commencement
de la troisième décade.

Nombreuses miniatures représentant des sujets de l'histoire romaine ; rencontres, réunions, faits de guerre,
combats singuliers. Pièces in-12 en larg., dans le
texte. Une partie de ces miniatures a été enlevée.
Lettres initiales peintes et ornementations.

> Ces miniatures sont de bon travail ; elles offrent de l'intérêt
> pour des détails de vêtements, armures, ameublements et
> accessoires. La conservation des miniatures non enlevées est
> belle.
>
> Une mention à la fin du volume indique qu'il fut envoyé de
> France, et donné par le régent du royaume, duc de Bedford,
> au duc de Gloucestre son beau-frère, en 1427.
>
> Ce manuscrit offre une particularité fort rare. Les feuillets
> ont été agrandis au bord extérieur dans le sens de la hauteur,
> et quelques-uns pour la moitié du feuillet et les textes restaurés. Ces restaurations ont été faites avec une grande habileté.

Cy commence le livre de Julius Cesar (par Jean Duchesne
ou Duquesne). Manuscrit sur vélin, du commencement
du xv⁰ siècle, in-fol. Bibliothèque royale de Dresde,
anciens manuscrits français, 0, 80. Ce volume contient :

1410? Sept miniatures représentant des sujets de l'histoire romaine, combats, batailles navales, etc. Pièces de diverses grandeurs, dans le texte.

<blockquote>Ce manuscrit, que j'ai examiné, est intéressant quant aux miniatures dont il est orné. La conservation est bonne.</blockquote>

Valere maxime, traduit en français par Simon de Hesdin, religieux hospitalier de Saint-Jean de Jerusalem, par le commandement du roy Charles V. Manuscrit sur vélin, du commencement du xv° siècle, in-fol. maximo, maroquin bleu. Bibliothèque de l'Arsenal, Manuscrits français, Histoire, n° 888. Ce manuscrit contient :

Neuf miniatures ; on voit dans la première le roi Charles V assis sur son trône, auquel le traducteur à genoux présente son livre, et quelques autres personnages. Les autres miniatures représentent des faits relatifs aux récits du volume; repas, assemblée et combat, construction d'une ville, assemblée, scène d'intérieur, mort de Lucrèce (?), combat des Horaces (?), bain. Pièces in-4 en larg.; au-dessous le commencement d'un des chapitres; le tout dans une bordure de fleurs, fruits, ornements, armoiries. In-fol., en tête des chapitres 1 à 9.

Miniatures représentant des faits relatifs aux récits de l'ouvrage, réunions, scènes de guerre et maritimes, faits singuliers, scènes d'intérieurs, réceptions, fêtes, etc. Pièces in-12 en haut., dans le texte.

<blockquote>Ces miniatures sont du plus beau travail; les neuf grandes, placées en tête des chapitres, sont de véritables tableaux de remarquable composition et précieusement exécutées. On y trouve une grande quantité de détails intéressants pour les vêtements, les ameublements, les détails d'intérieurs et autres.</blockquote>

La conservation de ce beau manuscrit est parfaite, et l'on peut le placer au premier rang parmi ceux du commencement du xve siècle.

1410?

Ce volume, commencé sous le règne de Charles V, ne fut terminé que vers l'année 1407. Je le place à l'année 1410.

Le livre d'Orose et le faict des Rommains, compile ensemble, de Salluste et de Suetone et de Lucan. Manuscrit sur vélin, du commencement du xve siècle, in-fol. magno, maroquin rouge. Bibliothèque impériale, Manuscrits, ancien fonds français, n° 6894, ancien n° 104. Ce volume contient :

Des miniatures représentant des sujets historiques divers, combats, entrevues, etc.

>Miniatures d'un travail médiocre, présentant peu d'intérêt sous le rapport historique, quant aux vêtements, armures, etc. La conservation est bonne.

Le fait des Romains, compile par le tres excellent Orose, et ensuit le fait diceulx compile ensemble de Saluste, de Suetone et de Lucan. Manuscrit sur vélin, du commencement du xve siècle, in-fol. magno, maroquin rouge. Bibliothèque impériale, Manuscrits, ancien fonds français, n° 6844³, Colbert, 804. Ce volume contient :

Quelques miniatures représentant des sujets historiques, enterrement par des religieuses, couronnement, scène de mer, martyre. Une miniature a été enlevée. Petites pièces carrées, dans le texte.

>Ces miniatures, bien exécutées, ont quelque intérêt sous le rapport des costumes. La conservation est belle.

>Ce manuscrit ne contient que le premier volume de l'ouvrage.

Les liures des hystoires du commencement du monde jusqu'à Jules César. Manuscrit sur vélin, du commencement

1410?

du xv° siècle, in-fol., maroquin rouge. Bibliothèque impériale, Manuscrits, ancien fonds français, n° 6925, ancien n° 441. Ce volume contient :

Un grand nombre de miniatures représentant des sujets historiques divers, combats, scènes de guerre et maritimes, réunions, conférences, repas, scènes d'intérieurs et autres, chasses, vues de villes. Pièces de diverses grandeurs, dans le texte. La première, divisée en quatre compartiments, est au feuillet 1, recto; d'autres sont in-fol.

Ces miniatures, d'un très-bon travail, offrent beaucoup d'intérêt sous le rapport des vêtements, armures, accessoires, arrangements intérieurs. On y peut remarquer une grande quantité de faits curieux. La conservation est belle.

C'est la seconde partie de la composition nommée l'histoire d'Orose.

Vies des saints. Manuscrit sur vélin, du commencement du xv° siècle, in-fol., maroquin rouge. Bibliothèque impériale, Manuscrits, fonds Colbert, n° 2811, Regius, 7019[5]. Ce volume contient :

Quelques miniatures représentant des sujets des vies des saints. Petites pièces dans le texte.

Miniatures d'un travail médiocre qui offrent peu d'intérêt. La conservation n'est pas bonne.

Chronique abrégée jusqu'en 1348. Manuscrit sur vélin, du commencement du xv° siècle, in-fol., veau marbré. Bibliothèque impériale, Manuscrits, ancien fonds français, n° 7136. Ce volume contient :

Quelques miniatures représentant des faits relatifs aux récits de l'ouvrage; personnages divers, enterrement d'un roi de France. Pièces in-12, dans le texte. Ornements.

Ces miniatures, d'un bon travail, offrent quelque intérêt pour des détails de vêtements. La conservation est bonne.

Ce Manuscrit provient de l'ancienne bibliothèque Mazarin, n° 204.

1410?

Le tresor de Brunetto Latini. — Une chronique de Charlemaigne la ou sur la fin y a le nōbre et les noms des roys de France et les diuerses princes et reines de Hierusalem. — Hystoire de la male marastre. — Livre du gouvernemēt des roys et princes, faict par Gilles de Rome. — Traicte de receptes et medicines. Manuscrit sur vélin, du commencement du xv° siècle, in-fol., veau marbré. Bibliothèque impériale, Manuscrits, ancien fonds français, n° 7069. Ce volume contient :

Beaucoup de miniatures représentant des sujets relatifs au contenu du volume. Celle du frontispice est divisée en deux compartiments; on voit dans le premier le copiste du volume écrivant, qui est une femme; dans le second compartiment, la même femme présente son livre à un roi. Petites pièces en larg., dans le texte.

Miniatures finement exécutées et curieuses pour des détails de vêtements et d'accessoires divers. La conservation est très-bonne.

Ce manuscrit provient de Fontainebleau, n° 892, ancien catalogue n° 487.

Jehan Boccace de Certalde; le livre des femmes nobles et renommées. Manuscrit sur vélin, des premières années du xv° siècle, in-fol., veau marbré. Bibliothèque impériale, Manuscrits, ancien fonds français, n° 7082. Ce volume contient :

Un grand nombre de miniatures représentant des sujets de l'ouvrage. Petites pièces, dans le texte.

1410 ?

Ces miniatures sont fort curieuses par toutes les particularités que l'on y remarque, principalement pour les vêtements, coiffures de femmes, etc. La première est de présentation; elles sont exécutées avec soin et finesse. La conservation est bonne; c'est un beau manuscrit.

Il a fait partie de la bibliothèque de Jean, duc de Berry, et provient de Fontainebleau, n° 336, ancien catalogue, n° 889.

Le livre de Jehan Boccace, des cas des nobles homes et femmes. Manuscrit sur vélin, du commencement du XVe siècle, in-fol., maroquin rouge. Bibliothèque impériale, Manuscrits, ancien fonds français, n° 6799[3], fonds Colbert, 256. Ce volume contient :

Miniature divisée en quatre compartiments, représentant des sujets divers, dont l'un offre l'auteur à genoux, présentant son livre à Jean, duc de Berry, assis. In-4 en larg., au feuillet 1, recto, dans le texte.

Miniature représentant Adam et Ève devant une femme assise. Petite pièce au feuillet 7, recto.

Ces pièces sont peu remarquables. La conservation est bonne.

———

Miniature représentant la prise de Troie, tirée d'un manuscrit français intitulé : *Histoire universelle*, de la Bibliothèque de Rouen. Pl. in-8 en haut. Langlois, Essai sur la Calligraphie des manuscrits du moyen âge, à la page 44 (pl. 6).

Miniature représentant l'auteur de l'ouvrage intitulé : *Gesta romanorum*, offrant à genoux son livre au roi de France Charles VI, d'après un manuscrit de M. Edwards, libraire. Pl. in-12 en haut. Dibdin, The bibliographical decameron, t. I, à la page ccii, dans le texte.

Figure de Gile Guillaume, femme de Guy Brochier, 1410?
clerc du trésor du roi, mort le 13 septembre 1421,
auprès de son mari, sur leur tombe, dans la nef de
l'ancienne église des Blancs-Manteaux de Paris. Dessin
in-fol. en haut. Gaignières, t. V, 85. = Partie d'une
pl. in-4 en haut. Millin, Antiquités nationales, t. IV,
n° XLVII, pl. 4, n° 1.

Figure de Laurence, femme de Witasse de Guiry, ser-
gent du roi au bailliage de Senlis, mort le 3 sep-
tembre 1400, auprès de son mari, sur leur tombe,
dans le cloître de l'abbaye de Froidmond. Dessin
in-fol. en haut. Gaignières, t. V, 92. = Partie d'une
pl. in-fol. en haut. Beaunier et Rathier, pl. 168,
n° 2.

<small>Le texte du second ouvrage porte par erreur n° 12.</small>

Statue couchée de Catherine de Laval, première femme
du connétable de Clisson, à Nantes. Moulage en plâ-
tre, Musée de Versailles, n° 1282.

<small>On ignore la date de sa mort.</small>

Figure de Marguerite de Rohan, seconde femme d'Oli-
vier de Clisson, connétable de France, veuve en
premières noces de Jean, sire de Beaumanoir, à côté
de son second mari, sur leur tombeau, au prieuré
de Notre-Dame de Josselin. *Dessiné par Fr. Jean
Chaperon. N. Pitau sculp.* Pl. in-fol. en larg. Lobi-
neau, Histoire de Bretagne, t. I, à la page 511. =
La même pl. Morice, Histoire de Bretagne, t. I, à
la page 440.

<small>Marguerite de Rohan fit son testament le 14 décembre 1406.
On ignore la date de sa mort.</small>

1410 ? Méreau du parti bourguignon, sous Charles VI. Partie d'une pl. in-4 en haut. Combrouse, texte, t. II, types numismatiques, pl. 3, n° 3.

Mosaïque sur laquelle on voyait Pierre de Navarre, fils de Charles II le Mauvais, roi de Navarre, assisté de son patron, présentant à la sainte Vierge quatre chartreux à genoux pour consacrer la mémoire de la fondation qu'il avait faite de quatre cellulles dans la chartreuse de Paris. Cette mosaïque était placée dans la muraille du grand cloître de cette chartreuse. Pl. in-4 en larg. Millin, Antiquités nationales, t. V, n° LII, pl. 11.

Sceau d'Isabelle, comtesse de Foix, fille de Roger Bernard, III° du nom, comte de Foix, femme en 1398 d'Archambaud de Grailly, auquel elle apporta le comté de Foix. Partie d'une pl. in-fol. en haut. Trésor de numismatique et de glyptique, Sceaux des grands feudataires de la couronne de France, pl. 12, n° 8.

Archambaud de Grailly mourut en 1413.

Grosse bague, dite anneau pastoral, en cuivre doré; le chaton est garni d'une fausse émeraude, du commencement du xv° siècle. Au Musée de l'hôtel de Cluny, n° 1398.

1411.

1411. Janvier 8. Monnaie de Josse, marquis de Moravie, duc de Luxembourg. Partie d'une pl. in-8 en haut., lithogr. Den Duyts, n° 318, pl. H, n° 48, p. 128.

Josse, marquis de Moravie, fils de Jean de Luxembourg, frère de l'empereur Charles IV, prit possession du duché de Luxembourg en 1388. Il en disposa en 1402 en faveur de Louis, duc d'Orléans. Après la mort de celui-ci, il reprit possession du duché.

1411.
Janvier 8.

Tombe de Robert Gaubelin, mort le 18 janvier 1411, et de Jehanne la Gaubelino sa femme, morte le 27 juin 1436, en pierre, les visages et les mains de marbre blanc, vis-à-vis la porte de la piscine, au milieu, du costé de l'église, dans le petit cloistre des Chartreux de Paris. Dessin grand in-4, Recueil Gaignières à Oxford, t. II, f. 107.

Janvier 18.

Épitaphe de Charlot Dannoy, au-dessous de laquelle est une peinture qui le représente avec Notre Seigneur, contre le premier pilier, près le jubé, à gauche, dans la nef de l'église de Saint-Laurent de Dreux. Dessin in-fol., Recueil Gaignières à Oxford, t. V, f. 108.

Janvier 29.

Figure de Olivier de Kaerveques, du diocese de Cornouailles en Bretagne, chanoine de Saint-Pere de Gerberoy, au diocèze de Beauvais, sur sa tombe, à l'église de Saint-Yves, à Paris. Dessin in-fol. en haut. Gaignières, t. V, 72. = Dessin grand in-8, Recueil Gaignières à Oxford, t. X, f. 68. = Partie d'une pl. in-4 en haut. Millin, Antiquités nationales, t. IV, n° XXXVII, pl. 5, n° 6.

Avril 21.

Tombeau de Pierre et Marguerite de Vergey frère et sœur, enfant de Jehan de Vergey, seigneur de Salley de Richecor et de Beaumont-sur-Vigene, et de damoiselle Katerine de Harracourt sa femme, à Saint-Martin de Leulé-sur-Vingenere, paroisse de Beau-

1411.

1411. mont, dans le chœur, du costé de l'évangile, dans le sanctuaire. Dessin in-8 en haut., esquissé. Bibliothèque impériale, manuscrits, boetes de l'ordre du Saint-Esprit, Vergey.

Sceau de Robert Ier, comte de Bar, de 1352 à 1355, puis duc de Bar, de 1355 à 1411, mari de Marie de France, fille du roi Jean. Partie d'une pl. in-fol. en haut. Wree, la Généalogie des comtes de Flandre, p. 104 *b*, Preuves 2, p. 231.

> Ce sceau est indiqué par erreur comme étant celui d'Édouard II, comte de Bar, mort en 1351.

Trois monnaies du même. Partie d'une pl. in-fol. en haut. Calmet, Histoire de Lorraine, t. II, pl. 7, nos 122 à 124.

Deux monnaies du même. Partie d'une pl. in-fol. en haut. Idem, t. V, pl. 2, nos 45, 46.

Quatre monnaies du même. Partie d'une pl. in-4 en haut. Tobiesen Duby, Monnoies des barons, pl. 68, nos 2 à 5.

Trente-trois monnaies du même. Partie de trois pl. et deux pl. in-4 en haut. De Saulcy, Recherches sur les monnaies des comtes et ducs de Bar, pl. 3, nos 6 à 8; pl. 4, nos 1 à 11; pl. 5, nos 1 à 10; pl. 6, nos 1 à 7; pl. 7, nos 9, 10.

> Il y a plusieurs erreurs à relever dans les indications ainsi :
> Pl. 3, n° 7, le texte porte pl. 11.
> Pl. 3, n° 8, le texte porte n° 6.
> Pl. 5, n° 7, le texte porte n° 9.
> Pl 6, n° 2, le texte porte pl. v.

Monnaie du même. Partie d'une pl. in-8 en haut. Revue numismatique, 1848, J. Laurent, pl. 14, n° 9, p. 287 et suiv.

1411.

Sceau de Catherine de Bourgogne, fille de Philippe le Hardi, duc de Bourgogne, femme de Léopold le Superbe, duc d'Autriche. Partie d'une pl. in-fol. en haut. Schœpfling, Alsatia illustrata, t. II, pl. 2, à la page 512, n° 2, texte, p. 515.

Sceau de la même. Partie d'une pl. in-4 en haut. (de Migieu), Recueil des Sceaux du moyen âge, pl. 5, n° 3.

1412.

Figure de Caterine, comtesse de Vendosme, femme de Jean de Bourbon, Ier du nom, comte de La Marche, en marbre, mort le 11 juin 1393, auprès de son mari, sur leur tombeau, dans la chapelle de Saint-Jean, de l'église collégiale de Saint-Georges de Vendosme. Dessin in-fol. en haut. Gaignières, t. V, 36. = Partie d'une pl. in-fol. en larg. Montfaucon, t. III, pl. 34, n° 2.

1412.
Avril 1er.

Figure de la même, à genoux, avec son mari, sur un vitrail de la chapelle de Vendôme, dans l'église cathédrale de Chartres. Dessin color., in-fol. en haut. Gaignières, t. V, 33. = Partie d'une pl. in-fol. en larg. Montfaucon, t. III, pl. 34, n° 3.

Figures de Jean II, roi de Chypre, et de Charlotte de Bourbon sa femme, à genoux, sur des vitraux de la chapelle de Vendôme, dans l'église cathédrale de Chartres. Partie d'une pl. in-fol. en larg. Montfaucon, t. III, pl. 31, 2e partie, n° 6.

Juin 19.

v.

28

1412.
Juillet 29.
Tombeau de Pierre de Navarre, comte de Mortaing, fils de Charles II le Mauvais, roi de Navarre, et de Catherine d'Alençon sa femme, morte le 25 juin 1462, de marbre blanc et noir, sous une arcade, dans le mur, du côté de l'épître, dans le sanctuaire de l'église des Chartreux de Paris. Deux dessins in-4, Recueil Gaignières à Oxford, t. I, f. 22, 23. = Partie d'une pl. in-4 en larg. Millin, Antiquités nationales, t. V, n° LII, pl. 5, n° 3. = Partie d'une pl. in-8 en haut. Al. Lenoir, Musée des monuments français, t. II, pl. 76, n° 79. = Musée du Louvre, sculptures modernes, n° 80.

Millin a indiqué sa mort par erreur au 29 juillet 1418.

Pierre représentant Pierre de Navarre, posée dans le mur, auprès de la cellule, à gauche, dans le cloître des Chartreux de Paris. Dessin in-4 oblong, Recueil Gaignières à Oxford, t. I, f. 24.

Août 16.
Tombe de Regnault de Gaillonnet, en pierre, dans le chapitre de l'abbaye de Notre-Dame du Val. Dessin grand in-8, idem, t. IV, f. 132.

Août 18.
Figure de Hugues de Roucy, fils puîné de Hugues, comte de Roucy et de Braine et de Blanche de Coucy, sur sa tombe, dans la chapelle des Seigneurs, de l'abbaye de Saint-Yved de Braine. Dessin in-fol. en haut. Gaignières, t. V, 58. = Partie d'une pl. in-fol. en haut. Montfaucon, t. III, pl. 35, n° 6.

Novembre 3.
Méreau de l'église de Saint-Étienne de Limoges, de Hélie de Talleyrand, évêque de cette ville, mort en 1364, ou plutôt de Hugues de Magnac, mort en 1412.

Partie d'une pl. in-8 en haut. Revue numismatique, 1851, M. Ardant, pl. 11, n° 4, p. 220.

1412.
Novembre 3.

<small>Hugues I^{er} de Mainhac fut évêque de Limoges de 1404 au 3 novembre 1412.</small>

Le livre de paix, lequel s'adresse à très-noble et excellent prince, monseigneur le duc de Guyenne aîné, fils du roi de France, encommencée le premier jour de septembre apres l'appointemeut de la paix, jurée en la cité d'Auxere entre nos seigneurs de France, en l'an mil cccc^e et douze, par Christine de Pisan. Manuscrit de l'année 1412 de 29^c. Bibliothèque des ducs de Bourgogne, n° 10366, Marchal, t. II, p. 300. Ce volume contient :
Miniature représentant Christine de Pisan écrivant.

—

Une descente de croix, dans laquelle est représentée la famille de l'abbé Guillaume, soixante-troisième abbé de Saint-Germain des Prés, peinture du temps. Pl. in-8 en larg. A. Lenoir, Histoire des arts en France, pl. 56.

Tombeau de Jehan de Belgen (Beaujeu) et de Catherine de Cherme et Marguerite de Vuente, ses femmes, à Notre-Dame de Beaujeu, sur la Saône, en Franche-Comté, près Châlon, en la chapelle du Rosaire, du costé de l'évangile, devant l'autel. Dessin in-8 en haut., esquissé. Bibliothèque impériale, Manuscrits, boetes de l'ordre du Saint-Esprit, Beaujeu.

Deux sceaux de la ville de Paris. Partie d'une pl. in-fol. en haut. Calliat, Hôtel de Ville de Paris, à la fin de la I^{re} partie.

Deux sceaux, idem. Partie d'une pl. in-fol. en haut. Le Roux de Lincy, Histoire de l'Hôtel de Ville de Paris, à la page 148.

1412. Deux monnaies de Pierre IV d'Ailly, évêque de Cambrai. Partie d'une planche in-8 en haut. Revue numismatique, 1843, E. Cartier, pl. 19, n°s 1, 2, p. 451-52.

<blockquote>On trouve dans la liste des évêques de Cambray : Pierre IV d'André (1347-13 septembre 1368) et Pierre V d'Ailly, cardinal de Cambrai (1398-1412). Voir à l'année 1368.</blockquote>

Deux monnaies que l'on peut attribuer à Pierre d'Ailly, évêque de Cambrai. Partie d'une planche in-4 en haut. Tobiesen Duby, Monnoies des barons, pl. 4, n°s 7, 8.

1412? Neuf monnaies de Perpignan. Partie de deux pl. in-8 en haut., n°s 43 à 51. Société agricole — des Pyrénées orientales, Colson, 9ᵉ vol., p. 561.

1413.

1413. Mars 5. Figure de Marguerite Alons, femme de Hervé de Neauville, conseiller du roi, mort le 5 septembre 1423, à côté de son mari, sur leur tombeau, dans l'église des Chartreux de Paris. Partie d'une pl. in-4 en larg. Millin, Antiquités nationales, t. V, n° LII, pl. 4, n° 4.

<blockquote>Le texte porte par erreur pl. 5, n° 3.</blockquote>

Mars 20. Sceau et contre-sceau de Henri IV, roi d'Angleterre et de France, seigneur d'Irlande. Partie d'une pl. in-fol. en haut. Trésor de numismatique et de glyptique, Sceaux des rois et reines d'Angleterre, pl. 8, n° 3.

Monnaie d'Henri IV, roi d'Angleterre, duc d'Aquitaine, frappée en Guienne. Partie d'une pl. in-4 en haut. Venuti, Dissertations sur les anciens monuments de la ville de Bordeaux, n° 32.

Trois monnaies du même. Partie d'une pl. in-fol. en haut. Snelling, A. View, etc., 1763, pl. 1, n°s 8 à 10.

1413.
Mars 20.

Onze monnaies du même. Partie d'une pl. in-fol. en haut. Idem, 1769, pl. 2, n°s 1 à 11.

Monnaie du même, frappée à Calais. Partie d'une pl. in-4 en haut. Tobiesen Duby, Monnoies des barons, pl. 76, n° 4.

Quatre monnaies du même, frappées en France. Partie d'une pl. in-4 en haut. Ruding, Annals of the coinage of Britain, Supplément, partie 2, pl. 10, n°s 21 à 24.

Huit monnaies du même, idem. Partie d'une pl. in-4 en haut. Idem, pl. 11, n°s 12 à 19.

Deux monnaies du même, idem. Partie d'une pl. in-4 en haut. Idem, pl. 13, n°s 8, 9.

Quatre monnaies du même, idem. Partie d'une pl. in-4 en haut. Hawkins, Description of the anglo-gallic. coins, pl. 2, n°s 1 à 4, p. 67, 69.

Sept monnaies de billon du même. Partie d'une pl. in-4 en haut. Ainslie, pl. 5, n°s 57 à 63, p. 113 à 118.

Monnaie du même. Partie d'une pl. in-4 en haut. Poey d'Avant, pl. 25, n° 15, p. 457.

Figure de Pierre Des Essarts, grand chambellan, grand maître d'hôtel du roi, grand prevôt de Paris, surintendant des finances, etc., decapité; sur son tombeau avec sa femme Marie de Rully, à l'église des

Juillet 1.

1413.
Juillet 1.

Mathurins de Paris. Partie d'une pl. in-4 en haut. Millin, Antiquités nationales, t. III, n° xxxii, pl. 3, n° 3.

<small>Le texte porte par erreur pl. 3 bis, n° 2.</small>

Août 15. Tombe de Arnout de Saint-Seigne, seigneur de Rousiers et de Saint-Seigne, mort le 15 août 1413, et de Marguerite de Saint-Remy, sa femme, morte le 3 mai 1416, à Saint-Seine-sur-Vingence, paroisse, en la chapelle Notre-Dame, au milieu. Dessin in-8 en haut., esquissé. Bibliothèque impériale, Manuscrits, boetes de l'ordre du Saint-Esprit, Sain-Seine.

Août 19. Monnaie de Walerau de Luxembourg III, comte de Saint-Pol et de Ligny, connétable de France. Partie d'une pl. in-4 en haut. Tobiesen Duby, Monnoies des barons, pl. 101, n° 8.

Monnaie du même. Partie d'une pl. lithogr., in-8 en haut. Revue numismatique, 1842, Desains, pl. 5, n° 6, p. 133.

Monnaie du même. Partie d'une pl. in-8 en haut. Revue numismatique, 1850, D. Rigollot, pl. 6, n° 13, p. 228.

1413. Habits des religieux de Saint-Germain des Prez, dessinés sur leurs tombes. *Chaufourier del N. Pigné sculp.* Partie d'une pl. in-fol. en haut. Bouillart, Histoire de l'abbaïe de Saint-Germain des Prez, pl. 24.

Sceau d'Archambaud de Grailly, comte de Foix, par son mariage avec l'héritière de ce comté, Isabelle de Foix, fille de Roger Bernard, III° du nom. Partie

CHARLES VI. 439

d'une pl. in-fol. en haut. Trésor de numismatique	1413.
et de glyptique, Sceaux des grands feudataires de la
couronne de France, pl. 12, n° 7.

1414.

Portrait de Ladislas ou Lancelot, se disant roi de Jéru- 1414.
salem, de Naples, de Sicile et d'Hongrie, etc., se Août 6.
disant aussi comte de Provence, Forcalquier et de
Piedmont. Pl. in-12 en haut. Bouche, la Chorogra-
phie — de Provence, t. II, p. 408, dans le texte.

Quatre monnaies du même. Petites pl. Vergara, Mo-
nete del regno di Napoli, p. 42, 43, dans le texte.

Quatre monnaies du même. Partie d'une pl. in-4 en
haut., grav. sur bois. Argelati, t. I, pl. 30, n°s 5
à 8.

Tombe de Phelippe de Harcourt, seigneur de Mont- Octobre 13.
gommery et de Noyelle, conseiller et premier cham-
bellan du roy Charles VI, en cuivre jaune, au pied
des marches du sanctuaire, dans le chœur de l'église
des Chartreux de Paris. Dessin in-fol. en haut. Bi-
bliothèque impériale, Manuscrits, boetes de l'ordre
du Saint-Esprit, Harcourt.

Tombeau de Marguerite de Ferieres, femme de Jehan, Novemb. 10.
seigneur de Florigny et Pomerel, en pierre, avec les
figures de tous les deux coloriées, au milieu du sanc-
tuaire de l'église de l'abbaye de l'Estrée. Dessin
grand in-8, Recueil Gaignières à Oxford, t. V,
f. 145.

Tombe de Gerart La Roche, proche le tombeau de Jac- Novemb. 26.
ques d'Estouteville, sous l'aisle gauche du chœur,

1414.
Novemb. 26.

dans l'église de l'abbaye de Vallemont. Dessin in-8, Recueil Gaignières à Oxford, t. V, f. 140.

1414.

Boece, de la consolation de la philosophie, traduit en vers français par un anonyme. — Le testament de maitre Jehan de Meun, en vers français. — Le tresor de Jehan de Meun, en vers français. — Le Codicile de maitre Jehan de Meun, en vers français. — L'histoire de Griselidis, traduite de lombard en latin, par François Petrarque, et de latin en prose française par un anonyme. Manuscrit sur vélin, du xve siècle, maroquin rouge. Bibliothèque impériale, Manuscrits, Supplément français, n° 1996. Ce volume contient :

Des miniatures représentant des sujets divers relatifs aux ouvrages contenus dans ce volume, personnages isolés, réunions de deux ou trois figures, etc. Pièces de diverses grandeurs, dans les textes.

Miniatures de travail peu remarquable, offrant de l'intérêt pour des détails de vêtements, ameublements et accessoires divers. La conservation est bonne.

Ce manuscrit porte que le livre de Boece a été écrit par la main de Jehan de Lengres, clerc, et qu'il fut complet le xxie jour du mois d'avril l'an mil cccc et xiiij.

Cette mention est plutôt relative au travail du traducteur qu'à celui de l'écrivain du manuscrit.

Jehan Boccace. Le Decameron, autrement surnommé le prince Galeot, qui contient cent nouvelles, etc., translate premierement en latin, secondement en francois, par Laurent de premier fait, lesquelles translations furent accomplies le 15 juin 1414. Manuscrit sur vélin, du xve siècle, in-fol., maroquin rouge. Bibliothèque impériale, Manuscrits, ancien fonds français, n° 6887. Ce volume contient :

Une miniature représentant un cimetière duquel sort 1414. une procession de femmes; dans le fond une ville. Pièce in-4 en larg., au feuillet 1, recto, dans le texte.

Quelques très-petites miniatures représentant des sujets de l'ouvrage, dans le texte.

> Ces miniatures sont curieuses, d'un travail fin, mais peu soigné. L'une d'elles représente d'une façon peu décente le sujet du conte imité par La Fontaine, sous le nom de la *Jument du compère Pierre*. La conservation est bonne.

Le Decameron de Jean Boccace, traduit en français par Laurent de Premierfait, pour le roi Charles VI, terminé le 15 juin 1414. Manuscrit sur vélin, in-fol. max°, veau bleu. Bibliothèque de l'Arsenal, Manuscrits français, belles-lettres, 263. Ce manuscrit contient :

Un grand nombre de miniatures représentant des compositions relatives aux histoires et contes rapportés dans cet ouvrgge. Pièces in-4 en larg., dans le texte.

> Les miniatures qui ornent ce beau manuscrit sont curieuses sous le rapport des costumes, des accessoires et de beaucoup de particularités qu'on y peut remarquer; quelques-unes de ces peintures offrent des sujets plus que galants, relatifs à des aventures de moines. C'est un très-bel exemplaire du Decameron. La conservation est parfaite.

Pierre tombale d'Enguerrand de Bournonville, dans l'église de Marli. Partie d'une pl. lithogr., in-fol. en haut. Taylor, etc. Voyages pittoresques et romantiques dans l'ancienne France. Picardie, 2ᵉ vol., n° 65.

1414. Sceau de Amé I^{er}, de Sarrebruck, seigneur de Commercy. Partie d'une pl. in-8 en haut., lith. Dumont, Histoire — de Commercy, t. 1, à la page 179.

1415.

1415. Janvier. Monnaie de Raoul de Coucy, évêque de Metz. Partie d'une pl. in-fol. en larg., lithogr. De Saulcy, Recherches sur les monnaies des évêques de Metz, pl. 2, n° 77.

>Raoul de Coucy fut transféré en 1415 à l'évêché de Noyon, et mourut dans cette ville, le 17 mars 1425.

Sept monnaies du même. Partie d'une pl. in-fol. en larg., lithogr. Idem. Supplément aux recherches sur les évêques de Metz, pl. 4, n^{os} 151 à 157.

Février. Ordonnance du roi Charles VI, du mois de février 1415, sur le fait de la marchandise dans la ville de Paris. Manuscrit sur vélin, in-4, maroquin rouge. Archives de l'État, K, K, 1007. Ce volume contient :

Deux lettres initiales C, représentant les armoiries de la ville de Paris. Petites pièces carrées, aux feuillets 8 et 10. Ornements.

>Ces miniatures sont de travail médiocre. La conservation est bonne.

Octobre 25. Trois sceaux et contre-sceaux d'Antoine de Bourgogne, duc de Lembourg, comte de Rethel, duc de Lorraine, de Brabant, etc. Partie d'une pl. in-fol. en haut. Wrée, la Généalogie des comtes de Flandre, p. 117 *b*, *c*, *d*, Preuves 2, p. 300.

>Il fut tué à la bataille d'Azincourt.

Deux sceaux du même. Partie d'une pl. in-fol. en haut. Calmet, Histoire de Lorraine, t. II, pl. 10, n°s 67, 68.

1415.
Octobre 25.

Monnaie du même. Petite pl. grav. sur bois. Ordonnance, etc. Anvers, 1633, feuillet P. 5.

Quatre monnaies du même. Partie de deux pl. in-8 en haut., lithogr. Den Duyts, n°s 73 à 76, pl. 9, n° 68, pl. 10, n°s 69, 70, 71, p. 23, 24.

Huit monnaies du même. Chiys, pl. 13.

Sceau de Philippe de Bourgogne, comte de Nevers, de Rethel et de Donzi. Partie d'une pl. in-fol. en haut. Wrée, la Généalogie des comtes de Flandre, pl. 118 c, Preuves 2, p. 304.

> Il fut tué à la bataille d'Azincourt.

Deux monnaies d'Édouard III, duc de Bar. Partie d'une pl. in-4 en haut. De Saulcy, Recherches sur les monnaies des comtes et ducs de Bar, pl. 6, n°s 8, 9.

> Même note.

Figure de Jean, comte de Roucy et de Braine, en marbre blanc, sur son tombeau, à Saint-Yved de Braine. Dessin in-fol. en haut. Gaignières, t. V, 59. = Dessin in-8, Recueil Gaignières à Oxford, t. VI, f. 86. = Partie d'une pl. in-fol. en larg. Montfaucon, t. III, pl. 36, n° 1. = Partie d'une pl. in-fol. en haut. Beaunier et Rathier, pl. 161.

> Même note.

Figure de Charles de Montagu, seigneur de Marcoussy, fils de Jean de Montagu, surintendant des finances,

1415.
Octobre 25.

sur un vitrail, dans la chapelle du château de Marcoussy. Miniature in-fol. en haut. Gaignières, t. V, 66.

Même note.

Figure du même. Partie d'une pl. in-fol. en larg. Montfaucon, t. III, pl. 36, n° 5.

Montfaucon ne dit pas où était ce monument.

Épées, flèches, lances, crochets de guerre, éperons, fers de cheval, trouvés sur les champs de bataille de Crécy (1346) et d'Azincourt (1415). Musée de l'artillerie, de Saulcy, n°s 73 à 77, 79, 81, 85.

Vitre représentant Jehan de Montagu, archevesque de Sens, la dernière, du côté de l'évangile, au-dessus des chaires des religieux, dans l'église des Célestins de Marcoussy. Dessin in-4, Recueil Gaignières à Oxford, t. III, f. 81.

Décemb. 18.

Figure de Louis, dauphin, duc de Guyenne, dauphin de Viennois, fils de Charles VI, à la porte de la Bastille, du côté du faubourg Saint-Antoine. Partie d'une pl. in-4 en haut. Millin, Antiquités nationales, t. I, n° I, pl. 4, n° 1.

Sceau et contre-sceau du même. Partie d'une pl. in-fol. en haut. Wrée, la Généalogie des comtes de Flandres, p. 122 *a*, Preuves 2, p. 344.

Sept monnaies du même. Partie d'une pl. in-4 en haut. Morin, Numismatique féodale du Dauphiné, pl. 15, n°s 1 à 7, p. 214 et suiv.

Ces monnaies sont placées à Louis, fils de Charles VI; mais est incertain si elles doivent être attribuées a ce prince ou bien à Louis, fils de Charles VII (Louis XI).

Monnaie du même. Partie d'une pl. in-4 en haut. Idem, pl. 23, n° 4, supplément, p. 390.

1415. Décemb. 18.

Même note.

Portrait de Dinus de Rapondis. Dessin in-4 en haut. Mémoires pour servir à l'histoire des ducs de Bourgogne, J. du Tilliot. Manuscrit de la Bibliothèque de l'Arsenal, à la page 23.

1415.

> Dine Raponde, marchand et bourgeois de Paris, fut chargé par le duc de Bourgogne de traiter pour la rançon du duc de Nevers à Venise, en novembre 1397. Il mourut à Bruges en 1415.

Sceau de Jean de Saint-Léon, évêque de Vannes. Pl. de la grandeur de l'original, grav. sur bois. Nouveau Traité de diplomatique, t. IV, p. 62.

> Ce sceau épiscopal est le cxviie de la planche vie placée à la fin du second tome des mémoires, pour servir de preuves à l'histoire ecclésiastique et civile de Bretagne, par dom H. Morice.
>
> Il n'y a pas eu d'évêque de Vannes portant ce nom.

Monnaie d'or frappée en Normandie par Henri V, roi d'Angleterre. Petite pl. grav. sur bois. Revue archéologique, 1848, p. 258, dans le texte.

Monnaie de Jacques de Bourbon, roi de Naples. Petite pl. grav. sur bois. Mémoires de la Société impériale des antiquaires de France, t. XXII, 3e série, t. II, 1855, A. Duchalais, p. 180, dans le texte.

> Jacques de Bourbon, comte de La Marche, épousa le 10 août 1415 Jeanne II, reine de Naples, dite Jeannelle. Il prit le titre de roi, et tint en prison la reine, dont la conduite avait été peu régulière. Elle fut délivrée par les Napolitains, le 13 septembre 1416. Jeanne, ayant recouvré son autorité,

1415. fit, à son tour, enfermer son mari; il fut mis en liberté le 15 juin 1419, se rendit en France, et mourut à Besançon, en 1438.

Cette monnaie a été attribuée par Lelewel à Jacques ou Jayme II, roi d'Aragon (1291-1327).

Deux monnaies de Jean XXIII (Balthasar Cossa), pape, frappées à Avignon. Partie d'une pl. lithogr., in-8 en haut. Revue numismatique, 1839, E. Cartier, pl. 11, n°s 10, 11, p. 267.

Il abdiqua en 1415, et mourut le 18 octobre 1417, à Recanati.

1415? La Bible hystoriaus ou les hystoires escolastres, traduction de Guyart des Moulins. Manuscrit sur vélin, du xv^e siècle, in-fol. Bibliothèque impériale, Manuscrits, ancien fonds français, n° 6820, ancien n° 773. Ce volume contient :

Jésus-Christ ou un saint personnage assis; de chaque côté deux anges. Miniature in-4 en larg., au feuillet 1, recto.

Un grand nombre de miniatures représentant des sujets de la Bible. Petites pièces de diverses grandeurs, dans le texte.

Ces miniatures sont fort curieuses, et offrent des particularités remarquables. Leur conservation est très-bonne.
Ce manuscrit n'est que le premier volume de l'exemplaire.
Il a fait partie de la Bibliothèque de Bloys.

Figure d'après une miniature de ce manuscrit. Pl. in-8 en haut., sans bords, grav. sur bois. Lacroix, le Moyen âge et la Renaissance, t. III, Vie privée, 13, dans le texte.

Le liure de l'Arbre des batailles fait par le prieur de Sallon 1415? en Prouuence, docteur en droit, lequel il enuoia au roy de Frāce Charles le Qūit. Manuscrit sur vélin, du xve siècle, petit in-fol., veau marbré. Bibliothèque impériale, Manuscrits, ancien fonds français, n° 7449. Ce volume contient :

Miniature représentant le roi Charles V assis sur son trône, entouré de divers personnages, auquel l'auteur, un genou en terre, offre son livre. Pièce in-12 en larg., étroite, ceintrée par le haut; au-dessous le commencement du texte; le tout dans une bordure d'ornements, petit in-fol. en haut., au feuillet 6, recto.

Miniature représentant un arbre à trois branches de chaque côté; sur ces branches et au-dessous, sont disposées de nombreuses files de guerriers peints en camaïeu. Pièce in-12 en larg., au feuillet 7, recto. Ornements.

> Ces miniatures sont d'un travail très-fin, et curieuses sous le rapport des vêtements. La conservation est belle.
>
> On lit à la fin du volume : « Ce liure est au duc de Bourbon, signé Jehan. »

La somme Leroy. Manuscrit de l'année 1415, in-..... Bibliothèque des ducs de Bourgogne, n° 11041, Marchal, t. I, p. 221. Ce volume contient :

Des miniatures.

Canon trouvé par un pêcheur sur un banc de sable, à trois lieues en mer, près de Calais, le 1er juillet 1827. Partie d'une pl. in-8 en haut., lithogr. Mémoires de la Société des antiquaires de la Morinie, t. I, à la page 240.

1415 ?

Diverses opinions ont été émises sur l'époque à laquelle ce canon a été submergé. On a indiqué le siége de Boulogne par Henri VIII, en 1544, le retour des troupes anglaises après la bataille de Crécy, en 1346, le voyage d'Henry V de Calais à Douvres après la bataille d'Azincourt, en 1415. Cette dernière hypothèse paraît la plus probable.

Quoi qu'il en soit, aucun autre canon aussi ancien n'existe ni en France ni en Angleterre; et on peut le regarder, dit un journal anglais (*Register of arts et journal and patent inventions*, 30 janvier 1828), comme *le père de l'artillerie et le plus vieux canon de toute l'Europe.*

Peu après sa découverte, ce canon fut examiné avec soin, et il se trouva qu'il était encore chargé.

La personne qui l'avait acheté au patron du bateau de pêche qui l'avait trouvé, ayant fait connaître son désir de le vendre, le conservateur du Musée d'artillerie de Paris en offrit inutilement 400 francs. En août 1829, il fut cédé pour 1200 francs à lord Middleton, qui le fit transporter en Angleterre.

Ordre de...... (ordo lupuli), institué par Jean sans Peur, duc de Bourgogne. Pl. in-8 en haut. Chifflet, Lilium francorum veritate historica botanica et heraldica illustratum, p. 80, dans le texte.

1416.

1416.
Janvier.

Monument pour Simon, abbé de l'abbaye de Perseigne, représentant le crucifiement, la sainte Vierge, saint Jean et deux abbés, en relief, contre le mur, dans le chapitre de l'abbaye de Perseigne. Dessin in-16, carré, Recueil Gaignières à Oxford, t. VIII, f. 103.

Avril 4..

Figure de Jean de France, duc de Touraine et de Berry, comte de Poitou, fils de Charles VI, à la porte de la Bastille, du côté du faubourg Saint-Antoine. Partie

d'une pl. in-4 en haut. Millin, Antiquités nationales, t. I, n° 1, pl. 4, n° 2.

1416. Avril 4.

Tombe de Jean Arnaud, évêque de Sarlat, en pierre, à gauche, au fond du chapitre, près les bans, aux Cordeliers de Paris. Dessin in-fol. en haut. Bibliothèque impériale, Manuscrits, boîtes de l'ordre du Saint-Esprit. Arnauld.

Mai 6.

Statue couchée de Jean de France, duc de Berry, troisième fils du roi Jean, dans la cathédrale de Bourges. Moulage en plâtre, Musée de Versailles, n° 1275.

Juin 15.

Portrait du même, d'après une miniature du manuscrit des hommages du comté de Clermont en Beauvoisis, à la Chambre des comptes de Paris. Miniature in-fol. en haut. Gaignières, t. V, 14. = Partie d'une pl. in-fol. en larg. Montfaucon, t. III, pl. 28, n° 3.

Portrait en pied du même, d'après une miniature d'une paire d'heures faites pour lui, fol. 97. Miniature in-fol. en haut. Gaignières, t. V, 13. = Partie d'une pl. in-fol. en larg. Montfaucon, t. III, pl. 28, n° 2.

 La table du recueil de Gaignières, donnée dans la bibliothèque historique de Le Long, porte par erreur le 15 janvier.

Portrait à mi-corps du même, d'après un pastel du temps. Dessin in-fol. en haut. Gaignières, t. V, 15. = Partie d'une pl. in-fol. en larg. Montfaucon, t. III, pl. 28, n° 1. = Partie d'une pl. in-fol. en larg. Beaunier et Rathier, pl. 163.

Tableau en broderie d'or et d'argent représentant Jean de France, duc de Berry, troisième fils du roi Jean

1416.
Juin 15.

et Jeanne d'Armagnac sa première femme, représentés à genoux, ayant derrière eux leurs deux fils et leurs deux filles; tableau placé dans l'église cathédrale de Chartres, à laquelle il avait été donné par le duc de Berry. Deux dessins color., in-fol. en haut. Gaignières, t. V, 16, 17. = Partie d'une pl. in-fol. en larg. Montfaucon, t. III, pl. 28, n° 4. = Partie d'une pl. in-fol. en haut. Idem, t. III, pl. 28, n° 5. = Partie d'une pl. in-fol. magno en haut. Al. Lenoir, Monuments des arts libéraux, etc., pl. 36, p. 41.

Sceau de Jean de France, duc de Berry et d'Auvergne, comte de Poitou, fils du roi Jean. Partie d'une pl. in-fol. en haut. Trésor de numismatique et de glyptique, Sceaux des grands feudataires de la couronne de France, pl. 4, n° 1.

Sceau du même. Pl. in-8 en haut., pl. 139. Revue archéologique, A. Leleux, 1850, L. Douet-d'Arcq, à la page 158.

Monnaie du même. Partie d'une pl. in-4 en haut. Tobiesen Duby, Monnoies des barons, pl. 52, n° 2. Voy. t. II, p. 223.

Deux monnaies du même. Partie d'une pl. in-4 en haut. Pierquin de Gembloux, Histoire monétaire et philologique du Berry, pl. 3, n°s 15, 16.

Monnaie du même. Partie d'une pl. in-4 en haut. Morin, numismatique féodale du Dauphiné, pl. 15, n° 8, p. 223.

Août 20.

Tombe de Jehan de Kernezen de Leon en Bretaigne, grand escuyer du duc de Bourgogne, au pied des

marches du sanctuaire de l'église de Saint-Yves, à Paris. Dessin in-fol. en haut. Bibliothèque impériale, Manuscrits, boîtes de l'ordre du Saint-Esprit, Kernezen. — 1416. Août 20.

Tombe de Joannes de Arsounalle (Jean d'Arsouval), évêque de Châlons-sur-Saône ou de Langres, en métal jaune, près le grand autel, du costé de l'évangile, dans le sanctuaire de l'église des Chartreux de Paris. Dessin grand in-8, Recueil Gaignières à Oxford, t. XI, f. 97. — Août 27.

Histoire ancienne de la Grèce, par J. de Courcy. Manuscrit sur vélin du xv⁰ siècle, in-fol., veau brun. Bibliothèque impériale, Supplément français, n° 2301. Ce volume contient : Trois miniatures représentant des constructions de villes et l'entrevue d'une princesse et de princes à cheval; ces compositions offrent de nombreux personnages. Pièces in-4 en larg.; au-dessous le commencement d'un des livres; le tout dans de riches bordures, in-fol. en tête de chacun des trois livres. — 1416.

Ces miniatures, d'un bon travail, offrent beaucoup d'intérêt pour les vêtements et accessoires divers; ce sont trois belles peintures. La conservation est belle.
Sur la reliure est le chiffre de Henri II et les croissants.

Chroniques contenant l'histoire sacrée et profane, depuis le déluge jusqu'à l'histoire d'Esther, par Jean de Courcy. Manuscrit sur vélin, in-fol., veau brun. Bibliothèque de l'Arsenal, Manuscrits français, histoire, 32. Ce manuscrit contient :
Une miniature représentant la construction de l'arche de Noé; la page entourée d'une bordure, in-4 en larg., au recto du premier feuillet.

1416.
Cet ouvrage devait contenir six livres, mais le manuscrit n'en contient que quatre.

Deux feuillets manquant ont été sans doute enlevés à cause des miniatures qui s'y trouvaient.

Celle qui subsiste au premier feuillet est mal conservée.

Sceau de la ville de Paris. Partie d'une pl. in-fol. en haut. Calliat, Hôtel de Ville de Paris, à la fin de la Ire partie.

Sceau de la ville de Paris. Partie d'une pl. in-fol. en haut. Le Roux de Lincy, Histoire de l'Hôtel de Ville de Paris, à la page 148.

1416? Tombeau d'Anne, dauphine d'Auvergne et comtesse de Foretz, femme de Louis, IIe du nom, duc de Bourbon et de son mari, au prieuré de Souvigny en Bourbonnois. Pl. in-fol. en larg. Baluze, Histoire généalogique de la maison d'Auvergne, t. I, à la page 205. = Partie d'une pl. in-fol. en haut. Montfaucon, t. III, pl. 33, n° 3. = Moulage en plâtre, Musée de Versailles, n° 1277.

On ignore la date précise de la mort de cette princesse. Elle fit son testament le 19 septembre 1416, et mourut postérieurement au 25 octobre 1416. Je la place à la fin de cette année.

Portrait de la même, d'après une miniature du livre manuscrit des hommages du comté de Clermont en Beauvoisis. Miniature in-fol. en haut. Gaignières, t. V, 29.

Portrait en pied de la même, avec une demoiselle portant la queue de sa robe, d'après une miniature du livre manuscrit des hommages du comté de Cler-

mont en Beauvoisis. Miniature in-fol. en haut. Gai- 1416?
gnières, t. V. 30. = Pl. in-fol. en haut. Beaunier et
Rathier, pl. 165.

Portrait en pied de la même, dans un manuscrit du
xvi^e siècle, de la Bibliothèque impériale. Partie d'une
pl. in-fol. en haut., lithogr. Achille Allier, l'Ancien
Bourbonnais, t. I, p. 514.

<small>L'auteur n'a pas donné une indication suffisante de ce manuscrit.</small>

1417.

Portrait en pied de Louis, duc d'Anjou, II^e du nom, 1417.
roi de Naples, de Sicile, de Jérusalem, d'Aragon, Avril 29.
comte de Provence, de Forcalquier et du Maine,
pastel du temps. Miniature in-fol. en haut. Gaigniè-
res, t. XI, 10. = Miniature in-fol. en haut. Idem,
t. XI, 11. = Partie d'une pl. in-fol. en haut. Mont-
faucon, t. III, pl. 27, n° 4.

Portrait du même. MF. f. (*M. Frosne*). Pl. in-12 en
haut. Ruffi, Histoire des comtes de Provence, p. 318,
dans le texte. = Même planche. Bouche, la Cho-
rographie — de Provence, t. II, p. 408, dans le
texte.

<small>Ce portrait est imaginaire.</small>

Sceaux du même. Pl. in-4 en larg. Ruffi, Histoire des
comtes de Provence, p. 318, dans le texte. = Même
planche. Bouche, la Chorographie — de Provence,
t. II, p. 440, dans le texte.

Cinq monnaies du même. Partie d'une pl. in-4 en haut.
Papon, Histoire générale de Provence, t. III, pl. 12,
n^{os} 1 à 5.

1417.
Avril 29.
Trois monnaies du même. Partie d'une pl. in-4 en haut. Tobiesen Duby, Monnoies des barons, pl. 98, n°s 4 à 6.

Cinq monnaies du même. Partie d'une pl. in-4 en haut. Saint-Vincens, Monnaies des comtes de Provence, pl. 8, n°s 1 à 5.

Monnaie du même. Partie d'une pl. in-fol. en haut. Trésor de numismatique et de glyptique, Histoire par les monuments de l'art monétaire chez les modernes, pl. 24, n° 13.

Mai 31. Cinq monnaies de Guillaume IV, comte de Hainaut et de Hollande, comme comte de Hainaut. Partie d'une pl. in-4 en haut. Tobiesen Duby, Monnoies des barons, pl. 87, n°s 2 à 6.

Monnaie du même. Partie d'une pl. lithogr., in-8 en haut. Revue numismatique, 1840, L. Deschamps, pl. 25, n° 3, p. 449.

Monnaie du même, frappée à Valenciennes. Partie d'une pl. in-8 en haut., lithogr. Den Duyts, n° 292, pl. D., n° 22, p. 110.

Douze monnaies du même. Pl. et partie d'une pl. lith., in-4 en haut. Chalon, Recherches sur les monnaies des comtes de Hainaut, pl. 18, 19, n°s 130 à 141, p. 91.

Monnaie du même. Partie d'une pl. in-4 en haut. Idem, Suppléments, pl. 3, n° 19, p. xxxvi.

Septembre 7. Portrait de Jean, seigneur de Rieux, maréchal de France. *Tiré du cabinet de M. le comte de Rieux.*

Hallé invenit. Dossier sculpsit. Pl. in-fol. en haut. Lobineau, Histoire de Bretagne, t. I, à la page 509. = Même pl. Morice, Histoire de Bretagne, t. I, à la page 438. 1417. Septembre 7.

Tombe de Jehan, abbé, dans la chapelle de Saint-Mathurin, à gauche du grand autel de l'église de l'abbaye de la Couture, au Mans. Dessin grand in-8, Recueil Gaignières à Oxford, t. VIII, f. 24. Septemb. 20.

Tombe de Joannes de Villanova, au bas de la nef, vers le bénitier, dans l'église de Saint-Yves de Paris. Dessin grand in-8, idem, t. X, f. 41. Septemb. 27.

La Bible historiale, traduction de Guyart des Moulins. Manuscrit sur vélin, du xv° siècle, in-fol., maroquin rouge. Bibliothèque impériale, Manuscrits, ancien fonds français, n° 6827. Ce volume contient : 1417.

Miniature représentant Dieu le Père assis ; aux angles les attributs des quatre évangélistes, in-4 en larg., au feuillet 1, recto, dans le texte.

Des miniatures représentant des sujets divers. Petites pièces, dans le texte.

> Ces miniatures sont curieuses par les détails qu'elles offrent. La conservation est très-bonne.
> Le volume porte à la fin la date de 1417 ; et : ce a été écrit à Chateaubriant. Il provient de l'ancienne bibliothèque Béthune, théologie, n° 6.

Monnaie de Jacqueline de Bavière, dauphine de Vienne, comtesse de Hainaut, de Hollande et de Zélande, frappée à Valenciennes. Partie d'une pl. in-8 en

1417. haut., lith., n° 29. Mémoires de la Société d'émulation de Cambrai, E. Tordeux, 1833, p. 202.

<blockquote>Cette princesse, privée de ses États, mourut, après beaucoup de vicissitudes, le 8 octobre 1436. Voir à cette date.</blockquote>

Deux monnaies de Marie, fille aînée de Raimond IV, princesse d'Orange (1393-1417), femme de Jean de Chalon, III° du nom de sa maison, baron d'Arlay. Partie d'une pl. in-4 en haut. Tobiesen Duby, Monnoies des barons, pl. 26, n°ˢ 11, 12.

Monnaie de la même. Partie d'une pl. in-4 en haut. Saint-Vincens, Monnaies des comtes de Provence, pl. 16, n°ˢ 13, 14.

<blockquote>Jean de Châlon III mourut le 4 décembre 1418.</blockquote>

Tombeau de Jehan de Vergey, mort 1417, Jehanne de Chailon sa femme, morte 1380, en pierre, à costé du chœur, du costé de l'évangile, dans la chapelle de Vergy, de l'église de l'abbaye de Thieulley. Manuscrit de Paliot à M. le président de Blaisy, t. II, p. 328. Dessin in-fol., Recueil Gaignières à Oxford, t. XIII, f. 99.

Monnaie de Benoît XIII (antipape), frappée dans le comtat Venaissin. Partie d'une pl. in-fol. en haut. Trésor de numismatique et de glyptique, Histoire par les monuments de l'art monétaire chez les modernes, pl. 16, n° 14.

<blockquote>Cette monnaie a été placée dans ce recueil à la date de 1417, pour rappeler la seconde condamnation de Benoît XIII. Voir à l'année 1409.</blockquote>

1418.

Monnaie de Guillaume II, comte de Namur. Partie d'une pl. in-8 en haut., lithogr. Den Duyts, n° 308, pl. G., n° 38, p. 120.	1418. Février 10.
Pierre tumulaire de Nicolas Flamel, provenant de l'ancienne église de Saint-Jacques-la-Boucherie. Au Musée de l'hôtel de Cluny, n° 92. = Pl. in-8 en haut., grav. sur bois. Revue archéologique, 1846, dans le texte, à la page 682.	Mars 22.
Nicolas Flamel et Pernelle sa femme, peinture à fresque, au Charnier des Innocents. Deux pl. in-8 en haut., grav. sur bois. Lacroix, le Moyen âge et la Renaissance, t. II, chimie, alchimie, 10, 11, dans le texte.	
Tombe de Guillaume de Nevers, mort 27 avril 1418; Marie, sa femme, morte 7 mars 1440, en pierre, à droite, dans le sanctuaire de l'église des Jacobins de Chartres. Dessin in-4, Recueil Gaignières à Oxford, t. XIV, f. 62.	Avril 27.
Vitre représentant Guillaume de Cantiers, évêque d'Évreux et autres figures, la cinquiesme, du costé de l'évangile, dans la nef de l'église de Notre-Dame d'Évreux. Dessin in-4, idem, t. V, f. 81.	Juin 12.
Tombeau de Marguerite de Poitiers, femme de Joffroy de Charny, seigneur de Montfort, et puis de Guitte de Noyers, seigneur de Vuetfale, à Dijon, aux Cordeliers, dans le chœur, près le balustre, du costé	Juillet 25.

1418.
Juillet 25.

de l'espitre. Dessin in-8 en haut., esquissé. Bibliothèque impériale, Manuscrits, boîtes de l'ordre du Saint-Esprit. Poitiers.

Septembre 2. Tombe d'Alix de Flin, femme d'Henri de Cherisey, seigneur de Cherisey et de Flin, à côté de son mari, mort le...... 1406, dans la chapelle de l'église de Cerisey, département de la Moselle. Pl. in-4 en haut., lithogr. Congrès archéologique de France, 1846, à la page 62.

Septemb. 25. Figure de Guillaume Hue, lieutenant au Mans de l'office de sénéchal et conseiller du roi de Sicile, sur sa tombe, à côté du chœur de l'église du séminaire du Mans. Dessin in-fol. en haut. Gaignières, t. V, 86. = Dessin grand in-8, Recueil Gaignières à Oxford, t. VII, f. 213.

Octobre 3. Figure de Girart de Bruyeres, notaire, secrétaire et garde des joyaux du roi, sur sa tombe, auprès des marches du grand autel de l'église des Bernardins de Paris. Dessin in-fol. en haut. Gaignières, t. V, 80. = Partie d'une pl. in-fol. en larg. Montfaucon, t. III, pl. 36, n° 6.

Tombe de Girart de Bruyeres, mort 3 octobre 1418, Katheline de....... Ysabiau de Ramecourt, mere de Girart, morte 4 juillet 1427, auprès des marches du grand autel, dans le chœur de l'église des Bernardins de Paris. Dessin grand in-fol., Recueil Gaignières à Oxford, t. II, f. 56.

Octobre 6. Tombe de Germanus Paillardi, en cuivre jaune, au côté droit du pulpitre, au milieu du chœur de l'église

des Célestins de Paris. Dessin grand in-8, idem, t. XII, f. 89. 1418. Octobre 6.

Figure de Marie de Rully, femme de Pierre des Essars, chevalier, garde de la prevosté de Paris, mort le. 1420? auprès de son mari, sur leur tombeau, à gauche du grand autel de l'église des Mathurins de Paris. Dessin in-fol. en haut. Gaignières, t. V, 75. = Partie d'une pl. in-fol. en haut. Montfaucon, t. III, pl. 17, n° 4. = Partie d'une pl. in-4 en haut. Millin, Antiquités nationales, t. III, n° xxxii, pl. 3, n° 4. Novemb. 28.

> Le texte de Montfaucon porte par erreur n° 3.
> Le texte de Millin porte par erreur planche 3 bis.
> Voir à l'année 1420?

Monnaie de Jean de Chalon, III° du nom de sa maison, baron d'Arlay, mari de Marie, fille de Raimond IV, princesse d'Orange, frappée comme prince d'Orange, dans le temps qu'il survécut à sa femme, morte en 1417. Partie d'une pl. in-4 en haut. Tobiesen Duby, Monnoies des barons, pl. 26, n° 13. Décemb. 4.

Deux monnaies du même. Partie d'une pl. lith., in-8 en haut. Revue numismatique, 1839, E. Cartier, pl. 5, n°ˢ 13, 14, p. 119.

Monnaie du même. Partie d'une pl. in-8 en haut. Revue numismatique, 1844, A. du Chalais, pl. 4, n° 5, p. 97.

Monnaie de Louis, seigneur de Piémont, prince titulaire d'Achaïe. Partie d'une pl. lith., in-4 en haut. Buchon, Recherches — quatrième croisade, pl. 3, Décembre 6.

1418.
Décembre 6.

n° 14, p. 300. = Idem, Nouvelles recherches, atlas, pl. 24, n° 14.

<small>A la table, par erreur, n° 15. — Le n° 14 y est indiqué comme une monnaie d'Amédée (V. Cibario) de Savoie, qui n'existe pas sur la planche 24.</small>

Décemb. 11. Tableau représentant Jésus-Christ détaché de la croix, soutenu par divers personnages, qui sont Guillaume III, soixante-troisième abbé de Saint-Germain des Prés, nommé en 1387, et mort en 1418, ses sœurs et autres figures inconnues, qui était conservé dans la sacristie de l'abbaye de Saint-Germain des Prés. Pl. in-8 en larg. Al. Lenoir, Musée des monuments français, t. III, pl. 92, n° 556.

1418. Tombeau de Pierre de Fontettes, abbé de Saint-Seine, dans le cœur de l'abbaye de Saint-Seine, devant le candélabre. Dessin in-fol. en haut. Bibliothèque impériale, Manuscrits, boîtes de l'ordre du Saint-Esprit. Fontettes.

<small>En bas : manuscrit de Paliot à M. de Blaisy, t. I, p. 470.</small>

Tombe de Robert Manger, premier président en la court de parlement, mort le jour de Noel 1418, et Symone Darries, sa femme, morte le 27 octobre 1420, en marbre blanc et noir, dans le chœur de l'église des Religieux Carmes de la place Maubert, devant le grand autel, à main gauche, et épitaphe. Deux dessins in-fol. et in-4 en haut. Recueil Gaignières, à la Bibliothèque Mazarine, n°ˢ 25, 26.

Figure de Jean de Vergy, seigneur de Fourans et de Chanlite, sénéchal de Bourgogne, à côté de sa

femme, Jeanne de Chailon, morte le...... 1424, 1418.
sur leur tombeau, dans l'église de l'abbaye de Tulley
en Franche-Comté. Partie d'une pl. in-fol. en haut.
Plancher, Histoire de Bourgogne, t. II, à la
page 343.

Médaille servant de signe de reconnaissance au parti
des Armagnacs ou du Dauphin, depuis Charles VII,
en plomb. Partie d'une pl. lithogr., in-8 en haut.
Rigollot, Monnaies — des innocents et des fous,
pl. 2, n° 1.

Médaille servant de signe de reconnaissance au parti
des Bourguignons, en plomb. Partie d'une pl. lith.,
in-8 en haut. Idem, pl. 2, n° 2.

1419.

Tombe de Jehan de Sainct Verrain, chanoine, en pierre, 1419.
sous le tronc, dans la croisée à gauche, dans l'église Février 5.
de Notre-Dame de Paris. Dessin grand in-8, Recueil
Gaignières à Oxford, t. IX, f. 34.

Trois monnaies de Louis II de Poitiers, comte de Va- Juillet 4.
lentinois. Partie d'une pl. in-8 en haut. Rousset,
Mémoire sur les Monnaies du Valentinois, pl. 2,
n°ˢ 2, 3, 4, p. 22.

Figure de Poincinet de Juvigny, escuyer, seigneur de Juillet 10.
Mairei, sur sa tombe, devant les balustres de la cha-
pelle du Rosaire, dans l'église des Jacobins de Chaa-
lons. Dessin in-fol. en haut. Gaignières, t. V, 67. =
Partie d'une pl. in-fol. en haut. Beaunier et Rathier,
pl. 167.

1419.
Juillet 10.

Tombe de Poincinet de Juvigny, mort 10 juillet 1419, demoiselle Nichole de la Boutilliere, sa femme, morte 22 décembre 1421, devant le balustre de la chapelle du Rosaire, dans l'église des Jacobins de Chaalons. Dessin in-fol., Recueil Gaignières à Oxford, t. XIII, f. 37.

Août 8.

Portrait de Pierre Dailly à mi-corps, tourné à droite, ayant les deux mains sur un livre; derrière lui est suspendu son chapeau de cardinal. Pl. petit in-4 en haut. Thevet, Pourtraits, etc., 1584, à la page 508, dans le texte.

Août 13.

Trois monnaies de Louis, cardinal, duc de Bar. Partie d'une pl. in-4 en haut. De Saulcy, Recherches sur les monnaies des comtes et ducs de Bar, pl. 7, nos 6 à 8.

Louis, cardinal, évêque de Châlons-sur-Marne, duc de Bar, se démit de cette principauté le 13 août 1419, en faveur de René d'Anjou son petit-neveu. Il fut nommé évêque de Verdun en 1420, et mourut le 23 juin 1430. Il était en même temps évêque de Châlons-sur-Marne, de Poitiers, de Langres et de Porto.

Septemb. 10.

Tombeau de Jean sans Peur, duc de Bourgogne, et de Marguerite de Bavière, sa femme, dans l'église des Chartreux de Dijon. *A. Maisonneuve sculp.* Pl. in-fol. en larg. Plancher, Histoire de Bourgogne, t. III, à la page 526. = Pl. in-4 en larg. Description générale et particulière de la France (de Laborde, etc.), t. VIII, pl. 34. = Partie d'une pl. in-4 en haut. De Jolimont, Description — de Dijon, à la page 47. Cette planche n'est pas numérotée, et paraît ne pas faire partie de l'ouvrage. = Pl. lithogr. et color.,

in-fol. m° en haut. Du Sommerard, les Arts au moyen âge, album, 2ᵉ série, pl. 17. = Moulage en plâtre, Musée de Versailles, n° 1278.

1419.
Septemb. 10.

<blockquote>Ce tombeau a été transporté au Musée de la ville de Dijon.</blockquote>

Portrait du même, en buste, tourné à droite, avec un bonnet. Pl. in-12 en haut; au-dessus et au-dessous le nom en latin et en français, en caractères imprimés. Tabourot, Icones, etc., feuillet 9.

<blockquote>L'auteur dit que ce portrait se voyait dans la chartreuse de Dijon.</blockquote>

Portrait du même, tiré sur un tableau des Chartreux en 1723. *A. Humblot delinea. Flipart sculp.* Pl. in-fol. en haut. Plancher, Histoire de Bourgogne, t. III, à la page 211.

Portrait du même, tableau du temps de la collection Van Etten. Miniature in-fol. en haut. Gaignières, t. XI, 26. = Partie d'une pl. in-fol. en larg. Montfaucon, t. III, pl. 30, troisième partie, n° 2. = Partie d'une pl. in-fol. en larg. Beaunier et Rathier, pl. 163.

Portrait du même. Dessin in-4 en haut. Mémoires pour servir à l'histoire des ducs de Bourgogne, J. du Tilliot, manuscrit de la Bibliothèque de l'Arsenal, à la page 90.

Portrait du même, tableau de la collection de Mlle de Montpensier, au château d'Eu; copié par M. Albrier. Musée de Versailles, n° 3914.

Portrait du même, en buste, tourné à droite. *Moncornet ex.* Estampe in-8 en haut.

1419.
Septemb. 10.

Portrait du même, en pied, tourné à gauche; en bas, à gauche, monogramme composé des lettres P. S.; en haut, fol. 2. Estampe in-4 en haut.

Crâne de Jean sans Peur, duc de Bourgogne, tel qu'il s'est trouvé lors de l'exhumation qui eut lieu dans l'église souterraine de Saint-Bénigne de Dijon, en 1841, et des examens qui s'en suivirent. Pl. in-4 en haut., lithogr. Mémoires de la commission des antiquités du département de la Côte-d'Or. Henri Baudot, t. I, 1838, etc., p. 389, etc. = Pl. in-8 en haut., lith. Clerc, Essai sur l'histoire de la Franche-Comté, t. II, à la page 372.

Quatre sceaux et deux contre-sceaux du même. Petites pl. Wree, Sigilla comitum Flandriæ, p. 71, 72, 73, dans le texte.

Sceau du même. Partie d'une pl. in-fol. en haut. Wree, la généalogie des comtes de Flandre, p. 150 c, texte 149.

Sceau du même. Dessin in-4 en haut. Mémoires pour servir à l'histoire des ducs de Bourgogne, J. du Tilliot, manuscrit de la Bibliothèque de l'Arsenal, à la page 90.

Sceau du même. Partie d'une pl. in-4 en haut. (de Migieu), Recueil des sceaux du moyen âge, pl. 5, n° 1.

Deux sceaux du même. Partie d'une pl. in-fol. en haut. Trésor de numismatique et de glyptique, Sceaux des grands feudataires de la couronne de France, pl. 15, nos 1, 2.

Sceau du même. Pl. in-12 ronde, grav. sur bois. Mo- 1419.
rellet, le Nivernois, t. I, p. 39, dans le texte. Septemb. 10.

Monnaie du même. Petite pl. Jurain, Histoire — d'Aussone, p. 61, dans le texte.

Monnaie du même. Partie d'une pl. in-4 en haut. (De Migieu), Recueil des sceaux du moyen âge, pl. 1**, n° 8.

Neuf monnaies du même. Partie de deux pl. in-4 en haut. Tobiesen Duby, Monnoies des barons, pl. 52, nos 3 à 10, pl. 53, n° 1.

Monnaie du même. Partie d'une pl. in-fol. en haut. Trésor de numismatique et de glyptique, Histoire par les monuments de l'art monétaire chez les modernes, pl. 21, n° 1 (texte, n° 3).

Monnaie d'Alost, que l'on peut attribuer à Jean sans Peur, duc de Bourgogne. Petite pl. grav. sur bois. Revue numismatique, 1840, Ad. de Longpérier, p. 154, dans le texte.

Monnaie de Jean sans Peur, duc de Bourgogne, frappée à Auxonne. Partie d'une pl. lithogr., in-8 en haut. Revue numismatique, 1841, E. Cartier, pl. 19, n° 9, p. 363 (texte, pl. 18 par erreur.)

Monnaie dite engrogne du même. Petite pl. grav. sur bois. Idem, 1845, Ph. Mantellier, p. 52, dans le texte.

Six monnaies du même. Pl. et partie d'une pl. in-8 en haut., lithogr. Den Duyts, nos 189 à 194, pl. ix, nos 54 à 57, pl. x, nos 59, 60, p. 69 à 71.

1419.
Septemb. 10.
Cinq monnaies du même. Partie d'une pl. lithogr., in-4 en haut. Barthélemy, Essai sur les monnaies des ducs de Bourgogne, pl. 5, n°s 5 à 9.

Monnaie qui est probablement du même. Partie d'une pl. in-8 en haut. Revue numismatique, 1849, J. Rouyer, pl. 4, n° 10. Le texte n'en parle pas.

Monnaie du même. Partie d'une pl. in-4 en haut. Poey d'Avant, pl. 19, n° 13, p. 298.

Octobre 13. Figure de Philippe de Harcourt, chevalier, seigneur de Montgommery et de Noyelles, premier chambellan de Charles VI, sur une table de cuivre placée sur son tombeau, dans l'église des Chartreux de Paris. Partie d'une pl. in-4 en larg. Millin, Antiquités nationales, t. V, n° LII, pl. 5, n° 7 (le texte porte par erreur pl. 6.)

Octobre 18. Figure de Jeannette, marchande à Paris, femme de Jaquet Dyche, couvreur de maisons, bourgeois de Paris, mort le. 1400, auprès de son mari, sur leur tombe, dans la nef de l'église de Saint-Yves, à Paris. Dessin in-fol. en haut. Gaignières, t. V, 95. = Partie d'une pl. in-4 en haut. Millin, Antiquités nationales, t. III, n° xxxvII, pl. 5, n° 4.

1419. Tombeau de Pierre de Foissy, seigneur de Chamesson, aux Cordeliers de Chastillon-sur-Seine, dans le chœur, du costé de l'évangile, contre les chaises des religieux. Dessin in-8 esquissé. Bibliothèque impériale, Manuscrits, boetes de l'ordre du Saint-Esprit. Foissy.

Diplome de Philippe le Bon, de l'an 1419, concernant l'église collégiale de Courtrai. Manuscrit in-. . . . Biblio-

thèque des ducs de Bourgogne, n° 9456, Marchal, t. III, p. 144. Ce diplome contient : 1419.

Des armoiries.

—

Méreau de Philippe le Bon, duc de Bourgogne, comte de Flandre et d'Artois, pour la Chambre des Comptes de Lille. Partie d'une pl. in-8 en haut. Revue numismatique, 1849, J. Rouyer, pl. 14, n° 7, p. 454.

Sceau de la cour du Viguier de Toulouse, à une charte de 1419. Partie d'une pl. in-fol. en haut. Trésor de numismatique et de glyptique, Sceaux des communes, communautés, évêques, abbés et barons, pl. 20, n° 9.

Monnaie de Louis II, comte de Valentinois. Partie d'une pl. lith., grand in-8 en haut. Revue de la numismatique française, 1837. Le marquis de Pina, pl. 4, n° 5, p. 105.

1420.

Vitre représentant Gerard de Montaigu, évêque de Paris, dans le chœur, du costé de l'évangile, la deuxième en deçà du jubé, au-dessus des chaires des religieux, dans l'église des Célestins de Marcoussy. Dessin in-4, Recueil Gaignières à Oxford, t. III, f. 77.

1420.
Septemb. 25.

Tombe de Pierre Gorremont, en pierre, devant la chapelle du Rosaire, dans la nef de l'église des Jacobins de Paris. Dessin in-8, idem, t. XI, f. 31.

Octobre 2.

Tombe de Jehan de Saulx, seigneur de Courtivron, chancelier de monseigneur de Bourgogne, mort au

Octobre.

1420.
Octobre.

mois d'octobre 1420, et de Perrete de Mairey, sa femme, morte au mois de mai 1423, au milieu du chœur de l'église du prieuré du quartier, près Chastillon. Dessin in-fol. en haut. Bibliothèque impériale, Manuscrits, boîtes de l'ordre du Saint-Esprit. Saulx. = Partie d'une pl. in-fol. en haut. Plancher, Histoire de Bourgogne, t. II, à la page 31.

1420.

Tombeau de Philippe d'Orléans, comte de Vertus, fils de Louis, duc d'Orléans et de Valentine de Milan, aux Célestins de Paris. Pl. in-8 en haut., grav. sur bois. Rabel, les Antiquitez et Singularitez de Paris, fol. 80, verso, dans le texte. = Même pl. Du Breul, les Antiquitez et choses plus remarquables de Paris, fol. 364, dans le texte. = Pl. in-4 en haut. Millin, Antiquités nationales, t. I, n° III, pl. 15. = Pl. in-8 en haut. Al. Lenoir, Musée des monuments français, t. II, pl. 75, n° 80. = Partie d'une pl. in-fol. max° en larg. Albert Lenoir, Statistique monumentale de Paris, livrais. 10, pl. 6.

<small>Ce prince mourut en 1420. On ne connaît pas la date précise.</small>

Portrait du même, à genoux, vitrail aux Célestins de Paris. Partie d'une pl. in-4 en haut. Millin, Antiquités nationales, t. I, n° III, pl. 19, n° 5.

<small>Ce portrait a été fait sous François 1er en 1540, en remplacement de celui du temps, détruit par une explosion de la tour de Billy, arrivée le 19 juillet 1538.</small>

Sceau et contre-sceau du Châtelet de Paris, de 1397 à 1420. Partie d'une pl. in-8 en haut. Revue archéologique, A. Leleux, 1852, pl. 201, n° 8, 8 bis. Edmond Dupont, à la page 541.

Tableau votif de la Société des Palinods ou du Puy de 1420.
l'Immaculée conception. Pl. lith. et color., in-fol.
m° en haut. Du Sommerard, les Arts au moyen âge,
album, 6ᵉ série, pl. 15.

La Bible hystoriaux ou les hystoires escolastres, par Guiart 1420?
des Moulins. Manuscrit sur vélin, de la fin du xivᵉ siècle
ou du xvᵉ, in-fol. magno, veau fauve. Bibliothèque im-
périale, Manuscrits, fonds de Sorbonne, n° 462. Ce
volume contient :

Miniature représentant un prélat assis, auquel l'auteur
à genoux offre son livre. Pièce in-12 en haut., au
commencement du prologue.

Miniature représentant deux édifices dans lesquels sont
des personnages dans diverses occupations. Pièce
in-4 carrée; au-dessous le commencement du texte;
le tout dans une bordure d'ornements, in-fol. en
haut., au feuillet 1 du texte recto.

Des miniatures représentant des sujets divers de l'Écri-
ture Sainte, la création, réunions de personnages,
scènes de guerre, etc. Pièces de diverses grandeurs,
dans le texte.

 Ces miniatures, d'un bon travail, offrent de l'intérêt pour
des détails de vêtements, ameublements et arrangements inté-
rieurs. La conservation est très-belle.

La legende dorée. Manuscrit sur vélin, du commencement
du xvᵉ siècle, in-fol., maroquin rouge. Bibliothèque im-
périale, Manuscrits, supplément français, n° 45. Ce vo-
lume contient :

Miniature représentant un religieux écrivant dans son
cabinet. Pièce in-4 carrée; au-dessous le commen-

1420 ?

cement du texte; le tout dans une bordure d'ornements avec armoiries. In-fol., au feuillet 1, recto.

Un grand nombre de miniatures représentant des sujets des vies des saints. Pièce grand in-12, dans le texte. Bordures.

> Miniatures de bon travail; on y trouve des particularités intéressantes pour les vêtements, ameublements et accessoires La conservation est belle.
>
> Sur la reliure est l'indication que ce livre était de la bibliothèque de M. le marquis de la Vievville.

La Cité de Dieu de saint Augustin, traduit par Raoul de Praelles pour Charles V, en 1375. Manuscrit sur vélin, du commencement du xve siècle, in-fol. max°, 2 volumes, maroquin rouge. Bibliothèque impériale, Manuscrits, ancien fonds français, n° 6715^2, 6715^3, Colbert, nos 265, 266. Ce manuscrit contient :

1er volume.

Miniature représentant l'auteur à genoux, offrant son livre à Charles V assis sur une chaise; trois autres personnages sont debout. Petite pièce carrée, au feuillet 1, recto, dans le texte.

Miniature représentant la cité de Dieu; sur le devant quelques hommes sortent de terre et sont saisis par des diables. Pièce in-4; au-dessous le commencement du texte; le tout dans une bordure d'ornements. In-fol. max° en haut., au feuillet 3, recto, dans le texte.

Quelques miniatures représentant des sujets religieux, mystiques et autres. Petites pièces, dans le texte.

2ᵉ volume.

Miniature représentant Jésus – Christ entre la sainte Vierge et saint Joseph. Des petits hommes nus sortent de leurs tombes; aux coins les symboles des quatre évangélistes. Pièce in-4 carrée; au-dessous le commencement du texte; le tout dans une bordure d'ornements. In-fol. max° en haut., au feuillet 1, recto, dans le texte.

1420?

Quelques miniatures comme celles du premier volume.

> Ces miniatures, assez finement exécutées, sont curieuses pour des détails de vêtements et d'usages du temps. Leur conservation est belle.

Officium ecclesiasticum, calendrier latin. Manuscrit sur vélin, du commencement du xvᵉ siècle, in-fol., veau brun. Bibliothèque de l'Arsenal, Manuscrits latin, théologie, n° 123ᶜ. Ce volume contient :

Douze médaillons ronds représentant des compositions de un ou deux personnages. Petites pièces au bas du calendrier.

Quelques lettres initiales peintes représentant des sujets de l'Histoire Sainte et religieux. Petites pièces, dans le texte. Musique notée.

> Miniatures d'exécution fine, mais de peu d'intérêt. La conservation est médiocre.

Le livre des propriétés des choses, translaté de latin en francois par le commandement du roy Charles le Quint, par maistre Jehan de Corbichon. Manuscrit sur vélin, du commencement du xvᵉ siècle, in-fol., maroquin rouge.

1420 ?

Bibliothèque impériale, Manuscrits, ancien fonds français, n° 6869, ancien n° 549. Ce volume contient :

Miniature divisée en quatre compartiments, représentant trois sujets de la création, et l'auteur à genoux, offrant son livre à Charles V. In-4 en larg., au feuillet 1 de l'ouvrage, recto, dans le texte.

<small>Cette miniature, d'un travail assez fin, offre quelque intérêt pour des détails de vêtements. La conservation est bonne.</small>

Le pelerinage de la vie humaine. — Le pelerinage de l'ame. — Le pelerinage de Jesus-Christ, en vers, par Guillaume de Guilleville. Manuscrit sur vélin, du commencement du xv^e siècle, petit in-fol., veau brun. Bibliothèque impériale, Manuscrits, Supplément français, n° 332. Ce volume contient :

Miniatures représentant des sujets relatifs à ces poésies, compositions d'un petit nombre de personnages ; elles sont terminées seulement en partie. Petites pièces dans le texte du premier ouvrage.

Miniature divisée en quatre compartiments, représentant des sujets relatifs à ces poésies. Pièce in-4 carrée en tête du second ouvrage.

Miniatures représentant des sujets relatifs à ces poésies, compositions d'un petit nombre de personnages ; elles sont terminées seulement en partie. Petites pièces dans le texte des second et troisième ouvrages.

<small>Ces miniatures, d'un travail peu remarquable, offrent de l'intérêt pour des détails de vêtements et ameublements. La conservation est médiocre.</small>

Le instruction dun jeune prince pour se bien gouuerner enus Dieu et le monde ; ouvrage relatif à Ollerich, roi

de Norvege, qui regna en 1231, et à Rodolphe son fils. 1420 ?
Manuscrit sur vélin, du commencement du xv⁰ siècle,
in-4, parchemin. Bibliothèque Sainte-Geneviève, R. f. 17.
Ce volume contient :

Miniature représentant un homme couronné dans son
lit, un jeune homme et son gouverneur. Pièce in-8
en haut., dans une bordure de fleurs, en tête du texte.
Lettres peintes, ornementations.

> Cette miniature, de bon travail, est intéressante pour les
> vêtements. La conservation est médiocre.

L'ordre de chevalerie. — Le liure de Vegece, de lart de
cheualerie, leql noble prince Jehan, conte deu, fist trans-
later de latin en francois par mestre Jehan de Meun,
lan de lincarnation de Nns. mil deux (?) quatreving et
quatre. Manuscrit sur vélin, du commencement du
xv⁰ siècle, in-fol., velours vert. Bibliothèque de l'Ar-
senal, Manuscrits français, sciences et arts, n° 226. Ce
volume contient :

Miniature représentant un cavalier dans un champ,
auquel un religieux offre son livre. Pièce in-12 en
larg..; au-dessous le commencement d'une partie
du texte; le tout dans une bordure d'ornements et
armoiries. Au commencement du premier ouvrage.

Miniature représentant un prince sur son trône, entouré
de quelques personnages, auquel un religieux à ge-
noux offre son livre. Pièce idem, idem, au commen-
cement du second ouvrage.

> Ces deux miniatures, de peu d'intérêt sous le rapport de
> l'art, en présentent pour les vêtements des personnages. La
> conservation est médiocre.

1420 ? Sex Terenciane comedie. Manuscrit sur vélin, du commencement du xv° siècle, in-12, veau brun, mosaïque. Bibliothèque de l'Arsenal, Manuscrits latin, belles-lettres, n° 27. Ce volume contient :

Six miniatures représentant des scènes des comédies de Terence. Très-petites pièces carrées, dans le texte. Quelques ornementations et lettres peintes.

<small>Ces petites miniatures, de travail fin, offrent quelque intérêt pour des détails de vêtements. La conservation est bonne.</small>

Le roman de la Rose (commencé par Guillaume de Lorris et achevé par Jean de Meung), en vers. Manuscrit sur vélin, de la première partie du xv° siècle, petit in-fol., veau marbré. Bibliothèque impériale, Manuscrits, ancien fonds français, n° 7198. Ce volume contient :

Miniature représentant un homme dans son lit. Pièce in-16 en long., au commencement du texte.

<small>Miniature d'un travail ordinaire offrant peu d'intérêt. La conservation est bonne.
Ce manuscrit provient de l'ancienne Bibliothèque Mazarine.</small>

Histoires de la Genese, de Ninus, Semiramis, Thebes, Troye, Æneas, Alexandre, Hannibal, Jule Cesar et des Romains. Manuscrit sur vélin, de la première partie du xv° siècle, in-fol. magno, maroquin rouge. Bibliothèque impériale, Manuscrits, ancien fonds français, n° 6895, ancien n° 79. Ce volume contient :

Miniature représentant Jésus-Christ assis sur un trône, entouré des quatre évangélistes. Pièce in-4 carrée, au premier feuillet du texte, recto, dans le texte.

Quelques miniatures représentant des sujets historiques, combats, entrevues, etc. Petites pièces dans le texte.

Ces miniatures, d'un travail peu remarquable, n'offrent que peu d'intérêt historique quant aux costumes, armures, etc. La conservation n'est pas bonne.

1420?

Le Miroir historial. Manuscrit sur vélin, du xv^e siècle, in-fol. magno, maroquin rouge. Bibliothèque impériale, Manuscrits, ancien fonds français, n° 6732[2]; fonds de Baluse, n° 32. Ce volume contient :

Quelques miniatures ou plutôt dessins en couleur de bistre rehaussés en partie, représentant des sujets relatifs aux récits de l'ouvrage. Petites pièces dans le texte.

Ces dessins, peu remarquables sous le rapport du travail, n'offrent qu'un intérêt médiocre quant à ce qu'ils représentent, pour les costumes, armures, etc. La conservation est bonne.

Les histoires de Paul Orose. Manuscrit sur vélin, du commencement du xv^e siècle, in-fol. magno, veau brun. Bibliothèque impériale, Manuscrits, ancien fonds français, n° 6740[2], Colbert, 60. Ce volume contient :

Un grand nombre de miniatures représentant des sujets divers de l'histoire des divers peuples de l'antiquité, combats, scènes de mer, campements, conférences, rencontres; un accouchement par opération chirurgicale, scènes d'intérieurs, etc. Pièces de diverses grandeurs, dans le texte.

Miniatures d'un très-beau travail, offrant beaucoup de détails à remarquer sur les costumes, armures, détails d'intérieur, etc.

La conservation est très-belle. C'est un fort beau manuscrit.

Les hystoires romaines. — La fleur des histoires. Manuscrit sur vélin, du commencement du xv^e siècle, in-fol., veau

fauve. Bibliothèque impériale, Manuscrits, ancien fonds français, n° 7161. Ce volume contient :

Miniature représentant les portraits à mi-corps des six historiens Titus Livius, Orosius, Lucanus, Salustius, Suetonius et Leonardus Aretinus; ils sont dans six médaillons ronds avec une armoirie dans les intervalles. Pièce in-4 en larg., au commencement du texte.

Ces portraits imaginaires, sauf celui de L. Aretino, sont d'un bon travail, et offrent quelque intérêt. La conservation est bonne.

Ce manuscrit est placé convenablement vers l'année 1420; Leonardo Aretino mourut en 1444, âgé de soixante-quatorze ans.

Valere Maxime, traduit en francois par Simon de Hesdin et Nicolas de Gonesse. Manuscrit sur vélin, du commencement du xv° siècle, in-fol., veau brun. Bibliothèque impériale, Manuscrits, n° 6726³, Colbert, 131. Ce volume contient :

Quelques miniatures représentant des sujets relatifs aux récits de l'ouvrage; exécution, repas, guerriers, un homme et une femme sur un lit dans une attitude très-familière, et au-dessous un personnage assis qui fait trancher la tête à deux hommes. Pièces in-12 en haut., dans le texte.

Ces miniatures sont d'un travail peu remarquable, mais qui a cependant de la vérité. On y trouve quelques particularités intéressantes relativement aux vêtements et ameublements. La conservation est bonne.

Le livre de Valerius Maximus, translate de latin en francois par Simon de Hesdin et Nicolas de Gonesse. Manuscrit sur vélin, du commencement du xv° siècle, in-fol.

magno, 2 volumes, maroquin rouge. Bibliothèque impériale, Manuscrits, ancien fonds français, n° 6726³·³, 6726⁴, Colbert, 253, 254. Ce manuscrit contient :

1420?

Miniature divisée en deux compartiments; le premier représente l'auteur à genoux, offrant son livre au roi assis sur son trône, entouré de quelques personnages; le second, un personnage assis recevant des guerriers. Pièce in-4 en larg., au feuillet 1 du premier volume recto, dans le texte.

Quelques miniatures représentant des faits relatifs aux récits de l'ouvrage; réunions, personnage sur son trône, un homme et une femme sur des coussins, dans une attitude très-familière. Petites pièces, dans le texte.

> Miniatures d'un très-bon travail; elles ont de l'intérêt pour quelques détails de vêtements et d'ameublements. La conservation est fort belle.

Translation du livre de Valerius Maximus, lequel liure Charles le Quint par la grace de Dieu roy de France, fist mettre de latin en francois par maistre Symon de Hesdin, lan m. iij° lxxvj. Manuscrit du commencement du xv° siècle, in-fol. cartonné, dos de maroquin rouge. Bibliothèque impériale, Manuscrits, ancien fonds français, n° 6916. Ce volume contient :

Miniature représentant l'auteur à genoux, offrant son livre au roi qui est assis, entouré de trois autres personnages. Petite pièce carrée, au feuillet 1, recto.

Miniature représentant un roi assis sur son trône, de face; deux chevaliers sont assis de chaque côté, tenant une épée et une lance; sous les pieds de ces

1420 ? trois personnages sont un lion, un tigre et une licorne. Pièce in-4 carrée, au feuillet 3, recto.

Quelques miniatures représentant des sujets relatifs aux récits de l'ouvrage; combat, siége, réunions, exécutions, personnages dans une litière, scènes d'intérieurs. Pièces in-16 en larg. et en haut., dans le texte.

> Ces miniatures, peintes en partie en manière de camaïeux, sont d'un faire peu arrêté, mais qui a de la vérité. Elles offrent quelques détails intéressants sous le rapport des vêtements et accessoires. La conservation est belle.
> Ce manuscrit a appartenu aux comtes de Saint-Vallier; il provient de la bibliothèque de Gaston, duc d'Orléans, n° 15.

Valere Maxime, traduit en français par Simon de Hesdin et Nicole de Gonesse, qui termina cette translation en 1420. Manuscrit sur vélin et papier, du xv° siècle, in-fol., veau fauve. Bibliothèque de l'Arsenal, Manuscrits français, histoire, n° 889. Ce volume contient :

Miniature représentant l'auteur écrivant dans son cabinet. Pièce in-12 en haut.; au-dessous le commencement du texte; le tout dans une bordure d'ornements, fleurs avec armoiries, in-fol. en tête du livre 1er.

Six miniatures représentant des sujets relatifs aux récits de l'ouvrage; triomphe, réunions, audiences, morts, bain. Pièces in-12 en haut., au commencement des livres 2, 5, 6, 7, 8 et 9. Les feuilles sur lesquelles sont les miniatures sont en vélin.

> Miniatures de travail médiocre, mais intéressantes pour des détails de vêtements, ameublements et autres. La conservation est médiocre.

Jehan Boccace; des cas des nobles femmes, translate en francoys par Laurens de Premierfait. Manuscrit sur vélin, du commencement du xve siècle, in-fol., maroquin rouge. Bibliothèque impériale, Manuscrits, ancien fonds français, n° 6883. Ce volume contient :

1420?

Armoiries de la maison de Béthune, miniature in-fol. en haut., en tête du volume (postérieure à l'époque où le manuscrit fut fait).

Un grand nombre de miniatures représentant des sujets de l'ouvrage ; on voit dans la première Laurent de Premierfait à genoux, offrant son livre à un roi de France. In-12 en haut., dans le texte.

> Ces miniatures sont finement exécutées et fort remarquables pour les détails que l'on y trouve. Leur conservation est très-belle.
>
> La fin du volume porte que cette translation fut compilée le 15 avril 1409.
>
> Ce manuscrit a appartenu à Catherine d'Alençon, fille de Jean II, duc d'Alençon et de Marie d'Armagnac. Elle épousa en 1461 Guy XV, comte de Laval et de Montmort, et mourut en 1505.

Le liure des Cent nouuelles de Jehan Bocace de Certald ; à la fin : Cy fine le liure appelé Decameron, surnomme le price Galeot, qui contient cent nouuelles incomptees en dix jours, par sept dames et trois jouvenceaulx ; lequel liure inpieca tōvilla, et escrivi Jehan Boccace de Certald en langaige florentin, et qui nagueres a este translate premierement en latin, et secondement en francois. A Paris, en lostel de noble saige et honneste homme Bureau de Dampmartin citoien de Paris escuier conseilliez de tres hault et tres noble prince Charles, sixe de ce nom, Roy de France ; par Laurens de Premierfait, familier dudit Bureau ; lesquelles deux trans-

1420? lations par trois ans frēs furent accomplies le xv jour de juing lan mil cccc et un. Manuscrit sur vélin, du commencement du xv° siècle, in-fol. magno, maroquin rouge. Bibliothèque impériale, Manuscrits, fonds de Colbert, n° 257, Regius, 6798³. Ce volume contient :

Miniature représentant les dix interlocuteurs du Decameron assis dans un jardin; à gauche est une église dans laquelle on célèbre des enterrements. Pièce in-4 en larg., cintrée par le haut; au-dessous le commencement du texte; le tout dans une bordure d'ornements avec fleurs, fruits, animaux et écussons d'armoiries. In-fol. magno en haut., au feuillet 1, recto.

Miniature divisée en deux compartiments : le premier représente Jean, duc de Berry, assis, auquel le traducteur Laurent de Premierfait à genoux, présente son livre. Le second compartiment représente Laurent de Premierfait et Antoine d'Arezzo qu'il s'était adjoint, ne sachant pas l'italien. Petite pièce in-12 en larg., au feuillet 4, recto, dans le texte. Ornements.

> La première de ces deux miniatures est d'un travail fin, et fort remarquable sous le rapport des vêtements. Le vélin de cette feuille a beaucoup jauni. La conservation du volume est bonne.

Le livre de Jehan Bocacce, des nobles malheureux homes et femes, translate de latin en francois par Laurens de Premierfait, clerc du diocese de Troyes, et fut mee cette translation l'an mil cccc et neuf. Manuscrit sur vélin, in-fol., maroquin rouge. Bibliothèque impériale, ancien fonds français, n° 6879³, fonds Colbert, n° 532. Ce volume contient :

Miniature représentant une femme assise et deux autres personnages. Petite pièce, dans le texte. D'autres miniatures ont été coupées du volume. 1420?

> Une note à la tête du volume porte que ce manuscrit provient de la bibliothèque du château de Taillebourg, qui fut dispersée lorsque ce château fut rasé par l'ordre du roi, et tout ce qui s'y trouvait livré à la licence et aux pillages des soldats, ce qui explique l'enlèvement des miniatures.

Image de la sainte Vierge, révérée sous le titre de Notre-Dame de Bon-Espoir, dans l'église de Notre-Dame de Dijon, où elle existait déjà en 1443. Dessin in-fol. en haut. Histoire de la maison — du Saint-Esprit de Dijon, manuscrit. Bibliothèque de l'Arsenal, p. 68.

Miniature représentant des moines assis dans une église, au-dessus desquels sont cinq personnages à demi-décharnés, coiffés de tiares, de couronnes et de chapeaux de cardinal, d'un psautier manuscrit que l'on croit avoir appartenu à Henri VI, roi d'Angleterre et de France, de la Bibliothèque cottonienne. Pl. in-8 en haut. Langlois, Essai — sur les danses des morts, pl. 20.

> Le calendrier de ce manuscrit étant français, et la plupart des saints également français, on doit penser qu'il a été exécuté en France.
> La table paschale commence à l'année 1420, vingt ans après le meurtre de Richard.
> Dibdin (Bibliograph Decameron, t. I, p. 102) a reproduit trois des miniatures de ce psautier.

Figure de Jeanne d'Artois, fille de Jean d'Artois, comte d'Eu, qui épousa le 12 juillet 1365 Simon de Thouars, comte de Dreux, lequel, le jour de leur mariage, fut tué dans un tournois, auprès de son mari, sur leur

1420 ? tombeau, dans l'église du château d'Eu. Dessin in-fol. en haut. Gaignières, t. III, 99. = Partie d'une pl. in-fol. en haut. Montfaucon, t. III, pl. 15, n° 3.

Jeanne d'Artois, devenue veuve le jour de son mariage, le demeura le reste de ses jours. On ignore la date précise de sa mort. Elle fit son testament le 22 mai 1420. Je la place à la fin de cette année.

1420. Tombe de Vincent de Montroty, en pierre, le visage et les mains de marbre blanc, près la cellule C, à gauche, dans le grand cloistre des Chartreux de Paris. Dessin grand in-8, Recueil Gaignières à Oxford, t. XI, f. 101.

Pierre tumulaire de Guillaume de Harcigny, médecin de Charles VI, à l'église des Cordeliers de Laon. Pl. in-8 en haut. Bulletin de la Société académique de Laon, Ed. Fleury, t. III, à la page 255.

Figure de Guillaume le Perdrier, conseiller du roi et maître de sa Chambre aux deniers, sur sa tombe, dans la nef de l'ancienne église des Blancs-Manteaux, à Paris. Dessin in-fol. en haut. Gaignières, t. V, 78. = Partie d'une pl. in-4 en haut. Millin, Antiquités nationales, t. IV, n° xlvii, pl. 3, n° 4.

Figure de Jeanne, femme de Guillaume le Perdrier, conseiller du roi et maître de sa Chambre aux deniers, auprès de son mari, sur leur tombe, dans la nef de l'ancienne église des Blancs-Manteaux, à Paris. Dessin in-fol. en haut. Gaignières, t. V, 79. = Partie d'une pl. in-4 en haut. Millin, Antiquités nationales, t. IV, n° xlvii, pl. 3, n° 5.

Figure de Pierre des Essars, chevalier, conseiller du roi, garde de la prevosté de Paris, sur sa tombe, à gauche du grand autel de l'église des Mathurins de Paris. Dessin in-fol. en haut. Gaignières, t. V, 74. = Partie d'une pl. in-fol. en haut. Montfaucon, t. III, pl. 17, n° 3. = Partie d'une pl. in-fol. en haut. Beaunier et Rathier, pl. 161.

1420?

<small>Le texte de Montfaucon porte par erreur n° 2.</small>

Tombe de Pierre des Essars et Marie de Rully sa femme, morte le 28 novembre 1418. La date de la mort de Pierre des Essars est cachée par le marchepied de l'autel de saint Charlemagne, à gauche du grand autel, dans le chœur de l'église des Mathurins de Paris. Dessin in-4, Recueil Gaignières à Oxford, t. XI, f. 17.

Figure de Catherine, femme de Girart de Bruyeres, notaire, secrétaire et garde des joyaux du roi, mort le 3 octobre 1418, auprès de son mari, sur leur tombe, auprès des marches du grand autel de l'église des Bernardins de Paris. Dessin in-fol. en haut. Gaignières, t. V, 81. = Partie d'une pl. in-fol. en larg. Montfaucon, t. III, pl. 36, n° 7.

Figure de Hemon Raguier, trésorier des guerres du roi et conseiller de la reine, en relief, contre la muraille, et sur son tombeau dans la muraille de l'ancienne église des Blancs-Manteaux, à Paris. Dessin in-fol. en haut. Gaignières, t. V, 82. = Partie d'une pl. in-fol. en larg. Montfaucon, t. III, pl. 36, n° 8. = Partie d'une pl. in-4 en haut. Millin, Antiquités na-

1420?

tionales, t. IV, n° xlvii, pl. 3, n° 6. = Partie d'une pl. in-fol. en haut. Beaunier et Rathier, pl. 166.

Tapisserie divisée en trois compartiments, représentant des faits de l'Iliade d'Homère, avec les costumes, armures, et l'architecture du commencement du xv° siècle. Cette tapisserie était placée dans le château de la famille de Bayard, à quelques lieues de Grenoble, dans le Gresivaudan, aujourd'hui commune de Pontcharra. Trois pl. color., en haut. Jubinal, t. I, p. 39, 40, pl. 1 à 3.

> Cette tapisserie, après avoir échappé à la dévastation du château de Bayard pendant la révolution, fut achetée en 1807 par M. Richard, peintre de Lyon, qui la céda en 1837 à M. Jubinal.
>
> Celui-ci, après l'avoir publiée, en a fait hommage à la Bibliothèque royale, où elle est placée dans le grand escalier.

Châsse de saint Leger de l'église d'Ébreuil. Pl. 12, in-4 en larg. Bouillet, Tablettes historiques de l'Auvergne, t. I.

Bassin de cuivre émaillé sur lequel sont les armoiries du comte de Dreux, et six autres écussons que l'on peut fixer à l'époque du règne de Charles VI. Partie d'une pl. in-4 en haut. Grivaud de La Vincelle, Recueil de monuments, etc., pl. 39, n° 1, t. II, p. 316, 321.

Portail de l'église de Saint-Loup, à Troyes. Pl. lithogr., in-fol. en haut. Taylor, etc., Voyage pittoresque et romantique dans l'ancienne France. Champagne, n° 290.

Grand sceau et contre-sceau du chapitre de l'église col- 1420?
légiale de Saint-Georges de Nancy. Partie d'une pl.
lithogr., in-8 en larg. Bulletin de la Société d'archéo-
logie lorraine, Henri Lepage, t. I, Bulletin 3, pl. 6,
p. 275.

Deux monnaies de Jean IV, duc de Brabant. Petites
pl. grav. sur bois. Ordonnance, etc. Anvers, 1633,
feuillet Q, 3.

Trois monnaies frappées dans le Barrois, au nom du
duc de Lorraine, Charles, par son gendre le duc
René. Partie d'une pl. in-4 en haut. De Saulcy, Re-
cherches sur les monnaies des comtes et ducs de
Bar, pl. 7, n°s 3 à 5.

1421.

Tombe de Évrard de Saulx, seigneur de Vantoulx, etc., 1421.
à Saint-Vallier de Messigny, dans la chapelle des sei- Janvier 12.
gneurs de Vantoulx, dans la croisée à main gauche.
Dessin in-8 en haut., esquissé. Bibliothèque impé-
riale, Manuscrits, boîtes de l'ordre du Saint-Esprit.
Saulx.

Figure de Beatrix, dame de Cornille, sur son tombeau, Février 8
dans la nef de l'église de la Chartreuse du Parc, au
pays du Maine. Dessin in-fol. en haut. Gaignières,
t. V, 69. = Dessin in-8, Recueil Gaignières à Oxford,
t. VII, f. 218.

Tombeau de noble homme. d'Aubigné. Mar
à gauche, contre le mur, proche la chapelle de la
Vierge, dans la nef de l'église des Cordeliers de

1421. Mars.
Nantes. Dessin in-fol. en haut. Bibliothèque impériale, Manuscrits, boîtes de l'ordre du Saint-Esprit. D'Aubigné.

L'année 21 est douteuse.

Avril 23.
Monnaie de Jean III, dit Thierri, comte de Namur. Partie d'une pl. in-8 en haut., lithogr. Den Duyts, n° 309, pl. G, n° 39, p. 121.

Jean III vendit ses États à Philippe le Bon, duc de Bourgogne, le 23 avril 1421. Il mourut le 1er mars 1429.

Juin 14.
Tombe de Jean Morelet, mort le 14 juin 1421, et de Nicole Daguenet, sa femme, morte le 6 novembre 1430, à gauche, dans la chapelle de la Vierge, dans l'église de Saint-Ouen de Rouen. Dessin in-4, Recueil Gaignières à Oxford, t. IV, f. 17.

Août 12.
Tombe de Raimond Raguier, en cuivre jaune, entre les deux premières chaires des religieux, à l'entrée du chœur de l'église des Célestins de Marcoussy. Dessin grand in-8, idem, t. III, f. 80.

Août 22.
Figure de Blanche de Roucy, première femme de Louis de Bourbon, comte de Vendosme et de Chartres, mort le 21 décembre 1446, en relief, auprès de son mari, contre la muraille, dans la chapelle de Vendosme, à l'église cathédrale de Chartres. Dessin in-fol. en haut. Gaignières, t. VI, 26. = Partie d'une pl. in-fol. en larg. Montfaucon, t. III, pl. 34, n° 5.

Septemb. 13.
Figure de Guy Brochier, clerc du trésor du roi, sur sa tombe, dans la nef de l'ancienne église des Blancs-Manteaux de Paris. Dessin in-fol. en haut. Gaignières,

t. V, 84. = Partie d'une pl. in-4 en haut. Millin, Antiquités nationales, t. IV, n° XLVII, pl. 3, n° 8. 1421. Septemb. 13.

Figure de Nicole La Boutillière, femme de Poincinet de Juvigny, escuyer, seigneur de Marey, mort le 10 juillet 1419, auprès de son mari, sur leur tombe, dans l'église des Jacobins de Chaalons. Dessin in-fol. en haut. Gaignières, t. V, 68. Décemb. 22.

Portrait de Jean Le Maingre, dict Boucicaud, maréchal de France, à mi-corps, tourné à gauche, cuirassé, tenant la main gauche sur la garde de son épée. Pl. petit in-4 en haut. Thevet, Pourtraits, etc., 1584, à la page 272, dans le texte. 1421.

Portrait du même. Pl. in-fol. max° en haut. Vulson de La Colombière, les Portraits des hommes illustres, etc., au feuillet F.

Portrait du même. Pl. in-12 en haut. Vulson de La Colombière, les Vies des hommes illustres, etc., à la page 59.

Figure de Jean Morelet, seigneur d'Anguiterville, conseiller du roi au pays de Caux, bailly de la ville d'Eu, sur sa tombe, devant la chapelle de la Vierge, dans l'église de l'abbaye de Saint-Ouen de Rouen. Dessin in-fol. en haut. Gaignières, t. V, 87.

Jetoir de Philippe le Bon, duc de Bourgogne. Petite pl. grav. sur bois. De Fontenay, Manuel de l'amateur de jetons, p. 248, dans le texte.

Sceau des échevins et commune de la ville de Gand, a. une charte de 1421. Partie d'une pl. in-fol. en haut.

1421. Trésor de numismatique et de glyptique, Sceaux des communes, communautés, évêques, abbés et barons, pl. 7, n° 11.

1422.

1422.
Août 31.
Sceau et contre-sceau de Henri V, roi d'Angleterre et de France, seigneur d'Irlande. Pl. in-fol. en haut. Trésor de numismatique et de glyptique, Sceaux des rois et reines d'Angleterre, pl. 9, n°s 1, 2.

Trois monnaies du même, frappées à Calais. Partie d'une pl. in-8 en haut. Le Blanc, à la page 400.

Trois monnaies du même, frappées en Guienne. Partie d'une pl. in-4 en haut. Venuti, Dissertations sur les anciens monuments de la ville de Bordeaux, n°s 33, 34, 35.

Quatre monnaies du même. Partie d'une pl. in-fol. en haut. Snelling, Miscellaneous views, etc., 1769, pl. 2, n°s 12 à 15.

Deux monnaies du même. Partie d'une pl. in-8 en larg. H. I. Idem, p. 19, dans le texte.

Quatre monnaies du même, frappées à Calais. Partie d'une pl. in-4 en haut. Tobiesen Duby, Monnoies des barons, pl. 76, n°s 5 à 8.

Monnaie du même. Partie d'une pl. in-4 en haut. Idem, supplément, pl. 3, n° 9.

Deux monnaies du même, dont une frappée à Calais. Partie d'une pl. in-8 en haut. Leake, An historial accunt of english money; 1re série, pl. 3, n° 24; 2e série, pl. 3, n° 22.

Cinq monnaies du même, frappées en France. Partie d'une pl. in-4 en haut. Ruding, Annals of the coinage of Britain. Rois d'Angleterre, pl. 4, n⁰ˢ 9 à 13.

1422.
Août 31.

Quatre monnaies du même, idem. Partie d'une pl. in-4 en haut. Idem, supplément, partie 2, pl. 11, n⁰ˢ 20 à 23.

Quatre monnaies du même, idem. Partie d'une pl. in-4 en haut. Idem, supplément, partie 2, pl. 13, n⁰ˢ 10 à 13.

Quatre monnaies du même, idem. Partie de deux pl. in-4 en haut. Hawkins, Description of the anglo-gallic coins, pl. 2, n⁰ˢ 1, 2, 3 ; pl. 3, n° 4.

Monnaie d'or du même, idem. Partie d'une pl. in-4 en haut. Ainslie, pl. 1, n° 10, p. 21.

Monnaie d'or du même, idem. Partie d'un pl. in-4 en haut. Idem, pl. 2, n° 19, p. 23.

Six monnaies de billon et argent du même, idem, dont une est douteuse. Partie d'une pl. in-4 en haut. Idem, pl. 6, n⁰ˢ 77 à 82, p. 120 à 125.

Monnaie du même. Partie d'une pl. in-fol. en haut. Trésor de numismatique et de glyptique, Histoire par les monuments de l'art monétaire chez les modernes, pl. 3, n° 9.

Monnaie du même ou de la première année du règne de Henri VI. Partie d'une pl. in-fol. en haut. Idem, pl. 3, n° 10.

1422.
Août 31.

Monnaie anglo-française du même. Partie d'une pl. in-4 en haut. Conbrouse, t. III, pl. 60.

Cette monnaie est de Henri V.

Monnaie anglo-française du même. Partie d'une pl. in-4 en haut. Idem, t. III, pl. 64, n° 3.

Le catalogue à la fin du volume fait confusion pour les pièces de cette planche.

Cinq monnaies anglo-françaises du même. Pl. in-4 en haut. Idem, t. IV, pl. 192.

Deux monnaies du même. Partie d'une pl. in-4 en haut. Du Cange, Glossarium, 1840, t. IV, pl. 12, n°s 1, 2.

Monnaie du même, frappée à Calais. Partie d'une pl. in-fol. en larg. Mémoires de la Société des antiquaires de Normandie, 2e série, 1er vol., n° 7, à la page 279.

Monnaie et contre-sceau du même comme roi de France. Partie d'une pl. in-8 en haut. Revue de la Numismatique belge, C. Piot, t. IV, pl. 20, n°s 17, 18.

Huit monnaies du même, frappées à Rouen. Pl. et partie d'une pl. in-8 en haut. Lecointre-Dupont, Lettres sur l'histoire monétaire de la Normandie, pl. 2, n°s 1 à 5, pl. 3, n°s 6 à 8.

Neuf monnaies du même. Partie de deux pl. in-8 en haut. Revue numismatique, 1846, Lecointre-Dupont, pl. 12, 13, n°s 1 à 9, p. 217 et suiv.

Octobre 22. Tombeau de Charles VI avec Isabelle de Bavière, sa femme, morte le 30 septembre 1435, à l'abbaye de

Saint-Denis. Pl. in-8 en haut., grav. sur bois. Rabel, les Antiquitez et Singularitez de Paris, fol. 63, verso, dans le texte. = Même planche. Du Breul, les Antiquitez et choses plus remarquables de Paris, fol. 77, verso, dans le texte. = Dessin in-fol. en haut. Gaignières, t. V, 3. = Dessin in-4, Recueil Gaignières à Oxford, t. II, f. 44. = Partie d'une pl. in-fol. en haut. Montfaucon, t. III, pl. 26, n° 1. = Partie d'une pl. in-8 en haut. Al. Lenoir, Musée des monuments français, t. II, pl. 76, n° 81. = Partie d'une pl. in-8 en haut. Guilhermy, Monographie — de Saint-Denis, à la page 288.

1422.
Octobre 22.

Tombeau de Charles VI et de la reine Ysabel de Bavière, sa femme, à Saint-Denis; ils sont vus de face. Pl. petit in-fol. en haut.

> J'ignore si cette estampe fait partie d'un ouvrage.

Statue de Charles VI étant dauphin, placée extérieurement au côté nord-est de la cathédrale d'Amiens. Partie d'une pl. in-8 en haut., lithogr. Mémoires de la Société des antiquaires de Picardie, t. III, p. 419, atlas, pl. 30, n° 73.

Figure de Charles VI à la porte de la Bastille, du côté du faubourg Saint-Antoine. Partie d'une pl. in-4 en haut. Millin, Antiquités nationales, t. I, n° 1, pl. 3, n° 2.

> Cette figure avait été attribuée faussement à Charles V et à Louis XI.

Figure de Charles VI d'après les monuments du temps. Planche ovale in-12 en haut., grav. sur bois. Du Tillet, Recueil des roys de France, p. 229, dans le texte.

1422.
Octobre 22.

Deux sceaux et contre-sceaux de Charles VI. Partie d'une pl. in-fol. en haut. Wree, la Généalogie des comtes de Flandre, p. 45 *b, b*, Preuves, p. 280 (par erreur, Charles IV).

Sceau du même. Partie d'une pl. in-fol. en haut. Trésor de numismatique et de glyptique, Sceaux des rois et reines de France, pl. 10, n° 4.

Cinquante et une monnaies du même. Petites pl. grav. sur bois, tirées sur dix feuilles in-4. Hautin, fol. impairs de 105 à 123.

Cinq monnaies du même. Partie d'une pl. in-fol. en haut. Du Cange, Glossarium, 1678, t. II, 2, p. 629, 630, dans le texte.

Sept monnaies du même. Partie d'une pl. in-fol. en haut. Idem, p. 633, 634, dans le texte. = Idem, 1733, t. IV, p. 940, nos 31 à 37.

Trente-sept monnaies du même. Trois pl. in-4 en haut. Le Blanc, pl. 288 *a, b, c*, à la page 288.

Monnaie du même. Dessin, feuille in-fol., supplément à Le Blanc, manuscrit de la Bibliothèque de l'Arsenal, f. 15.

Six monnaies du même. Partie d'une pl. in-fol. en haut. Du Cange, Glossarium, 1733, t. IV, p. 924, nos 6 à 11.

Quatre monnaies du même. Partie d'une pl. in-fol. en haut. Trésor de numismatique et de glyptique, Histoire par les monuments de l'art monétaire chez les modernes, pl. 3, nos 5 à 8.

Monnaie du même. Partie d'une pl. in-4 en haut. Conbrouse, t. III, pl. 59 bis.

1422.
Octobre 22.

> Le catalogue à la fin du volume ne fait pas mention de cette planche.

Deux monnaies du même. Deux pl. in-4 en haut. Idem, t. III, pl. 62, 63. = Une troisième monnaie du même roi, planche numérotée double 63, non citée dans les textes.

Monnaie du même, que l'on peut aussi attribuer à Charles VII. Pl. in-4 en haut. Idem, t. III, pl. 65.

> Le catalogue à la fin du volume fait confusion pour la pièce de cette planche.

Seize monnaies du même. Pl. in-4 en haut. Du Cange, Glossarium, 1840, t. IV, pl. 11, n°s 1 à 16.

Monnaie du même. Partie d'une pl. in-8 en haut., lithogr. Revue du Nord, Brun-Lavainne, t. I, pl. 3, n° 4, p. 23.

Vingt-sept monnaies du même. Partie de deux pl. et pl. in-8 en haut. Berry, Études, etc., pl. 38, n°s 9 à 14; pl. 39, n°s 1 à 14; pl. 40, n°s 1 à 7, t. II, p. 159 à 200.

Deux monnaies du même, frappées à Chinon et à Loches. Petites pl. grav. sur bois. Bourassé, la Touraine, p. 572, dans le texte.

> Arbor genealogicus regum Franciæ. Manuscrit sur vélin, du xiv° siècle, in-4, veau marbré. Bibliothèque impériale, Manuscrits, ancien fonds latin, n° 5988. Ce volume contient :

1422.
Octobre 22.

L'arbre généalogique des rois de France depuis Pharamond jusqu'à Charles VI. L'arbre se suit dans chaque page; chaque roi est représenté en pied dans une miniature en petit médaillon rond; à côté on voit les portraits des femmes des rois et de leurs enfants, représentés en bustes dans des médaillons plus petits. L'arbre est dans le milieu de la page, et de chaque côté sont des notices abrégées de chaque règne. In-4 en haut.

Ces petites miniatures, d'une exécution médiocre, offrent quelque intérêt pour les vêtements; les portraits, d'ailleurs fort petits, sont imaginaires. La conservation est bonne.

Recueil de titres et copies de titres, relatifs à la maison royale. — Charles VI, du xv° siècle. Manuscrit sur vélin, in-fol. cartonné. Bibliothèque impériale, Manuscrits, fonds de Gaignières, n° 908. Ce volume contient:

Des sceaux originaux en cire.

La conservation de ces sceaux est médiocre.

Jeton des échevins et officiers de la ville de Paris, sous Charles VI, portant: VIVE LE ROY ET SES AMIS. Partie d'une pl. in-8 en haut. Revue numismatique, 1849, J. Rouyer, pl. 14, n° 9, p. 455.

FIN DU TOME CINQUIÈME.

TABLE DES MATIÈRES

CONTENUES

DANS LE TOME CINQUIÈME.

TROISIÈME RACE. (Suite.)

Charles V le Sage............................ Page 1
Charles VI le Bien-Aimé.......................... 76
Monuments du xiv^e siècle sans dates précises............. 148

FIN DE LA TABLE DU TOME CINQUIÈME.

TYPOGRAPHIE DE CH. LAHURE ET Cie
Imprimeurs du Sénat et de la Cour de Cassation
rue de Vaugirard, 9